구상과 추상을 넘나드는 현대미술의 거장

데이비드 호크니
David Hockney

개정증보판

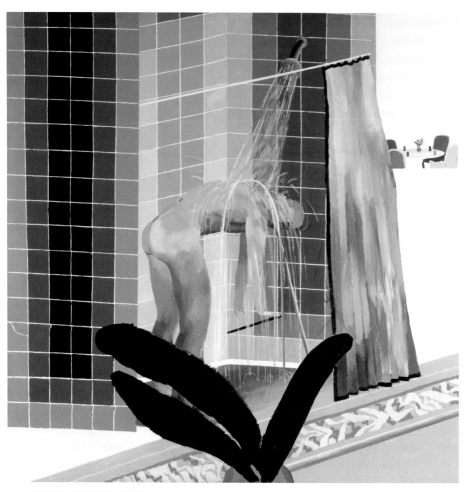

〈비벌리힐스의 샤워 중인 남자〉, 1964

구상과 추상을 넘나드는 현대미술의 거장

데이비드 호크니

David Hockney

개정증보판

마르코 리빙스턴 지음
주은정 옮김

도판 275점

SIGONGART

나의 누이 알렉사에게

시공아트 060
구상과 추상을 넘나드는 현대미술의 거장
데이비드 호크니
David Hockney
개정증보판

초판 1쇄 발행일 2013년 10월 21일
개정증보판 1쇄 발행일 2019년 11월 28일
개정증보판 4쇄 발행일 2023년 6월 12일

지은이 마르코 리빙스턴
옮긴이 주은정

발행인 윤호권
사업총괄 정유한

발행처 ㈜시공사 **주소** 서울시 성동구 상원1길 22, 6-8층(우편번호 04779)
대표전화 02 - 3486 - 6877 **팩스(주문)** 02 - 585 - 1755
홈페이지 www.sigongsa.com / www.sigongjunior.com

ISBN 978-89-527-3947-6 04600
ISBN 978-89-527-0120-6 (세트)

*시공사는 시공간을 넘는 무한한 콘텐츠 세상을 만듭니다.
*시공사는 더 나은 내일을 함께 만들 여러분의 소중한 의견을 기다립니다.
*잘못 만들어진 책은 구입하신 곳에서 바꾸어 드립니다.

차례

개정증보판 서문

1981년 첫 출간된 이래 제4판을 맞은 이 책은 당시 이미 세계적인 명성을 얻었음에도 작품에 대한 면밀한 미술사적 검토는 이루어지지 않고 있던 미술가를 다룬 최초의 연구서였다. 출간된 지 35년이 지난 이 책은 데이비드 호크니David Hockney의 초기 20년간 작품 세계의 발전을 이해할 구조를 제공한 첫 시도라는 영광을 누렸으며, 이후 그의 작품에 대한 반응에 대해서도 책임을 걸머지게 되었다. 1987년과 1996년에 개정판을 내면서 늘 경이로움과 새로운 방향성으로 충만한 호크니의 발전을 담은 지도를 확장해 나갈 수 있었다. 제3판을 낸 지 정확히 20년이 지난 현 시점에서 나는 새로운 감각과 세계를 그리는 새로운 방법을 향한 상상력과 에너지, 열망이 결코 수그러들지 않는 이 미술가의 한층 심화된 발전의 지도를 그려 낼 반가운 기회를 다시 맞았다.

　이 증보판은 호크니의 80번째 생일 및 테이트 미술관에서 개최된 생존 미술가의 회고전 중 가장 광범위한 회고전과 때를 맞추어 발간되었다. 새로운 개정판은 회화, 드로잉, 판화, 사진, 무대 디자인, 비디오에서 21세기 초반 미술가들이 그 가능성을 십분 활용한 새로운 과학 기술과 그림 제작 방식에 대한 다양한 탐구에 이르기까지 호크니의 상상력에 불을 지핀 각종 매체를 활용해 60년 이상 펼쳐 온 작품 활동의 폭넓은 범위를 아우른다는 측면에서 가장 포괄적인 연구서가 될 것이다. 나는 앞선 3개의 판본에서 내가 썼던 글을 대체로 손대지 않고 그대로 두었다. 이전에 쓴 글을 다시 읽어보면서 시간이 흘러 이제는 주저함 없이 감탄하게 되는 작품에 대해 내렸던 냉혹한 판단에 때때로 놀랐음에도 불구하고 나는 이후의 발전이나 나의 심적 변화를 반영해 기존 글을 미미하게나마 수정하려는 유혹마저 거부했다. 예를 들어 13, 14페이지의 호크니 관련

출판물의 목록을 다시 수정하지 않았다. 다만 123페이지에서 호크니가 1967년의 실험 이후에 '단발적으로만' 수채화로 돌아왔다는 원래의 주장에는 단서를 달았다. 새로 추가된 5장에서 설명했듯이 2002년부터 2004년 사이에 호크니가 수채화를 열정적으로 탐구함으로써 이후 모순이 발생했기 때문이다. 21세기 초부터 약 10년 동안 길게 이어지고 있는 요크셔 풍경에 대한 호크니의 특별한 고찰은 마지막 장의 중심 주제가 되었으며, 당시에는 옳았던 "영국은 …… 호크니의 상상력을 거의 자극하지 못했다"는 126페이지에서 밝힌 나의 관찰을 완벽히 무효화한다. 호크니의 강점 중 하나는 완전히 자유로운 운신을 위해 그의 입장과 상충된다 해도 언제나 기꺼이 자신의 마음을 바꾸고자 하는 태도였다. 따라서 제3판이 출간된 1996년까지만 해도 옳았던 일반론 중 일부는 불가피하게 더 이상 유효하지 않다.

 1981년 초판에 수록된 인용문의 출처는 1980년 4월 22일부터 5월 7일 사이 로스앤젤레스에서 그리고 같은 해 7월 6일부터 7일 사이에 런던에서 긴 시간 이어졌던 호크니와의 인터뷰였다. 나의 다른 글 및 기록물과 함께 테이트 아카이브Tate Archive에 소장되어 있는 이 기록된 대화는 뒤에 이어지는 장에서 필자와의 다른 인터뷰 발췌문을 통해 보충되었다. 그러므로 이 책의 초판에서 가장 먼저 꼽았던 호크니에 대한 고마움은 그 뒤로도 30년 넘는 기간 동안 나의 질문에 기꺼이 응해 준 호크니에 대한 고마움이 더해져 가늠하기조차 어렵다. 1981년 내가 언급했던 "솔직 담백하고 명료한 그의 언급"은 자신의 생각과 의도를 그의 작품처럼 정확히 소통하려는 순수한 열망과 확신을 갖고 열정적으로 이루어진 그의 이후 발언과도 부합한다.

특히 1970년대 말과 1980년대 초 나의 연구가 가능하도록 큰 도움을 준 사람들 모두에 대해 1981년, 1987년, 1996년 판본에서 표했던 특별한 감사의 글은 당연히 변함없다. 호크니의 작품을 처음 다루었던 미술 거래상 존 카스민John Kasmin과 그의 동료, 판화 출판사를 운영하는 폴 콘월존스Paul Cornwall-Jones와 호크니와 가까운 두 명의 동료 데이비드 그레이브스David Graves, 그레고리 에번스Gregory Evans뿐만 아니라 당시 내게 특별한 도움을 주었던 모든 이들에게 세월이 지난 지금, 다시 한 번 고마운 마음을 보낸다. 지난 20여 년에 걸쳐 나는 호크니의 작품을 다루는 거래상들과 오랜 기간 나눈 대화로부터 많은 도움을 받았다. L.A. 루버L.A. Louver의 피터 굴즈Peter Goulds, 애널리 주다 파인아트Annely Juda Fine Art의 데이비드 주다David Juda와 폴 그레이Paul Gray 그리고 판화 제작자 모리스 페인Maurice Payne과 각기 몸담은 시기는 다르지만 호크니의 헌신적인 팀원들인 카렌 S. 쿨만Karen S. Kuhlman, 리처드 슈미트Richard Schmidt, 장-피에르 곤살베스 드 리마Jean-Pierre Gonçalves de Lima, 조너선 윌킨슨Jonathan Wilkinson에게도 고마움을 전한다. 2012년 요크셔 전원을 그리는 풍경화가로서 뒤늦게 꽃피운 호크니의 거대하고 야심적인, 그리고 대단히 많은 사랑을 받은 전시《데이비드 호크니: 더 큰 그림David Hockney: A Bigger Picture》의 공동 기획자로 참여할 기회를 준 런던 왕립미술원Royal Academy of Arts의 초청은 매우 특별했다. 수정된 형태로 구겐하임 빌바오 미술관Guggenheim Bilbao과 쾰른의 루드비히 미술관Museum Ludwig을 순회하기 전에 런던에서만 65만 명의 관람객이 다녀감으로써 이 전시가 모든 기록을 갈아치웠다는 사실에 관계자 모두가 기뻐했다. 하지만 개인적인 차원에서 나를 가장 흥분시킨 것은 몇 년에 걸쳐 작품 제작을 가까이에서 살펴볼 수 있었던, 이전에 경험해 본 적 없던 기회였다. 이 경험은 호크니 창작 과정의 복잡한 성격을 이해할 수 있는 진정한 깨달음의 계기가 되었다.

나는 25년이 넘는 시간 동안 나의 연인 스티븐 스튜어트-스미스Stephen Stuart-Smith로부터 이루 헤아릴 수 없는 만큼의 은혜를 입었다. 스튜어트-스미스는 1994년 일본에서 개최된 호크니의 주요 회고전《캘리포

니아의 호크니Hockney in California》를 비롯해 최근에는 2011년 그의 출판사 에니사먼 에디션스Enitharmon Editions에서 펴낸 호크니의 책『나의 요크셔My Yorkshire』를 함께 작업했을 뿐 아니라 나와 호크니의 우정과 호크니의 근작에 대한 나의 연구에서 핵심적인 역할을 맡아 주었다.

　　새로운 판을 내면서 가장 큰 과제는 호크니의 작품 세계에서 매우 생산적이고 놀라운 시기인 지난 20년의 모든 기반을 아우르는 것이었다. 이 시기에 호크니는 인간의 형상을 묘사하고 폭넓은 표현 양식을 창안하는 데서 이룬 앞선 시기의 성과를 토대로 발전했을 뿐만 아니라 성숙기에 놀랍도록 강렬한 풍경화가로서 자신을 새롭게 정립했다. 이제 '노년기'를 즐거운 마음으로 받아들이면서 호크니는 늘 그래왔듯 자신의 작품을 평생의 경험에서 우러나온 새로운 해법과 신선한 발상, 숙련된 기법을 통해 다시 활성화시키는 한편 늘 자신에게 되묻는 문제, 즉 무엇을 어떻게 그릴 것인지, 관람자에게 그저 수동적 방관자가 아닌 적극적 참여자라는 점을 어떻게 설득할 수 있는지에 변함없이 열정을 쏟아 붓고 있다.

마르코 리빙스턴, 2017

서문

예술가는 그가 한 말보다는 한 일로 판단해야 된다는 호크니의 관점을 염두에 두고는 있지만, 그럼에도 이 연구가 나의 끝없는 질문 세례에 응해 준 호크니의 친절에 크게 빚지고 있음을 인정해야겠다. 따로 출처를 언급하지 않은 인용은 모두 1980년 4월 22일부터 5월 7일 사이에 로스앤젤레스에서 진행된 인터뷰와 그해 7월 6일과 7일에 런던에서 진행된 인터뷰를 바탕으로 한다. 따라서 호크니에게 가장 큰 감사의 마음을 전한다. 그는 인내심을 가지고 솔직하고 명쾌하게 자신의 생각을 이야기해 주었고 이 책을 위해 기꺼이 시간을 내주었다.

나의 연구는 호크니와 가까운 여러 사람의 도움 덕분에 효율적으로 이루어질 수 있었다. 그들 모두에게 고마움을 전한다. 존 카스민John Kasmin과 조수인 카스민 Ltd의 루스 켈시Ruth Kelsey와 마리아 홀귄Maria Holguin은 사진 기록물과 신문 스크랩파일을 살펴볼 수 있도록 허락해 주었다. 피터즈버그 출판사Petersburg Press의 폴 콘월존스Paul Cornwall-Jones와 종이작업 복원 전문가 데이비드 그레이브스David Graves는 미출간 드로잉에 대한 광범위한 사진 자료를 제공했고 호크니가 없을 때 작업실을 방문할 수 있도록 도와주었다. 호크니의 조수 그레고리 에번스Gregory Evans는 참을성 있게 가교 역할을 맡아 주었고, 호크니의 작품이 제작된 환경에 대한 유용한 통찰력을 제공했다. 나에게 간행, 미간행 자료의 인용을 허락한 모든 이들에게도 감사를 전한다. 에섹스 대학교University of Essex에서 박사 논문을 준비하고 있는 찰스 잉엄Charles Ingham은 호크니는 물론이고 마크 버거Mark Berger, 래리 리버스Larry Rivers와의 미간행 인터뷰를 읽을 기회를 주었다. 제프 그린헐프Geoff Greenhalgh에게도 특별한 감사를 드린다. 그는 글에 대한 유익한 의견뿐 아니라 오페라와 무대 디자인에 대한 흥미로운 토론을 제공했다.

이 책의 초판이 발간된 지 14년 만에 다시 연구할 기회를 갖게 되어 매우 기뻤다. 1987년에 개정판을 내놓긴 했으나 호크니의 특정한 발전 국면이나 작품에 대한 평가에서 획기적인 변화가 있는 경우에도 전면 수정은 피했다. 예를 들어, 1980년대 초 이래로 호크니의 작품이 이 책이 처음 출간되던 때 보여 주었던 특정 양식, 곧 자연주의에 대한 불만을 증명함에도 불구하고, 1960년대 후반과 1970년대 초반의 자연주의 그림에 대한 나의 비판은 돌아보면 지나치게 냉혹했던 것 같다. 1980년 대화의 인용이 분명하게 드러내듯 호크니의 장기적인 계획의 일관되고 사려 깊은 특성이 이후 작품에서도 지속되기 때문에, 1981년에 출간된 나의 글 대부분을 여전히 견지할 수 있다는 점을 확인하게 되어 기쁘다.

새로운 개정판에는 호크니의 최근 작품을 다룬 별도의 장을 추가했고, 1987년 개정판에서 쓴 글을 통합하고자 했다. 또한 참고 문헌과 도판 목록도 최신 정보를 반영했다. 1980년대 말 이후 제작된 다양하고 풍부한 작품은 간략하게 다루었지만, 이러한 변화와 추가된 내용이 현재의 호크니를 이해하는 데 도움이 되기를 바란다.

마르코 리빙스턴, 1981/1995

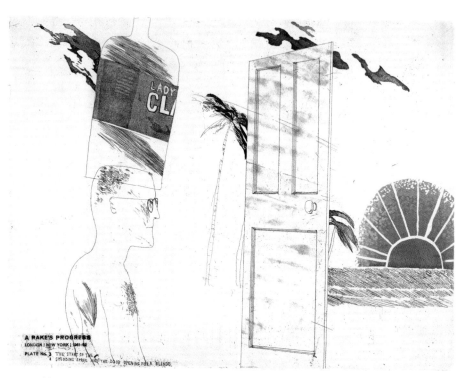

1 〈난봉꾼의 행각: 탕진의 시작과 금발 미녀를 향해 열린 문〉, 1961–1963

1

다재다능함의 증명

데이비드 호크니는 20세기 영국의 어느 미술가보다 폭넓은 대중의 찬사를 받았다. 1937년 요크셔의 브래드퍼드Bradford에서 태어난 호크니는 1962년 런던의 왕립미술대학Royal College of Art을 금메달을 받고 졸업했다. 이때 이미 영국 내에서 명성을 얻고 있었다. 대학에서 그와 어울렸던 미술가들 중에는 R. B. 키타이R. B. Kitaj, 앨런 존스Allen Jones, 피터 필립스Peter Phillips, 데릭 보시어Derek Boshier, 패트릭 콜필드Patrick Caulfield가 있다. 이들 모두 언론에서 영국 팝아트의 젊은 기수로 촉망 받았고 일찌감치 성공을 만끽했다. 그러나 호크니는 처음부터 자신만의 영역을 구축했다. 1961년에는《존 무어스 리버풀 전시John Moores Liverpool Exhibition》에서 회화상을 수상했을 뿐 아니라 런던에서 개최된《새겨진 이미지Graven Image》전시에서 에칭 동판화 부문상을 받았다. 학교를 마치기도 전에 이미 본드 스트리트의 미술거래상 존 카스민으로부터 연락을 받았다. 카스민을 통해 호크니는 1963년 불과 26세의 나이에 첫 개인전을 열었다. 1967년에는《존 무어스 전시John Moores Exhibition》에서 1등상을 수상했고, 3년 뒤에는 이어질 수차례 주요 회고전의 첫 전시를 훌륭히 개최했다. 이 전시들을 거치며 호크니는 세계적 명성을 얻었다. 그의 작품은 이제 영국의 어느 생존 미술가의 작품보다 고가에 거래되고 있다.

　제2차 세계대전 이래 영국의 어떤 미술가도 호크니만큼 수많은 언론 보도와 인터뷰의 대상이 된 적이 없었을 것이다. 그를 대상으로 한 중요 도록이 여럿 발간되었고 전문적인 연구도 이루어졌다. 호크니 자신도 자서전과 이론을 엮은 두 권짜리 책(1976, 1993)을 비롯해 페이퍼백 그림

책(1979), 연작을 묶은 『종이 수영장Paper Pools』(1980)과 중국 여행에 대한 단행본(1982)을 펴냈다. 모두 영국의 템스 앤드 허드슨 출판사에서 출간되었다.

이 책을 또 하나의 호크니 홍보물로 볼 수도 있을 것이다. 그러나 그토록 엄청난 관심의 중심에 있는 미술가임에도 이 책이 그의 작품 전반에 대한 최초의 비평적 연구라는 사실이 놀라울 따름이다. 호크니의 작품을 향한 대중들의 열광적 관심을 고려하면 어째서 1980년대 중반에서야 다른 책이나 중요한 글들이 나오기 시작했는지 당연히 의문이 들 것이다. 호크니를 진지한 미술가라기보다 그저 사회 현상의 하나로 받아들였기 때문이었을까? 그의 작품에 관심을 표하면 저술가와 출판인으로서 권위가 떨어진다고 생각했기 때문이었을까?

귀스타브 쿠르베Gustave Courbet, 1819-1877 시대 이래로 그리고 20세기 내내 전력을 다하는 진지한 미술가는 시대의 취향과 상반된다고 여겨졌다. 스페인의 철학자 호세 오르테가 이 가세트José Ortega y Gasset, 1883-1965는 논저 「예술의 비인간화The Dehumanization of Art」(1925)에서 진지한 새로운 예술은 비대중적일 뿐만 아니라 본질적으로 '반-대중적'이라는 견해를 제시했다. 이 의견이 널리 받아들여지면서 예술의 진지한 업적은 그 인기와 반비례하여 평가된다. 이 둘이 양립할 수 없는 것으로 정의되었기 때문이다.

호크니의 작품은 그가 아니었으면 미술에 관심을 갖지 않았을 수많은 사람들에게 호소력을 발휘한다. 그의 작품이 구상미술이어서 어떤 측면에서는 접근이 수월했기 때문일지도 모른다. 어쩌면 여가와 이국적인 정취라는 제재가 평범한 일상으로부터 벗어나게 하기 때문일 수도 있다. 어떤 사람들에게는 작품이 아니라 그의 매력적인 성격과 재치 있는 언변이 흥미롭게 비춰져 언론의 좋은 기삿거리가 되었을 수도 있다. 다시 말해 호크니는 엉뚱한 이유로 말미암아 인기를 얻었다고 할 수 있다. 이것이 그의 작품에 진지한 목적의식이 있을 가능성을 부정하는 것일까?

더글러스 쿠퍼Douglas Cooper 같은 일부 유명 비평가들이 볼 때 호크니

는 과대평가된 이류 미술가에 지나지 않는다. 그러나 호크니를 이류로 보는 것은 작품성보다 인기를 용납하지 않는 현대미술계의 풍조 때문이라고 반박할 수 있다. 호크니는 자기 기만적이지 않다. 자신의 한계를 잘 알고 있으며 대가의 반열에 올랐다고 전혀 생각하지 않는다. 그는 자신이 훌륭한 미술가라고 주장하지 않으며, 자신에 대한 최종 판단이 후대에나 이루어질 수 있다고 생각한다.

생활방식과 주변 사람들을 이유로 호크니의 작품이 피상적이라 주장하는 견해도 있었다. 호크니는 이 비난에 대해 알고 있지만 이해할 수 없다고 말한다. "몇몇 사람들이 내가 화려한 생활을 한다고 생각합니다만, 나 자신은 한 번도 그렇게 생각한 적이 없음을 고백해야겠습니다. 야외 수영장이 있는 할리우드의 이곳에 앉아 있을 때조차 나는 여전히 미술가의 삶을 살고 있다고 생각합니다. 이것이 그 문제에 대한 나의 생각입니다." 그는 시사 문제뿐만 아니라 문학, 음악, 미술 전반에 대해 조예가 깊지만 작품에 자신의 문화 소양이나 정치의식을 드러낼 필요가 있다고 생각하지 않는다. 개념이 없고 한계가 있다는 비난은 그가 세계 곳곳을 여행하며 머물렀던 고급 호텔에서 그린 드로잉에 바탕을 두고 있다.도123, 129 그러나 이것을 근거로 그의 작품 전반에 대해 평가 내리는 것은 오해의 소지가 크다. 그런 종류의 드로잉은 주요 관심사에서 지엽적인 부분에 불과하고, 일종의 취미로 여길 뿐이기 때문이다. 오늘날에는 미술가가 여행을 하거나 고급 호텔에 머문다거나 하는 일들이 드물지 않은데, 호크니가 조용히 집중하는 시간을 드로잉을 그리는 데 사용하는 것, 그것도 매우 몰두하는 것은 보기 힘들다. 그가 깨어 있는 대부분의 시간 동안 작품을 제작하고 싶어 한다고 비난할 수는 없는 노릇이다.

아마도 미술가로서 호크니에 대한 가장 진지한 비판은 그가 모더니즘Modernism적인 접근법에 온전히 충실하기보다 마치 삽화가처럼 모더니즘에 대해 피상적 제스처만을 취한다는 지적일 것이다. 호크니는 자신의 작품이 모더니즘에서 지대한 영향을 받았음을 알고 있다. 그는 모더니즘을 '미술의 황금기 중 하나'로 여기지만, 한편으로 후기 모더니즘 미술의

형식주의에 대해서는 이의를 제기한다. 호크니는 우리 시대에는 화해가 불가능할 듯 보이는 두 가지, 곧 진지한 미학적 목적과 예술계 외부인들과의 편안하고 조화로운 소통을 화해시키고자 노력한다고 말할 수 있다. 그것은 위험 부담이 있는 과제이지만, 미술가가 사회로부터 고립을 더 이상 견딜 수 없는 지경에 이른 시기에 사회의 일원으로서 위치를 회복하고자 한다면 추구해 볼 가치가 있는 일이기도 하다.

호크니의 인기와 상업적 성공은 본래 모습을 손상시키지 않았지만 그럼에도 불구하고 제약이 되었다. 호크니는 말한다. "그 모든 것이 모조리 공허해지는 순간이 옵니다. 미술에 그다지 관심이 없는 사람들이 이러저러한 것들을 알게 되고 관심을 보이는 정도의 인기 미술가가 되면 그렇습니다. 그것이 이제 짐이라고 생각됩니다. 다루기 버거운 문제일 뿐더러 시간 낭비이기도 합니다." 그는 거주지를 계속 바꿀 수밖에 없었고 그때마다 사회적 압력이 견디기 힘든 문제라는 점을 절실히 깨닫는다. 그의 이주는 대중의 번득이는 눈길에서 벗어나고자 하는 바람이 얼마간 작용한다. 그의 작품은 이곳, 저곳으로의 이동뿐만 아니라 가까운 친구들로만 이루어진 사적인 세계로의 침잠에 이르기까지 삶의 궤적을 오롯이 기록한다.

물론 호크니 자신이 이러한 상황에 전혀 책임이 없다고 할 수 없다. 예를 들어 1961년 뉴욕 방문 중 머리를 금발로 염색한 것은 개인으로서 그리고 미술가로서 눈에 띄고자 하는 욕망을 드러낸다. 호크니의 표현을 빌리면 그는 자신을 "다시 만들었다." 즉 시장의 관심을 끌기 위해 자신을 트레이드마크화한 것이다.

머리를 염색하는 등 개인적 행동에서 암시되는 사람과 작품 사이의 혼동은 전적으로 부당하다고만은 할 수 없다. 이례적일 정도로 호크니는 줄곧 작품의 바탕을 자신의 경험과 다른 사람들과의 관계에 두었기 때문이다. 그렇다고 개인의 일대기를 속속들이 고려하는 것은 전력을 다하는 진지한 미술가라기보다는 다채로운 개성의 소유자라는 오해를 한층 더 심화시킬 수 있다. 예술적 성과만큼이나 개인으로서 널리 알려진 극소수

의 화가로서 호크니의 사회적 위상이 작품의 중요성을 흐리는 경향이 있다는 점에서 지금도 신뢰성의 문제는 여전하다. 그의 미술이 갖는 대중적인 호소력과 이해가 수월한 매력 역시 이 문제를 악화시켰다. 이에 균형을 바로잡을 필요가 있다고 생각한다.

그럼에도 놀라운 자신감은 호크니의 성장을 이해하는 열쇠이다. 그의 허세는 학창시절 말에 그린 그림 4점을 총칭하는 제목 〈다재다능함의 증명Demonstrations of Versatility〉에서 분명하게 드러난다. 이 작품들은 1962년 런던에서 개최된 《젊은 동시대인들Young Contemporaries》 전에 출품되었다.도27, 28 이 제목은 당시 호크니의 작품이 지닌 역설적인 일관성을 드러내고 있다.도29, 30 이 작품들을 통해 호크니는 어떠한 양식도 자유로이 선택할 수 있고, 어떠한 재현 형식도 어떠한 유형의 이미지도 그리고 어떠한 제재나 주제도 그림의 재료로 적합하다고 주장했다. 왕립미술대학의 몇몇 동료들처럼 호크니는 '양식의 결합'을 추구했는데, 이를 통해 세상을 묘사하는 데 특정한 한 가지 방식을 고집하는 한계에서 벗어날 수 있었다.

머리색을 바꾸는 문제와 달리, 호크니가 선언한 미술에서의 자유와 초연함은 하룻밤 사이에 이루어질 수 있는 것들이 아니다. 여러 양식을 유희하고자 한 그의 결정은 초기 내력과 훈련에서 큰 영향을 받았다. 이미 특정 양식에 얽매이는 경험을 해 본 터라 상충하는 양식의 전개를 통한 해방의 가능성을 반겼다.

1950년대 중후반 10대 시절에 호크니는 여느 미술학도처럼 다양한 방식을 시도해 그림을 그렸다. 한 작품 안에 한 가지 방식을 추구하긴 했으나, 갑작스러운 변심과 불안감으로 인해 여러 방식이 뚜렷하게 대비되며 끝나곤 했다. 호크니는 1953-1957년 브래드퍼드 미술학교Bradford School of Art 재학 시절에 전통적인 훈련을 받았다. 실물에 대한 상세한 관찰과 물감의 매끄러운 표면과 색채 처리, 지각된 감각을 화면에 옮기기 위한 필수 과정으로서 드로잉의 중요성을 주입 받았다. 이때 제작된 작품들은 고향의 도시 풍경이든 실물 초상화든 하나같이 주제에 대한 몰입을 드러낸다.도2, 3

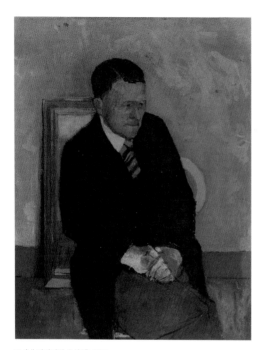

2 《내 아버지의 초상화》, 1955

　브래드퍼드 시절에 그린 모든 그림은 눈으로 본 것을 물감으로 표현하는 것이 주요 관심사였다. 이 가운데 최고의 작품은 아버지를 그린 1955년의 초상화로, 우아하고 정밀한 소묘 솜씨가 그림의 구성에서 핵심적인 요소를 이룬다.도2 물감은 이미지를 실어 나르기 위한 수단일 뿐이다. 대개 얇은 층으로 물감을 올리는 채색법의 변화는 화면에 흥미를 더하지만 미묘한 색조 변화를 강조하다 보니 색채는 완화되었다. 가까운 주변에서 적당한 제재를 찾으라는 조언뿐만 아니라 이러한 작업 방식은 1930년대에 윌리엄 콜드스트림William Coldstream, 빅터 패스모어Victor Pasmore, 클로드 로저스Claude Rogers 등 소위 유스턴 로드파Euston Road 미술가들이 개발한 교수법이다. 브래드퍼드 미술학교와 같은 지방학교에서는 가장 현대적인 화가들로서 월터 시커트Walter Sickert, 1860-1942와 에드가 드가Edgar Degas, 1834-1917를 내세웠고, 실물을 보고 드로잉하는 전통적인 교육 방식

에 굳건한 바탕을 두고 있었다. 실물을 보고 그리는 드로잉은 초기부터 호크니에게 큰 영향을 미쳤고, 그는 이를 이후 모든 작업의 핵심으로 삼았다. 드로잉은 언제나 양식에 대한 의식보다 이미지의 직접성을 우선시하는 방식일 뿐만 아니라 보는 법을 배우는 수단이기도 했다.

호크니는 당시 유스턴 로드파의 접근법을 의심 없이 받아들였던 것으로 보이는데, 1950년대 브래드퍼드와 같은 소도시에서는 동시대 미술을 배울 기회가 거의 없었고 바로 활용할 대안도 없었기 때문이다. 주로 책의 도판을 통해 다른 그림들을 접했기에 그의 지식은 앞선 세대 거장들의 작품에 한정될 수밖에 없었다. 그 후에 미술학교에서의 경험과는 거리가 먼 스탠리 스펜서Stanley Spencer와 같은 동시대의 유명한 미술가들을 접할 수 있었다.

그즈음 리즈 대학의 그레고리 펠로Gregory Fellow에 선정된 앨런 데이비 Alan Davie가 1958년 웨이크필드Wakefield에서 개최한 전시는 호크니에게 신의 계시와도 같은 인상을 남겼고 현대미술에 대한 욕구를 증대시켰다. 자신이 수많은 접근법 가운데 하나일 뿐인 특정 양식의 노예였음을 깨달

3 〈무어사이드 길, 패글리〉, 1956

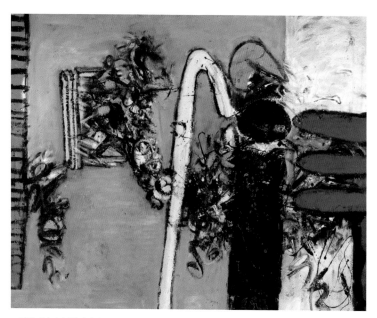

4 앨런 데이비, 〈직원의 발견〉, 1957

았던 듯하다. 〈직원의 발견Discovery of the Staff〉(1957)도4과 같은 앨런 데이비의 작품은 미국 추상표현주의, 특히 잭슨 폴록Jackson Pollock의 영향을 받았다. 당시만 해도 추상표현주의는 런던을 제외하고는 영국에서 많이 알려져 있지 않았다. 앨런의 작품은 원형으로 감축한 이미지들로 이루어져 있었고, 호크니는 이를 추상미술이라고 생각했다. 그리고 이것이 그가 배워 왔던 유형의 미술에 대한 살아 있는 대안이 되는 모더니즘이라고 생각했다. 이를 통해 주제 중심으로 작업하고 이미지를 핵심 요소로 강조하는 대신, 완전히 상반되는 태도를 취할 수 있었다. 다시 말해 상상으로 이미지를 만들어 내고 관람자에게 느낌을 전달하기 위한 직접적인 실재로서 캔버스에 물감을 쌓아 올리는 일에 집중할 수 있었다. 호크니는 이제 회화는 가시적 세계에 대한 수동적인 정보 수신자일 필요가 없고, 관람자의 경험에 실질적인 자극을 제공하는 역할을 더욱 적극적으로 펼칠 수 있다는 점을 깨달았다.

1957년부터 2년간 호크니는 양심적 병역거부자로서 브래드퍼드와 헤이스팅스의 병원에서 대체복무를 했고 그 사이에 그림을 그릴 수 없었다. 1959년 가을 왕립미술대학의 대학원생이 되어 다시 붓을 들었을 때 앨런 데이비 그리고 로저 힐턴Roger Hilton 같은 영국 추상미술가들의 사례가 그의 마음속에 중요하게 자리 잡고 있었던 것 같다. 이즈음 호크니는 화이트채플 갤러리Whitechapel Gallery에서 열린 잭슨 폴록 회고전을 보았고, 비록 직접 가지는 못했으나 1959년 2-3월 테이트 미술관에서 열린《새로운 미국 회화The New American Painting》전시 소식을 들었다. 이 두 동시대 미국미술 전시가 호크니로 하여금 '현대' 미술가가 되겠다는 야망을 품게 한 듯하다. 이 전시들로부터 자신의 작품에 적용하고 싶은 것을 거의 찾지 못했다고 해도 말이다.

2년 넘게 그림과 멀어져 있던 호크니는 왕립미술대학에 들어갔을 때 무엇을 해야 할지 감을 잡지 못했다. 첫 한 달 동안 두 점의 정교한 드로잉을 제작했다. 하나는 연필로, 다른 하나는 테레핀유 물감으로 방에 걸려 있던 해골을 그렸다.도5 이 드로잉은 미술 작품이라기보다 예전 미술학교의 선 연습과 더불어 자기훈련 방법일 뿐이었다. 눈과 손을 훈련시키는 방법의 일환이었던 것이다. 세밀한 관찰에 바탕을 둔 이 큰 드로잉은 공들인 정밀함과 철저한 관찰에 따른 외관 묘사에서 이후 즉흥적으로 그려진 추상화와 대조를 이룬다.

호크니는 첫 학기에 잠시 동안 실물을 전혀 참고하지 않는 그림의 가능성을 모색했다. 이는 주로 대학에서 제공한 90×120센티미터 크기의 하드보드에 그려졌는데, 이전에 그린 그림들보다 규모가 컸다.도6, 7 물론 폴록 세대의 미국 미술가들이 선호했던 벽화와 같은 야심 찬 크기에 비하면 한참 작았다. 여기에는 그 보드가 학교에서 무상으로 제공하는 가장 큰 판이라는 이유도 있었지만, 호크니가 1950년대 미국의 추상미술이 아닌 영국의 추상미술을 자신의 기준점으로 삼은 것도 작용했다. 영국의 추상미술은 이젤 위에 얹어서 그릴 정도의 크기 안에서 제작되었다.

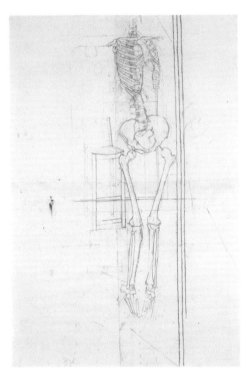

5 〈해골〉, 1959–1960

　1959–1960년 겨울에 제작된 〈커지는 불만Growing Discontent〉도6은 호크니의 대표적인 추상회화이다. 이 무렵 제작한 작품 대부분이 남아 있지 않은데, 파손되었거나 학교에서 제공한 하드보드를 다 써 버린 호크니를 비롯한 학생들이 그 위에 새로 그림을 그리면서 사라졌기 때문이다. 호크니는 '그림 No. 1Painting No. 1'과 같은 당시 유행하던 익명의 제목을 그리 좋아하지 않았지만, 이내 연작《사랑 그림Love Paintings》에서 이를 패러디했다. 그러나 대개는 연상되는 제목을 선택해 그림을 보다 분명하게 식별할 수 있게 했다. 이 제목들은 종종 시로부터 가져왔다. 때로 제목은 작품의 내용과 밀접한 관련이 있었는데,《사랑 그림》보다 조금 뒤에 제작한 〈호랑이Tyger〉(1960)도7가 그 대표적인 예다. 이 작품은 윌리엄 블레이크William Blake의 시집『경험의 노래Songs of Experience』에 수록된 「호랑이The Tyger」를

6 〈커지는 불만〉, 1959-1960 7 〈호랑이〉, 1960

암시한다. 두 개의 쐐기 같은 형태는 도식적으로 표현된 호랑이의 흔적으로, 직전에 그린 드로잉에서 더욱 분명히 알아볼 수 있다. 이 시기의 다른 제목들은 하드보드나 캔버스 위의 형상과 직접적인 연관성이 적고, 대개 호크니 개인의 사고방식이나 상황을 암시한다. 예를 들면 그해 겨울 학기에 제작된 또 다른 그림은 처음으로 성性을 암시하는 〈발기Erection〉라는 제목을 달고 있다. 그는 곧 이 주제에 관심을 갖게 되지만, 작품 이미지로부터 대단히 이해하기 어려운 성적 의미 외에 별다른 것은 도출되지 않는다.

자신의 작품에 대한 불만이 가득하던 호크니는 작품 제목을 '커지는 불만'이라고 하여 분명하게 명시한다.도6 그는 모더니즘을 진정으로 껴안고 싶은 나머지 초기 구상회화의 내용과 제재를 내버렸다는 사실을 이해

하기 시작했다. 설상가상으로 한 양식의 구속에서 벗어나자마자 또 다른 구속에 갇혔을 뿐임을 알아차렸다. 이전에도 비슷한 경험을 한 터라 이번에는 재빨리 자신의 목소리를 찾아야 한다고 자각했다. 그는 다양한 요인들로부터 영향을 받아 양식이 미술가에게 강요되어서는 안 되고 미술가가 마음껏 활용할 수 있는 여러 도구 가운데 하나여야 한다는 결론에 도달했다.

호크니는 1950년대 자신의 작품이 지닌 두 가지 측면 모두 단독으로는 충분하지 않다고 생각해 거부했다. 그러나 그 각각의 요소를 계속 유지하기를 바랐다. 다시 말해 극단적인 추상형식주의는 인간적인 내용이 결여되어 있어 거부했고, 전통적인 개념의 구상미술은 낡았다고 생각해 멀리했다. 자신의 그림이 관람자의 관심을 끌기 위해서는 주제와 알아볼 수 있는 이미지가 필요하다고 생각했으나, 한편으로 현대미술의 쟁점에 대한 자신의 생각을 보여 주는 데 몰두했다.

통상적으로 회화의 영역을 벗어난 것으로 간주되는 광범위한 주제를 아우르면서 모더니즘 교리를 고려하는 구상미술을 창안하고자 한 것은 호크니만이 아니었다. 왕립미술대학의 동기생 중에 호크니와 동일한 목표를 추구하던 작가가 여럿 있었다. 그중 미국인 R. B. 키타이가 선두로 나섰고, 그의 작품과 태도는 앨런 존스, 피터 필립스, 데릭 보시어와 같은 화가들뿐만 아니라 호크니에게도 큰 영향을 미쳤다. 키타이의 작품은 그림을 그린다는 것이 감각적 소통일 뿐만 아니라 지적 소통을 위한 수단이 될 수 있고 또 그렇게 되도록 하는 방법들을 제시했다.도8 이미지 생산은 단어가 읽힐 수 있다는 점에서 본다면 '읽힐' 수 있는 기호의 언어를 구성하는 것이라고 생각했다. 더욱이 키타이는 초현실주의의 오토마티즘automatism, 곧 자동기술법과 추상표현주의의 필연적 귀결인 제스처gesture라는 개념에 관심이 있었다. 이 두 가지 모두는 사고의 작용이나 개성의 행사를 표현하는 글쓰기의 일종으로서 이미지 제작에 초점을 맞추었다.

호크니는 추상미술의 내용 결핍에 고민했지만 반동적으로 비춰질까

8 R. B. 키타이, 〈붉은 향연〉, 1960

하는 염려 때문에, 구상적인 참조를 다시 주장할 준비를 미처 갖추지 못했다. 그러나 환영주의illusionism 딜레마에 빠지지 않으면서도 특정한 메시지를 소통하는 방법을 문자에서 발견했다. 이 아이디어는 큐비즘Cubism 회화에서 착상했는데, 큐비즘 회화는 문자가 아니고는 해독이 어려운 대상과 환경의 대체물로서 또는 그 정체의 실마리로서 화면 위에 단어를 쓰곤 했기 때문이다. 캔버스 위의 모든 흔적의 본질은 그대로 유지하면서 나머지 세상을 들여오는 방식이었다. 무언가를 그린 그림은 묘사된 사물 그 자체일 수 없지만, 반면 문자는 또 다른 수준의 경험을 암시하면서 종이 위에 쓰여지건 그림의 표면에 옮겨지건 동일한 형태를 유지한다.

호크니가 그림에 문자를 쓰기 시작했을 때에는 자신의 관심을 타인

과 소통하고자 하는 의도가 있었다. 시가 종종 그가 필요로 하는 문자를 제공했다. 시를 지을 때 필수적인 선택과 정제, 암시의 과정은 호크니가 그림에서 추구하는 바와 유사했다. 윌리엄 블레이크의 시에서 차용한 〈호랑이〉는 호크니가 그림에 문자를 쓴 최초의 사례였다.도7 뒤를 이어 여전히 추상회화를 닮았지만 채식주의 선언의 한 부분으로서 '당근', '양상추'와 같은 단어와 토마토와 양상추를 상징하는 빨간색과 녹색 단면을 포함하는 회화 연작을 선보였다. 이 작품들은 모두 남아 있지 않은데, 그 위에 다른 그림을 그렸거나 학년 말에 교직원들이 정기적으로 폐기했기 때문이다.

호크니는 '채식주의 선전vegetarian propaganda' 그림을 그릴 즈음 더욱 개인적인 또 다른 주제를 다루기 시작했다. 그것은 다름 아닌 동성애였다. 〈사랑Love〉도9은 그가 1학년 말에 그린 소품으로 심장의 이미지와 그 아래 부분에 조그맣게 쓴 글자 'LOVE'가 짝을 이루어 주제를 소개한다. 특히 몸짓을 반영하는 붓놀림과 건조한 물감 표면, 짙은 붉은색과 파란색의 조합에서 앨런 데이비드4의 영향이 눈에 띄지만, 추상화의 수수께끼 같고 매우 개인적인 측면이 이제는 더욱 확장된 개방성으로 대체되기 시작한다.

이 무렵 호크니는 학교의 또 다른 미국인 학생인 마크 버거로부터 용기를 얻어 자신의 동성애 성향을 공개적으로 인정하기 시작했다. 더 이상 '발각될까' 두려워하지 않아도 되면서 자신의 충동을 추상적인 시각 상징 안에 숨길 필요가 없어졌다. 새로운 자신감은 이전보다 더욱 솔직함을 추구하게 했다. 불과 몇 달 사이에 호크니는 조용하고 내성적인 사람에서 대담하고 사교적인 사람으로 바뀌었고, 초기 작품의 폐쇄적이고 우울한 특성은 사라지고 정신없을 정도로 활력이 넘쳤다. 호크니는 추상화 단계를 뒤이은 구상화가 자신의 커밍아웃(동성애자가 성적 정체성을 스스로 공개적으로 밝히는 일–옮긴이 주)을 다룬 작품이었고, 예술을 통해 그 사실을 공개 발표하고자 애를 썼다고 주장한다.

9 〈사랑〉, 1960

사실은 다름 아닌 그림을 통해서 공개했고, 그 외 다른 것을 통하지 않았습니다. 당시 나는 말이 많은 편이 아니었습니다. 내가 동성애자라는 정체성은 훨씬 이전부터 알았는데, 다만 어떠한 행동도 취하지 않았습니다. 아주 어렸을 때는 살짝 행동을 취해 보기도 했지만, 그 뒤로는 그에 대해 관심이 없었고 그것이 이상한 일이라고 전혀 생각하지 않았다는 뜻입니다. 그것은 처음에는 그저 꽤 개인적인 일로 보이다가, 그 이후에는 더욱 많이 알수록 더욱 비밀스러워집니다. 다시 말해 그것에 대해 전혀 신경을 쓰지 않던 천진함을 잃게 됩니다. 그 뒤 내가 어떤 사람인지 부딪혀 알아야겠다고 결심하자마자 너무나 흥분되고 등에서 무언가가 툭 떨어져 나가는 기분이 들었습니다. 나는 이제 사람들의 생각에 전혀 신경 쓰지 않습니다. 이상하긴 하지만 어떤 의미에서 그것은 사람을 정상 상태로 만들어 줍니다.

호크니는 다른 학생들과 달리 그림을 대부분 학교에서 그렸고 사람들의 끊임없는 왕래를 좋아했는데, 그중에 나이가 조금 위였던 피터 블레이크Peter Blake와 조 틸슨Joe Tilson이 작업실을 방문했다. 이는 호크니에게 상설 전시장과 유사한 환경을 제공했다. 이러한 관람에 대한 기대가 자신의 작품을 개인적인 훈련이라기보다 다른 사람들을 향한 메시지로 여기게 했다. 그는 다른 사람들에게 자신에 대해 이야기하고 싶었고 작품을 통해 그리할 수 있음을 알게 되었다. 이 점이 그를 흥분시켰고 다양한 채식주의 및 동성애 그림에서 보듯 상당히 적극적으로 자기 주장을 폈다.

나는 그 작품들이 일반적인 의미에서 선전이고 또한 뻔뻔스러운 것이었다고 생각합니다. 그리고 거기에는 이런 주제를 다룰 수 있고, 이런 문제에 대한 그림을 혼자 그릴 수 있게 되었다는 흥분이 담겨 있었습니다. 브래드퍼드 거리에서 그림을 그릴 때에는 이와 같은 주제를 전혀 다루지 않았습니다. 미술에서 이것을 다루는 법을 배웠을 때 아주 흥분되었습니

다. 사람들이 '커밍아웃'할 때 매우 흥분하게 되는 것과 유사하다고 할 수 있습니다. 사람들이 자신의 욕망을 의식하고 상당히 솔직한 방식으로 다루게 되었다는 뜻이니까요.

개인적인 메시지에서 공개적인 선언으로 작품에 대한 호크니의 태도가 변한 것은 동성애자의 자기억압이라는 주제를 다룬 회화 연작에서 가장 분명하게 드러난다. 이 연작은 〈동성애자*Queer*〉도10라는 제목의 작은 그림에서 시작하여 1960년 늦여름에 그려진 〈인형 소년*Doll Boy*〉 최종 완성작의 구상적인 이미지로 완결된다.도11 이 그림들은 등이 굽은 한 남자의 진화 과정을 순서대로 드러내는데, 한 습작에서 '이단적인 연인 unorthodox lover'이라는 꼬리표로 명시되고, 다른 습작과 최종 완성작에서 남자 동성애자를 의미하는 은어인 '여왕queen'으로 그 정체를 밝힌다.

언뜻 〈동성애자〉는 호크니가 앞서 그린 추상화와 매우 유사해 보인다. 실제로 이 작품이 5년 뒤 런던의 한 상업화랑에서 전시되었을 때 '노란색 추상Yellow Abstract'으로 목록에 기재되기도 했다. 이 제목은 결코 호크

10 〈동성애자〉, 1960

니 본인이 선택한 것이 아니었다. 그림의 중앙에 간신히 보이는, 작품 자체보다는 차라리 도판 사진에서 분명하게 드러나는 낙서 형태는 그 제목에 대한 경멸적인 꼬리표로서 점차적으로 시야에 들어온다. 그림의 작은 크기와 쓰인 메시지는 관람자가 작품에 보다 가까이 다가가 작품 표면을 자세히 관찰하도록 유인한다. 표면은 두껍고 건조한 모래와 유화물감의 혼합으로 이루어져 있다. 그리하여 단어들은 두 가지 역할을 한다. 하나는 현대미술가들의 근본 목적인 메시지 전달이고, 다른 하나는 관람자로 하여금 캔버스 위의 물감이라는 이미지의 물질적 구성을 깨닫게 하는 것이다. 메시지를 읽을 수 있을 정도로 작품에 가까이 다가가면 이미지는 더 이상 보이지 않고 계획에 따라 만들어진 물감의 거친 표면 속으로 사라지는 것처럼 보인다. 따라서 물감의 촉각적 성질에 대한 자각이 증대된다.

11 〈인형 소년을 위한 습작(No. 2)〉, 1960

〈동성애자〉의 하단에 갈색으로 얼룩진 부분은 곧이어 제작된 〈인형 소년〉을 위한 습작과 비교하면 무엇인지 알 수 있다.도11 얼룩 위에 자리 잡은 아치는 자기 억압의 상징으로 위에서 누르는 무게에 짓눌린 남자의 형상으로 해석할 수 있다. 습작은 소년의 머리를 심장을 나타내는 도식적 상징인 하트가 누르는 모습을 통해 사랑에 대한 욕구가 자신을 고통스럽게 함을 분명히 드러낸다. 〈인형 소년〉 최종 완성작은 적대적인 힘에 굴복한 인물의 자세는 그대로이지만, 문구들을 추가하여 주제가 성적 취향을 공표하기 거부하는 동성애자임을 더욱 분명하게 드러낸다. 오른쪽 하단 구석에 적힌 문구 "나에겐 그 무엇보다 당신의 사랑이 소중해"는 공공화장실 벽에서나 볼 법한 낙서를 암시하며, 그 아래 깔린 은밀함과 외로움을 전달한다. 작품 속 인물은 다양한 암호를 통해 클리프 리처드Cliff Richard로 확인된다. 그는 당시 호크니가 "푹 빠져 있던" 대중 가수로 평범한 옆집 소년 같은 이미지에도 불구하고 호크니는 그가 동성애자일 것이라고 내심 확신했다. 인물 아래에 쓰여 있는 숫자 '3.18'은 클리프 리처드의 머리글자인 C. R.로 확인된다. 이는 자신이 동성애자임을 거리낌 없이 밝힌 미국의 시인 월트 휘트먼Walt Whitman, 1819-1892으로부터 빌린 남학생들의 암호법이다. 휘트먼의 암호는 알파벳을 숫자로 바꾼 것으로, 이를테면 A가 1이고, B가 2이다. '인형 소년'이란 문구는 애정을 표현하는 동시에 클리프 리처드의 히트곡인 〈살아 있는 인형Living Doll〉을 참조한 것이기도 하다. 인물의 입에서 나오는 음표가 이를 증명한다.

1960년 여름 파블로 피카소Pablo Picasso, 1881-1973의 대규모 전시가 테이트 미술관에서 개최되었다. 호크니는 피카소의 폭넓은 창조력뿐만 아니라 뛰어난 소묘 실력에 깊은 인상을 받아 그 전시를 8번이나 보았다. 지금도 그 전시를 "매우 자유롭게 하는 힘"이라고 회상한다. 가장 중요한 발견은 피카소가 결코 특정한 유형의 그림에 한정할 필요성을 느끼지 않았고 자신이 원하는 방향 어디로든 나아갈 수 있었다는 사실이다. 전시의 상당 부분은 디에고 벨라스케스Diego Velázquez, 1599-1660의 〈시녀들Las Meninas〉을 주제로 1957년에 제작한 58점의 캔버스 연작에 할애되었다.도12 이 연

작은 양식과 회화적 관습, 공간의 개념에서 대담한 혼합을 그 특징으로 한다. 이 가운데 주요 작품은 일관된 양식에 대한 요구를 벗어던지고 각기 서로 관련 없는 표현 방식으로 그려진 여러 인물이 맞서게 한다. 도식적인 윤곽선으로 표현된 인물이 있는가 하면, 만화 같은 인물도 있고, 피카소 자신의 각 발전 단계를 반영하는 인물도 있다. 그 결과 작품은 시각적으로 이해할 수 없다기보다 오히려 조화를 이루고 있는데, 이는 양식의 일관성 때문이 아니라 양식에 대해 일관된 태도를 견지하기 때문이다. 호크니는 다음과 같은 점을 깨달았다. "양식이란 것은 활용할 수 있는 대상이고 까치처럼 원하는 것을 콕 집으면 됩니다. 그때 내게 엄격한 양식이라는 개념은 관심을 가질 필요가 없는 올가미로 보였습니다."

특별한 재능이 넘치는 패기만만한 학생들 사이의 고무적인 분위기와 더불어 피카소의 선례는 호크니에게 활력과 무한한 가능성을 불어넣

12 파블로 피카소,
〈시녀들〉, 1957년 10월 2일

었다. 그는 이렇게 회상한다. "젊을 때의 장점은 잃을 게 없다는 것입니다. 그 뒤로는 모든 일들이 짐이 됩니다. 지난 시절의 작품이 때때로 부담스럽게 느껴집니다. 아주 젊을 때에는 갑작스럽게 이런 멋진 자유를 발견하게 됩니다. 정말 신나는 일입니다. 어떤 일도 할 수 있는 준비가 되어 있지요."

그러나 이듬해 여름 뉴욕 여행을 다녀온 후 양식에 대한 피카소의 자유분방한 태도가 호크니의 작품에 본격적으로 영향을 미쳤다. 호크니는 차용으로 얼마만큼의 자유를 얻을 수 있는지 즉각적으로 이해했다. 그 원천이 자신의 삶이든 상상이든, 아니면 시나 잡지, 사진이든, 아니면 아주 흔한 사물이나 다른 미술가의 작품이든 말이다. 호크니는 또한 융통성 없는 양식의 가두리로부터 벗어날 수 있는 뜻밖의 수단을 발견했다. 그는 의도적으로 어린아이의 그림과 같은 딱딱한 양식을 활용해 묘사했다. 그 특징은 일관적이어서 특정인의 개성의 흔적이 전혀 드러나지 않는 듯 보였다. 이러한 종류의 익명성이 당시 호크니에게 유용했다. 그가 다루는 주제가 개인적이고 관능적인 성격을 띤 까닭에, 익명성이 없다면 신경증적인 자기 고백의 형식으로 보일 위험이 있었기 때문이다. 아이들 그림과 같은 몰개성적인 양식을 차용함으로써 주제와 거리를 두면서 이를 통해 자신뿐만 아니라 동일한 상황에 처한 타인들에게도 적용되는 주제의 응용력을 강조했다.

1960-1962년 호크니는 인물 묘사 양식에서 장 뒤뷔페Jean Dubuffet, 1901-1985로부터 큰 영향을 받았는데, 20년 동안 뒤뷔페는 어린이의 미술에서 영감을 받은 드로잉과 유사한 서투른 형태를 사용하고 있었다. 1955년 런던의 첫 전시에서 보여 준 그의 작품이 호크니의 관심을 끌었는데, 물감의 질감 효과뿐만 아니라 개인적인 집착을 공개적으로 표현하는 수단으로서 도시 담벼락의 낙서를 활용했다는 점에서도 그러했다. 예를 들어 호크니의 〈세 번째 사랑 그림Third Love Painting〉을 구입한 조지 부처George Butcher는 뒤뷔페 작품에서 "개인적 비전을 표현하기 위해 사용된 단순한 원천"에 대해 『아트 뉴스 앤드 리뷰Art News and Review』 1960년 5월 21일자에

글을 쓴 적 있다. 〈피리와 칼을 들고 있는 남자*Il tient la Flûte et la Couteau*〉도13와
같은 작품에서 인물은 '하나의 기호, 즉 직접적인 상형문자'의 역할을 한
다. 이는 미술가가 만든 새로운 질서 안에 놓인, 익명성과 항구성을 지닌
레디메이드ready-made 묘사 방식의 사례라 할 수 있다.

1960년 초가을 2학년 초에 그린 〈점착성*Adhesiveness*〉도14에 등장하는 두
인물은 이보다 앞서 제작된 엉성한 〈인형 소년〉보다 한층 도식화된 특징
을 지닌다. 호크니는 그들이 어떻게 생겼는지 알리는 데 관심이 없고 누
구이고 무엇을 하는지를 분명히 하는 데에만 관심이 있다. 여하튼 막대
기 같이 짧은 다리와 중산모만으로 그들이 사람임을 알아볼 수 있다. 숫
자 '4.8'과 '23.23'은 이들이 시인 월트 휘트먼과 호크니임을 밝힌다. 그
해 여름 호크니는 휘트먼의 작품을 모두 읽었다. 이 그림은 휘트먼과 그
의 시에 대한 존경을 표현하는 남자 사이의 사랑을 기념한다. 인물들은

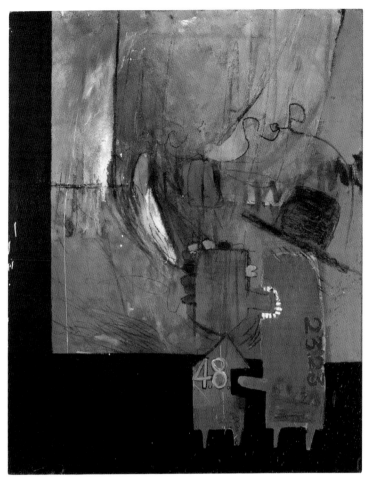

14 〈점착성〉, 1960

'69'로 불리는 성관계 자세로 포옹을 하고 있다. 이러한 관계 중에 왼쪽 인물의 머리가 있어야 할 곳에 발이 있어도 그다지 중요해 보이지 않는 다. 서로를 향한 완전한 몰입은 제목에도 반영되는데, 남자들 사이의 끈 끈한 우정을 표현한 휘트먼의 시에서 가져왔다.

　휘트먼은 호크니의 초기작에 지속적으로 등장한다. 1961년작 에칭 동판화 〈나와 내 영웅들Myself and My Heroes〉도24에서는 경배를 받는 인물로 등 장하며, 1963년작 〈나는 루이지애나에서 한 그루의 떡갈나무가 자라는

것을 보았다*I Saw in Louisiana a Live-Oak Growing*〉에 이르기까지 이미지의 직접적인 원천이 되었다. 가장 오래도록 지속된 휘트먼의 유산은 호크니의 이미지와 주제에 미친 전반적인 영향이라 할 수 있다. 호크니는 남자들 사이의 우정을 그린 이 작품들에서 처음으로 두 인물이 등장하는 구도와 개인적인 관계라는 주제를 시도하는데, 이는 이후 그의 작품에서 지배적인 특징이 되었다.

1961년 초에 그린 작품 〈함께 껴안고 있는 우리 두 소년*We Two Boys Together Clinging*〉도15은 휘트먼의 시집 『풀잎*Leaves of Grass*』의 또 다른 시에서 제목을 가져왔다. 이 시기 호크니의 전형적인 특징처럼 주제는 분명하고 공개적이나 그 표현에 있어서는 모호하고 사적이다. 두 남자 사이의 정신적 유대감과 성적 끌림은 두 몸을 하나로 묶어 주는 지그재그 모양을 통해 도식적으로 표현된다. 휘트먼의 시 두 구절이 마치 두 남자의 행위에 대한 해설인 양 화면의 오른쪽 가장자리에 쓰여 있다. "힘을 즐기고, 팔꿈치를 뻗으며, 손가락으로 움켜잡는다/팔짱을 끼고 두려움 없이 먹고 마시고 잠들고 사랑한다." 왼쪽 인물의 입술 위에는 "결코never"라는 단어가 쓰여 있는데, 이는 이들의 서로에 대한 헌신의 증표로 시구 "어느 한쪽도 다른 한쪽을 결코 떠나지 않는다One the other never leaving"에서 따온 것이다.

이 그림의 개인적인 내용은 즉각적으로 드러나지는 않는다. 왼쪽 하단 모서리에 분명하게 보이는 숫자 '4.2'는 위쪽 악보가 암시하는 것처럼 다시 한 번 '인형 소년', 곧 클리프 리처드를 가리킨다. 호크니는 신문의 헤드라인 "밤새도록 절벽에 매달려 있던 두 소년TWO BOYS CLING TO CLIFF ALL NIGHT LONG"에 매혹되었다. 그 기사는 성적性的 판타지가 아니라 등반 사고와 관련이 있었지만, 그럼에도 불구하고 이 우연한 참조에서 발생되는 유머가 작품 전체의 의미에 일조한다. 등장인물을 숫자 '4.8'(호크니)과 '16.3'(호크니의 남자친구 피터 크러치Peter Crutch로, 같은 해 다른 작품의 주제가 되기도 함)으로 대체하여 이름 붙인 것 역시 그러한데, 이는 일반적인 주제를 특정한 상황으로 변모시킨다.

왕립미술대학 재학 시절에 호크니는 상당히 많은 수의 작품을 제작

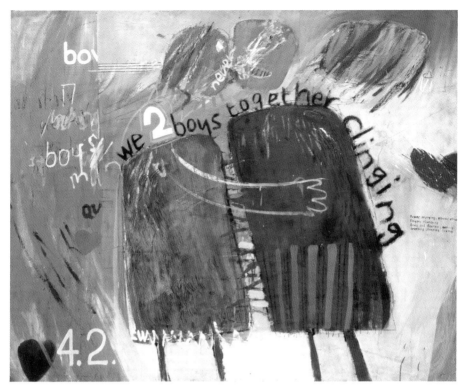

15 〈함께 껴안고 있는 우리 두 소년〉, 1961

했는데, 종종 동일한 주제에 대해 변주 가능성을 탐구하기도 했다. 포옹하고 있는 두 남자의 이미지는 드로잉 〈세상에서 가장 아름다운 소년The Most Beautiful Boy in the World〉도16에도 나타난다. 이 제목은 같은 시기에 제작된 또 다른 그림에도 붙여졌다. 이 작품은 처음으로 수채화를 시도했던 1961년부터 제작한 일련의 드로잉에 속한다. 수채물감이라는 매체의 무정형성을 제거하고자 파울 클레Paul Klee, 1879-1940의 방식으로 물감층과 잉크로 대강 그린 삐죽삐죽한 선을 결합하는 시도를 했다. 그 결과에 만족하지 못하고 호크니는 한동안 수채화를 그만두었다. 몇 년 뒤 다시 몇 점을 그렸으나 결국 그만두고 말았다.

호크니는 자신이 다루는 주제가 지극히 개인적인 성격을 띠기에 세련되지 않은 양식이 자아내는 희극적인 면을 이용해 균형을 이루고자 했다.

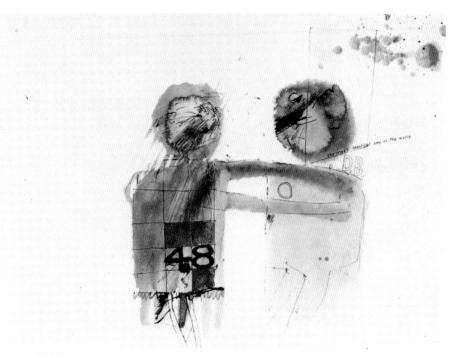

16 〈세상에서 가장 아름다운 소년〉, 1961

유머가 때로 좋은 무기가 될 수 있기 때문이다. 호크니는 1960-1961년에 제작한 4점의 《사랑 그림》을 통해 추상화의 관습을 흉내 내면서 그 점을 깨달았다. 반어적 대조를 통해 인간적 주제를 절절히 강조하고자 했다. 게다가 〈네 번째 사랑 그림The Fourth Love Painting〉도17에 이르면 유연함이 이전 작품의 노골적 선전을 대체한다. 호크니의 마음이 변해서가 아니라 자신의 동성애를 받아들이는 법을 배우고 자연스러운 일로 생각할 수 있게 되었기 때문이다. 그전 해에 그려진 〈오늘밤 퀸이 될 거야Going to be a Queen for Tonight〉도18에서 마치 성적 주문을 외는 듯 화면을 가로지르는 'queer'(남자 동성애자를 의미-옮긴이 주)의 광적 반복과 비교해 볼 때, 1961년의 그림들은 한결 동성애를 편안하게 받아들이고 있다.

　〈네 번째 사랑 그림〉은 여유롭고 유머러스한 태도를 보여 주는데, 호크니는 이제 이와 같은 태도로 성과 사랑이라는 주제를 다루기 시작한

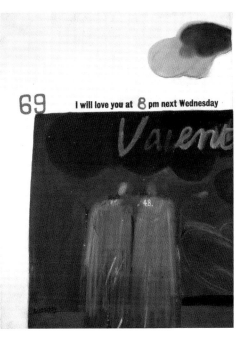

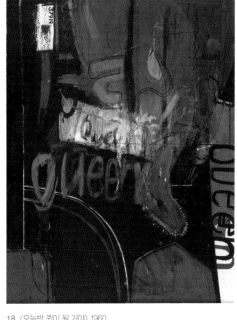

17 〈네 번째 사랑 그림〉, 1961 18 〈오늘밤 퀸이 될 거야〉, 1960

다. 이미지 위에 인쇄된 활자 문구("나는 다음 수요일 오후 8시에 당신과 사랑할
것입니다")를 집어넣었다. 이 구절은 영국 태생의 미국 시인 위스턴 휴 오
든Wystan Hugh Auden, 1907-1973의 시집 『클리오 찬가Homage to Clio』에서 힌트를 얻
었다. "'나는 영원히 당신을 사랑할 것입니다.' 시인이 맹세한다. 나는 이
것이 맹세하기 쉬운 것이라고 생각한다. 나는 다음 화요일 오후 4시 15분
에 당신과 사랑할 것입니다. 이 역시 쉬운가?" 인용된 시의 제목인 〈시
와 진실Dichtung und Wahrheit〉은 그 자체로 중요하다. '사실과 허구'에 대한 오
든의 관심이 호크니의 그림에서도 공명하기 때문이다. 사랑의 형태는 다
양하다. 어떤 사랑은 다른 것보다 더 '진실'하다. 그것은 포옹하고 있는
인물들과 '밸런타인Valentine'이라는 메시지처럼 낭만적 감정일 수 있다. 어
쩌면 한 번도 만나 본 적 없는 누군가에게 홀딱 반하는 감정일 수도 있
다. 밸런타인은 인기스타들의 사진을 전문으로 하는 10대 소녀 대상의
잡지 이름이었다. 마지막으로 사랑은 오후 8시에 일어날 '69'에 대한 은

밀한 암시에서 드러나듯 성행위일 수도 있다. 여기에서 사랑이라는 단어
는 행위의 의미로 해석된다.

성적 판타지를 화면으로 옮긴 또 다른 작품으로 〈1961년 3월 24일
한밤중에 춘 차차차The Cha-Cha that was Danced in the Early Hours of 24th March 1961〉도19
를 들 수 있는데, 이 작품은 실제 사건을 참조하고 있다. 잘 아는 사이는
아니지만 호크니가 자신에게 호감을 갖고 있다고 여긴 동료 학생이 특별
히 호크니를 위해 차차차를 춘 적이 있었다. 배경의 거울에 '차차cha cha'라
는 단어와 함께 소년이 빙빙 도는 모습이 반사되고, 그 결과 마치 두 사
람이 화면을 가로지르며 춤을 추고 있는 듯 보인다. 같은 해에 제작된 에
칭 동판화 〈거울, 벽의 거울Mirror, Mirror on the Wall〉에는 이와 유사한 이미지
와 더불어 인용 문구가 적혀 있다. 문구는 그리스의 시인 콘스탄티노스
카바피Constantine P. Cavafy, 1863-1933의 시 「현관의 거울The Mirror in the Hall」(존 마브
로고르다토John Mavrogordato의 번역)의 마지막 줄에서 가져왔다. "그 오래된 거
울은…… 자랑스럽게 스스로를 맞아들였다/잠시 동안 완전한 아름다움
이 있었다." 그러므로 미술가는 이 거울처럼 아름다움을 그저 목격만 하
는 것이 아니라 관람자를 향해 도로 반사함으로써 아름다움을 찬양할 수
있다고 호크니는 주장한다. 이렇게 시에서 끌어온 시각적 착상은 다시
한 번 물감으로 그려진 시적 이미지로서 그 형태를 찾게 된다. 관람자가
에로티시즘을 미에 대한 담담한 찬탄으로 진지하게 받아들일까 염려한
호크니는 성행위의 즐거움과 육체적 쾌락을 환기시키기 위해 화면에 약
용연고 상자에서 발췌한 이중적 의미를 띠는 어구 "아래로 깊숙이 침투
하고/안으로부터 즉각적인 완화를 제공한다"를 덧붙였다.

움직임을 암시하기 위해 춤추는 인물을 번지듯이 표현한 방식은 상
당한 면적에 걸친 캔버스의 민바탕 노출과 더불어 이 무렵 영국의 화가
프랜시스 베이컨Francis Bacon, 1909-1992에 대한 관심을 드러낸다.도20 뚜렷한
구상적 표현 양식으로의 회귀를 고려하면, 1960년 봄 런던의 말버러 갤
러리Marlborough Gallery에서 열린 베이컨의 개인전에서 받은 인상과 감동은
이제 동성애 주제뿐만 아니라 순전한 회화적 관심에서도 그 표현 수단을

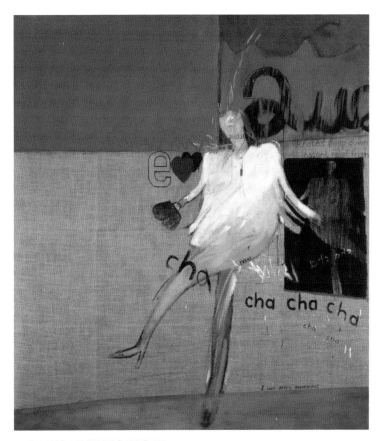

19 〈1961년 3월 24일 한밤중에 춘 차차차〉, 1961

찾았다. 베이컨은 순수 추상에 대한 반대를 일관되게 주장했고, 내용이
결여된 단순한 장식이라고 여겼다. 그러나 오로지 외형의 모방을 통해서
그림의 효과를 내는 대신 물감이 신경계에 직접 작용하도록 한 시도는
최근 추상회화의 원리를 적용한 중요한 사례로 간주되었다. 불과 일 년
전까지 비정형informal 추상화를 그렸던 까닭에 호크니는 그러한 태도가
구상적 맥락에서 함축하는 바를 재빨리 간파했다. 이때부터 호크니는 밑
칠을 하지 않은 캔버스 바탕면을 넓은 면적에 걸쳐 노출하는 베이컨의
방식을 종종 사용하기 시작했다. 이를 통해 이미지는 평평한 표면 위의
물감으로 형성된다는 점을 분명히 하고 깊이감에 대한 어떠한 환영도 물

20 프랜시스 베이컨, 〈풍경 속의 인물〉, 1945

리쳤다. 그림은 감각을 통해 인식한 세계의 대체물이 아니라 등가물이다. 시가 단순히 경험의 묘사라기보다는 경험과 대등하듯이 말이다.

프랜시스 베이컨이 물감을 다루는 방식은 호크니의 〈첫 번째 차 그림First Tea Painting〉(1960)도22에서도 그 영향이 드러난다. 호크니의 작품에서는 처음으로 그림의 물리적 실체, 즉 그림을 실제 오브제로 인식하는 문제에 대한 또 다른 해결책이 제시되고 있다. 1960년대 초에 제작된 호크니의 그림 중 많은 수가 평평한 인쇄 표면으로 이루어진 일상의 사물에 기초를 두고 있다. 예를 들어 〈네 번째 사랑 그림〉도17은 화면 위에 인쇄한 달력의 한 면을 모사한다. 실제 오브제로서의 그림에 대한 개념은 이

미 초기 르네상스 회화에도 존재했다. 십자가 책형을 재현한 십자가 모양의 패널이 그 예이다. 그러나 이 작품은 실제의 희미한 반영이기보다 사물로서의 미술 작품이라는 모더니즘의 원리를 지지하면서도, 구상적인 참조를 위한 수단으로서 특히 1960년 무렵 유행한 방식을 기꺼이 받아들인다. 예를 들어 1955년 미국의 미술가 재스퍼 존스Jasper Johns는 〈석고상이 있는 과녁Target with Plaster Castes〉도21에서 화면을 묘사하는 대상과 동일시했다. 양궁 과녁이나 미국 국기와 동일시한 그의 작품은 영향력을 떨쳤고, 특히 양궁 과녁 작품은 수시로 복제되었다. 가까운 영국 안에서도 화가 리처드 스미스Richard Smith와 호크니의 동료 학생이던 피터 필립스의 작품에서 그 사례를 찾을 수 있었다.

1960년 가을 〈점착성〉도14을 제작한 직후에 그린 〈첫 번째 차 그림〉도22은 전적으로 재현적인 표현 양식을 향해 망설이면서 다시 뒤로 돌아간 첫걸음이라 할 수 있다. 이제 호크니의 관심은 오브제로서 캔버스에 대

21 재스퍼 존스, 〈석고상이 있는 과녁〉, 1955

43

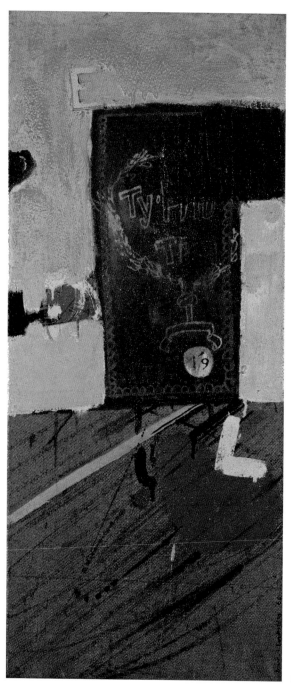

22 〈첫 번째 차 그림〉, 1960

한 암시보다는 읽을 수 있는 기호에 집중된다. 이 작품에서는 3차원 대상을 2차원 평면에 묘사하는 것에 주저하는 모더니즘의 편견, 즉 그 결과물이 단순한 삽화가 될 것이라는 두려움이 느껴진다. 따라서 호크니는 차통의 한 면만을 묘사하고는, 판판한 인쇄 면을 평평하게 그린 화면 위에 재배열하고 화면을 가로지르는 붓의 자취에 대한 충분한 증거를 남기는 데 주의한다. 그러나 직사각형 차통은 화면의 경계 안에서 떠다니면서 그해 초부터 시작된 추상화의 특징과 본질적으로 동일한 화면 구성을 만들어 낸다.

이즈음에 이르러 영감은 어디서건 발견할 수 있다는 피카소의 자유로운 태도가 호크니에게 영향을 미치기 시작했다. 호크니는 차 그림 직후에 카드놀이를 다룬 회화 연작을 제작했다. 마크 버거가 갖고 있던 카드놀이의 역사에 대한 책 삽화에 강한 흥미를 느껴 처음에는 그 삽화로부터 드로잉을 그리기 시작했다. 이 이미지는 곧 〈킹 B*Kingy B*〉도23와 같은 그림으로 이어졌다. 자체가 평평하고 원하는 크기로 물감으로 재구성할 수 있는 인쇄된 인공물은 대상의 동등물로서 캔버스를 다룰 수 있는 이상적인 주제였다. 확대된 카드의 윤곽선은 캔버스의 경계선에 상응하여, 화가로 하여금 회화의 관례대로 이 대상을 묘사하고 있다는 완벽한 자신감 속에서 형상을 자유롭게 그리고 원할 경우 공간감을 표현하는 것까지도 가능케 한다.

호크니가 다른 작품들에서 사용하기 시작한 이미지들과 달리, 차통과 카드놀이 그림은 피상적이고 경솔한 측면이 있다고 느낄 수도 있다. 그러나 이런 주장은 1960년대 초 호크니는 작품에 어떠한 것도 끌어들일 용의가 있었고, 이것이 당시 그의 작품에 환경에 대한 관대한 용인과 존중을 제공했다는 핵심적 사실을 간과한 것이다. 그림 재료가 다 떨어지고 돈이 없던 호크니가 1961년 초 판화과에서 무료로 제공하는 판을 이용하여 처음 에칭을 제작하기로 결심한 것도 동일한 태도로 설명할 수 있다. 호크니는 브래드퍼드 미술학교에서 부전공으로 석판화를 수강했지만 에칭을 시도한 적은 없었다. 자신의 통제를 벗어난 어쩔 수 없는 상

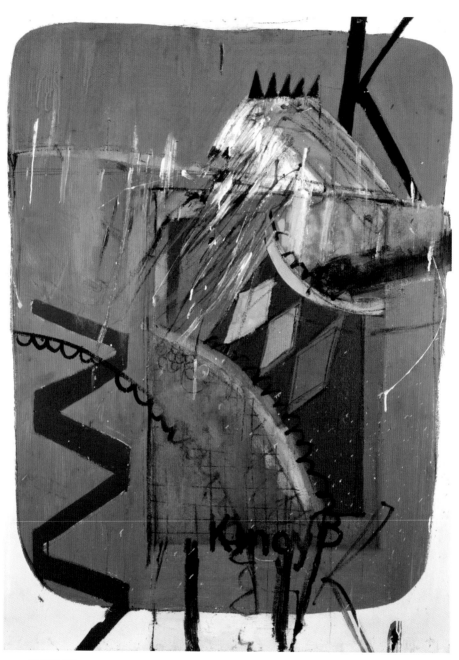

23 〈킹 B〉, 1960

황이 아니었다면 판화 제작으로 관심을 돌리는 일은 없었을지도 모른다. 주어진 상황에 적절히 대처할 수밖에 없었다.

일반적으로는 〈나와 내 영웅들〉도24을 호크니의 첫 에칭 작업의 시험판으로 여긴다. 그러나 여기에는 매체 고유의 즐거움이 담겨 있다. 작은 크기에도 불구하고 이 작품은 호크니가 이후의 판화에서 추구하게 되는 요소들을 포함한다. 복잡하지 않은 선, 낙서한 듯 작은 글씨의 메시지, 완벽한 색조를 표현하기 위한 여러 층의 애쿼틴트aquatint(판면에 송진가루 등을 열로 부착한 뒤 부식시키는 동판화 기법으로 부드러운 농담 효과를 낼 수 있다-옮긴이 주)의 조합이 그것이다. 판화라는 매체의 모든 가능성을 단번에 통달하고 싶어서 조바심을 냈던 듯하다. 호크니는 "때때로 어떤 매체가 나를 흥분시킨다는 사실을 잘 알고"있다며 덧붙인다. "종종 어떤 매체는 다른 방식의 작업을 요구할 수도 있다."

호크니의 첫 판화 작품에 등장하는 세 명의 인물은 명확하게 구분된 3개의 판을 배경으로 배열되어 있는데, 이러한 이미지는 전통적인 종교 제단화 형식을 다소 비틀어 반영한 것으로 판단된다. 호크니는 자신을 두 성인聖人에 존경과 경탄을 보내며 서 있는 봉헌자로 표현한다. 광배로 둘러싸인 두 성인은 월트 휘트먼과 마하트마 간디다. 이들은 각자를 식

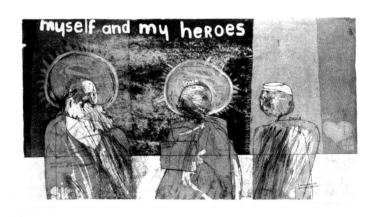

24 〈나와 내 영웅들〉, 1961

별하는 문구를 달고 있다. 휘트먼은 "소중한 동료애를 위해"라고 말하고, 간디는 "사랑"과 더불어 "채식주의도" 장려하며, 호크니 자신은 이 영웅들의 업적에 겸손해져 "나는 23세이고 안경을 씁니다"라고 말할 뿐이다. 그러나 이 작품은 거리를 두고 존경을 표하는 행동이라기보다는 다정한 추억이다. 그는 하트 모양을 그리고, 두 성인의 이름 머리글자 반대편에 자신의 이름 머리글자를 새겨 넣었다.

이 당시 호크니의 즉흥적인 표현이 없었다면 한 인간으로서 자신의 상황을 드러내는 이러한 작품에 계획적인 의도가 있었다고 말할 수도 있을 것이다. 돈독한 우정을 쌓기 시작한 키타이는 호크니에게 자신이 지대한 관심을 기울이는 주제에 대해 그림을 그리도록 권유했다. 키타이가 문학을 이미지의 원천으로 사용할 수 있는 방식을 호크니에게 알려 준 것으로 보인다.

키타이는 종종 작품의 내용에 대한 자신의 몰두를 문학과 역사적 자료를 통해 보여 주었다. 1964년에 언명한 "어떤 책에는 그림이 있고, 어떤 그림에는 책이 있다"는 키타이의 오래된 관심을 반영한다. 자신의 나라로부터 자진 망명했다고 주장하는 이 미국인은 T. S. 엘리엇T. S. Eliot, 1888-1965, 에즈라 파운드Ezra Pound, 1885-1972, 헨리 제임스Henry James, 1843-1916 등에 푹 빠져 있었고 문학에서 그림의 잠재력을 발견했다. 시각예술에 문학을 끌어오는 긴 역사를 지닌 영국에서 '문학적' 특징은 비하의 뜻으로 사용되었다. 빅토리아 시대 무대장치의 과도한 감정과 연극성이 연상되기 때문이다. 책으로부터 받은 영감을 그리는 것은 용기 부족이나 실망스러운 타협, 즉 순전히 시각적 수단을 통해 그림을 구성할 능력이 없어서라고 쉽게 결론을 내렸다.

호크니는 그림에서 스토리텔링에 대한 자신의 취향을 충족시키기 어렵다고 판단했던 것 같다. 아마도 이러한 행위에 반대하는 모더니즘의 편견에 여전히 영향을 받고 있었기 때문일 것이다. 그러나 판화에서는 회화처럼 정지된 상황을 제시하는 데 얽매이지 않고 연속된 사건을 묘사할 수 있었다. 이는 다중 프레임을 채택한 〈그레첸과 스널Gretchen and the Snurl〉과 같

은 초기의 에칭에서 분명하게 드러난다. 마크 버거의 동화에 바탕을 둔 이 작품은 〈함께 껴안고 있는 우리 두 소년〉도15처럼 포용하는 두 사람의 이미지로 끝이 난다. 1961, 1962년에 룸펠슈틸츠헨Rumpelstiltskin(독일 민화에 나오는 사악한 난쟁이-옮긴이 주)을 묘사한 두 점의 에칭도 있는데, 이는 그림 형제의 동화에 대한 관심을 보여 주는 최초의 증거다. 그는 1960년대 말에 이 동화의 삽화를 제작해 에칭 판화집을 펴냈다.

호크니는 에칭에서 새긴 선과 인쇄된 단어의 유사성으로 인해 판화에서 이야기를 전하는 것이 적합하다고 생각했던 것 같다. "초기 에칭은 모두 선을 다루고 있습니다. 왠지 선이 이야기를 한다니 매력적으로 보였습니다. 반면 그림에서는 물감의 질감 등 다른 문제가 관여되어 이야기를 다루기가 어렵습니다. 지금은 그와 같은 작업을 할 수 있지만 당시에는 에칭으로 해결하는 것이 보다 수월했습니다."

게다가 호크니는 윌리엄 호가스William Hogarth, 1697-1764의 작품이 증명하듯 판화를 통해 교훈을 들려주는 전통을 알고 있었다. 호크니는 호가스의 사례를 자신의 첫 주요 판화 연작인 《난봉꾼의 행각A Rake's Progress》(1961-1963)에서 공개적으로 인정한다.도1, 25 이 작품의 강렬한 이야기를 동일한 제목의 호가스 연작도26에서 처음 접하고, 자신의 시대와 경험을 참고하여 각색했다. 이 연작과 이미지에 대한 구상은 1961년 여름 첫 뉴욕 여행에서 이루어졌다. 여행 경비는 1961년 초 R.B.A. 갤러리스에서 개최된 《새겨진 이미지》전에서 받은 1등상 상금으로 마련했다. 1961년 가을 런던으로 돌아오자마자 호크니는 이 연작을 기획했는데, 당초의 의도는 호가스의 18세기 연작과 똑같이 8점의 판화를 제작하고 동일한 제목을 붙이는 것이었다. 당시 왕립미술대학의 총장인 로빈 다윈Robin Darwin이 판화 수를 늘려서 학내 출판사인 라이언 앤드 유니콘 출판사Lion and Unicorn Press에서 출간하자고 제안했다. 판화의 수가 24점으로 늘어났지만 결국 16점으로 절충되었다.

향후 호크니의 발전 과정을 감안한다면 최초의 대표작이 판화라는 매체로 제작된 셈이다. 판화는 종종 화가들이 회화의 부속물 정도로 여

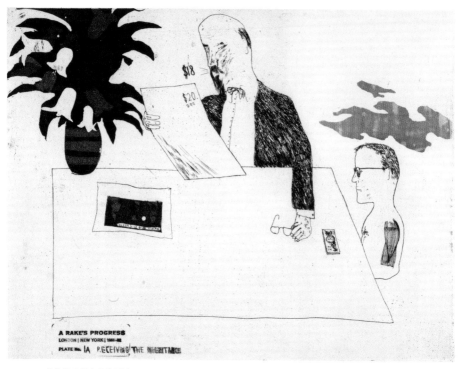

25 〈난봉꾼의 행각: 유산 상속〉, 1961–1963

기는 매체였지만, 그러한 분류법이 호크니를 불안하게 만든 것 같지는 않다. 그는 주제에 따라 적합한 매체를 찾는 데 더욱 관심을 기울였다. 다만 조수의 도움 없이 감당해야 할 엄청난 양의 작업이 걱정되었다. 1963년 여름이 되어서야 16점의 판화를 완성할 수 있었다. 1963년 뉴욕을 다시 방문했을 때 제작한 도판 7번과 도판 7A번을 제외하고는 모든 판화를 런던에서 제작했다. 완성하자마자 에디션스 알렉토Editions Alecto의 설립자인 폴 콘월존스가 이 연작을 상업적으로 출판하고 싶다는 연락을 했다. 그러나 본래 이 작품을 기획한 것은 1961년이었다. 호크니는 연속 장면의 계획을 위해 몇 점의 예비 드로잉을 그렸다. 그러나 대부분은 에칭 자체가 드로잉의 형태인 까닭에 판 위에 직접 그렸다.

《난봉꾼의 행각》은 호크니의 삶과 개인적 관심사, 그리고 이 둘이 빚어낸 작품 사이의 관계에 대해 시각적으로 설명하고 있다. 작품의 이미

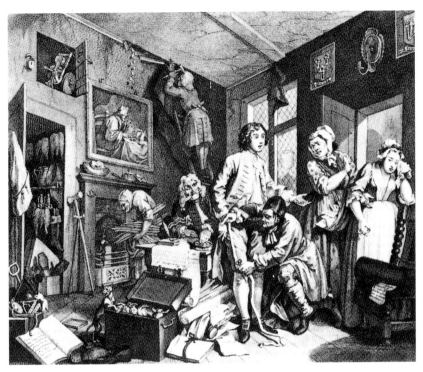

26 윌리엄 호가스, 〈난봉꾼의 행각〉 도판 1, 1735

지는 주로 뉴욕 여행 때 수집한 것으로, 게이바 방문과 머리 염색과 같은 개인적인 일들을 기록한다. 호가스의 연작처럼 교훈적인 이야기를 들려주는데, 외부의 압력에 무릎을 꿇으면 정체성을 잃을 수도 있다고 다른 사람들뿐만 아니라 자기 자신을 향해 경고한다. 순수함과 개성의 파괴는 단순히 개인의 도덕적 문제가 아니라는 점을 우리에게 상기시키고, 또한 미술의 부패와 타락의 문제도 다룬다. 〈유산 상속Receiving the Inheritance〉이란 제목의 도판 1A에서는 상품으로 전락한 미술의 위상을 목격한다.도25 여기서 호크니는 에칭 〈나와 내 영웅들〉도24의 가격을 놓고 컬렉터와 실랑이를 벌이고 있다. 이 판화가 한 미술가의 윤리적 태도에 대한 진술이라는 점이 그 거래를 한층 비도덕적이고 탐욕스럽게 만든다. 〈탕진의 시작과 금발 미녀를 향해 열린 문The Start of the Spending Spree and the Door Opening for a Blonde〉도1 같은 작품에서는 상투적인 광고 표현으로 변형해 미술의 가치

타락을 암시한다. 여기서 그는 영원한 햇살과 근심걱정 없는 생활의 전망이 유혹적으로 느껴진다고 시인한다. 호크니는 자신의 약점을 잘 알고 있다. 이 작품의 흔들리는 야자나무는 판타지의 산물이었으나 이후에는 종종 직접 관찰을 통해 묘사했다.

이 판화 작품은 이미지와 기법의 의도적 해체로 인해 주제 별로 해석될 때에만 의미가 이해된다. 광고에 대한 참조는 영화와 (세실 비턴Cecil Beaton, 1904-1980의 사진을 통해 볼 수 있듯) 전통적인 종교 도상학, 기념비적 조각 및 20세기 건축의 이미지와 격돌하고 있다. 에칭과 애쿼틴트로 검은색으로 찍힌 이미지는 슈거리프트sugar-lift(설탕 용액으로 판면에 그림을 그리는 에칭 판화 기법으로 얇은 선 대신 붓획과 넓은 색면을 사용할 수 있다–옮긴이 주) 기법을 사용해 질감을 살린 빨간색으로 찍힌 표면과 짝을 이룬다. 난봉꾼의 파멸은 팔다리가 없는 반신상의 묘사를 통해 여러 판화에서 도식적으로 제시된다. 마지막 판화에서 난봉꾼은 로봇 같은 나머지 인물들과 구분되지 않는다. 인물들은 모두 같은 방식으로 그려지고 개성을 드러내는 얼굴 특징 없이 종이 인형처럼 정렬해 있다. 트랜지스터 라디오의 이어폰에 의해 사람의 접촉이 차단된 이곳은 현대적 외피를 두른 정신병원이다.

지지체의 평면성을 배경으로 공간적 암시의 대조뿐만 아니라 이미지와 기법의 부조화는 판화뿐만 아니라 호크니가 뉴욕에서 돌아온 뒤의 회화에서도 핵심적 요소를 이룬다. 가을 학기 초에 시작한 그림 〈반–이집트 양식으로 그린 고관대작들의 대행렬A Grand Procession of Dignitaries in the Semi-Egyptian Style〉도27에서 특히 분명하게 드러난다. 이것은 이때까지의 작품 중에서 규모가 가장 컸다. 알렉산드리아 출신의 시인 카바피의 시 「야만인을 기다리며Waiting for the Barbarians」에서 영감을 받아 이집트 고분 벽화 양식으로 그림을 그리기로 결심했다. 이는 아이들의 그림만큼이나 딱딱하지만 주제에 적합한 연상을 제공하는 표현양식이었다. 호크니는 인간의 본성을 풍자적으로 꼬집는 이 시의 반어적 어조에 끌렸다. 자신보다 열등한 타자他者와 비교함으로써 자신의 이미지를 과장하고 자신의 행동에 대

한 그릇된 동기를 지어낸 뒤 그것을 믿도록 하는 자기 기만에 빠지기 쉬운 경향을 꼬집고 있었다. 호크니의 그림 속에서는 성직자와 군인, 산업가 모두 공적인 가면 안에 숨어 있다. 가면 속 이들의 실체는 아주 작다. 수정한 이집트 양식 종교미술의 경직된 분위기는 인물들의 거만한 태도, 즉 자신들이 연극을 하고 있다는 사실을 드러내는 형식적 자세와 잘 어울린다. 호크니는 자신이 다루고 있는 인간의 상황을 강조하기 위한 수단으로 연극적 요소를 활용했다고 기억한다. 특히 커튼이라는 모티프는 즉각적으로 매력을 얻어 이후에 계속해서 그의 그림에 반복적으로 등장한다.

〈반-이집트 양식으로 그린 고관대작들의 대행렬〉도27은 1962년 2월 학생들의 전시인《젊은 동시대인들》에서 선보인《다재다능함의 증명》4점 중 하나였다. 나머지 세 점은 〈환영적 양식으로 그린 차 그림 *Tea Painting in an Illusionistic Style*〉도29, 〈무대미술 양식으로 그린 스위스 풍경 *Swiss Landscape in a Scenic Style*〉, 〈평면적 양식으로 그린 사람 *Figure in a Flat Style*〉도28이다. 제목은 이후에 호크니가 수정했다. 제목에서 양식을 마음대로 고를 수 있는 요소로 간

27 〈반-이집트 양식으로 그린 고관대작들의 대행렬〉, 1961

주하는 데서 장난기 다분하고 자신만만한 태도가 드러난다. 『미술과 문학 5 *Art and Literature 5*』 1965년 여름호에 실린 미국의 미술가 래리 리버스와의 대담에서 호크니는 이렇게 회상했다. "나도 피카소처럼 네 가지 전혀 다른 종류의 그림을 그릴 수 있다는 사실을 증명하겠다고 마음먹었습니다. 그 작품들에 모두 부제를 붙이고 각기 다른 이집트 양식, 환영적 양식, 평면적 양식으로 그렸습니다. 그러나 나중에 작품들을 보았을 때 근본적으로 태도가 동일하며 거기서 내 자신을 얼마간 발견하게 된다는 점을 깨달았습니다."

호크니는 이제 상상으로 만든 일련의 그림들을 뒤로한 채 1960년에 본 피카소 전시에서 받은 자신감으로 충만했다.도12 그는 다양한 그림에서 일련의 양식들을 받아들일 뿐만 아니라 한 그림 안에서도 이 방식과 저 방식, 평면성과 환영, 빈 캔버스와 조절하지 않은 색채와 제스처를 드러내는 표면, 인물의 묘사와 쓰인 메시지, 너무나 자족적이어서 다른 맥락에서라면 추상적이라고 여겨질 만한 그려진 흔적 사이를 자유롭게 넘나들었다.

외관상 모순적으로 보이는 양식의 자의식적인 전개는 함께 공부한 다른 화가들처럼 호크니 역시 키타이의 작품에서 주목했던 바이다.도8 따라서 이것이 1960년대 초 어느 한 시기에 왕립미술대학 출신 일군의 화가들이 지닌 공통적인 목표였음을 알 수 있다. 이들은 모두 추상표현주의에서 주장하는 자기 표현이라는 회화 개념으로부터 도피처를 찾고 있었다. 이 개념은 회화를 실존적인 자서전으로 보는 것으로, 당시 아방가르드의 전형으로 여겨지던 미국의 미술가 세대의 목표를 묘사하기 위해 해럴드 로젠버그 Harold Rosenberg, 1906-1978가 창안했다. 잭슨 폴록, 윌렘 드 쿠닝 Willem de Kooning, 1904-1997 같은 화가들의 업적을 폄하하지 않았지만 호크니와 동료 학생들은 자기 투사라는 개념을 경계했다. 그것이 미술가를 매체의 지배자가 아닌 노예로 만들 수 있다고 생각했기 때문이다. 이미지가 우연히 발견되기보다는 선택되는 것처럼, 특정한 양식도 생각 없이 채택되기보다는 인용될 수 있다. 그러므로 호크니는 자신의 그림 제작에

서 선택과 지배의 우위를 선언했다.

〈평면적 양식으로 그린 사람〉도28은 그해 초부터 제작한 동성애 그림들과 관련 있지만, 호크니는 인물 이미지의 가독성을 희생하지 않으면서 추상을 추구할 수 있는 한계를 탐구한다. 캔버스의 형태 자체, 더 정확히 말해 전체 그림을 구성하는 세 부분의 관계를 통해 이 목표를 이룬다. 작은 정사각형 캔버스는 머리가 되고, 세로가 긴 직사각형 캔버스는 몸통이 되고, 나무틀은 다리를 나타내는 기호로 사용된다. 그러므로 그리는 흔적이 추가되기 전에 전체 형태만으로 이미 주제를 알아보게 한다. 정사각형 캔버스에서 흰색 선의 아치 아래 회색 원으로 묘사된 머리는 어색한 나무다리처럼 단순한 도식으로 표현된다. 이와 대조적으로 팔과 손

28 〈평면적 양식으로 그린 사람〉, 1961

은 가운데 캔버스의 화면을 가로지르는 흰 선으로 분명하게 표현되어 자위 행위로 바쁜 손에 주목하게 한다.

이 이미지에 숨겨져 있는 성적性的 함의는 캔버스 윗부분에 쓰인 "불타오르는 욕망의 불꽃The fires of furious desire"이라는 또 다른 문구가 시사한다. 이 같은 외로운 성행위의 맥락에서 보면 인물의 어색한 자세는 강력한 개인적 함의를 띤다. 이 구절은 윌리엄 블레이크의 시에서 가져왔지만 화가 자신의 기본 재료, 즉 캔버스와 이젤로 만들어진 인물은 다름 아닌 호크니의 자화상이다. 기하학적 양식의 익명성은 역설적으로 취약점을 보여 주는 다분히 개인적인 이 이미지에 통렬함을 제공한다.

호크니는 〈평면적 양식으로 그린 사람〉이 암시하는 바를 《다재다능함의 증명》의 또 다른 작품 〈환영적 양식으로 그린 차 그림〉도29에서도 다루었다. 이 작품에서는 캔버스 형태만으로 주제를 정의하거나 그 내부에 그려진 형상에 대한 독해를 바꿀 방법을 더 깊이 연구했다. 예비 드로잉을 통해 등축투영도로 재현된 상자 안에 갇힌 인물의 이미지를 구성했다. 호크니는 이 작업을 시작할 때 상자 형태를 보다 즉각적으로 알아차리도록 상자 뚜껑을 열어두기로 결정했다. 캔버스와 실제 대상의 동일시는 일 년 전 카드놀이와 초기의 차 그림에서 사용한 개념이었다.도23, 22 호크니는 왕립미술대학의 미술가로는 처음으로 전통적인 직사각형 규격에서 벗어난 캔버스로 작품을 제작했는데, 물감을 칠하기 전부터 캔버스는 이미 특별한 대상으로 규정된다. 그리하여 담고 있는 형태만으로 주제, 곧 원근법에 따른 상자를 구현하는 반면, 오브제로서 회화의 실재 다시 말해 나무틀 위로 평평하게 펼쳐진 캔버스는 여전히 유지하고 있다. 환영이 캔버스 자체의 형태로 '그려져' 있기 때문에 미술가는 화면 전체에 걸쳐 자신이 원하는 어떤 것이든 그릴 수 있게 된다. 작품 속 인물은 얼마나 평평하게 그려졌는지와는 상관없이 사방이 막힌 공간의 환영 안에 설득력 있게 자리 잡고 있다. 다른 미술가들 특히 앨런 존스는 〈버스Bus〉(1962)에서처럼 규격을 벗어난 변형 캔버스shaped canvas 개념에 천착한 반면, 호크니는 이 작업을 그리 오래 지속하지 않았다. 〈두 번째 결

혼*The Second Marriage*〉(1963)도33이 변형 캔버스를 채택한 마지막 작품이다. 호크니는 이 작품을 시작하기 전에 캔버스를 길게 이어 붙였다. 호크니는 다른 것들보다 이 작품에 흥미를 느꼈으나 변형 캔버스 자체는 너무나 형식적인 장치라고 여겼다.

《다재다능함의 증명》의 마지막 작품인 〈무대미술 양식으로 그린 스위스 풍경〉은 그가 선호했던 또 다른 방식을 도입한다. 바로 다른 작가의 작품을 언급하는 것으로, 이는 자신의 그림을 규정하는 동시에 다른 동시대 미술과의 관계를 분명하게 나타내는 방법의 하나다. 뒤이어 제작한 더 큰 크기의 〈이탈리아로 떠난 여행-스위스 풍경*Flight into Italy-Swiss Landscape*〉도30은 이 작품과 밀접한 관계가 있다. 이 작품의 선명한 색 띠는 우선 지질도에서 산을 묘사하는 도식적인 표현법을 나타낸다. 이는 그가 이탈리아로 향한 승합차에서 뒷좌석에 앉는 바람에 스위스의 알프스 산을 보지 못한 사실에 대한 풍자이다. (순간적으로 흘끗 본 듯한 산 정상은 사실 컬러 엽서에서 가져온 것이다.) 색 띠는 또한 해럴드 코헨*Harold Cohen*의 추상화에 대한 언급이기도 한데, 구불구불한 선이 화면을 휘저으며 관람자의 시선을 안내한다. 급하게 떠난 유럽 여행이라는 주제는 움직임을 표현하는 회화적 표현의 암시를 통해 뒷받침된다.

호크니는 이 시기의 또 다른 그림에 캔버스 천을 물들이는 기법을 차용하는데, 이는 미국의 추상화가 모리스 루이스*Morris Louis*가 창안한 방식이다. 물질적 요소로 이루어진 이미지의 자족성을 무효화하고자 이미지에 재현적 의미를 부여했다. 〈정지를 강조하는 그림*Picture Emphasizing Stillness*〉도31에서 빈 캔버

29 〈환영적 양식으로 그린 차 그림〉, 1961

57

30 〈이탈리아로 떠난 여행–스위스 풍경〉, 1962

스 천에 흘러들어간 물감은 역설적으로 두 인물을 받치는 지반선이 된
다. 반면 〈첫 번째 결혼(양식의 결혼 I)*The First Marriage(A Marriage of Styles I)*〉도32에서
케네스 놀런드Kenneth Noland의 작품을 참고한 동심원은 열대 지방의 태양
을 나타내는 기호로 변형된다. 이는 약 180×180센티미터 크기의 〈뱀
Snake〉(1962)에 등장하는 과녁 모티프의 만화적 표현처럼, 당시 성행한
추상미술에의 몰두를 가볍게 풍자한다. 사실 호크니의 작업은 구상미
술에 대한 전통적인 관심을 주장한다. 이에 따라 각각의 흔적은 폐쇄적

31 〈정지를 강조하는 그림〉, 1962

인 형식 체계 안에 속한 요소인 동시에 보이는 대상에 대한 인식 가능한 이미지의 요소로도 기능한다. 관람자의 경험은 물리적 성질과 그림 밖의 현실에 대한 기호로서 물감이 지닌 두 기능의 상호작용에 초점이 맞춰진다.

두 작품 〈정지를 강조하는 그림〉과 〈첫 번째 결혼〉의 구상은 호크니가 1962년 8월 미국인 친구와 함께 베를린을 방문했을 때 그린 드로잉에서 구체화되었다. 〈정지를 강조하는 그림〉은 동베를린의 한 미술관에서 본 표범 그림을 암시한다. 그 작품의 인상이 너무도 깊었던 나머지 호크니는 드로잉을 그렸고 그날 밤 호텔 방으로 돌아와서 기억을 되살려 그림을 그릴 수 있었다. 런던으로 돌아온 호크니는 즉석 스케치를 참고하여 이미지를 다시 캔버스로 정교하게 옮겼다. 그림 속 두 남자는 공중으로 뛰어오른 표범에게 곧 공격 받을 위험에 처한 듯 보인다. 하지만 캔버스에 가까이 다가가 보면 우리가 어리석게 속았음을 깨닫게 된다. 표범 아래에는 다음과 같은 메시지가 적혀 있다. "그들은 전적으로 안전하다.

32 〈첫 번째 결혼(양식의 결혼 I)〉, 1962

이것은 정지 화면이다.” 따라서 그림에 쓰인 메시지는 제목처럼 우리 주
의를 주제나 문학적 원천이 아닌 그림의 시각적 특성으로 이끄는 새로운
기능을 갖기 시작한다. 이 작품은 고정된 이미지 형식으로는 실제 움직
임을 나타낼 수 없다는 진지한 메시지를 담고 있다. 호크니는 양식으로
부터 거리를 두는 태도를 진지한 표정의 무미건조한 유머 감각과 연결시
켜 전달한다.

　　〈첫 번째 결혼(양식의 결혼 I)〉도32은 제목이 해석의 열쇠를 제공한다.
그림 속 신랑 신부는 이 세상에 전혀 존재할 법하지 않은 커플이다. 예복
을 차려입고 넥타이를 맨 남성은 우리 시대의 사람인 듯하나, 기하학적
으로 과장된 가슴을 가진 딱딱하고 형식적으로 표현된 여성은 우리 세계

에 존재하지 않을 뿐더러 피와 살로 이루어진 사람도 아닌 듯싶다. 사실 이 장면은 동베를린의 한 미술관 복도 끝에 자리하던 작은 이집트 조각 상 옆에 미국인 친구가 측면으로 서 있는 광경을 보고 구상한 것이다. 신부는 나무 모형의 유연성 없는 딱딱함을 간직하고 있고, 남성 역시 실물을 보고 그린 습작에 바탕을 두긴 하나 캐리커처 같은 분위기를 풍긴다. 배경은 모호한 채로 남겨 두었다. 호크니가 이 장면을 목격했을 당시를 기록하지 않았던 때문이기도 하고, 넓은 면적의 민캔버스의 이미지가 물감으로 그려진 것이라는 점을 드러내기 때문이기도 하다. 오로지 네 가지 요소, 즉 지반선, 교회의 고딕식 아치와 비슷한 쐐기 형태, 야자나무, 도식화된 태양을 사용해 두 사람의 중요한 관계로부터 우리 주의를 흐트리지 않으면서도 결혼식이 이국적인 장소에서 열리고 있음을 나타낸다.

　고도의 양식화와 표현 양식의 대비가 주는 즐거움에도 불구하고, 〈첫 번째 결혼〉은 인물이 누구인지 알아볼 수 있는 최초의 2인 초상화이다. 이는 곧 초기작 〈함께 껴안고 있는 우리 두 소년〉도15에서 다룬 바 있는 친밀한 관계라는 주제에 특수성을 부여할 가능성을 제시했다. 1963년 초 호크니는 두 인물이 분명하게 묘사된 실내를 배경으로 자리 잡고 있는 〈두 번째 결혼〉도33을 그렸다. 캔버스 형태 자체가 실내 공간과 같은 상자 모양을 하고 있어서 배경이 집임을 납득시키기 위해 극소수의 요소만으로도 충분하다. 소파와 벽지를 바른 벽, 와인 병과 잔이 놓여 있는 작은 탁자(잔은 고유의 주인을 나타내기 위해 숫자가 표시되어 있다), 무늬가 있는 바닥이 있다. 바닥의 무늬는 어느 책에서 베낀 고대 이집트 아마르나 시대의 공주를 위한 모자이크처럼 보이는 것만큼이나 그녀 옆의 신사에 어울릴 만큼 현대적인 카펫이기도 하다.

　〈두 번째 결혼〉은 현상 유지라고 할 수 있는데, 다음 단계를 고민하면서 이전 시기의 주제와 장치를 수정하기 때문이다. 사실 호크니는 일년도 더 전에 팽팽하게 잡아당겨 놓은 이 변형 캔버스에 다른 그림을 그릴 계획이었다. 피렌체의 우피치 미술관에 소장되어 있는 두초 디 부오닌세냐Duccio di Buoninsegna, 1255?-1315의 변형된 십자가 책형에서 자극을 받아

이 상자 모양의 캔버스에 십자가책형을 그릴 작정이었다. "그러나 이후에 결코 십자가 책형을 다룰 수 없었습니다. 기독교 신자가 아니라서가 아니라 진실로 '엄청난' 주제임을 깨달았기 때문입니다. 그것은 고통과 번뇌에 대한 그림이고, 내가 피하기로 선택한 바입니다. 그 이후로도 몇 차례 그 주제를 피했지만, 언젠가는 그 주제를 다룰 날이 오리라고 생각합니다."

　　장엄한 주제로 인해 움츠러들었던 호크니는 대신 집안에 있는 사람들을 친밀하게 묘사하는 연작을 제작하기로 결심했다. 그 결과 그려

33 〈두 번째 결혼〉, 1963

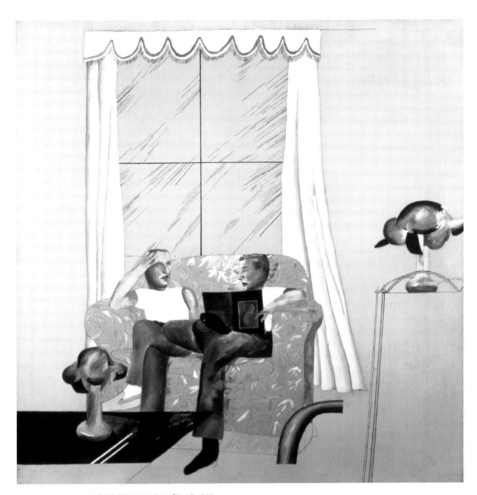

34 〈실내 정경, 브로드초크, 윌트셔〉, 1963

진 3점의 '실내 정경Domestic Scenes'은 관찰과 상상 둘 모두에 바탕을 두고 있
다.도34, 36, 37 당시 호크니는 런던 노팅힐의 포위스 테라스Powis Terrace의 아
파트로 옮긴 직후였다. 〈실내 정경, 노팅힐Domestic Scene, Notting Hill〉도36에 묘
사된 실내가 바로 그곳이다. 호크니는 두 인물을 다른 사물과 똑같이
관찰하며 그렸다. 비록 유사성에는 관심을 기울이지 않았지만 두 남성
이 호크니와 가까운 사이고 두 사람 역시 서로 가까운 친구라는 사실은
작품이 전달하는 여유로운 교제의 분위기의 핵심적인 요인이었다. 앞

아 있는 사람은 오시 클라크Ossie Clark이고 호크니가 왕립미술대학에 재학 중일 때 그곳에서 패션을 전공하던 학생이었다. 누드로 서 있는 남성은 모 맥더모트Mo McDermott이고 호크니의 모델이자 조수였다. 이 작품 전에 호크니는 모 맥더모트를 그린 습작 두 점을 제작했다. 하나는 크레용의 색채와 표현력을 시험하기 위한 스케치였고, 다른 하나는 실물을 보고 그린 세밀한 습작으로 잉크로 그린 선 드로잉의 첫 작품 중 하나다.도35 이 드로잉에 사용된 기법은 실물을 보며 주요 윤곽을 포착해 재빨리 그려야 할 필요성과 에칭의 묘사에서 사용되는 뻣뻣한 선, 그가 수년간 관심을 두고 관찰했던 조지 그로스George Grosz, 1893-1959 등 다른 미술가들의 영향을 암시한다. (왕립미술대학에서 마지막 해에 호크니는 야수파Fauvism에 대한 글을 썼다. 그 글에서 앙리 마티스의 '극단적인 효율성'을 찬양하며 20세기 '소묘의 대가'라고 칭했다. 그러나 호크니는 시간이 흐르면서 마티스의 드로잉 양식이 자신의 목표에 비해서 너무나 자유분방하다는 사실을 깨달았다.)

모 맥더모트의 인물 묘사를 위해 선 드로잉을 활용한 것은 이 시기의 작업 방식을 보여 준다. 호크니는 1960-1962년의 작업처럼 캔버스 위

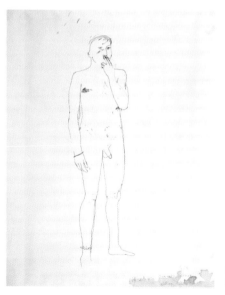

35 〈서 있는 인물(실내 정경, 노팅힐을 위한 습작)〉, 1963

에 물감으로 직접 그리는 것이 아니라, 윤곽을 먼저 그리고 그 내부 공간을 채워 넣었다. 이는 결과적으로 일부 드로잉의 역할 및 성격 변화로 이어졌다. 이러한 조건 속에서 호크니의 드로잉은 회화로의 용이한 전환을 위해 보다 치밀해지고 선적線的으로 변했다. 〈실내 정경, 브로드초크, 윌트셔Domestic Scene, Broadchalke, Wilts.〉도34의 인물들은 전적으로 드로잉에 기초해 그려졌지만, 〈실내 정경, 노팅힐〉도36의 경우에는 실물을 보고 곧장 캔버스 위에 그려서 드로잉을 길잡이로만 활용했다. 호크니는 미술학교에서 하던 사생과 달리 외관에 대한 충실도가 아니라 그려진 흔적의 생동감에 주의를 기울였고 재빨리 채색한 물감으로 인물을 표현했다.

노팅힐의 실내는 벽도 바닥도 없고, 눈길을 끄는 몇 가지 사물만으로 재현되었다. 의자와 커튼, 램프, 조화造花가 담긴 병이 전부다. 호크니는 1979년 찰스 잉엄과의 대화에서 그때의 생각을 다시 한 번 언급했다. "보는 것은 듣는 것과 비슷하고, 선택적이라서 당신이 무엇이 중요한지를 결정합니다. 이는 또한 다른 요인들이 당신이 무엇을 볼지 결정한다는 의미이기도 합니다. 그것이 그림이 흥미로운, 어떤 측면에서는 사진

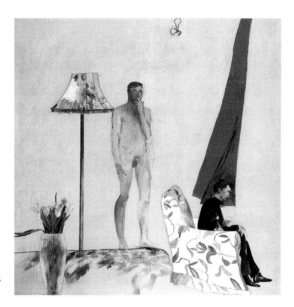

36 〈실내 정경, 노팅힐〉,
1963

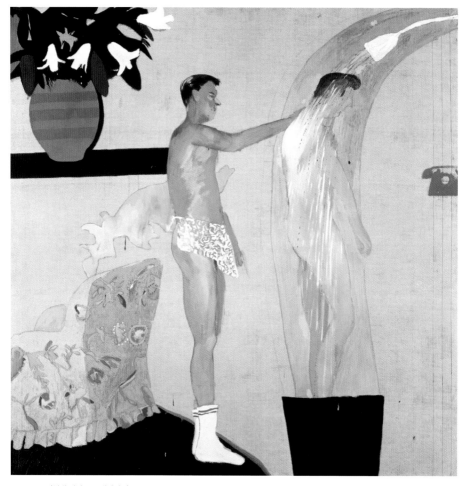

37 〈실내 정경, 로스앤젤레스〉, 1963

보다 훨씬 흥미로운 이유입니다. 왜냐하면 그 선택이 더 훌륭할 뿐만 아
니라 개인적 감정과 더 많은 관계를 맺기 때문입니다.”

　　이와 동일한 선택적 시각이 〈실내 정경, 로스앤젤레스*Domestic Scene, Los*
Angeles〉도37를 특징짓는다. 이 작품은 호크니가 처음으로 캘리포니아를 방
문하기 몇 달 전인 1963년 초에 제작되었다. 여기에는 호크니가 관찰한
사실과 허구, 상상이 한데 결합되어 있다. '목욕하는 사람'이라는 주제는
그 연원이 르네상스 시대까지 거슬러 올라가고, 20세기 미술에서는 폴

세잔Paul Cézanne, 1839-1906의 그림이 가장 유명하다. 호크니는 이 주제를 현대화하겠다고 생각했고, 자신의 시대를 반영하는 요소들을 선택했다. 의자는 〈실내 정경, 노팅힐〉에 등장한 의자와 동일하지만 맥락에 따라 그 위치가 바뀌었다. 한 남자가 샤워 중인 다른 남자에게 비누칠을 하는 이미지는 로스앤젤레스에서 발간되는 가벼운 동성애 잡지 『피지크 픽토리얼Physique Pictorial』의 사진에서 차용했다. 남자의 성기를 수줍은 듯 가리는 작은 앞치마의 디테일은 사진에 실린 그대로다. 하지만 호크니는 사진을 그대로 옮기지 않고 발상의 원천으로만 활용했다. 직접 관찰한 바에 바탕을 두되 장면을 재구성했다. 호크니는 언젠가 자신이 직접 보지 않은 것은 늘 그리기 어려웠다고 언급한다. 기억은 실물을 보고 그리는 것만큼이나 유용한 도구가 될 수 있지만 경험을 대체할 만한 것은 없다. 그러한 이유로 1962년 포위스 테라스의 아파트로 이사하자마자 샤워기를 설치했다. 이는 이미 알고 있던 캘리포니아의 쾌락주의에 대한 환상으로부

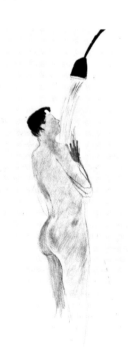

38 〈샤워하는 소년〉, 1962

터 자극을 받은 것이 분명했다. 그는 망설임 없이 샤워하는 사람들을 그렸다. 1962년작 〈샤워하는 소년Boy Taking a Shower〉도38은 이렇게 실물을 보고 그린 드로잉이다. 그는 도식적인 방식으로 인물을 묘사한다. 다리는 선이 흐려지다가 완전히 사라지고 엉덩이를 강조하는 등 인체를 분절하여 과장함으로써 성적 관심을 강조한다. 호크니의 관심은 자신의 관찰을 객관적으로 복제하는 것이 아니라 그 경험을 우리에게 전달하는 것이다.

상상 속의 로스앤젤레스의 실내를 그린 〈실내 정경, 로스앤젤레스〉는 인물뿐만 아니라 샤워기로부터 흘러나오는 물의 재현에서도 이와 유사한 양식화가 드러난다. 호크니는 이 작품에서도 어린이 그림의 언어를 채택하고 있다. 떨어지는 물을 단단한 곡선으로 묘사한 것은 분명 '비현실적'이지만 우리가 중력 운동을 경험하는 방식과 부합한다. 그러므로 이미지는 그 원리에 있어서 매우 개념적이다. 우리가 관찰한 것이 아닌 우리가 알고 있다고 여기는 것으로부터 유래한다. 〈실내 정경, 브로드초크, 윌트셔〉도34도 마찬가지로, 유리창의 반사를 연속적인 빗금 무늬로 양식화해 처리한 것은 환영적인 재현이 아닌 빛의 기호화로 해석된다. 이러한 물과 빛의 이미지는 투명하고 반사하는 물질을 묘사하는 새로운 방식을 찾기 위한 일련의 작품 중 첫 작품에 속한다.

호크니가 1964년《신세대New Generation》전시 도록을 위해 쓴 글은 널리 알려져 있다. 호크니는 자신의 작업의 양극단, 즉 인간 드라마에 대한 관심과 기법을 창안하며 느끼는 즐거움에 주목했다. 이 두 가지 접근법이 때로는 한 작품 안에서 발견될 수 있다고 지적한다.《실내 정경》연작은 상충되는 양식에 대해 느끼는 호크니의 즐거움이 변별되긴 하지만, 가장 강조되는 주요 요소는 두 인물의 대면이다. 이 남자들의 정체가 특별히 중요해 보이지는 않는다. 이름도 부여되지 않았고 그들을 특정한 인물로 알아보게 만들려는 시도도 전혀 없다. 호크니가 말해 주지 않았다면 노팅힐의 남자들이 오시 클라크와 모 맥더모트이고, 브로드초크에 앉아 있는 두 사람이 미술가 조 틸슨과 피터 필립스임을 알아내는 데 애를 먹었을 것이다. 이 작품들이 로스앤젤레스의 목욕하는 사람들처럼 한

번도 만난 적 없는 사람들을 그린 그림처럼 익명적이기 때문이다. 이 주제의 핵심은 다양한 형태의 동료애, 헌신적인 감정, 성적 관계 속에 내재된 일반적인 우정이다. 그는 이제 노팅힐의 동성애의 상황을 월트셔 미술가들의 모임처럼 차분하게 보여 준다. 오시와 모는 깊은 관계를 맺고 있기 때문에 관람자를 신경 쓰지 않는다. 한 사람은 깊은 사색에 잠긴 채 앉아 옆모습을 보이고, 다른 한 사람은 태연하게 옷을 벗은 채 담배를 피우고 있다. 동성애에 대한 과장된 표현은 이 시기에 이르면 다소 흐려지

39 〈극중극〉, 1963

는데, 동성애 관계와 감정이 당연시되는 곳에서 더 이상 전향은 필요하지 않기 때문이다.

〈극중극Play within a Play〉도39에서 유리판과 그림막 사이에 끼어 있는 인물은 호크니의 미술거래상인 존 카스민이다. 하지만 제목에서 밝히고 있듯이 카스민은 호크니가 만들어 낸 장면 속의 배우일 뿐이다. 그에 대해 아무것도 알아 낼 수 없다. 그러나 미술품에 갇힌 미술거래상이라는 은밀한 농담이 작품의 회화적 장치로 주의를 돌리게 한다. 그림 속 그림으로서 장막이라는 모티프는 연극이 펼쳐지는 얇은 회화적 공간과 환영적 평면을 형성한다. 이는 얼마 전 런던 국립미술관이 구입한 17세기 초의 회화 작품인 도메니키노 잠피에리Domenichino Zampieri, 1581-1641의 〈키클롭스를 죽이는 아폴로Apollo Killing Cyclops〉도40를 연상시킨다. 호크니는 유리판 뒷면에 눌린 카스민의 얼굴과 손자국을 유리판 앞면에 그려 넣을 정도로 다양한 수준의 비현실을 제시한다. 물감이 쌓여 만들어진 흔적인 이미지의 고정성은 유지하면서도 환영 안에 자유롭게 개입해 인물의 극적인 상황을 드러낸다. 이와 같은 다양한 수준의 회화 공간이 정의에 따라 자연스럽게 캔버스의 표면 위에서 모두 만난다는 깨달음에 작가는 안도한다. 따라서 호크니는 자신이 원하면 무엇이든 그림으로 그릴 수 있다고 주장

40 도메니키노, 〈키클롭스를 죽이는 아폴로〉, 17세기

하는 동시에 모더니즘 교리에 충실할 수 있었다.

언제 어디서든 영감을 발견할 수 있다는 가능성에 눈을 뜬 호크니는 곧 드로잉을 지속적으로 그리는 습관을 들였다. 1960년대 초에는 드로잉을 그리고 그 뒤에 그림을 그렸다. 때로는 〈환영적 양식으로 그린 차 그림〉도29을 위한 스케치처럼 앞으로 그릴 그림을 염두에 두고 드로잉하기도 했다. 그러나 대개의 경우 먼저 독립된 작품으로 드로잉을 그리고, 그 중 일부를 캔버스로 옮겼다.

이 시기에 호크니는 실물을 보고 그리는 드로잉을 계속했다. 기억을 되살려 그릴 경우에는 사건이나 장면을 관찰한 직후에 작업했다. 작품 〈비아레조*Viareggio*〉도41가 그 한 예로, 호크니는 호텔에서 그날의 일과를 정리하면서 기억을 떠올려 이탈리아 비아레조의 거리 풍경을 그렸다. 여기서 그의 선택적 시각은 작품 자체로 설명될 수 있다. 큰 시계를 배경으

41 〈비아레조〉, 1962

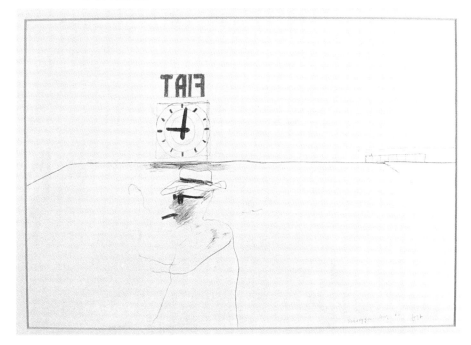

로 행인과 멀리 떨어져 있는 건물의 대비가 눈길을 끌었고, 몇 시간이 지난 뒤에도 마음속에 남아 있었던 것이다. 특히 남자와 시계의 난해한 비율은 시계판 위 글자의 역전으로 설명할 수 있는데, 이것이 창문 또는 거울에 반사된 이미지라는 사실을 드러낸다.

호크니는 여행이 가져다주는 예리한 관찰과 자극에서 즐거움을 발견했다. 1963년 9월에는 이집트 여행을 가서 드로잉을 제작하고 이를 컬러판 부록으로 만들자는 『선데이 타임스*Sunday Times*』의 제안을 흔쾌히 받아들였다. 그러나 케네디 대통령 암살 사건을 비롯한 긴급한 정치 현안으로 인해 지면에 실리지 못했다. 호크니로서는 브래드퍼드 학창 시절 이래로 장기간에 걸쳐 지속적으로 실물을 드로잉한 첫 사례였다. 〈셸 정비소, 룩소르*Shell Garage, Luxor*〉도42와 같은 이집트에서 그린 드로잉 중 일부는 언뜻 볼 때에는 바로 이전의 그림들처럼 상상력으로 만든 광경으로

42 〈셸 정비소, 룩소르〉, 1963

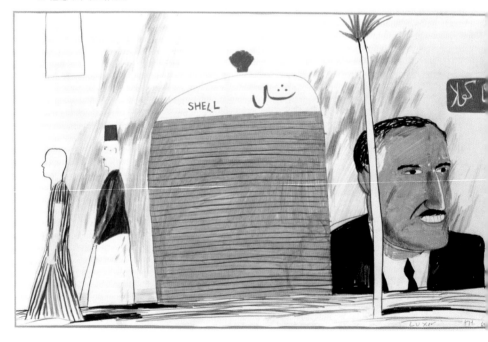

보인다. 그러나 뚜렷한 크기 대비는 아주 간단하게 설명된다. 한 남자의 거대한 반신상은 사실 어느 건물의 측면에 붙어 있던 이집트 대통령 나세르Colonel Nasser의 거대한 포스터였다. 여기서 호크니는 겉보기에 모조리 상상으로 만든 이미지처럼 보이지만 실상은 직접 관찰에 바탕을 두었다는 역설을 즐긴 듯 보인다. 우리가 이 작품을 볼 때 흠칫 놀라는 경험은 룩소르의 거리를 목격하자마자 호크니가 경험했던 충격과 호응한다.

이집트 드로잉은 모두 컬러 크레용으로 작업했다. 크레용은 호크니가 1962년부터 사용하기 시작한 매체로, 당시의 회화적 관심사인 질감이 느껴지는 표면, 명확한 윤곽선, 장식적인 색의 사용에서 얻는 즐거움과도 잘 어울렸다. 그러나 〈로비의 남자, 세실 호텔, 알렉산드리아Man in the Lobby, Hotel Cecil, Alexandria〉도43와 같은 여행지에서 그린 일부 드로잉은 거친 표면의 질감이 아니라 선 드로잉을 위한 도구로 크레용을 사용한다. 자신이 관찰한 것을 정확하고 세세하게 기록하는 데 전념하면서 간결하면서

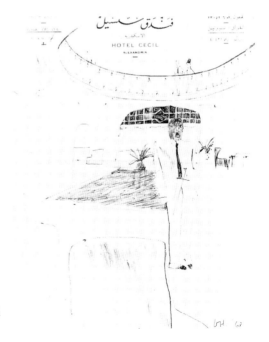

43 〈로비의 남자, 세실 호텔, 알렉산드리아〉, 1963

도 표현력이 풍부한 방식으로 형태를 분명히 나타내기 위해 윤곽을 강조하고 매체의 기능을 변화시키기 시작했다. 이는 또한 현실적인 고려이기도 했다. 실물을 보고 핵심을 포착하려면 드로잉 시 더 빠른 속도가 요구되기 때문이다. 세부 묘사에 시간을 많이 할애하면 색으로 내부를 채우는 것은 시간 소모가 클 수 있다. 이 경우 드로잉은 그 자체로 표현력과 아름다움을 갖추게 되어 색을 통해 더 정교하게 만들 필요성이 없다. 호크니는 실물을 보고 열심히 그리는 방식을 통해 그림 속 인물이 양감을 지닌 것으로 보일 때 실제 인물의 연구로서 설득력 있다는 사실도 알았다. 몇 개의 효과적인 선을 통해 〈로비의 남자, 세실 호텔, 알렉산드리아〉에서 남성의 몸을 왼쪽으로 살짝 비튼 3/4 측면으로 서 있는 모습으로 형상화한다. 그리고 인물을 위에서 내려다보는 발코니의 일부가 가려지게끔 표현함으로써 깊은 공간감을 창출한다. 선은 판화의 특징을 지니는데, 이미지가 여전히 양식적이기 때문이기도 하고 호텔 메모지의 인쇄된 로고를 둘러싸는 방식, 즉 초기 작품처럼 그려진 선과 인쇄된 글자 사이의 관계를 형성하는 방식 때문이기도 하다. 다수의 이집트 드로잉은 특별한 아름다움을 나타내는 회화적 기호로서 아랍 문자를 포함하고 있다. 이는 글자의 외형에 호크니가 지속적으로 매력을 느끼고 있음을 보여 준다.

1963년 말 미국 캘리포니아로 이주한 직후 호크니의 드로잉 습관에 큰 변화는 없었지만 새로운 가능성을 모색할 수 있었다. 이는 1964년에 4점의 인물 드로잉을 살펴보면 즉각적으로 분명해진다. 〈행진하는 사각형 사람Square Figure Marching〉도44은 호크니의 순수한 창작물로서, 이 시기에 기하학적 요소로 만든 다수의 사람 형상 가운데 하나다. 이 작품에는 직사각형 몸통, 원형圓形의 머리, 그리고 길게 늘인 타원형 팔이 등장한다. 다른 한편에는 〈샤워하려는 소년Boy About to Take a Shower〉도45처럼 세밀한 묘사와 정밀한 색조에 대한 관심이 자리한다. 이 드로잉은 동명 제목의 그림을 위해 제작한 완성도 높은 습작이다. 호크니는 『피지크 픽토리얼』에서 발견한, 스튜디오에서 포즈를 취한 사진들을 보고 그림을 그렸다. 당시

44 〈행진하는 사각형 사람〉, 1964

이 잡지사의 로스앤젤레스 사무실을 방문해 참고가 될 만한 사진들을 더 구입하기도 했다. 〈누드 소년, 로스앤젤레스*Nude Boy, Los Angeles*〉도46는 전혀 다른 방식을 보여 준다. 끊기지 않고 이어지는 출렁이는 윤곽선에 의존 해 피부를 가능한 한 감각적이고 경제적으로 묘사하고 있다. 호크니는 피코 대로*Pico Boulevard*에 위치한 자신의 집 샤워실에서 직접 관찰하여 그렸 다. 이와 대조적으로 〈쿠션이 놓인 침대 옆의 두 사람*Two Figures by Bed with Cushions*〉도47은 장면을 목격한 뒤 기억을 되살려 재빨리 그린 드로잉이다. 인물들은 얼굴이 드러나지 않고 해부학의 모든 규칙을 무시한 채 형태가 과장되어 있다. 그러나 의식을 치르는 듯한 그들의 움직임은 개인적 경 험을 통해 얻은 세심한 관찰력을 시사하며 자신감 있게 전달된다. 이 작 품은 자신의 인생에서 유일하게 문란하던 시기에 제작한 것이라고 호크 니는 회상한다. 이러한 성적 파트너와의 가벼운 만남에서 기억나는 것은 침대의 모습뿐이었다고 고백한다.

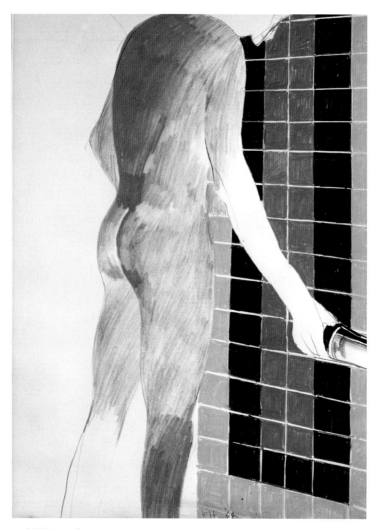

45 〈샤워하려는 소년〉, 1964

1964년 미국에서 제작한 드로잉들이 이전 종이 작업의 즉흥성과 다양한 접근 방식을 이어갔듯, 로스앤젤레스에서 초반에 그린 이미지는 그곳을 방문하기 전에 상상으로 그렸던 〈실내 정경, 로스앤젤레스〉도37와 놀라울 정도로 일치한다. 그 이유는 캘리포니아에 도착한 이후에도 이전에 상상의 근간이던 사진 이미지를 여전히 참고했다는 사실에서 찾아볼

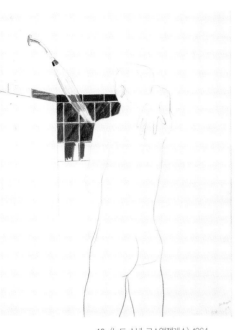

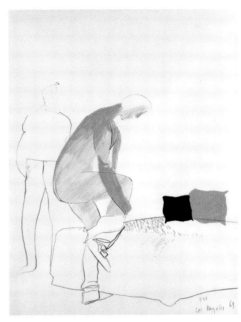

46 〈누드 소년, 로스앤젤레스〉, 1964 47 〈쿠션이 놓인 침대 옆의 두 사람〉, 1964

수 있다. 그곳의 관능적이고 육체적이며 제약을 받지 않는 생활을 묘사
한 사진, 곧 수영장과 샤워실을 배경으로 탄탄한 육체를 가진 젊은 남자
들의 세계를 촬영한 사진을 참조했다. 예를 들어 〈비벌리힐스의 샤워 중
인 남자Man in Shower in Beverly Hills〉도48 속의 인물과 타일을 붙인 욕실은 애슬
레틱 모델 길드Athletic Model Guild(1945년 밥 마이저Bob Mizer가 창설했고, 전후 미국
의 검열법에 의해 남성 누드 사진이 금지되었을 때 신체 단련법을 소개하는 포즈의 남
성 사진을 유통시켰다 옮긴이 주)가 촬영한 사진을 참조했다. 이 작품은 로스
앤젤레스에서 시작되었고 호크니가 콜로라도에서 가르치는 동안 완성되
었다. 호크니는 자신이 상상하던 삶을 살아보고자 캘리포니아로 이주했
고, 그곳이 기대와 다르지 않다는 사실이 기뻤다. "로스앤젤레스는 원하
는 것이 무엇이든 찾을 수 있는 도시라는 내 생각이 맞았습니다. 나는 내
가 기대하던 것을 찾았습니다. 그러나 나의 기대는 그곳에서 나온 증거
들에 바탕을 두었으므로 완전히 환상이라고만 할 수는 없습니다. 그것

48 〈비벌리힐스의 샤워 중인 남자〉, 1964

은 내가 작은 잡지와 그림 등에서 수집한 것에 근거를 두고 있습니다."

　호크니는 자신이 로스앤젤레스에서 느낀 매력은 주로 성적인 것이었고, 이미지는 사진과 잡지만큼이나 동성애를 다룬 존 레치John Rechy의 소설 『밤의 도시City of Night』(1963)로부터 영향을 받았다고 시인한다. 사실 〈건물, 퍼싱 광장, 로스앤젤레스Building, Pershing Square, Los Angeles〉도49와 같은 어찌 보면 단조로운 이미지는 존 레치의 소설에서 묘사하듯 로스앤젤레스가 동성애 활동의 중심지라는 사실을 알아야 이해할 수 있다. 호크니는 존 레치의 소설 첫 페이지에 시적으로 묘사된 "퍼싱 광장과 무심한 야자수를 기억하라"에 대응하여, 그 광장을 칙칙한 황갈색과 회색빛 야자수 숲으로 묘사했다.

　호크니는 남부 캘리포니아의 아름다움에 매혹되었다. 오래 전 『더

리스너*The Listener*』 1975년 5월 22일자에 실린 인터뷰에서 로스앤젤레스를 이렇게 회상했다.

　　내가 그림으로 그린 첫 장소였습니다. 이집트는 지금껏 드로잉으로
　그린 곳 중에서 실제 장소로는 거의 첫 번째입니다. 런던에서는 시커트

49 〈건물, 퍼싱 광장, 로스앤젤레스〉, 1964

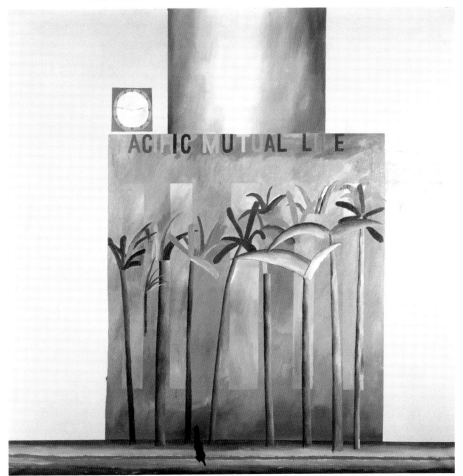

Walter Richard Sickert, 1860-1942 (영국의 인상주의 화가로 '런던 그룹'을 이끌었다—옮긴이 주)의 망령 때문에 집중할 수 없었고, 그래서 런던을 제대로 볼 수 없었습니다. 로스앤젤레스에는 그런 망령이 없었습니다. 로스앤젤레스를 그린 그림이 없었기 때문입니다. 사람들은 그곳이 어떻게 생겼는지 알지 못했습니다. 내가 그곳에 갔을 때 몇몇 주요 고속도로가 막바지 공사 중이었습니다. 그곳에서 보낸 첫 주에 공중으로 들린 고속도로 진입로 시설을 보았던 일이 기억납니다. 나는 갑자기 이런 생각이 들었습니다. '아, 이곳에 피라네시Giovanni Battista Piranesi, 1720-1778 (이탈리아 판화가, 건축가로 《고대와 근대 로마의 다양한 풍경들》 에칭 연작이 유명하다—옮긴이 주)가 필요하구나. 로스앤젤레스는 피라네시를 갖게 될 거야. 그래서 내가 여기 온 거야!'

〈윌셔 대로, 로스앤젤레스Wilshire Boulevard, Los Angeles〉도50와 같은 회화 연작에서는 로스앤젤레스를 기이하고 비현실적인 건축물과 어디에나 있는 도로표지판, 야자나무가 바람에 흔들리는 햇살이 화창한 야외 안식처로 재현했다. 이를테면 집은 문이나 창문과 같은 특징이 아닌 두 개의 기하학적인 평면의 결합으로 묘사된다. 이와 같은 구성 요소의 경제성은 이미지가 장소에 대한 객관적 기록이기보다 상징적 재현이라는 점을 암시한다. 그는 일반화와 단편적 증거들을 통해 작업하지만 이를 매우 구체적인 형태로 묘사한다. 도로표지판과 하단의 레트라셋Letraset (종이에 문질러 문자를 붙이는 사식문자—옮긴이 주) 문구는 이미지를 관찰된 장면과 결합하면서 이미지에 사실에 입각한 정체성을 부여한다.

이 최초의 로스앤젤레스 그림에서 특정한 장소의 외관과 분위기를 전달하려는 욕구는 본 그대로 '복제하는' 그림은 반동적이라는 두려움으로 여전히 억제되고 있다. 이는 모더니즘의 영향을 반영한다. 따라서 호크니가 이미지의 가독성을 증대할수록 회화적 장치가 보상 수단으로서 더욱 적극적으로 작동하게 된다. 탁 트인 도시를 배경으로 사람과 건축물에 내포된 공간감의 암시는 일관된 정면 묘사와 매우 양식적인 디자인

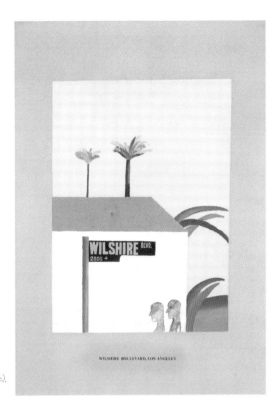

50 〈윌셔 대로, 로스앤젤레스〉,
1964

감각 그리고 그 결과로서 빚어지는 화면 패턴에 대한 강조와 대조를 이
룬다. 더욱이 캔버스 위에 칠해진 물감, 곧 이미지의 물질적 구성은 이미
지를 둘러싸고 있는 캔버스 바탕의 뚜렷한 경계선으로 인해 주의를 끈
다. 심지어 레트라셋으로 화면 위에 인쇄한 문구조차 관람자에게 그림이
다양한 흔적의 집적물에 지나지 않음을 상기시키는 수단이 된다. 이런
요소들을 재차 반복함으로써 환영으로서의 그림을 부정한다.

　　장치의 확고한 우위는 1964-1965년 작품에서 절정에 이른다. 호크
니는 장소를 분명하게 환기시키고 싶은 충동이 전통적 개념의 회화로 자
신을 이끌어 가고 있음을 감지했던 것 같다. 이에 대한 최초의 반응은 모
더니즘 교리를 고수하면서 자신의 작품과 동시대 다른 작품의 관계를 증

명하고자 하는 열망이었다. 그가 현대성을 선언한 지 이제 막 4년이 된 작가라는 점을 감안하면 그리 놀라운 일은 아니다.

20세기의 회화적 장치를 채택한 그의 작품이 지나치게 건조하고 현학적으로 흐르지 않도록 막아 준 두 가지 중요한 요소가 있다. 하나는 유머 감각으로, 호크니는 문맥의 변화를 통해 양식의 참조를 재치 있게 만든다. 예를 들어 〈할리우드 수영장 그림Picture of a Hollywood Swimming Pool〉도51의 곡선 패턴은 장 뒤뷔페의 우를루프hourloupe(뒤뷔페가 만든 조어로 일상 사물을 검은색의 두꺼운 윤곽선 안에 추상화된 형태로 표현한 뒤 흰색과 빨간색, 파란색으로 공간을 채우는 방식을 이른다–옮긴이 주) 회화, 고리 모양의 선이 화면 전체에 지속적인 움직임을 만들어 내는 버나드 코헨Bernard Cohen의 추상화, (코헨 작품의 원천 중 하나이기도 했던) 아르누보Art Nouveau의 아라베스크 무늬와 관련이 있다. 그렇지만 이 역사적 무게를 지닌 참조에도 불구하고 물의 움직임을 환기시키는 명쾌한 방식으로 인해 이 작품은 성공적이다.

이 작품이 지닌 또 다른 장점은 장식적 효과와 간결한 이미지의 상

51 〈할리우드 수영장 그림〉, 1964

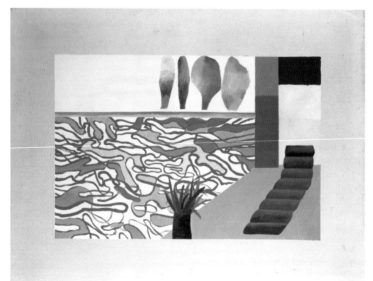

호작용이다. 로스앤젤레스에 도착하자마자 호크니는 미국제 아크릴물감을 사용하기 시작했다. 이 물감의 특징은 이 시기 그림의 변화와 깊은 관계가 있다. 합성수지로 만든 아크릴물감은 유화물감에 비해 농도가 고르고 빨리 건조되기 때문에 얇게 발리면서도 광택이 풍부하다. 1960년대 초의 미술을 규정짓던 두꺼운 물감 표면은 드 쿠닝을 비롯한 추상표현주의 화가와 장 뒤뷔페 등 이전 세대의 특징이었다. 당시의 다른 화가들처럼 호크니는 물감을 반대로, 즉 얇고 부드럽게 펴 바르는 것이 흥미롭겠다고 생각했다.

이 그림들에서 화면 위로 펼쳐지는 표피나 막과 같은 아크릴물감의 무광 표면은 또한 사진의 개성 없고 평평한 표면을 연상시킨다. 그해에 호크니는 폴라로이드 카메라를 손에 넣었고 친구들과 수영장, 방문지 등을 스냅 사진으로 찍기 시작했다. 이미지의 선택과 배치에 있어 화가의 전체적인 주도권을 선호했기에 붓을 거부하고 카메라를 선택하고자 하는 열망이 그에게 없었다. 하지만 사진은 물감을 보다 중성적, 몰개성적으로 사용하는 데 영향을 미쳤을 것이다. 또한 프랭크 스텔라Frank Stella, 케네스 놀런드 등 미국 미술가의 후기회화적 추상Post-Painterly Abstraction이나 앤디 워홀Andy Warhol, 로이 리히텐슈타인Roy Lichtenstein, 톰 웨셀만Tom Wesselmann과 같은 팝아트 미술가의 개성을 내세우지 않는 익명성에 대한 충동 등 동시대 회화의 특정한 경향에서 영향을 받았을 것이다. 평평하고 끊기지 않으며 상대적으로 일정한 물감 표면은 돌이켜 보면 호크니와 함께 공부했던 패트릭 콜필드, 앨런 존스, 피터 필립스, R. B. 키타이의 작품을 비롯한 1960년대 중후반 많은 그림의 특징이었다.

호크니의 작업에서 태도의 변화는 종종 매체의 변천사를 통해 추적할 수 있다. 1960년대 중반의 작품에서는 아크릴물감의 사용뿐만 아니라 사진에 대한 관심의 증대를 함께 고려해야 한다. 이전에도 사진을 가끔씩 찍긴 했으나 모두 흑백 사진이었다. 컬러 사진보다 저렴했기 때문이다. 1964년부터 컬러 필름을 사용하기 시작했고, 그 이후로 줄곧 컬러 필름을 선호했다. 컬러 사진이 보다 흥미로울 뿐만 아니라 "전문 사진작가

들이 모두 그의 사진이 끔찍하다고 말했기 때문이기도” 하다. 카메라가 호크니에게 캘리포니아의 빛이 선명한 색채의 연속이라는 측면을 처음으로 보여 준 듯하다. 초기 작품에는 매우 선명한 색면들이 존재했지만 서로 분리되는 경향이 있었고, 종종 넓은 면적의 캔버스 바탕면이나 흐린 색면에 의해 중화되었다. 이와 대조적으로 1960년대 중반 그림에서는 색이 주요한 구성 요소가 된다. 그는 넓게 펼쳐진 강렬한 색면이 자아내는 활력과 장식적인 효과를 전적으로 수용했다.

그러나 사진이 제공하는 광범위한 정보를 사용할 준비가 되었거나 자신의 관찰을 통해 자연의 외관에 대한 사진의 충실도와 겨룰 준비가 되었다고 생각할 정도까지는 아직 이르지 못했다. 호크니는 이렇게 회상한다. 자신이 직접 찍은 것이든 누군가 찍어 놓은 사진이든 처음에는 사진을 활용했을 때 그저 “특이하고 사소한 디테일”을 위한 것이었고, “사람들에게 정보를 주고자 사진을 사용하기보다는 여전히 상상력에 의존했다.” 그 예가 〈비벌리힐스의 샤워 중인 남자〉도48이다. 이 작품에서 인물과 타일은 사진에 바탕을 두지만 카메라가 만들어 낸 이미지를 그대로 옮기지 않고 길잡이로만 사용한다. 더욱이 사진에서 취한 이미지는 그가 만든 배경 안에 배치되고, 극적으로 각색된 사건은 그가 선호하는 장치인 커튼에 의해 노출된다. 이 작품에서는 양식 표현의 창안이 가장 인상적인 특징이라는 점이 무엇보다 중요하다. 인물 위로 포개진, 그가 발을 그리는 데 겪은 어려움을 강조하는 식물의 힘찬 검은 윤곽과 샤워기로부터 쏟아지는 물줄기, 그리고 그 물줄기가 사람이나 바닥에 닿아 튀어오르는 물방울을 재현하는 짧은 호로 끊어지는 물감 자취가 바로 그것이다.

투명하고 빛을 반사하는 물질에 대한 관심은 〈실내 정경, 로스앤젤레스〉(1963)도37와 같은 초기작에서 이미 표출되었지만, 캘리포니아에 도착한 직후에는 다양한 조건의 유리와 물을 나타낼 수 있는 기호의 범위를 확장해 가기 시작했다. 1964년 영국으로 돌아가자마자 그린 〈할리우드 수영장 그림〉도51은 이를 주제로 한 최초의 그림이다. 이와 동일한 주

제를 다루는 그림에서는 움직이는 물의 표현에 도전하면서 조금씩 다른 해법을 시도했다. 이 작품의 결과는 여전히 양식적이다. 작품은 눈에 비친 광경의 관찰 기록인 만큼이나 부드럽게 잔물결이 이는 표면에 대한 개념의 재현이기도 하다. 추상적 기호와 다양한 채색 기법을 고안하는 데서 얻는 호크니의 즐거움은 〈수영장으로 쏟아지는 다양한 종류의 물, 산타 모니카*Different Kinds of Water Pouring into a Swimming Pool, Santa Monica*〉(1965)도52에서 훨씬 더 특징적으로 드러난다. 인식의 측면에서 볼 때 이 그림에 정적인 형태로 표현된 물의 흐름을 제외하고 그럴싸하게 '물다운' 이미지는 없다. 어떤 의미에서 이 그림의 주제는 물이 아니라고 할 수 있다. 훗날 자서전에서 언급했듯 "이 작품이 추상화 작업의 계기를 마련해 주었습니다. 그것은 자화상만큼이나 되풀이되는 갈망이었습니다."

그가 추상에 잠시 손을 대었다는 사실을 '정물화' 연작보다 자명하게 드러내는 작품은 없다. 이 연작은 모두 1965년에 제작되었다. 〈사실

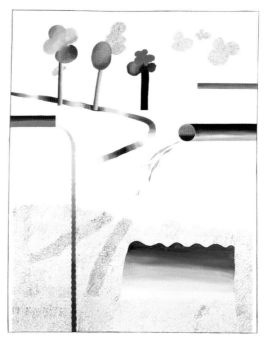

52 〈수영장으로 쏟아지는
다양한 종류의 물, 산타 모니카〉,
1965

53 〈아이오와〉, 1964

적인 정물화A Realistic Still Life〉를 시작으로 〈더 사실적인 정물화A More Realistic Still Life〉, 〈덜 사실적인 정물화A Less Realistic Still Life〉가 이에 속한다. 이 작품들 및 〈미술적 장치로 둘러싸인 초상화Portrait Surrounded by Artistic Devices〉도54, 〈푸른 실내와 두 정물Blue Interior and Two Still Lifes〉도55과 같은 작품은 폴 세잔의 유명한 주장을 곧이 곧대로 받아들여 전제로 삼는다. 세잔은 모든 것을 세 가지 기본 요소, 즉 원뿔과 원기둥, 구로 감축시킬 수 있다고 주장했다. 극단적으로 표현된 "덜 사실적인" 작품은 형식적인 관례의 문맥에서 벗어난 미약한 형식적 장치의 공허함에 위험스러울 정도로 다가간 사실상 추상화라 할 수 있다.

호크니가 현대 미국 건축의 정육면체적 특징으로부터 영향을 받아

기하학적 장치를 활용했을 수도 있다. 특히 캘리포니아의 건축물은 〈월셔 대로, 로스앤젤레스〉도50, 〈건물, 퍼싱 광장, 로스앤젤레스〉도49의 소재가 되었다. 한 대학의 강사로 아이오와 주에 6주간 머물렀던 1964년 여름에 제작한 〈아이오와*Iowa*〉도53의 경우 하늘에 떠 있는 거대한 구름이 캔버스 표면 위의 붓질임이 분명하게 드러난다는 점에서 회화적 깊이감과 실제 평면 사이의 상호작용이 일어난다. 일 년 뒤 그려진 정물화는 이 논리적 부조리를 극단으로 밀고 나간다. 〈미술적 장치로 둘러싸인 초상화〉에서 원기둥은 쓸모없는 고물인 양 수북이 쌓여 있다. 피라미드처럼 쌓인 이 원기둥들은 화면 위에만 존재할 뿐이고 실제 공간으로 돌출될 수 없는 색면으로만 드러날 뿐이다. 면밀하게 관찰하면 이 환영이 속임수임이 드러난다. 원기둥 더미는 원하는 모양으로 자른 종이 위에 그려진 다음 캔버스 위에 콜라주로 붙여진 것이기 때문이다. 이를 통해 2차원성은 피할 수 없는 사실이 된다. 남자의 머리 위로 배치된 다양한 길이와 색채의 붓획은 마치 새로운 환경으로 떠나가기를 기다리며 선반에 놓여 있는 듯하다.

초상화 위로 쌓인 기하학적 장치들 더미는 남자를 삼켜 시야에서 사라지게 할 것 같다. 주의를 요하는 이 형식적 장치들의 이미지가 제멋대로 뻗어 나가리라는 의심은 그림 속 남자가 호크니의 아버지라는 사실로 인해 분명해진다. 호크니는 기하학적 장치가 그 자체로 매력적일 수 있지만 미술가가 소재로 삼은 대상 인물과의 감정적 관계를 대체해서는 안 된다는 점을 암시한다. 호크니는 자서전에서 이렇게 언급한다.

……인물이 원뿔, 원기둥, 구가 될 수 있다는 세잔의 주장은 글쎄요, 그렇지 않습니다. 세잔의 주장은 당시엔 의미가 있었지만. 우리는 인물이 그 이상이라는 것을, 그리고 더 많은 의미가 부여될 것이라는 점을 압니다…… 사람은 인물과 그림으로부터, -이상적인 의미에서-정서적인 느낌과 연상 작용에서 벗어날 수 없습니다. 그것은 피할 수 없습니다. 세잔의 이 주장은 현대미술에서 핵심적인 태도로 여겨졌습니다. 그에 대면해 답을

해야 했습니다. 물론 내 대답은 그 주장이 사실이 아니라는 것입니다.

〈미술적 장치로 둘러싸인 초상화〉도54가 그림의 지배적 요소로서 기하학에 대한 세잔의 개념의 검토이자 거부라고 한다면, 〈푸른 실내와 두 정물〉도55과 같은 작품에서는 공허한 형식주의로부터 벗어나 그 전 해에 마음을 끌었던 것을 모색하기 위해 애를 쓰고 있다. 흘러내리는 물감이 캔버스를 물들이게 하는 기법은 모리스 루이스와 케네스 놀런드의 작품에서 차용한 것으로, 여기서는 장식적 틀의 역할로 한정되고 있다. 호크니는 이 방식이 지닌 장식적 특징은 인정하지만 이를 훌륭한 디자인 이상으로 간주하지 않는다. 모더니즘 교리에 대한 의심은 여기서도 멈추지 않는다. 그는 형식적 장치의 그림자를 묘사할 정도로까지 채색된 틀 내부의 각 이미지를 환영적 방식으로 다룬다. 캔버스의 많은 부분이 여전히 빈 상태로 남아 있지만 원근법과 가구 배치가 응집력 있는 내부 공간을 형성한다. 이는 호크니가 이제 보다 전통적인 참조의 틀 안에서 작업하는 것을 흔쾌히 받아들이고 있음을 드러낸다.

왕립미술대학 시절 호크니의 작품에서 양식적인 장치는 자신의 자유로운 활동을 선언하는 수단이었다. 그러나 1964-1965년 사이에 그것은 한계로 다가올 위험성, 즉 시대적 경향과 20세기 아방가르드의 쟁점을 따라잡는 미술가로서 자신의 위상이 고착될 위험성이 있었다. 호크니는 다음과 같이 회상했다. "나는 결코 내 그림이 발전했다고 생각하지 않았습니다. 그러나 1964년 당시엔 지엽적일지라도 모더니즘과 여전히 관계가 있기를 바랐습니다."

1965년 석판화 연작 《할리우드 컬렉션A Hollywood Collection》을 제작할 무렵 호크니는 자신의 작품이 동시대적인지 여부에 대한 염려를 떨쳐냈다. 어느 할리우드 신인을 위한 '즉석 미술품 컬렉션'으로 구상했다는 이 연작의 제목은 유행을 함축하기 위해 붙여졌다. 미술가는 유행에 관심을 갖지 말아야 한다고 암시한다. 이 작품은 취향에 따라 선택할 수 있는 것으로 스스로 반전통주의로 선언한 아방가르드와 함께 그 반대 경향인 전

54 〈미술적 장치로 둘러싸인 초상화〉, 1965

55 〈푸른 실내와 두 정물〉, 1965

통주의를 나란히 제시한다. 각 판화의 제목은 이미지의 한 부분을 구성하는, 정교하게 그려진 액자처럼 미술가와 그 안에 포함된 양식 사이의 거리를 떨어뜨려 작품에 대한 책임을 누그러뜨린다. 풍경과 도시 경관, 정물화, 초상화가 모두 주목을 받기 위해 경쟁한다. 〈단순한 액자를 두른 전통적인 누드 드로잉 그림*Picture of a Simply Framed Traditional Nude Drawing*〉은 〈유리 액자에 끼워진 무의미한 추상화*Picture of a Pointless Abstraction Framed Under Glass*〉도56 와 경합을 벌인다. 우리는 '전통적인 누드화'가 실물을 보고 그린 것이라는 기대를 갖도록 훈련받아 왔다. 하지만 여기서 극단적으로 양식화된 누드의 표현은 '무의미한 추상화'에서의 색채 패턴처럼 고안해 낸 것이다. 호크니는 이 영역들 중 어떤 것이라도 관찰하고, 어떤 양식이나 기법이라도 실험하고, 자신이 원한다면 그 모두를 거부하거나 관심을 끄는 요소만 취할 권리를 혼자 힘으로 확보한다. 액자의 존재는 그의 궁극적인 관심이 어느 특정한 주제나 재현 형식이 아니라 그리는 행위 자체임을 분명히 드러낸다.

《할리우드 컬렉션》은 지난 5년 동안 호크니의 많은 관심사를 재확인한다. 즉 그림 속 그림의 개념, 폭넓은 범위의 양식과 주제, 선택한 주제와 재료, 기법에 대한 미술가의 통제권 주장이 그것이다. 호크니는 이미 미술시장과 평단 양쪽에서 상당한 성공을 거두고 있었지만 그로 인해 자신의 방향을 바꾸지는 않았다. 그는 본연의 야망과 자신감을 그대로 간직했고 계속 풍부한 상상력과 다재다능함을 증명해 갔다. 현대미술가로서의 견습 기간이 그 끝에 다다랐고 방향 전환이 진행 중이라는 점을 보여 주는 단서는 거의 없었다.

56 〈할리우드 컬렉션: 유리 액자에 끼워진 무의미한 추상화〉, 1965

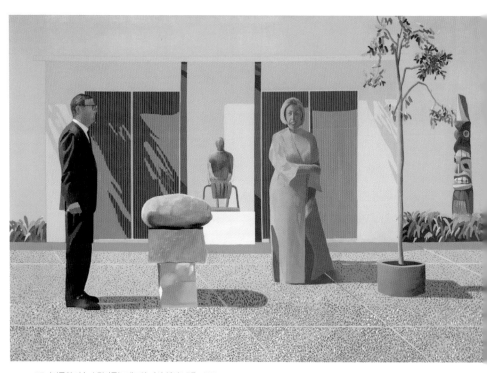

57 〈미국의 미술 수집가들(프레드와 마사 웨이스먼)〉, 1968

자연주의의 시도

기교에서 느끼는 즐거움은 1965년 정물화에서 최고조에 이르렀다. 이 시기에 호크니는 왕립미술대학 시절 첫 해에 잠시 시도했던 것처럼 작품에서 구상적인 참조를 다시 제거하기 직전이었다고 볼 수도 있지만, 사실은 그렇지 않았다. 이 정물화들은 추상화와 비슷한 그림이 아니라 추상화에 대한 그림이다.도54, 55 형식적 측면에서 보면 이 작품들은 미술적 장치로만 구성되어 있어 믿을 수 없을 정도로 공허하다. 그러나 호크니는 이 장치들을 주제로서 주목했고, 이것이 1960년대 비재현적인 그림들에 결여되어 있던 내용을 제공했다. 지나고 나서야 이 그림들이 그의 작품에서 단선적인 발전의 정점이자 양식이라는 주제에 대한 가장 순수한 주장이라는 점을 깨닫게 된다.

호크니가 추상회화를 그리던 시기에 드로잉에서는 1957년 브래드퍼드 미술학교를 떠난 이후로 크게 관심을 두지 않던 '자연 그대로의' 외양을 옮기기 시작했다는 것이 얼핏 놀라울 수도 있다. 그러나 이렇게 상충되는 방식으로 작업하는 것은 양식을 자유롭게 선택하고 활용할 수 있는 요소로 바라보는 호크니의 관점과 전적으로 일치했다. 이는 단지 일련의 회화적 관례를 다른 방식으로 바꾸는 문제였을 뿐이다.

1959년 왕립미술대학에 들어간 이후 호크니는 간헐적으로 실물을 보고 그림을 그렸다. 이 시기에는 주로 양식적 장치의 필터를 거친 '사물의 외관' 묘사에 몰두했다. 반면 캘리포니아에서는 대상과 장소의 독특한 외관에 더 관심을 기울였다. 그는 자신이 본 것을 있는 그대로 기록하기 위한 매체로 드로잉을 활용하기 시작했다. 마음속에 모호한 기억으로

놔두기보다는 대상을 즉각 종이 위에 고착시킴으로써 그 순간의 느낌을 간직하기 위한 방편이었다.

이처럼 시각적 메모법으로서 드로잉의 활용은 1966년에 뒤이어 제작된, 정확한 묘사를 강조하는 그림에서 중요한 요소로 작용했다. 이는 대상이 속한 일반적인 유형이나 범주가 아니라 다른 것으로부터 그 대상을 구분하는 특징에 주목하게 했다. 호크니는 '스타일이 없는' 스타일이란 없고 어떠한 형태의 재현도 일련의 관습을 사용하기 마련임을 망각하지 않았지만, 그럼에도 불구하고 묘사를 선호하기에 자의식적인 양식에서 벗어나는 변화를 보인다. 장치들은 여전히 두드러지지만, 이제 그림의 주제로서 주목을 끌기보다는 이미지에 도움을 주고 있다.

1965-1966년 호크니의 드로잉 방식에 중대한 변화가 일어난다. 1960년대 초반의 드로잉은 상당수가 컬러 크레용으로 그려졌고 같은 시기의 그림들처럼 표면 질감이 강조되었다. 제작 방식은 의도적으로 느슨

58 〈밥, '프랑스'〉, 1965

59 〈마이클과 앤 업턴〉, 1965년 12월

했고, 인물 스타일은 의도적으로 해체되거나 도식화되었으며, 파편들의 관계를 통해 화면을 구성하는 경향이 있었다. 1963년 이집트에서처럼 직접 관찰을 통한 드로잉을 그릴 때도 과장과 양식화라는 요소가 묘사된 장면과 현실의 간격을 벌려 놓았다.

드로잉이 관찰 도구로 역할이 변화한 것은 1965년 말 즈음 호크니가 영국으로 돌아가는 배 위에서 그린 〈밥, '프랑스'*Bob, 'France'*〉도58에서 확인할 수 있다. 이 작품은 실물을 보고 그린 드로잉임이 분명하다. 양식화를 피하고 해부학적으로 정확한 인체뿐만 아니라 연필 선과 핑크색 크레용으로 그려진 부분이 부드러운 살결과 둥근 살덩어리를 암시하는 것이 이를 증명한다. 가능한 한 경제적이고 표현력 있는 방식으로 증거를 모으면서 대상의 표면이 아닌 윤곽으로 핵심적 특징을 잡아낼 뿐 아니라 윤곽선만으로 형태를 규정하고 있다. 엉덩이 전체에 깔린 핑크색과 모델의

자세는 5년가량 선전의 주제로 활발하게 다루었던 동성애를 당연시하면서 남자의 성적 욕망을 강조한다. 반면 연필 선은 형태를 묘사하면서 남자의 내면의 힘을 표현한다. 침대 위에 몸을 쭉 펴고 누워 있는 인체의 육중함은 침대 가장자리의 난간, 남자의 발 윗부분의 주름 잡힌 시트 등 세심하게 선택한 세부와 함께 이 장면이 창작이 아니라 목격한 것임을 수긍하게 만든다. 그러나 호크니는 단지 아름다움이 아닌 색채와 선을 통해 주의를 집중시킴으로써 관람자가 이 인물을 감각적으로 경험하게 한다. 오른쪽 엉덩이는 서서히 사라지고 다리 한쪽만이 분명하게 보일 뿐이다. 핑크빛 살결은 호크니가 특별히 매력적이라고 여기는 부분임이 드러난다.

　이와 유사하게 관찰한 세부에 신경을 쓰면서 선택적으로 조합하는 방식은 〈마이클과 앤 업턴*Michael and Ann Upton*〉도59에서도 발견할 수 있다. 이 작품은 1965년 12월에 그린 크레용 드로잉으로, 호크니의 작품에서 컬러 크레용의 새로운 쓰임새를 예고한다. 초기의 크레용 드로잉처럼 표면 질감에 대한 관심은 여전하지만, 이제는 더욱 빽빽해진 묘사 형식과 색채 및 화면 구성의 장식적 효과에 비해 부차적인 것으로 밀려난다. 드로잉은 축소된 규모의 그림과 동등한 역할을 지속한다. 한때 호크니는 이미지가 화면 위 안료의 퇴적물이라는 물리적 실재를 강조하곤 했으나, 이제는 현실 관찰이라는 주제와 자신이 본 것에 대한 직접 반응을 이미지로 구성하는 데 주목한다. 이 작품의 모델은 이후에 제작된 다수의 드로잉처럼 호크니의 가까운 친구들이다. 그들을 잘 알고 있는 까닭에 비슷하게 그리겠다고 고집할 필요가 없었다. 이목구비가 아니더라도 자세와 얼굴 표정을 통해 자연스럽게 비슷해질 수 있기 때문이다. 본질적으로 이 드로잉은 다른 사람들과 접촉하고 그 관계를 심화하려는 충동에서 발생한다. 드로잉은 회화에 비해 전반적으로 훨씬 더 친밀하다. 호크니는 회상한다. "나는 모델의 주의를 흩뜨리지 않는 법을 재빨리 터득했습니다. 사실 그것은 모델과 크게 관련이 없습니다. 나는 그들을 위해 드로잉을 그리지 않습니다. 내 자신을 위해 그립니다."

60 〈케네스 호크니〉,
1965

〈케네스 호크니Kenneth Hockney〉도60는 호크니가 1965년에 자신의 아버지를 그린 초상화로, 잉크를 사용한 초기 선 드로잉 중 하나다. 다소 어색한 결과를 고려하면 호크니가 여전히 이 매체와 분투 중이었음이 분명하다. 머리 처리가 특히나 어려운 문제였고, 머리 중 일부분은 정확한 윤곽선을 찾고자 하는 노력에서 두 번 그려졌다. 옷의 소매 부분과 바지통의 상당히 임의적인 흔적들은 선만으로 주름 잡힌 천을 묘사하는 것 역시 어려운 문제였음을 드러낸다. 호크니는 모델의 특징을 잘 잡아내지 못했음을 인정하지만, "실험을 하려면 실패는 각오해야 합니다"라고 덧붙인다. 인물을 묘사하는 선 드로잉은 바로 그 어려움으로 인해 그를 사로잡았다. 소수의 20세기 미술가만이 그러한 시도를 했었다는 사실 또한 흥미와 도전 욕구를 자극했던 것이다. 그러나 아버지를 그린 드로잉과 1960년대 초 조지 그로스의 영향을 받은 캐리커처 같은 드로잉은 여전히 유사성이 있는데, 의도라기보다는 습관의 결과임이 분명하다. 이 작품의

경우에 양식적 표현은 단순히 미숙함의 결과였던 듯하다. 호크니의 해결책은 실물을 보고 그리는 과정을 통해 기술을 연마하는 것이었다. 선 드로잉이 자신의 가장 뛰어난 성과 중 하나이고 오랜 시간을 거치면서 선 자체가 더 경제적으로 정보를 전달할 뿐만 아니라 아름다워지고 끊임없이 발전해 왔다고 호크니는 스스로 평가했고, 이에 반대하기는 어렵다.

새로운 드로잉이 제시하는 선의 표현력은 《카바피의 시 14편을 위한 삽화Illustrations for Fourteen Poems by C.P. Cavafy》(1966)에서 생생하게 구현되었다.도62, 63 이 작품은 《난봉꾼의 행각》도1, 25 이후에 제작된 최초의 주요 에칭 연작이다. 호크니는 앞서 제작한 판화와 〈반-이집트 양식으로 그린 고관대작들의 대행렬〉(1961)도27에서 카바피의 시를 참조했지만, 마침내 이 에칭집을 통해 그 영감을 바탕으로 주요 작품을 만들어 낼 수 있었다. 이 연작의 착상은 호크니의 머리에서 나왔지만, 넓은 범위에 걸쳐 삽화를 그리고자 한 계획이 틀어지면서 동성애를 주제로 한 시만 포함하기로 했다. 존 마브로고르다토의 번역본을 사용하려던 당초의 계획 또한 저작권 문제로 좌절되자 새로운 번역본을 만들기로 결정했다. 이전에 호크니의 에칭을 구입하기도 했던 시인 스티븐 스펜더Stephen Spender가 니코스 스탠고스Nikos Stangos를 소개했고 두 시인은 1967년 호크니의 에칭이 실린 시집을 함께 기획했다.

호크니는 1966년 초 판화를 위한 이미지를 조사하기 위해 베이루트에 갔다. 그에게 베이루트는 카바피의 현대판 알렉산드리아로 생각되었다. 베이루트는 중동 지역에서 가장 국제적인 도시로서 오늘날 알렉산드리아를 대신하기 때문이다. 이 여행은 3점의 판화에 아랍다운 특징을 지닌 건축 배경을 제공했다. 무엇보다도 호크니가 얻고자 한 것은 그 장소와 생활방식에 깃든 정취였다. 하지만 카바피의 시는 인간관계 일반에 대한 몽상으로 훨씬 확장해 적용할 수 있었으므로, 호크니는 자신의 경험과 환경으로부터 영감을 끌어냈다. 잉크 드로잉 〈침대 속의 소년들, 베이루트Boys in Bed, Beirut〉도61는 드물게도 판화 〈고대 마법사의 처방에 따르면 According to the Prescriptions of Ancient Magicians〉으로 복제되었는데, 이 드로잉은 사실

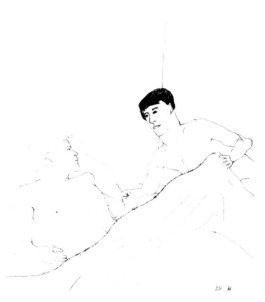

61 〈침대 속의 소년들,
베이루트〉, 1966

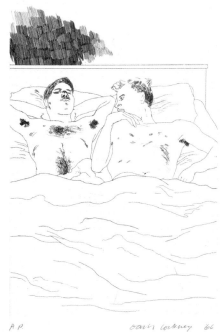

62 〈카바피의 시 14편을 위한 삽화:
무료한 마을에서〉, 1966-1967

자신의 친구 둘을 모델로 런던에서 그려졌다. 호크니는 이 프로젝트를 진행하면서 몇몇 습관을 깨뜨려야만 했다. 만약 이 작품을 완결된 독립적 드로잉으로 계획했다면, 이런 식으로 행위 도중에 모델에게 포즈를 취하게 하지는 않았을 것이다. 이 이미지를 판화로 옮기는 과정에서 어느 정도 수정이 가해졌다. 침대 위의 인물은 화면 가장자리에 의해 절단되었고, 전체 이미지가 위쪽으로 조금 올라갔으며, 방의 모서리를 규정하던 수직선이 제거되었다. 드로잉에서 어색하게 보이던 서 있는 사람의 손 같은 디테일은 다시 그려졌다. 물론 여전히 서투른 결과로 미루어 볼 때 직접 관찰해 그렸는지 여부가 의심스럽다.

호크니는 사진 역시 참고 자료로 활용했는데, 특히 달리 선택할 대안이 없었던 카바피의 초상화뿐만 아니라 〈오래된 책에서*In an Old Book*〉, 〈시작*The Beginning*〉과 같은 '지극히 설정적'인 판화들의 경우에도 활용했다. 그러나 이는 만족과는 거리가 먼 해법이었다. "무게나 부피 따위는 사진으로부터 얻어내기가 매우 힘듭니다. 선으로 묘사하기 위해 필요한 정보를 얻을 수 없기 때문입니다. 사진을 활용해 다른 방식으로 그리거나 상상해서 그릴 수는 있습니다. 다시 말해 해석하여 그릴 수 있습니다. 그러나 만약 누군가를 그리고자 한다면 그 사람의 사진을 찍기보다는 앞에 세워 두는 것이 낫다고 깨닫게 될 것입니다. 사진을 보고 그린 드로잉인지 여부를 종종 가려낼 수 있습니다. 그것이 간과한 것, 즉 카메라가 놓친 것을 알아볼 수 있기 때문입니다. 대개 무게와 부피입니다. 그런 드로잉은 평평합니다."

〈카바피의 초상화 II*Portrait of Cavafy II*〉도63는 베이루트의 경찰서를 그린 자신의 드로잉에서 가져온 건축물을 배경으로 서 있는 시인을 묘사한다. 판화로 옮겨지면서 화면 구성이 바뀌고 전체 이미지가 반전되긴 했지만, 그 외에는 전경의 최신식 자동차에 이르기까지 충실하게 따랐다. 호크니는 이 작품의 시대착오에 대해서 전혀 신경 쓰지 않는 듯하다. 현대의 베이루트가 카바피 시대 알렉산드리아의 정취를 간직하고 있다면 정확한 역사적 복원을 시도하기보다는 관찰에 충실하자는 결론에 도달했기 때

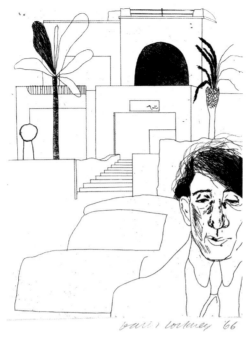

문이다. 함께 실리는 영문 텍스트처럼 이미지들 역시 현재 통용되는 언어로 옮겨야 한다고 생각했다.

호크니에게 카바피 시의 매력은 특별한 이미지만큼이나 그것이 자아내는 여운에 있다. 즉 과거의 사건, 순식간에 지나간 경험, 짧지만 강렬한 만남을 가졌던 사람에 대한 아쉬움과 그리움, 역사는 단선적으로 지속되지만 사람의 본성은 불변하므로 과거는 여전히 살아 있다는 확신, 그리고 나른 사람에 대한 깊은 관심과 궁극적으로는 냉정한 상태를 유지할 필요성 사이에서의 분열이 그것이다. 이러한 태도는 호크니의 작품에서 강렬하게 나타난다. 이것은 근본적으로 상당히 막연한 특징이기 때문에 카바피가 호크니의 사고방식에 영향을 미쳤는지, 아니면 호크니가 이미 '시인처럼 생각했기' 때문에 카바피를 받아들일 수 있었는지 판단하기 어렵다. 분명한 것은 이와 같은 만남을 호크니가 정확하게 표현한 것은 관찰

뿐만 아니라 유사한 상황을 직접 경험했다는 사실과 깊은 관계가 있다는 점이다. 드로잉 〈쿠션이 놓인 침대 옆의 두 사람〉(1964)도47에서 묘사한 대로 경험과 기억이 필연적으로 이 연작의 구상에 영향을 미쳤을 것이다. 개인적인 통찰력에 의지하는 능력이 이 연작에 진실성을 부여한다.

소수의 에칭 곧 〈그는 품질이 어떤지 물었다He Enquired After the Quality〉, 〈담뱃가게의 진열창The Shop Window of a Tabaco Store〉만이 카바피의 시에 표현된 대로 특정한 장소나 장면을 묘사하고 있다. 대신 이 판화 전체를 시와 유사한 경험을 제공하는 일련의 기억이나 상상을 통해 감상할 것을 요구한다. 이는 호크니가 작업하는 동안 옆에 시를 두지 않았고 각각의 이미지를 특정 시의 삽화로 여기지 않았다는 사실로 증명된다. 사실은 그 반대였다. 시를 먼저 선택한 것이 아니라 판화가 완성된 후에 니코스 스탠고스와 함께 시를 지정했다. 이 연작을 위해 제작된 에칭 5점이 이 단계에서 선택되지 않았는데, 그 작품들이 훌륭하지 않았거나 연작의 일관성에 방해가 되기 때문이었다. 호크니가 다수의 그림에서 삽화에 의지했다고 말할 수 있다면, 그가 정작 문학 텍스트에 삽화 작업을 할 경우 전통적인 삽화가의 태도를 취하지 않았다는 점은 역설적이다. '카바피 판화'는 각 시의 주제를 충실하게 묘사하지 않고 카바피의 동성애 시의 분위기와 주제를 다룬 시각적인 시다. 후의 '그림형제 판화'가 이야기 속 사건들에 대한 삽화라기보다는 특정한 세계의 환기인 것과 마찬가지다. '카바피 판화'의 이미지는 두 남성이라는 주제에 대한 연속적인 변주에 가깝다. 즉 시인이 의례적인 행위의 느낌을 암시하는 성교를 의도적으로 반복하고, 중성적인 배경을 바탕으로 우연한 만남과 다른 사람과 관계를 맺고자 하는 절박한 욕구를 표현한다. 육체적 관능과 쾌락은 나긋나긋한 누드의 이미지뿐만 아니라 형식 구성의 완화와 흰 종이의 부드러운 표면과 빳빳하게 새겨진 선의 대조가 낳는 촉감의 강조에 의해서도 전달된다.

'카바피 판화'의 선은 이전 시기의 판화와 완전히 달라졌다고 할 수 있다. 이전에 제작된 판화는 애쿼틴트와 몸짓을 표현하는 낙서, 색조와 표면의 변화에 크게 의존했다. 2년이 지난 뒤 에칭으로 돌아왔을 때에는

펜과 잉크로 인물을 그린 드로잉에서 습득한 바를 활용하겠다는 의도가 있었다. '카바피 판화'는 사실 호크니가 이때까지 그린 것 중 가장 완성도 높은 선 드로잉이라 할 수 있다.

호크니는 줄곧 어떤 판화 매체보다 에칭을 선호했다. 유연한 특성과 제작 과정에서 기술상의 통제력을 발휘할 수 있다는 점이 마음에 들었다. 예를 들면 석판화에 필요한 도구와 전문적인 기술 지식은 훨씬 복잡하다. 그 때문에 1954년 브래드퍼드 미술학교에서 3점의 석판화를 제작한 경험이 있었음에도 10년 뒤 취리히의 아틀리에 마티외Atelier Matthieu에서 초청을 받기 전까지 석판화라는 매체에 손을 대지 않았다. 단 한 번 현대미술학회Institute of Contemporary Arts로부터 권유를 받아 스크린판화 Screenprint(공판화 기법, 나무 또는 금속의 테에 부착한 천의 가는 구멍을 통해 스퀴저로 잉크나 물감을 판 아래 놓인 소재에 직접 인쇄하는 기법-옮긴이 주)를 시도해 보았

64 〈청결은 신성함만큼 중요하다〉, 1964

을 뿐이다. 스크린판화는 1960년대에 가장 인기 있고 영향력 있는 판화 매체였다. 그 결과물인 〈청결은 신성함만큼 중요하다*Cleanliness is Next to Godliness*〉도64를 가장 형편없는 판화라고 생각했다. 다른 미술가들도 함께 참여하는 제작 주문이었기 때문에 마지못해 출판을 허락했다. 이 작품은 카메라로 찍은 이미지를 판화에 활용한 유일한 사례였다. 한 운동 잡지에서 발췌한 사진을 샤워 커튼을 나타내는, 손으로 오려낸 스텐실로 매우 어색하게 가렸다. 이미지는 해체되고 일관성이 결여되어 있다. 예를 들어 물웅덩이는 해럴드 코헨의 스크린판화에서 가져온 요소로, 재치 있는 참조이지만 만족스럽지 않은 시각적 해법이다. 호크니가 스크린판화에서 가장 마음에 들지 않았던 점은 과정의 기계적 특성이었다. 다시 말해 자필의 흔적에 의존하지 않는다는 점을 좋아하지 않았다. 역설적이게도 1960년대 중반 호크니의 회화에 등장하는 평평한 색면은 손으로 잘라낸 스텐실의 도움을 받아 제작된 스크린판화와 공통점이 많다. 이는 그의 감성이 스크린판화로 제작된 다른 작가들의 작품으로부터 영향받았을 수도 있음을 암시한다. 호크니는 당시 작품에서 사용했던 이미지 중 특히 수영장 이미지가 스크린판화에 맞춤하다는 데 동의한다. 하지만 캘리포니아에는 런던의 켈프라 스튜디오*Kelpra Studios*의 크리스 프레이터*Chris Prater*에 버금가는 유능한 스크린판화 기술자가 없어서 같이 작업할 수 없었다고 덧붙인다. 어쨌든 프레이터와 함께 제작한 판화도 만족스럽지 않았고 이 매체로 다시는 작업을 하지 않았다.

　　호크니의 강점 중 하나는 실패의 위험이 있더라도 기꺼이 새로운 매체나 문맥으로 확장시키고자 노력한다는 것이다. 이 실험에 대한 열정으로 말미암아 로열 코트 극장*Royal Court Theatre*에서 공연하는 알프레드 자리*Alfred Jarry, 1873-1907*의 연극 〈위뷔 왕*Ubu Roi*〉의 무대 디자인 의뢰를 수락했다. 이 당시 여러 달에 걸쳐 실물 드로잉과 사람의 형상을 자연주의적으로 묘사하는 '카바피 판화'에 몰두하고 있었지만, 상상력을 발휘해 연극 무대를 디자인한다는 도전에 큰 흥미를 느꼈다. 초기 그림에서 사용했던 연극적 장치들이 무대로 옮겨지면서 사라지게 될까 염려했다. 그러나 연극의

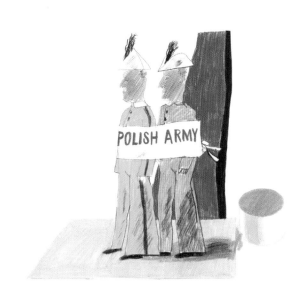

65 〈위뷔 왕: 폴란드 군대〉, 1966

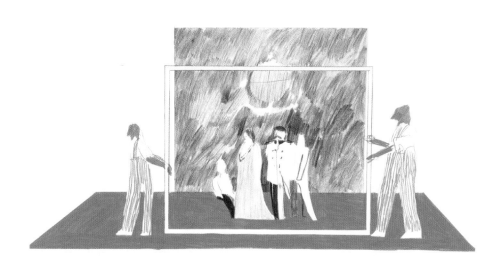

66 〈위뷔 왕: 폴란드 왕족〉, 1966

유머 있는 과장된 행동과 빠른 장면 전환, 그리고 전통적인 무대 장치로 번잡스럽게 만드는 것이 아니라 단순한 디자인을 유지하려는 극작가의 지시문에 고무되었다. 호크니는 지시문에 적힌 극작가의 의도를 매우 주의해서 따랐고 1896년에 초연된 이 연극을 일련의 개념적인 장면으로 표현했다. 그는 이 연극에 등장하는 시끌벅적한 행위를 단순한 시각적 등가물로 만드는 데서 많은 재미를 느꼈다. 폴란드 군대는 하나의 띠로 묶인 두 명의 제복을 입은 남자로 재현되었다.도65 연병장은 그곳의 명칭을 알려 주는 철자를 무대 위에 놓아 표현했다. 대부분의 장면은 243×365센티미터 크기의 작은 배경막을 활용했다. 따라서 장면은 배우를 위한 특정 공간으로 규정된, 일련의 시각 이미지로 표현되었다. 호크니가 선호하는 액자 장치는 폴란드 왕족이 도착하는 장면에서 사용되었는데, 집단초상화의 관례를 모방해 그림 속 그림으로 그 장면을 묘사한다.도66

〈위뷔 왕〉의 디자인은 양식의 다양성이라는 개념에 몰두하던 시기의 막바지에 이루어졌다. 연극의 요구 사항과 인위성에서 느끼는 즐거움이 그를 과장된 반$_1$자연주의 방식으로 향하게 했는데, 이는 당시의 다른 작업과 대조를 이루었다. 호크니가 그림처럼 연극에서도 자연주의를 매력적이라고 생각했던 것 같지는 않다. 그로부터 9년 뒤 오페라극 〈난봉꾼의 행각_The Rake's Progress_〉 작업을 맡기 전까지 호크니는 무대 디자인을 하지 않았다.도140-141 의뢰가 없기도 했지만, 이와 같은 맥락의 모순에서 즐거움을 얻는다는 사실은 그가 보다 양식화된 표현 양식을 선호할 것이라는 추측을 낳는다. 실제 사람이 실제 행동을 한다는 연극의 사실성이 그로 하여금 은유적인 내용을 보다 잘 전달하기 위해 노골적으로 인공적 배경을 제공하도록 고무한 듯 보인다. 관객은 자신이 보고 있는 것이 모방이라기보다는 삶에 필적하는 것, 또는 그에 대한 분석 연구라는 점을 자각해야 한다. 호크니는 과도한 단순화 역시 위험하다는 것을 인정한다. 무대 배경이 너무 단순하면 주의 집중을 방해하고 눈에 거슬릴 수 있기 때문이다. 근본적으로 중요한 것은 그 모든 것이 한 작품이라는 사실이다. "사람들은 연극을 믿어야만 합니다. 통일성을 지니고 있는 한 많은 것들

을 믿을 수 있습니다!"

〈위뷔 왕〉에서 호크니가 사용한 배경막이 1966년 여름 캘리포니아로 돌아오자마자 시작한 자연주의적 그림에 대한 개념을 더욱 명확하게 만들어 주었을 것이다. 인간 행위의 배경이 되는 직사각형 캔버스는 앞선 시기의 작품에서 이미 잠재태로 존재하고 있었다. 그러나 〈최면술사*The Hypnotist*〉(1963)처럼 일반적인 무대나 1963년의 《실내 정경》 연작과 같이 캔버스 안에 흩어져 있는 사물과 소도구를 위한 중성적 배경이라는 측면에 머물렀다.도34, 36, 37 1964년 호크니는 〈캘리포니아의 미술 수집가

67 〈캘리포니아의 미술 수집가〉, 1964

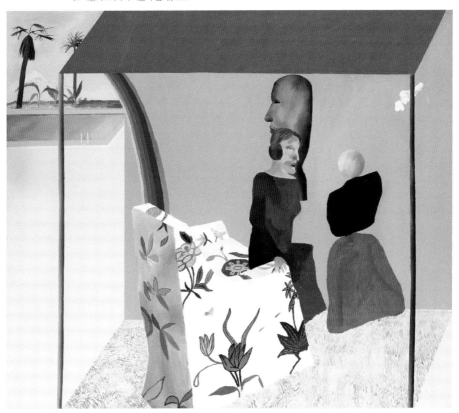

California Art Collector〉도67와 샤워 그림에서 건축적 배경에 더 많은 관심을 기울이기 시작했다. 1966년 하반기에 이르러서야 분명하게 알아볼 수 있는 배경 안에 실제 인물들을 배치하기 시작했다.

캘리포니아로 돌아오자마자 시작한 그림인 〈비벌리힐스의 가정주부*Beverly Hills Housewife*〉도68와 유사한 주제를 다루는 〈캘리포니아의 미술 수집가〉(1964)의 비교는 2년에 걸쳐 호크니의 작업에서 일어난 커다란 변화를 보여 준다. 원시 두상과 윌리엄 턴불William Turnbull의 조각, 복슬복슬한 카펫 따위의 디테일은 로스앤젤레스의 부유한 미술 수집가들의 집을 관찰하고 묘사한 것이지만, 1964년의 작품은 그의 표현을 빌리면 "완전한 창작"이다. 그러나 인물은 초상화처럼 표현되지 않았고, 집은 초기 르네상스 회화의 단순한 배경을 빌린 관념적인 집이다. 예를 들어 파도바의 스크로베니 예배당에 조토 디 본도네Giotto di Bondone, 1266-1337가 그린 〈수태고지를 받는 성 안나*Annunciation to St Anne*〉에서 로지아loggia(한 쪽 또는 그 이상의 벽이 트여 있는 방이나 복도-옮긴이 주) 아래에 있는 인물을 참고했다. 배경의 수영장은 신문 광고에서 베낀 것이다. 호크니는 물론 사진이 실제적인 원자료가 아니라 편리하고 이용 가능한 형식의 시각적 참조물이라고 주장했다. 그는 관찰을 통해 수영장이 로스앤젤레스 주택의 공통적인 특징임을 알았고 이를 그림에 넣기로 결정했다. 이 작품에 이르러서야 수영장 그림을 '기억 환기어memory-jogger'로 보기 시작했다.

〈비벌리힐스의 가정주부〉도68는 183×366센티미터의 크기로 한동안 가장 크고 야심찬 그림이었다. 인물과 건축적 배경의 관계는 여전히 피에로 델라 프란체스카Piero della Francesca, 1420?-1492의 〈채찍질 당하는 그리스도*The Flagellation of Christ*〉도69와 같은 초기 르네상스 시대의 작품을 참고했다. 이 작품에서 인물은 단 위에서 연기하고 있는 듯하다. 그러나 그림의 세부는 집 밖 현관에 서 있는 베티 프리먼Betty Freeman을 촬영한, 조명 상태가 좋지 않은 흐릿한 몇 장의 흑백 사진에 바탕을 두었다.도70 호크니는 1964년 첫 카메라로 폴라로이드Polaroid를 구입했다. 전반적으로 사진을 정보의 원천으로 활용하기보다 여전히 창작에 의존했고, 초반에는 카메

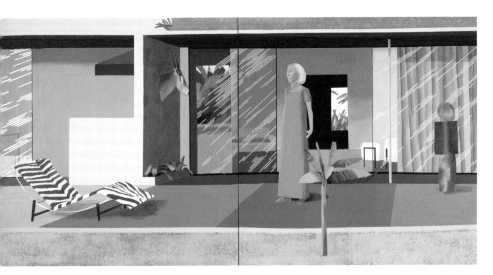

68 〈비벌리힐스의 가정주부〉, 1966-1967

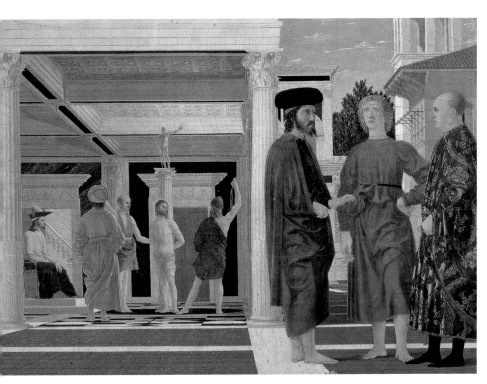

69 피에로 델라 프란체스카, 〈채찍질 당하는 그리스도〉, 1455

라를 '특이한 디테일'에 한해서만 활용했다. 베티 프리먼의 근접촬영 사진은 크기가 너무 작고 선명하지 않아 인물의 자세와 특징을 잡는 데 최소한의 도움만 주었다. 호크니는 사진에서 커튼을 친 창, 턴불의 조각 같은 요소들을 가져왔지만, 이 요소들을 자유롭게 해석하여 그림에 담았다. 예를 들어 발코니를 떠받치는 기둥은 뒤로 옮겨 전경의 어수선함을 정리했고, 오른쪽 패널의 중앙에 여성의 짝으로 삐죽삐죽한 식물을 추가했다.

사진에 대한 상당히 무신경한 태도에도 불구하고 이 시기에 호크니는 사진을 작업 방식의 필수 요소로 도입했고, 이것이 방향 전환에 큰 영향을 미쳤다. 드로잉의 보조도구로서 사진을 이용하는 것은 부수적 디테일로 화면을 구성하는 전통적인 화법, 즉 불가피하게 묘사를 특별히 중시하고 이미지가 점차 명확해지는 과정과 일치한다. 그리고 그림을 그리는 시간이 더욱 길어지기 시작했다. 이는 1964년부터 아크릴물감을 사용하기 시작했기 때문이다. 아크릴물감은 빨리 마르고 캔버스에서 벗겨낼 수 없기에 유화물감에 비해 철저한 사전 계획을 요한다. 한 번에 한 단계

70 베티 프리먼, 비벌리힐스, 1966

씩 꼼꼼하게 그린 호크니의 자연주의적 그림은 자연히 이전 작품의 즉흥적인 이미지와 물감의 유동적인 특성을 지닐 수 없다. 직관과 즉흥성은 보다 엄격하고 계획적인 개념과 기법으로 대체되었다.

호크니가 우연히 카메라를 발견하고 영향을 받은 것은 아니었다. 오히려 자신이 생활하는 환경에서 느끼는 즐거움을 전달하는 데 유용한 도구가 되리라고 생각해서 카메라에 관심을 갖게 되었다고 보는 편이 정확하다. 〈비벌리힐스의 가정주부〉, 〈닉의 수영장에서 나오는 피터*Peter Getting Out of Nick's Pool*〉도71와 같은 그림들은 처음에는 햇살과 여가, 풍족함의 땅으로서 남부 캘리포니아를 환기한다. 〈일광욕하는 사람*Sunbather*〉(1966)도73과 같은 작품들에 여행안내서와 같은 표현 그 이상의 암시가 담겨 있다면 오히려 그것이 적절하지 않다 할 수 있다. 근심 걱정 없는 로스앤젤레스의 삶에 대한 호크니의 목가적인 상상은 분방한 외국인의 상상이기 때문이다. 〈일광욕하는 사람〉에서 졸고 있는 인물은 사실 잡지 삽화에서 가져온 것이다. 호크니는 이렇게 회상한다.

내가 카메라를 구입한 것은 특정 장소의 공간과 사람을 묘사하는 그림에 대한 관심과 동시에 일어났다고 생각합니다. 특히 그러한 그림을 그리기 시작한 1965, 1966년 캘리포니아에서 기억을 되살리기 위해 형편없는 폴라로이드 사진을 활용했습니다. 그러나 전체적으로 볼 때 그 작업은 여전히 창작에 의한 그림이었습니다. 나는 사진에 큰 관심이 없었습니다. 지금도 사진을 좋아했다 싫어했다 합니다.

1967년에는 사진을 모아 큰 가죽 장정의 사진첩에 끼워 넣기 시작했다. 그 사진들 중 다수는 다른 사람들이 찍어 준 것이다. 지금까지 모은 사진첩의 수가 60권이 넘는다. 첫 번째 사진첩은 1961년 7월부터 1967년 8월까지 약 6년 동안 찍은 사진들로 채워졌다. 그 이후로는 몇 달 또는 며칠 만에 채워졌다. 사진에 대한 태도가 처음에는 가벼웠음을 증명한다.

71 〈닉의 수영장에서 나오는 피터〉, 1966

처음 사진을 접했을 때는 스냅 사진을 찍듯 그렇게 찍었습니다. 여행을 많이 다니다 보니 자연스레 사진도 많아졌습니다. 대부분 친구들을 찍은 사진들이었습니다. 나는 신경 써서 사진의 구도를 잡지 않았습니다. 구도는 그다지 중요하지 않았습니다. 카메라를 통해 특정한 방식으로 구성할 수 있다는 사실을 깨닫는 데에는 얼마간 시간이 걸렸습니다. 진지하게 사진을 찍지 않았기 때문입니다. 친구들의 사진을 기념으로 보관하는 사람들처럼 그저 기록일 따름이었습니다. 그 후에 활용할 수 있다고 생각되

는 것들, 즉 여행지 건축물의 디테일을 촬영하기 시작했습니다. 어느 때에는 카메라를 집중적으로 사용하다가 또 어느 때에는 사용하지 않는 등 카메라에 대한 태도는 오랜 시간 동안 변화를 거듭했습니다.

〈닉의 수영장에서 나오는 피터〉도71는 사람과 건축물을 그릴 때 모두 폴라로이드 사진을 참조했다.도72 카메라의 영향은 밑칠하지 않은 캔버스 테두리 안에 정사각형 이미지를 두는 형식에서 분명하게 드러난다. 이 작품은 어떤 의미에서 미국에 대한 경험, 특히 로스앤젤레스의 동성애 하위문화를 기념하는 스냅 사진이라 할 수 있다. 이 무렵 호크니는 캘리포니아대학교 로스앤젤레스 캠퍼스UCLA에서 가르칠 때 만난 미술학도인 피터 슐레진저Peter Schlesinger와 교제를 시작했다. 그리고 수영장 주인인 닉 와일더Nick Wilder는 현대미술을 전문으로 하는 미술거래상이었고, 1966년

72 그림 〈닉의 수영장에서 나오는 피터〉를 위해 촬영한 사진. 1966

초에 호크니와 함께 살았다. 한편 캔버스를 크게 확대된 스냅 사진처럼 보이게 한 것은 5년 전의 차 그림을 비롯한 관련 작품들에서 관심을 가졌던 오브제로서 캔버스의 갱신이기도 하다. 관람자가 사진이 평평하다는 사실을 알고 있기 때문에 평면 위의 물감으로서 이미지의 실재는 유지하면서 공간의 깊이감을 시사한다.

이 그림은 사진 한 장을 그대로 옮긴 것이 아니다. 호크니가 셔터를 누를 때 피터는 차에 기대고 있었고 그림처럼 수영장에서 나오지 않았다. 폴라로이드 사진에 담긴 피터의 등 위로 드리운 그림자는 무시된다. 이 작품과 〈비벌리힐스의 가정주부〉도68의 유리창 반사는 직접 관찰이나 사진에 바탕을 두고 그려지지 않았다. 규칙적인 빗금은 우편주문 상품 카탈로그의 삽화를 모사한 것이다. 그 삽화에서 빗금은 단단한 표면 위의 빛 반사를 나타내는 간단한 시각적인 방법이었다. 수영장의 서로 얽혀 있는 곡선은 움직이는 물로 인해 휜 바닥 무늬를 지각한 그대로 나타내지 않는다. 이 선들은 아르누보의 물결 형태에서 의도적으로 차용한, 흐르는 움직임을 나타내는 추상화된 기호이다. 이렇듯 처음 볼 때에는 자연주의적 묘사로 보이던 것이 결국 조합된 시각으로 판명된다. 세심하게 연구하고 (최선의 의미에서) 깊이 궁리한 각 요소는 단순화와 양식화라는 과정을 거친다. 호크니는 다양한 참조의 조합을 통해 이미지를 형상화하는 과정에서 직접 관찰과 결합된, 오랜 기간에 걸쳐 형성된 회화적 장치의 역할을 강조한다.

1965년 말에 이르러 회화적 장치에 대한 호크니의 매혹은 그 장치의 분명한 기능을 부정하는 선에서 주의를 끈 다음 의도적으로 관람자의 관심을 표면 전체로 흐트러뜨리는 구성 방식으로 표현되었다. 새 작품에서 이 자명한 장치는 주제를 지우고 그가 전달하는 이상적인 광경의 매력을 파괴할 정도로 거슬리는 상황이었다. 그리하여 호크니의 관심은 회화의 주제를 지지하기 위해 구성의 형식화된 구조로 옮겨 갔다. 편의상 이를 이 시기 작품의 '고전적인' 자극제라고 이름 붙일 수 있다. 조르주 쇠라 Geroges Seurat, 1859-1891가 시각적 세계에서 질서를 찾고자 하는 욕구 또는 느

낌을 전달하기 위한 보조물로서 선적인 경향과 엄격한 기하학적인 구조에 몰두했다는 의미에서 그러하다.

이 시기 호크니 작품은 종종 엄격한 직선화의 배경으로 설명되는 확고한 수직적/수평적 구조가 특징적이다. 〈닉 와일더의 초상화*Portrait of Nick Wilder*〉도74에서 건축물은 화면 구성 방식에 대한 은유를 제공한다. 더욱이 직선의 격자무늬는 3차원 배경과의 동일시를 통해 실제 공간을 암시하

73 〈일광욕하는 사람〉, 1966

는 동시에 이미지가 기초하고 있는 표면에 대한 자각을 강화한다. 인물에게 실제 양감을 부여하려는 바람에도 불구하고 그림의 평면성, 곧 당시 가장 많이 논의되던 모더니즘 회화의 우위를 주장하고자 하는 욕구가 1966년 작품부터 뚜렷하게 나타난다. 그중 다수의 작품에서 〈일광욕하는 사람〉도73의 푸른 타일처럼 계속해서 이어지는 수평의 줄무늬가 화면의 경계를 시각적으로 반복하며 이미지 전체에 걸쳐 펼쳐진다. 이는 그

74 〈닉 와일더의 초상화〉, 1966

림이 포함하고 있는 유일한 공간은 표면상의 거리일 뿐임을 관람자에게 환기한다. 당시 호크니는 프랭크 스텔라를 만났고, 런던 미술판매상인 존 카스민의 전시를 통해 스텔라의 작품을 이미 알고 있었다. 이 미국인 작가의 가로 줄무늬 그림에서 자극을 받은 호크니는 그와 같은 방식으로 이미지를 캔버스의 외관과 연결 지었다. 이러한 구조의 형식화는 니콜라 푸생Nicolas Poussin, 1594-1665 및 다른 '고전주의' 화가들의 선례에도 불구하고 20세기 중반 감수성의 산물이라고 볼 수 있다.

〈닉 와일더의 초상화〉의 활기와 정확한 묘사는 근래의 엄격한 선 드로잉 경험이 없었다면 불가능했을 것이다. 이는 보다 통일된 공간과 특별한 배경에서 빛의 떨어짐에 대한 집중적인 관찰이 사진에서 얻은 깨달음에 크게 신세를 지고 있는 것과 유사하다. 이 작품은 11년 전 아버지를 그린 초상화 이후 처음으로 분명하게 묘사한 초상화이다. 〈비벌리힐스의 가정주부〉도68에서도 모델의 정체를 특별히 강조하지 않는다. 의도적으로 투박하게 그린, 공간의 왜곡과 모순으로 가득했던 1964-1965년의 수영장 그림과 달리 〈닉 와일더의 초상화〉는 눈을 통해 지각한 세계를 가능한 한 자세하게 묘사하려는 충동을 드러낸다. 그림의 제목은 사람들의 개성을 충분히 다루지 않아도 오랜 시간이 지난 후에 그것이 누구인지 알 수 있는 해법이 된다는 것을 깨달았음을 암시한다.

시간이 꽤 지난 다음에야 초상화를 그리게 되었습니다. 나는 늘 초상화를 그리고 싶었습니다. 그러나 사람들은 고리타분한 왕립미술대학식 개념에 사로잡혀 있었습니다. 파블로 피카소와 앙리 마티스의 초상화는 사람들에게 억지로 강요되던 그림이 아니었습니다. 심지어 오늘날에도 그렇습니다. 이제 나는 그림 초상화가 사진 초상화보다 훨씬 더 흥미롭다는 결론에 도달했습니다. 초상에서 그림은 카메라에게 완전히 밀려났습니다. 유감스러운 일입니다. 초상화가 언젠가 복권되리라 확신합니다. 사람들을 그린 그림은 우리 안에 깊숙이 뿌리박고 있습니다. 게다가 모든 사람들이 얼굴에 관심이 있습니다. 다른 사람의 이야기를 들려주는 것은 우리 안에

아주 깊숙이 자리 잡고 있는 본능입니다. 그것은 어떤 방식으로든 표출될 것입니다.

〈닉 와일더의 초상화〉도74를 계획하면서 호크니는 화가 마크 랭카스터Mark Lancaster에게 요청해서 찍은 수영장 사진을 참고했다. 그러나 초상화를 그린다는 흥분은 그로 하여금 그 어느 때보다 더욱 강한 의지로 실물을 관찰하여 초상화를 그리게 했다. 호크니의 작품에서 한 사람만 등장하는 경우는 매우 드물다. 아마도 큰 크기와 그림이라는 매체가 요구하는 기술적 조건이 어느 정도의 형식성과 분리를 필요로 하기 때문일 것이다. 반면 드로잉에는 한 사람만 등장하는 경우가 훨씬 빈번하다. 드로잉은 본질적으로 개인적인 대면이라 한 번의 모델 작업만으로도 그리고 어디에서나 그릴 수 있기 때문이다. 호크니에게 자연주의로의 전향과

75 닉 와일더, 1966

함께 드로잉은 어떻게 보이는지 연구하는 방법일 뿐만 아니라 집중을 통해 한 사람을 알게 되는 수단이 된다. 동일한 모델을 반복적으로 그리면서 그 사람의 개성과 자신과의 관계에 대한 단서가 되는 외모의 다양한 양상을 연구할 수 있었다.

캘리포니아로 돌아온 그해 여름 호크니는 피터 슐레진저를 만나 연애를 시작했고, 피터는 즉시 호크니가 선호하는 모델이 되었다. 1966년 말에 그린 일련의 선 드로잉은 '카바피 판화'에서 처음으로 분명하게 나

76 〈피터, 라 플라자 모텔, 산타크루스〉, 1966

타난 윤곽선을 효과적으로 활용한 최초의 작품으로, 종이와 유사한 질감,
형태의 묘사에서 애무하듯 이어 그린 윤곽선이 두드러진다. 그 드로잉 중
하나인 〈피터, 라 플라자 모텔, 산타크루스*Peter, La plaza Motel, Santa Cruz*〉도76는
'카바피 판화'와 유사한 주제로 인해 특별히 더 자유로운 선을 보여 준다.
더 적은 선으로 더 많은 것을 이루어내고 있다. 이제 각각의 선은 간결한
화면 구성뿐만 아니라 형태 묘사에도 필수적인 것으로 보인다. 일부 비평
가들은 호크니의 드로잉에 열정이 결여되어 있다고 평가하면서 피터를
그린 드로잉이 무심한 태도로 그려졌다고 말한다. 그러나 거리를 두는 태
도에 대한 그 같은 지적은 타당하지 않은데, 주제 선택만으로도 호크니는

77 〈피터 슐레진저〉, 1967

애착을 표명한 것이다. 〈피터 슐레진저*Peter Schlesinger*〉(1967)도77와 같은 드로잉의 경우 젊은 남자라는 사실을 제외하고는 모든 것이 제거된다. 호크니는 팽팽하고 세심한 선으로 그를 묘사함으로써 둘 사이의 감정과 격정적 관계를 고백하는 듯하다.

피터를 그린 호크니의 드로잉은 자신감이 매우 커졌음을 보여 준다. 〈드림 여관, 산타크루스, 1966년 10월*Dream Inn, Santa Cruz, October 1966*〉도78는 이전 작품의 대담함과 절박함, 투박함과 완전히 상반되는 섬세한 분위기를 풍긴다. 오른편의 짙은 파란색 크레용으로 그린 부분과 왼편의 균형을 이루는 노란색과 주황색 줄무늬에 의해 그 연약함이 강조된다. 이 시기의 다른 크레용 드로잉에 보이는 강한 장식성과 비교할 때 이 작품은 침묵으로 가득하고 이미지에 전혀 과장이 없다. 호크니가 피터와의 관계에서 느낀 마음의 평화가 평온하고 온화한 느낌을 부여한 것이다. 연인의 육체적 아름다움에서 느낀 기쁨이 그로 하여금 왜곡과 양식화를 탈피하여 정확한 시각으로 묘사하도록 이끈 것이다. 피터는 미술가로서 훈련하고 있는 중이었고, 호크니가 열망하던 모든 가치를 갖고 있는 듯했다. "캘리포니아에서 성적 매력이 넘치는 멋진 청년을 만난 것이 믿을 수 없었습니다. 게다가 그 청년은 호기심이 많고 지적이었습니다. 캘리포니아에서 호기심 많고 지적인 사람을 만날 수는 있겠지만, 대개의 경우 당신이 꿈꾸는 그런 성적 매력이 있는 청년이 아닙니다. 그러나 나는 이러한 생각을 믿기 어려워졌습니다. 그것이 현실이 되었기 때문입니다. 상상은 사라졌습니다. 실제로 그런 사람과 이야기를 나눌 수 있게 되었기 때문입니다."

호크니와의 친밀한 관계 덕분에 피터는 종종 일상적인 순간에 포착되었다. 그는 다른 모델보다 포즈를 취하는 경향이 덜하다. 대개 사람들이 자고 있거나 자신이 그려지고 있다는 사실을 자각하지 못할 때 드로잉을 그리는 데는 현실적 이유가 있다. 그럴 때 사람들은 참지 못하거나 가만히 있지 못해 들썩이는 일이 적을 뿐만 아니라 운이 좋으면 전혀 움직이지 않기 때문이다. 또한 한결 편안해져 드로잉을 위해 '가장하지' 않

78 〈드림 여관, 산타크루스, 1966년 10월〉, 1966

는다. 그 결과 그림은 모델의 자아 이미지보다 그에 대한 미술가의 관점
을 더욱 성공적으로 전달한다.

　친밀감과 애정, 비형식성이 아무리 충분하다 해도 수채화로의 외
도는 명백한 실패 또는 잘 봐줘야 미숙하다는 평가를 면하기 어렵다.
호크니는 1967년 피터, 동료 화가 패트릭 프록터Patrick Proktor와 이탈리아,
프랑스 여행에서 돌아오자마자 수채화를 다시 시작했다. 1961년에 수채
화를 처음으로 시도했고 2년 뒤 이집트에서 다시 한 번 시도한 적이 있었
다. 〈샤르트르에서 목욕 중인 피터Peter Having a Bath in Chartres〉도79는 좀 나은
수채화이긴 하지만 여전히 물감의 흐름을 통제하지 못하거나 윤곽을 분
명하게 드러내는 선의 도움 없이 양감을 묘사하는 데 실패한 듯 보인다.

79 〈샤르트르에서 목욕 중인 피터〉, 1967

치밀하게 그려진 윤곽선 안을 얇게 채색하는 것으로 바뀌면서 수채화물감의 무정형성이 바람직하게 작용하지 않았던 것이 분명하다. 이 여행이후 2002년 이전까지는 간헐적으로만 수채화를 시도했다. 이와 유사하게 호크니는 피터를 주제로 한 잉크 드로잉 연작을 더 주관적이고 캐리커처 같은, 1960년대 초의 드로잉을 연상시키는 매우 느슨한 표현 양식으로 제작했다. 호크니는 그 연작을 간직하고 있다. 미술시장의 긴박한요청이 아니고서는 작품들을 없앨 이유가 없기 때문이다. 호크니는 이작품들을 실패작으로 여기기 때문에 판매하거나 공개하지 않을 것이다. 그는 결과가 불만족스러울 수도 있음을 알면서도 다양한 양식과 기법을꾸준히 시도하며 자신의 범위를 확장하기 위해서라면 어떤 위험도 기꺼

80 〈방, 타자나〉, 1967

이 감수할 준비가 되어 있다.

　〈닉의 수영장에서 나오는 피터〉도71를 제작하고 이듬해에 〈방, 타자나〉도80를 그리기 전까지 호크니는 연인을 주인공으로 삼지 않았다. 인물의 자세를 위해 프랑수아 부셰François Boucher, 1703-1770의 작품 〈엎드린 소녀(오머피 양)Reclining Girl(Mademoiselle O'Murphy)〉도81을 종종 참고했으나, 호크니 작품에서 성적인 자극은 그 작품처럼 도발적인 자세와 냉담하고 개인적인

81 프랑수아 부셰, 〈엎드린 소녀(오머피 양)〉, 1751

감정이 드러나지 않는 실내의 대조의 결과물이다. 이 작품 속의 방은 호크니가 한 지역신문의 메이시 백화점 광고에서 발견한 가구 컬러 사진을 모사한 것이다. 그 사진은 단순한 형식과 조각적 양감으로 인해 매력적으로 여겨졌다. 흰색 양말과 셔츠가 벌거벗은 젊은 남성의 연약한 상태를 강조한다. 반면 차가운 푸른색의 주변 환경과 꿈과 같은 정적은 기억 속에 간직된 환상인 듯한 인상을 완성한다. 이 작품과 다른 미술가들과의 관계에 있어서 사방이 막힌 건축적 배경 안의 인물에 대한 심리적, 감정적 암시를 체계적으로 탐구했던 화가들에 비한다면, 부셰의 작품에서 자세를 차용한 것은 부차적인 것이라 할 수 있다. 요하네스 페르메이르Johannes Vermeer, 1632-1675, 발튀스Balthus, 1908-2001, 에드워드 호퍼Edward Hopper, 1882-1967는 시대와 양식에서 서로 무관하지만 모두 이와 같은 기본적 관심사를 공유하고 있다. 에드워드 호퍼의 에칭 작품 〈밤바람Evening Wind〉(1921)도82은 단일하고 강한 빛으로 물든 방 안의 누드 여성이라는 감각적인 이미지와의 접촉점을 제공한다. 호크니는 자연주의적 양식으로 작업하면서 공간의 연

82 에드워드 호퍼, 〈밤바람〉, 1921

속성에 대한 보다 전통적인 개념을 다루게 되었고 인물과 공간의 통합을 이루고자 이 화가들의 작품을 연구하기 시작했다.

〈방, 타자나〉도80는 화가 패트릭 프록터가 런던 작업실에 서 있는 모습을 포착한 초상화 〈방, 맨체스터 거리 *The Room, Manchester Street*〉도83와 같은 해에 제작되었다. 두 작품은 적절한 실내 공간, 곧 그 장소와 그 안에서 이루어지는 생활 방식의 전반적인 분위기를 분명하게 드러내는 막힌 공간 안에 머물고 있는 가까운 친구를 묘사하고 있다. 〈방, 맨체스터 거리〉는 런던을 그린 드문 작품이다. 대체적으로 영국은 호크니의 상상력을 거의 자극하지 못했다. 두 개의 창문에 달린 베네치아 블라인드를 통해 퍼지는 빛은 영국의 잿빛처럼 차가운 은색을 띠고 있다. 몇 년 뒤 호크니는 이러한 역광을 몇몇 작품에서 다시 묘사하게 된다. 반면 〈방, 타자나〉의 빛은 선명하고 강렬하여 실내 전체에 경계가 또렷한 그림자를 던진다.

이 두 작품의 제목은 장소 외에는 말해 주는 것이 없다. 이 중 하나는

83 〈방, 맨체스터 거리〉, 1967

사실이고, 다른 하나는 지어낸 것이다. 이 시기 다른 작품의 경우 〈탁자*A Table*〉도84, 〈물이 뿌려지는 잔디밭*A Lawn Being Sprinkled*〉도87, 〈더 큰 첨벙*A Bigger Splash*〉도86과 같이 제목은 자명한 이미지를 건조하게 재확인하면서 사실만을 말한다. 〈미국의 미술 수집가들(프레드와 마샤 웨이스먼)*American Collectors* (Fred & Marcia Weisman)〉도57과 같은 초상화의 경우에도 인물의 이름이 제시되고 때로는 그에 대한 간략한 설명이 덧붙는다. 하지만 정작 관람자가 알고

싫어 하는 그들의 관계는 그림으로부터 추론해야 한다. 언어가 가시적 세계의 해석에서 선택의 중요성을 강조해야 한다는 점은 타당하다. 왜냐하면 선택의 중요성은 그림의 근본 주제이자 그림의 구성에 가장 영향을 미치는 필수 요인이기 때문이다.

호크니는 〈탁자〉도84의 이미지를 그 강한 조각적 현존과 함께 〈방, 타자나〉도80에서의 부피에 대한 유사한 강조에서 영향을 받았다고 기억한다. 그러나 고정된 이미지와 건조하고 무표정한 유머, 불길한 침묵, 환영을 드러내는 유희적인 방식은 호크니가 벨기에의 초현실주의 화가 르네 마그리트René Magritte, 1898-1967를 참고하기 시작했음을 암시한다. 특히 마그리트의 〈여행의 추억, III*Souvenir de Voyage, III*〉(1951)도85과 같은 돌로 만들어진 탁자와 정물을 그린 작품을 연상시킨다. 마그리트의 작품에서 교란을 유발하는 이미지의 특징은 단조로운 묘사를 통해 주의를 끈다. 호크니의 탁자 위 사물들 역시 그 단순함에도 불구하고 매우 비밀스러워 보인다. 오브제들이 고립되어 있으면서 관람자의 응시를 향해 제시되기 때문이다. 예사롭지 않은 강렬한 시선으로 바라보는 바로 그와 같은 행위가 평범한 장면을 유령과 같은 기묘한 것으로 변환시킨다.

이 시기 호크니 작품의 색채와 디자인이 빚어내는 장식적 효과는 그 저변에 흐르는 오래 바라볼수록 눈을 뗄 수 없게 만드는 공허함, 고요함과 모순된다. 로스앤젤레스에서 제작된 작품들에서는 등장인물이 확연히 감소한다. 이들 작품에서 유일한 움직임의 흔적은 잔디밭 살수기와 같은 기계적 사물로부터 유래한다. 심지어 수영장 안으로 향한 움직임을 보여 주는 〈더 큰 첨벙〉도86은 다이빙한 사람에 대한 어떠한 흔적도 드러내지 않는다. 아마도 무의식적으로 외로움이 그 모습을 드러내는 것 같다. 이는 쓸쓸함을 표현한 조르조 데 키리코Giorgio de Chirico, 1888-1978의 형이상학 회화보다는 인적이 드문 미국 대도시의 거리를 그린 에드워드 호퍼의 그림과 더 유사하다고 할 수 있다.

〈물이 뿌려지는 잔디밭〉도87, 〈더 큰 첨벙〉도86과 같은 그림이 발휘하는 힘에 기여하는 여러 요소가 있다. 물을 재현하는 새로운 기호의 재치

84 〈탁자〉, 1967

85 르네 마그리트,
〈여행의 추억, III〉, 1951

86 〈더 큰 첨벙〉, 1967

있는 창안, 강력한 디자인적 감각과 대담한 색채, 그리고 관찰된 장면이 거의 추상에 가까운 회화의 구성에 사용되는 유희 넘치는 방식이 바로 그것이다. 그렇지만 마음속에 가장 오래도록 남는 것은 이미지에 감도는 정적이다. 호크니보다 앞선 화가들 중에는 페르메이르가 가장 유명한데, 그는 때때로 시간의 흐름을 거부하는 듯한 그림을 그렸다. 사진은 고속 카메라의 출현과 함께 말 그대로 순간을 포착할 수 있게 했다. 카메라가

포착하는 상황은 우리의 통상적 경험과는 거리가 멀다. 20세기 미술가들은 사진이 제공하는 증거를 시간을 들여 신중하게 그리는 과정에 활용할 수 있는 위치에 있다. 그리고 그 과정에서 특정한 효과를 선택하거나 과장하는 데 훨씬 수준 높은 통제가 가능하다. 호크니는 카메라의 도움을

87 〈물이 뿌려지는 잔디밭〉, 1967

받으면서 아크릴물감으로 표현한 정확한 형태와 부드러운 표면을 활용하여 기계적으로 제작된 이미지와 손으로 그린 이미지 사이의 대조를 활용한다. 호크니 자신이 지적하듯 〈더 큰 첨벙〉의 응결된 움직임은 카메라로 순간적으로 포착한 이미지가 물감으로 공들여 옮겨지는 방식으로 인해 우리의 관심을 불러일으킨다. 이 작품에는 두 개의 시간 축이 존재하는데, 하나는 처음 행위가 일어난 시간이고 다른 하나는 캔버스 위에 옮긴 시간이다. 이 둘의 상호작용이 작품 특유의 강렬함을 낳는다.

〈더 큰 첨벙〉과 같은 그림은 호크니가 꾸준히 사용하던, 이미지 주변으로 테두리를 만든 마지막 사례에 속한다. 그는 그 경계가 소심함의 표시, 다시 말해 불필요한 요소는 아닐까 의심을 품기 시작했다. 1968년부터 호크니는 관람자에게 그들이 보고 있는 것이 2차원 평면 위에 담긴, 현실의 재구성임을 환기시킬 필요성이 있는지 살폈다. 테두리를 없애면서 호크니는 전통적인 원근법을 통한 환영적인 공간 묘사에 더 많은 관심을 기울였다. 모든 것이 정확하게 계산되었기 때문에 관람자를 오도할 가능성은 없었다. 호크니는 피에로 델라 프란체스카의 그림처럼 정면과 측면을 선호하며 형식적인 성직자 자세의 인물들을 보여 준다. 호크니는 그의 작품을 세밀하게 연구했다. 또 다른 15세기 이탈리아 화가인 파올로 우첼로Paolo Uccello의 작품처럼 건축물과 그 안에 담긴 모든 사물을 매우 정확하게 규정된 원근법의 격자 위에 배치한다. 따라서 관람자는 작품을 구성하는 화가의 통제력에 대해 한 치의 의심도 없다.

1967년 호크니가 처음으로 구입한 '제대로 된 카메라'인 35밀리미터 펜탁스Pentax는 그해 관심의 전환에 큰 영향을 미쳤다. 이전에 활용하던 폴라로이드 사진은 일종의 비망록으로서 가벼운 스냅 사진이었다. 그러나 상당히 제한적이고 융통성이 없었다. 35밀리미터 카메라는 빛과 초점, 형식에서 한층 세밀하고 정교했다. 호크니는 이제 더욱 진지하게 사진을 찍기 시작했다. 때로는 특정한 작품을 계획하면서 수십 장의 사진을 찍기도 했다. 그림 규모가 커지기 시작하고 캔버스의 표면만큼이나 깊이의 환영을 다루기 시작하면서 카메라는 공간 재현을 위한 전통적인

회화적 장치에 대한 관심을 새롭게 했다. 호크니는 인물을 설득력 있게 그리기 위해서는 양감을 다루어야 한다는 점을 깨달았는데, 이것이 평면성에 대한 모더니즘의 주장을 거부하게 만들었다고 회상한다. 동시대의 미술로부터 퇴행한 것이 아닐까 하는 걱정은 이번에도 1920년대에 큐비즘으로부터 신고전주의Neo-Classicism로 돌변을 감행한 피카소의 사례에서 안도감을 얻었다.

훌륭한 미술 작품은 이와 같은 오래된 관례 안에서 제작된다는 것을 잘 알고 있을 겁니다. 그 관례가 오래되었다면 거기에는 그럴 만한 이유가 있습니다. 그것은 자의적이지 않습니다. 피카소는 말하자면 이 점을 간파했던 것입니다. 평범한 외관, 일점소실 원근법 등의 관례를 재발견하는 것이 큐비즘을 발견하는 것만큼이나 흥미로웠을 것이라고 확신합니다. 그런 경우를 순수주의자들은 퇴행이라고 생각합니다. 나는 진전이라고 생각합니다. 외관에 바탕을 둔 미래의 미술은 이전의 미술과 같지 않을 것입니다. 특정 시기의 부활도 그 양상이 똑같지 않습니다. 르네상스가 고대 그리스와 같지 않듯, 고딕의 부흥Gothic Revival은 고딕과 같지 않습니다. 처음에는 같아 보일 수도 있지만 같지 않음을 알게 됩니다. 우리가 사물을 보는 방식은 늘 변화합니다. 현재 우리가 사물을 보는 방식은 카메라에 크게 의존하고 있습니다. 그렇게 되어서는 안 됩니다.

1960년대 초부터 호크니는 사람들 사이의 친밀감이라는 주제에 관심을 기울였지만, 이때에 이르러 이 주제를 특별한 우정의 측면에서 다루기 위해 더욱 자연주의적인 틀을 창안했다. 〈미국의 미술 수집가들(프레드와 마샤 웨이스먼)〉도57과 〈크리스토퍼 이셔우드와 돈 배처디Christopher Isherwood and Don Bachardy〉도89는 둘 다 1968년에 제작되었고, 앞으로 7년 동안 호크니가 몰두하게 될 뿐만 아니라 오늘날에도 수정된 형태로 등장하는 2인 초상화 연작의 시발점이었다. 〈데이비드 웹스터 경의 초상화Portrait of Sir David Webster〉(1971)가 유일하게 호크니가 제작 주문을 수락한 초상화였

다. 2인 초상화는 모두 가까운 친구들의 초상화이고, 그들은 친구, 연인, 부부로서 서로에게 정서적인 애착감을 갖고 있다. 이 연작의 각 작품은 모두 213×305센티미터로 작은 방의 벽 하나를 덮을 정도로 거대하다. 이것이 관람자와 묘사되는 사람들 사이에 직접적인 관계를 형성한다. 관람자가 속한 공간과 규모가 그림 안으로 연장됨으로써 관람자는 사적인 상황을 목격할 뿐만 아니라 그 상황에 동참하게 된다. 각 장면은 인물의 집을 배경으로 하고, 그들을 둘러싼 사물과 환경은 인물과의 유사성만큼

88 프레드와 마샤 웨이스먼, 비벌리힐스, 1968

이나 초상화의 주요 요소라 할 수 있다. 이 작품들은 1963년 작품들보다 훨씬 더 완벽한 의미의 '실내 정경'이라 할 수 있다.

호크니는 모든 2인 초상화에 자신이 촬영한 사진을 참고 자료로 활용했다.도88, 90, 91 물론 카메라는 화면 구성을 위한 지침으로만 활용되었고, 특히 인물의 세부는 직접 관찰해 그렸다. 그러나 웨이스먼 부부의 초상화는 일련의 컬러 사진과 흑백 사진의 도움을 받아 전적으로 작업실에서 그려졌다. 그중 한 장의 컬러 사진이 여러 디테일 및 색채 구성뿐만 아니라 기본적인 구성의 틀이 되었다. 이 2인 초상화의 가로세로비가 35밀리미터 카메라로 촬영한 사진과 동일한 것은 우연이 아니다. 토템폴totem pole(아메리카 원주민들이 사용한 토템상을 세우기 위한 기둥—옮긴이 주)과 같은 사물의 디테일은 보다 많은 정보를 제공한다. 그리고 얼굴은 미술 수집가와 그의 부인을 찍은 두 장의 클로즈업 흑백 사진에 바탕을 두고 그려졌다.도88 창문에 반사되는 빛과 같은 특정 요소의 재현에는 양식화된 표현을 거리낌 없이 사용했고, 사물의 위치를 자유롭게 바꾸긴 했지만 그 외에 카메라로 촬영된 장면에 거의 개입하지 않았다.

호크니는 1964년부터 가까운 친구로 지낸 작가 크리스토퍼 이셔우드와 애인인 미술가 돈 배처디의 초상화를 위해서 훨씬 많은 사진을 찍었다.도89 이 그림을 준비하면서 가능한 한 많은 정보를 끌어모았다. "그들과 그들의 생활방식 등 모든 것을 묘사하고자 하는" 의도 때문이었다. 그러나 호크니는 되도록 이셔우드의 거실에서 실물을 보고 그리고자 했다.도91 캔버스로 작업하기 전에 최소한 수채화 습작 한 점과 연필 드로잉두 점을 그렸다. 화면 구성을 계획하고 가장 효과적인 자세를 결정하기 위해서였다. 최종 작품에서 이셔우드는 건너편의 배처디를 노려보듯 쳐다보고, 배처디는 관람자를 향해 정면으로 시선을 던짐으로써 삼각관계가 형성된다. 수직축을 중심으로 한 캔버스 좌우 양측의 분리뿐만 아니라 자세와 표정을 통해 호크니는 어느 정도 독립성을 필요로 하는 이들의 독자성뿐만 아니라 둘을 하나로 묶어 주는 유대감까지 암시한다.

2인 초상화에서 모델들은 서로 존재를 의식하면서도 떨어져 있다.

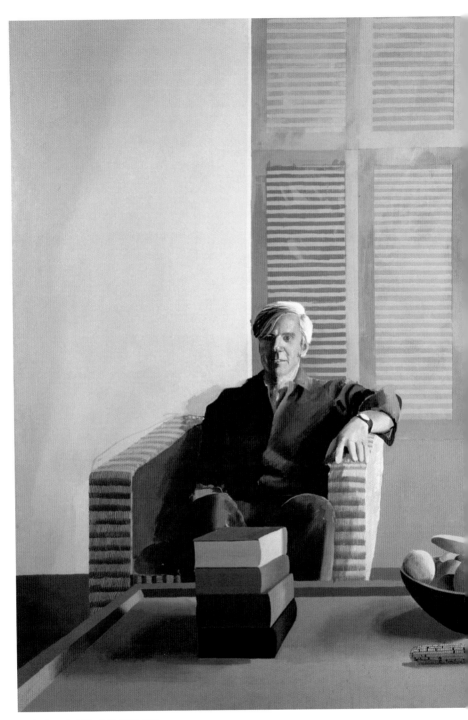

89 〈크리스토퍼 이셔우드와 돈 배처디〉, 1968

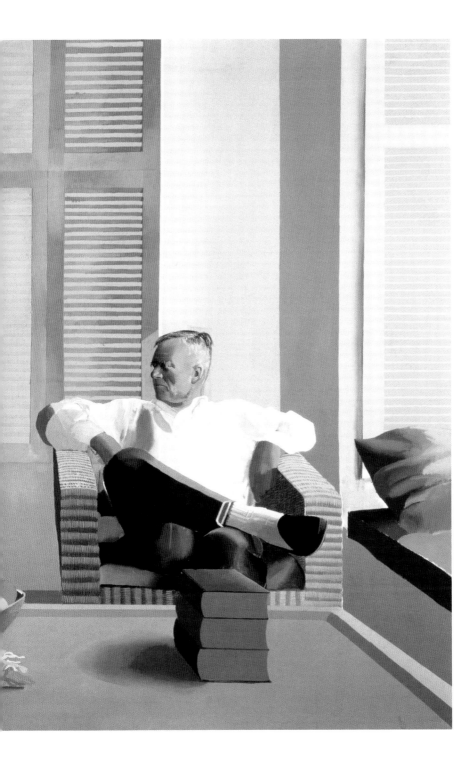

90 크리스토퍼 이셔우드, 1968년 3월

91 산타 모니카, 1968

예를 들어 웨이스먼 부부는 각자 자신의 생각에 빠져 다른 방향을 바라보고 있다. 〈헨리 겔드잘러와 크리스토퍼 스콧Henry Geldzahler and Christopher Scott〉도92-94은 전통적인 수태고지 장면과 비교된다. 이 작품에서 한 사람의 평온함이 다른 한 명의 갑작스런 침입으로 방해를 받는다. 카바피의 시 삽화에서 암시된 바 있는, 다른 사람과 관계를 맺으려는 충동과 독립적인 상태를 유지하려는 필요성 사이의 긴장감이 이제 보다 직접적으로 다루어지고 있다. 인간 본성에 대한 이러한 관찰은 전적으로 회화적인 수단, 즉 등장인물의 동작과 구획되거나 형식적으로 구분된 건축적 배경을 통해 이루어지고 있다.

〈헨리 겔드잘러와 크리스토퍼 스콧〉은 너비가 거의 같은 세 개의 수

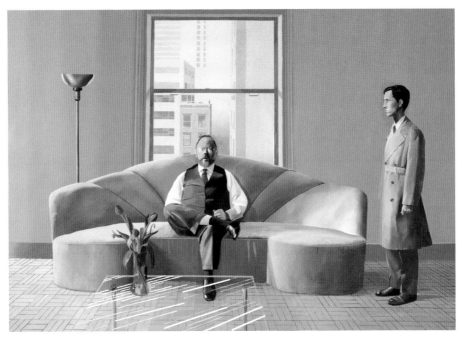

92 〈헨리 겔드잘러와 크리스토퍼 스콧〉, 1969

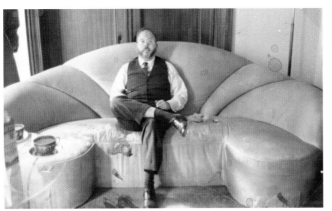

93 헨리 겔드잘러, 1968

94 크리스토퍼 스콧, 1968

직 패널로 이루어져 있는데, 이것이 두 인물에게 분리된 독립 공간을 제공한다. 이러한 삼면화 형식은 전통적인 제단화의 특징이다. 이는 수태고지와의 유사성을 강조하면서 정면으로 앉아 있는 남자를 옥좌에 앉은 성모 마리아 도상의 변형으로 받아들이도록 유도한다. 당시 그의 구상에 대한 과도한 해석일 수도 있지만 호크니는 이러한 함축을 기꺼이 받아들인다. "의식하지 않지만 그림을 그리는 동안에는 많은 생각이 스쳐지나기" 때문이다. 어떤 면에서 이는 결국 종교화처럼 서로에 대한 헌신을 담은 이미지라 할 수 있다. 그러나 다른 한편에서 보면 겔드잘러에게는 영향력 있는 미술관 큐레이터이자 미국 미술계의 선도자라는 공적 역할이 있다. 따라서 이 그림은 상류 사회의 초상화 전통과도 관련이 있다. 이 작품은 19세기 초 자크루이 다비드Jacques-Louis David, 1748-1825가 그린 〈레카미에 부인의 초상화*Madame Récamier*〉도95라는 유명한 그림을 연상시킨다. 중요한 소품으로 소파와 멋진 램프를 선택할 때 호크니는 다비드의 작품을 염두에 두지 않았을 것이다. 그러나 이 점은 호크니의 그림이 앞선 시대의 흐름을 선도했던 미술가의 친숙한 이미지의 변형이라는 인상에 영향을 미치지 않는다. 겔드잘러의 전혀 주눅 들지 않는 시선과 똑바로 정면

95 자크루이 다비드, 〈레카미에 부인의 초상화〉, 1800

을 향한 자세를 비스듬히 기대어 앉은 레카미에 부인의 자세와 비교해 보면 동시대 미술의 후원자로서 겔드잘러의 목적의식은 거의 공격적이라 할 만큼의 분위기를 띤다. 어느 한 순간 특정한 장소에 대한 충실한 기록으로 보이지만, 겔드잘러의 설명을 통해 호크니가 그곳에 없었던 사물을 추가하고 창문 밖의 풍경을 다른 풍경으로 대체했음을 알게 된다. 이 작품은 합성물이지만 그 자체로 자족적인 이미지이기 때문에 그 정당성을 증명할 필요는 없다.

　소파에 다리를 꼬고 앉아 있는 피터를 향해 오른쪽에서 걸어가는 자신의 옆모습을 그린 미공개 연필 드로잉은 호크니가 남자친구를 바라보는 자화상의 존재를 암시하는 유일한 증거로 보인다. 그러나 그 그림은 실현되지 않았다. 호크니는 다른 계획들 때문에 "그것을 그릴 시간이 없었다"라고 일축한다. 그러나 전체적으로 볼 때 자신의 작품에 자화상이 드문 것은 자신을 속속들이 관찰하고 싶지 않은 마음 때문일 수도 있다고 인정한다.

　　나는 삶에 대한 어떤 사실을 회피하듯 내 자신에 대한 어떤 사실도 회피한다는 점을 인정합니다. 내 작업은 천천히 나아지고 있습니다. 내가 어떤 것을 알아내는 데에는 오랜 시간이 걸립니다. 물론 내 작품이 점점 나아지고 풍부해지리라는 믿음이 있습니다. 종국에는 내가 어렸을 때 피하고자 했던 것도 다루게 되리라고 확신합니다. 어쨌든 그것들을 더 많이 접하게 될 것이라는 점이 그 이유 중 하나입니다.…… 자화상에도 이르게 되리라고 생각합니다. 과거에 순진한 상상이 있었고 지금도 여전히 가끔씩 그렇습니다. 그러나 다른 한편으로 아마도 그것이 지속되지 않을 수 있다는 점도 알고 있습니다. 그것이 빨리 변하지는 않을 것입니다. 사람들은 그것을 어떻게 다뤄야 할지 모를 경우 치워 버립니다. 어쨌든 언젠가는 피할 수 없을 것입니다. 내가 내 자신을 세심하게 관찰한다면 아마도 그러한 순진한 상상에도 종말이 올 것이라고 생각합니다. 어쩌면 그렇기 때문에 나는 그 일을 해야만 합니다.

호크니는 처음으로 새 카메라를 사용하기 시작한 1967년 9월부터 1969년 2월 사이에 다섯 권의 큰 사진첩을 채웠다. 이 수천 장의 사진 중에서 단지 몇 장이 그림이 될 가능성이 있었다. 1968년 10월에 촬영한 〈부엉이둥지의 수영장*Swimming Pool, Le Nid du Duc*〉에 쓰인 사진도96 및 같은 연작 중 일부 사진은 추가 작업이 필요하지 않을 정도로 그 자체로 완벽해 보인다. 사진에 대한 경험이 쌓임에 따라 사진에 대한 평가는 바뀌었고 렌즈를 통해 본 것과 같이 이미지의 형식적 특징을 강조하는 데로 나아갔다. 선명하고 단순한 이 사진을 비롯한 일부 사진은 추상을 향한 그의 끈질긴 충동을 충족시켰다. 어떤 의미에서 이 사진들은 호크니가 자신의 그림에서 묘사의 중심적인 역할을 자유로이 강조할 수 있게 했다.

카메라의 기술적 잠재력에 마음을 빼앗긴 호크니는 한동안 카메라를 통해 알게 된 것에 매료되었다. 1968-1969년 겨울에 제작한 두 점의 그림은 1968년 10월 프랑스 생트막심에서 촬영한 사진을 약간 수정하여 모사한 것이다. 이중 하나인 〈라르부아, 생트막심*L'Arbois, Sainte-Maxime*〉도97은 사

96 부엉이둥지의 수영장, 1968년 10월

97 〈라르부아, 생트막심〉, 1968

98 라르부아 호텔, 생트막심, 1968년 10월

각형 표시가 있는 사진이 제공하는 정보를 매우 단순화해 표현했다.도98 표지판의 단어, 거리의 차 따위 디테일을 제거하긴 했지만 그 외에는 이전 작품과 달리 사진 이미지를 그대로 옮기고 있다. 또 다른 그림인 〈이른 아침, 생트막심*Early Morning, Sainte-Maxime*〉도99은 화려한 노을을 촬영한 매우 감상적이고 아름다운 사진에 대한 훨씬 더 깊은 맹종을 보여 준다. 호크니는 이제 이 작품을 최악의 그림이라고 생각한다. 그는 이즈음 포토리얼리즘Photo-Realism으로 불리는 새로운 경향에 대해 알고 있었다. 그가 1969년 6월의 어느 파티에서 극사실주의로 명성을 얻은 화가 맬컴 몰리 Malcolm Morley와 만나는 장면이 사진으로 남아 있다. 그러나 사실상 물감을 통한 사진의 복제에서 어떠한 의도도 찾아볼 수 없음을 곧 깨달았다.

이 그림은 무의미해 보였습니다. 이 작품의 주제는 사실 물이 아닙니다. 대상을 바라보고 있는 어느 찰나의 순간입니다. 내가 보기에 이것이

99 〈이른 아침, 생트막심〉, 1968

사진의 문제점입니다. 이는 분명 사진의 태생적 약점입니다. 사진은 회화처럼 그 안에 시간의 겹을 담을 수 없습니다. 그래서 드로잉 초상화나 회화 초상화가 훨씬 더 흥미롭습니다. 나는 지금도 이 문제에 대해 계속 생각 중입니다. 때로 사진이 그다지 대단하지 않다고 생각합니다. 사람들이 사진을 완전히 오해한 것입니다.

과도한 자연주의를 일시적으로 피해 보고자 호크니는 1960년대 초부터 구상 중이던 에칭 연작에 매달렸다. 그 작품이 바로 《그림형제 동화 6편을 위한 삽화Illustrations for Six Fairy Tales from the Brothers Grimm》도100-102이다. 1961년과 1962년에 이미 그림형제의 동화 중 〈룸펠슈틸츠헨〉 판화 두 점을 제작했다. 그러나 이즈음 완벽한 한 세트의 삽화 연작을 제작할 준비가 되었다고 생각했다. 그림형제의 동화를 200번 넘게 읽은 뒤 12편의 동화를 골라냈다. 그중 일부는 잘 알려지지 않은 동화였는데, 이미지의 생생함을 기준으로 선별했기 때문이다. 그는 판에 직접 새겼을 뿐만 아니라 준비 드로잉도 제작하기 시작했다. 6편의 동화만으로 판화집을 채울 충분한 양의 작품이 나온다는 사실을 알게 되었고, 머지않아 더 제작할 계획이었으나 실현되지 않았다. 당시에는 판화로 다시 돌아갈 의향이 없었다. 더욱 흥미로운 작품에 몰두하고 있었기 때문에 그 계획은 가능성으로 남겨졌다. 작품 수를 줄였음에도 불구하고 이 연작 작업은 1968년 9월 독일 라인Rhine 여행부터 시작해서 1969년 5-11월 사이 에칭에 어울리는 건축 디테일 수집을 위한 런던 방문에 이르기까지 일 년 이상의 시간이 걸렸다. 이 판화집은 1970년에야 출간되었다.

그림형제 동화 연작은 호크니가 이전 작품의 특징에 다시 다가가는 계기가 되었다. 그가 이 작품에서 의도적으로 사용한 크로스 해칭cross-hatching(밀접하게 배치되거나 교차하는 평행선을 이용하여 음영을 나타내는 동판화의 기법-옮긴이 주)과 같은 전통적이라기보다는 거의 원시적으로 보이는 기법은 근래의 그림이 보여 주던 극단적인 자연주의로부터 신선한 변화였다. 에칭이라는 매체와 색과 선으로만 이미지를 단순화해야 하는 제약이 그

림을 그릴 때 과도해지는 성향으로부터 구해 주었다.

> 판화의 경우 자연주의는 그다지 문젯거리가 되지 않았습니다. 내게 판화는 흔적이기 때문입니다. 판화의 아름다움은 그 흔적에 있습니다. 반면 물감의 흔적에는 내가 그만큼 신경 쓰지 않았고, 그 때문에 자연의 빛과 모든 것을 매우 사실적으로 묘사하게 됩니다. 그러나 판화 작업에서는 여태껏 이와 같은 일이 일어난 적이 없습니다. 이러한 의미에서 판화는 보다 일관성이 있었다고 생각합니다. 왠지 그림보다 판화 작업을 할 때 훨씬 더 자유로워집니다. 이유는 모르겠지만 그림을 그릴 때에는 부담이 커집니다. 아마도 아크릴물감이 그랬던 것 같습니다. 부담을 느꼈습니다. 반면 다른 매체 즉, 판화에서는 에칭이든 석판화이든 간에 매체 자체 안에 즐거움이 있다고 생각합니다. 그 즐거움이 종종 작업을 할 때 마음속에 기쁨을 줍니다.

또한 호크니는 문학적 원천으로 회귀함으로써 상상력의 자극을 받았다. 이 방식으로 마지막으로 작업한 것이 3년 전 카바피의 시 삽화였고, 이 연작은 그의 주요 판화 중 마지막 작품이었다.도62, 63 동화는 사람들의 입에서 입으로 전해지는 과정에서 수정이 거듭되므로 일종의 합작의 결과물이라 할 수 있다. 호크니의 판화는 구전이 아닌 회화적 전통의 연속성을 강조하면서, 그와 유사하게 다른 이들이 고안한 이미지와 기법의 변형에 의존한다. 예를 들어 「라푼젤」 이야기 속의 마녀는 나이 들고 매우 추한 모습이지만 히에로니무스 보스Hieronymus Bosch의 성모와 아기예수의 자세로 묘사되고 있다.도100 프라도 미술관에 소장되어 있는 보스의 〈예수공현일Epiphany〉에서 그 원천을 찾아내는 것은 중요하지 않다. 그러나 이것이 성모와 아기예수라는 주제에 대한 냉소적인 유머가 담긴 변형임을 인식할 필요가 있다. 마녀와 성모의 동일시는 이 이야기에 대한 호크니 나름의 해석이다. 호크니에 따르면 그 여자는 너무 못생겨서 어느 누구도 잠자리를 하려 하지 않기 때문에 이웃집 아이를 요구한 것이다.

호크니는 연극적인 이야기의 서술이라는 일반적인 방식이 아닌 인상적인 정지 이미지의 연속으로서 삽화를 그리기로 결심했다. 이를 위해 다른 미술가들의 작품을 자유자재로 차용했다. '무서움을 알기 위해 집을 떠난 소년' 앞에 완벽한 정지 상태로 서 있는 교회지기를 묘사하기 위해 "돌처럼 가만히 서 있는"이라는 표현을 곧이곧대로 그리는 유머감각을 발휘한다.도101 바위 같은 표면으로 이루어진 사물을 그린 르네 마그리트의 작품도85에서 실마리를 얻은 호크니는 시각적인 말장난으로 돋보이는 이미지를 제작했다. 그는 '룸펠슈틸츠헨' 이야기에서 다시 한 번 마그리트에 의지한다. 이 작품 중 〈밀짚으로 가득 찬 방A Room Full of Straw〉에서는 초현실주의 작품으로부터 비율의 혼란을 차용하여 방앗간 주인의 딸에게 요구된 엄청난 과제를 전달한다.

이 연작의 다른 판화들은 레오나르도 다 빈치, 우첼로, 비토레 카르

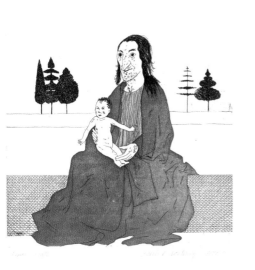

100 〈그림형제 동화 6편을 위한 삽화: 마녀와 아기 라푼젤〉, 1969

101 〈그림형제 동화 6편을 위한 삽화: 돌처럼 가만히 서 있는 유령으로 가장한 교회지기〉, 1969

파초Vittore Carpaccio, 약 1465-1525/1526 등의 작품들에 근거한다. 뿐만 아니라 기법의 측면에서도 이전의 해법에 의지한다. 호크니는 특정한 매체 안에서 만들어질 수 있는 흔적의 범위가 일종의 시각 언어를 형성하고, 특정한 기법을 생각해 내고 완성한 미술가는 그 어휘를 풍부하게 만들고 그 언어의 표현력 범위를 넓힌다는 점을 인식한다. 다른 미술가들의 작품을 차용하는 것은, 상상력이 부족하다거나 지식으로 관람자를 감동시키고 싶어서가 아니라 가장 생생하고 경제적인 형태로 표현함으로써 '감정적인' 내용을 조절하는 수단이 되기 때문이다. 프란시스코 고야Francisco Goya, 1746-1828의 촘촘하고 극적인 애쿼틴트를 통하는 것 말고 비이성적인 느낌을 더 잘 나타내는 방법이 있을까. 조르조 모란디Giorgio Morandi, 1890-1964의 절제되고 섬세한 크로스 해칭 외에 사색적이고 고요한 분위기를 자아내기 위한 더 나은 방법이 있을까. 호크니는 이렇게 자신의 목적에 적절하다고 생각하는 기법은 그게 어떤 것이든 활용함으로써 그 매체에 이바지한 앞 세대 모두에게 찬사를 바친다.

호크니가 그림형제 동화의 에칭에 들인 시간을 고려한다면, 이 작품을 자신의 대표작으로 간주하는 것은 당연하다. 이 연작은 분명히 그의 가장 인상 깊고 시적인 창작력을 담고 있다. 그리고 사실상 현대적인 삽화집으로서 비견할 만한 경쟁 상대가 없다. 이 판화의 미학적, 지적 즐거움의 상당 부분은 다름 아닌 아름다움에 대한 강조와 다른 미술가들에 대한 지속적인 참조에서 비롯되는데, 이것은 또한 호크니의 한계를 노출하는 요소이기도 하다. 이 작품에는 억제할 수 없는 공포에 대한 현실적인 감각이 없다. 호크니 특유의 무심함은 이야기 속에 숨어 있는 주제에 대한 통찰력과 상당한 유머를 제공해 주지만 비극적이고 끔찍한 측면을 전달하는 데에는 실패한다. 삽화를 위해 선택한, 비교적 덜 알려진 이야기 중 하나에 등장하는 「무서움을 알기 위해 집을 떠난 소년」과 같이 호크니는 기본적으로 진정한 전율을 만들어 내지 못하는 것 같다.

많은 동화가 사물이 가지고 있는 고유의 마력을 강조한다. 이는 호크니가 주위 환경으로부터 떼어낸 고립된 물건을 보여 줌으로써 설명하

102 〈그림형제 동화 6편을 위한 삽화: 펄펄 끓는 솥〉, 1969

는 개념이다. 「업둥이*Fundevogel*」에 등장하는 장미, 탑, 솥도102, 「무서움을 알기 위해 집을 떠난 소년」의 목공선반, 「룸펠슈틸츠헨」의 짚더미와 금 이 바로 그러하다. 〈안락의자*Armchair*〉(1969)도103는 이 연작을 위한 준비 과정에서 그린 정밀한 선 드로잉 중 하나로 상징적 기능을 더욱 강조한 다. 이 드로잉은 「무서움을 알기 위해 집을 떠난 소년」의 첫 번째 판화인 〈집*Home*〉에서 복제되었는데, 보호막으로부터 어린 아들이 떠났음을 표현 한다. 의자는 아들의 대역이다. 작품의 이미지는 형식적인 초상화의 형 태를 가장하고 있다. 그리고 푹 꺼진 방석은 그 의자가 빈 지 얼마 되지 않았음을 나타낸다. 의자 모티프는 이내 호크니가 선호하는 사람의 은유 가 된다.도108. 118 그러나 그림형제 동화의 맥락에서 볼 때 각각의 독립적 인 이미지는 글을 독파할 때처럼 집중을 요하고, 이를 통해 강력한 마력 의 특징을 띤다. 이는 구상미술에서 마력의 실질적 원천은 사물 안에 내

103 〈안락의자〉, 1969

재하는 것이 아니라 그것을 묘사하는 행위의 결과에 놓여 있음을 함축한다.

자연주의가 그림형제 동화의 삽화에서 쟁점이 되지 않은 것처럼, 이후 제작한 판화에서도 당시 그를 괴롭히던 지나치게 정밀한 외관 묘사의 문제를 피할 수 있었다. 인물의 전신상을 그린 세로가 91센티미터인 에칭 〈피터*Peter*〉도104는 높은 곳에서 내려다보는 시점을 설정하면서 두 종류의 원근법을 사용한다. 하나는 하반신을, 다른 하나는 상반신을 묘사하는 데 적용되었다. 위에서 내려다보기 때문에 단축법에 의해 다리가 짧아 보이는 반면, 몸통은 시점의 각도 차가 작아지고 머리는 거의 정면에서 본 듯하다. 자연주의적 측면에서 보면 상당히 의아한 형상이지만, 인

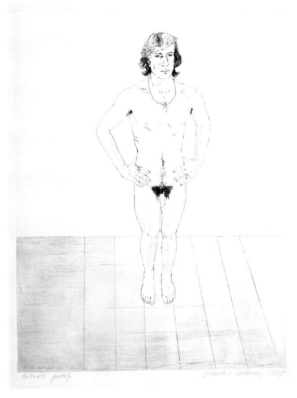

104 〈피터〉, 1969

물의 비례는 근처에 서 있는 누군가를 바닥에서부터 얼굴을 향해 시선을 움직이며 바라볼 때의 우리 경험과 부합한다. 따라서 이 그림은 다른 사람을 세밀하게 관찰하는 작가의 행위에 대한 유사 체험이자 은유이다.

〈종이와 검정 잉크로 만든 꽃*Flowers Made of Paper and Black Ink*〉도105은 이와 동일한 10점의 석판을 찍은 〈종이와 잉크로 만든 색색의 꽃*Coloured Flowers Made of Paper and Ink*〉과 짝을 이루는 작품으로, 유사한 목적에서 이미지를 구성하는 기교를 받아들인다. 제목과 이미지 둘 다 작품이 구성된 과정을 시사한다. 탁자 위의 연필은 드로잉 도구일 뿐만 아니라 판을 10번 중첩하여 찍은 과정에 대한 열쇠를 제공한다. 이는 특히 다색 판화에서 분명

105 〈종이와 검정 잉크로 만든 꽃〉, 1971

하게 드러나는데, 연필마다 색을 칠해 구분한다. 호크니는 이 드로잉 도구를 작품의 가장자리에 의해 절단되도록 전경에 배치하여 자신의 도구를 관람자 앞에 상징적으로 놓아둔다. 이는 이 작품을 바라볼 때 관람자가 대리 미술가가 된다는 의미를 내포한다. 호크니는 배경에 그림동화 에칭에서 즐겨 쓴 크로스 해칭 기법을 사용하는데, 명암을 표현하는 방식인 이 기법을 필요로 하지 않는 매체에 적용하고 있다. 호크니는 기법상의 필요와 상관없이 선의 장식적 패턴 자체를 즐긴 것이 분명하다. 당시의 경향에 대한 그의 의식적 저항에는 대개 장식적인 아름다움과 단순한 정물이라는 옛 주제에서 느끼는 즐거움이 자리 잡고 있다. 엄밀함과 엄숙, 웅대한 의도를 소중하게 여기는 시대에 호크니는 그의 작품이 가볍다는 비판을 자초하는 것을 두려워하지 않았다. 1969년에 제작한 한 석판화에 역설적 의미가 아니라 아름다움에 대한 기념으로서 '예쁜 튤립Pretty Tulips'이라는 제목을 붙이기도 했다.

〈TV가 있는 정물Still Life with T.V.〉도106은 1969년에 제작한 몇 점 안 되는 그림 중 하나로 현대적인 이미지의 측면에서 정물화를 다룬다. 이 작품과 그 후속작에서 사물의 강조는 인간이 사용하는 무생물과 그 무생물이 함축하는 의미에 대한 강한 의식을 의미하고, 이는 그림형제 에칭 작업의 경험에서 큰 영향을 받은 듯 보인다. 그러나 이와 마찬가지로 특정 디테일의 묘사도 중요하게 여겼음을 2년 전에 그린 〈탁자〉도84와 비교해 보면 알 수 있다. 호크니가 작업을 위한 보조물이라기보다 단순한 기록으로서 가구 위에 배치된 사물을 찍은 사진은 그 사물을 얼마만큼 단순화하고 수정했는지를 보여 준다. 벽에 걸린 액자를 두른 판화를 무시하고 효과를 위해 복잡한 그림자를 단순화한다. 여기서는 드로잉과 기계적인 제작이 아닌 미술가의 손에 대한 강조가 내포되어 있다. 작품 속 TV 화면은 크레용 드로잉 〈소니 TVSony TV〉(1968)처럼 텅 비어 있고, 그 주변으로 이미지가 펼쳐진다.

호크니는 1979년 찰스 잉엄과의 인터뷰에서 〈TV가 있는 정물〉에 등장하는 사물들이 모두 작업하는 동안 '생각의 양식'이었다고 회상했다.

106 〈TV가 있는 정물〉, 1969

"나는 그림을 그리면서 때때로 TV를 보곤 했습니다…… 이 작품에는 그려지기를 기다리고 있는 종이가 있습니다. 작업을 지속하게 하는 음식도 있습니다. 이 작은 소시지는 말 그대로 음식입니다. 정신을 위한 양식도 있습니다. 단어로 가득한 사전 말입니다." 그러나 호크니는 이 침착한 표현 안에도 감정으로 가득한 분위기가 깃들어 있고, 이 작품이 당시 의식하지 않았던 그 이상의 의미를 전달할 수 있음을 인정한다. 아크릴물감의 무표정하고 균일한 표면은 급격한 단축법, 즉 큐비즘 작가들과 세잔이 선호했던, 그림 하단을 따라 정면으로 배치된 서랍이라는 장치가 화면에 가져다주는 과장된 원근법이 불안감을 증폭한다.

　호크니가 이전 작품에서 장치 자체를 주제로 인식했다면, 자연주의 회화에서는 그러한 장치를 이미지의 주제와 구성을 뒷받침하기 위해 사

용한다. 예를 들면 〈온천공원, 비시*Le Parc des sources, Vichy*〉(1970)도107는 단순히 그의 흥미를 강하게 끌던 인위적인 원근법과 관계가 있는 것이 아니다. 이 프랑스 온천에서 나무들은 삼각형 형태로 두 줄로 심겨 있어 거리감이 증폭된다. 분명 이에 대한 직접 관찰이 관심을 촉발시켰고 구성뿐만 아니라 색채에서도 1969년 9월 현장에서 촬영한 일련의 사진을 다수 활용했다. 그러나 호크니는 그림 속 그림으로서 풍경의 개념을 떠올렸는데, 이는 자연주의의 문맥 속에서 다룰 수 있는 적절한 주제임을 깨달았다. 의자에 앉아 있는 두 사람, 오시 클라크와 피터 슐레진저는 연극 또는 영화의 장면처럼 풍경을 바라보고 있다. 반면 작가는 이 전체 장면을 관조하고 이를 그림에 담기 위해 세 번째 의자를 비웠다.

　호크니는 존재하는 것을 그대로 묘사하기 위해 시점을 선택하지만

107 〈온천공원, 비시〉, 1970

어떤 것도 지어내지 않음으로써 환영에 대한 그림을 만들었다. 이 그림은 "초현실주의적인 뉘앙스"를 진하게 담고 있어, "발견된" 마그리트라 부를 수 있을 정도다. 그러나 그림의 형태로 그 이상을 함축할 수 있다. 이 작품이 삼각형 구도라면 이는 호크니와 두 친구 사이의 삼각관계와도 관계가 있다. 당시 호크니는 어렴풋이 자신과 피터의 관계가 삐걱거리기 시작함을 알았고, 이러한 감정이 허구적인 원근법과 결합되어 불안감과 불확실성을 낳았을 것이다.

'그림 속 그림'이라는 주제를 다룬 후속 작업은 〈피카소 벽화의 일부분과 세 의자*Three Chairs with a Section of a Picasso Mural*〉(1970)도108이다. 이 작품은 그해 3월에 미술사학자 더글러스 쿠퍼의 집인 샤토 드 카스티유Chateau de Castille에서 촬영한 사진에 바탕을 두고 있다. 호크니는 지붕이 달린 야외 테라스에 그려진 벽화를 찍은 사진을 충실히 따랐다. 그러나 크기가 다른 돌이 깔린 바닥과 전경의 일부분은 제외했다. 더욱 중요한 것은 벽화의 다른 부분을 찍은 또 다른 사진에서 가져온 "62년 1월 11일"이라는 날짜다. 이는 정보를 제공한 카메라의 역할을 약화하고 이 작품이 피카소의 그림을 재창조한 것임에 주의를 환기하기 위한 것이다. 호크니는 피카소에게 또 다시 흥미를 느끼기 시작했다. 호크니의 그림에 등장하는 벽화는 피카소의 유려하고 능숙한 드로잉 솜씨를 보여 주는 사례로, 호크니가 수월하게 그린 모사는 다소 거만하게 표현한 존경이라 할 만하다.

1970년 봄 호크니는 그 전 해부터 계획하던 그림 작업을 시작했다. 갓 결혼한 패션 디자이너인 오시 클라크와 셀리아 버트웰Celia Birtwell 부부의 2인 초상화였다.도109 1969년에 이 작품을 위해 드로잉 외에도 여느 때보다 많은 흑백 및 컬러 사진을 찍었다. 주로 실물을 보고 초상화 인물을 그리던 호크니는 거대한 크기의 캔버스로 인해 모델의 집이 아닌 자신의 화실에서 작업을 마무리했다. 사진은 건축적 배경뿐만 아니라 색채 구성에 대한 정보에서 특히 중요한 역할을 했다. 〈방, 맨체스터 거리〉(1967)도83와 더불어 이 작품은 유일하게 배경이 런던임을 분명하게 묘사했다. 따

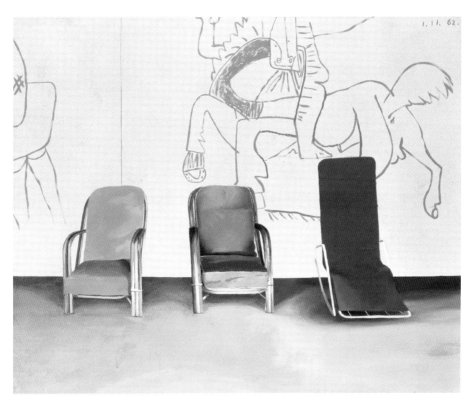

108 〈피카소 벽화의 일부분과 세 의자〉, 1970

라서 창문을 통해 들어오는 런던의 부드럽고 은근한 빛의 특성을 표현하는 것이 가장 중요했다. 호크니의 설명은 이 그림이 정확히 빛의 문제, 특히 중앙에서 역광의 효과를 다루고 있다는 점을 분명히 한다. 그것이 그의 주요 관심사였다. 따라서 세심하게 관찰하지 않으면 인물과 일부 사물을 제외한 다른 세부 묘사에 작가가 관심을 기울이지 않았다는 것을 깨닫기 어렵다. 벽과 카펫의 경우 단순히 넓은 면적에 걸쳐 색을 사용한 추상적인 화면과 패턴으로 다룰 뿐이다. 〈클라크 부부와 퍼시*Mr. and Mrs. Clark and Percy*〉도109는 보기와 달리 자연주의를 따른 작품이 아니다. 호크니는 여러 다양한 자료를 모았고, 더욱이 그 요소를 자유롭게 구성하고 화면의 넓은 구역을 자유로이 창작함으로써 작품의 미학적인 자족성을 확보한다.

109 〈클라크 부부와 퍼시〉, 1970-1971

호크니는 이 2인 초상화를 두고 일 년 가까이 고전했다. 초상화는 1971년 2월 끝임없는 재작업 끝에 마침내 완성되었다. 호크니는 두 사람의 결혼 생활이 순탄치 않음을 이미 알고 있었다. 둘의 결혼은 결국 이혼으로 끝났다. 호크니는 남자가 서고 여자가 앉는 일반적인 관례를 역전시킴으로써 이 결혼이 평탄하지 않음을 암시하고 있다. 하지만 호크니를 어렵게 한 것은 심리적 압박감이 아니었다. 결국 이 작품에 강력한 현존감을 제공하는 것은 이미지가 갖고 있는 이 같은 직관력이기 때문이다. 문제는 자연주의에 대한 요구가 부담스러워지기 시작했다는 사실이다. 인물들, 특히 오시의 경우 여러 번 다시 그려져 무겁고, 바니시가 두껍고 고르지 않게 칠해진 부분의 표면은 탁하고 덜 매력적이다.

1970년대 초 호크니 작업의 상당수는 실망스럽다. 물감 처리를 희생시키면서까지 이미지와 장식적 효과를 빈번하게 강조하다 보니 화면은 활기가 없고 거칠다. 기술적인 완벽함과 거리가 먼 이 작품들은 복제를

예상하게 만든다. 호크니는 관람자에게 직접 캔버스를 보여 주기보다는 출판을 위해 그리는 것처럼 보였기 때문이다. 당시 그의 작품이 삽화로 매우 빈번하게 실렸다는 사실이 영향을 끼쳤을 수도 있다. 호크니는 전례를 찾기 힘든 32세에 대규모 회고전을 가졌고, 1970년에 이르면 급속한 대중적 성공에 따른 압박감이 극도에 달했다. 이는 작품의 기술적인 섬세함에 무관심한 관람자들의 과도한 칭찬으로 더욱 악화되었다. 호크니의 자연주의 그림을 미술사나 당대의 미학적 쟁점에 대한 깊은 지식 없이도 즐길 수 있다는 사실에 대중들은 환호했다. 그러나 그러한 호소력이 미술가가 목표로 삼는 형식적인 명징함이나, 재치, 기술적 역량이 아니라 주제로 향할 때 그것은 미술가에게 엄청난 위험으로 되돌아올 수 있다.

　　호크니가 카메라를 통해 이루어 가던 큰 진전은 처음에는 도움이 되

110 〈수영장에 떠 있는 고무 링〉, 1971

는 것 같았으나 이제는 오히려 혼란을 가중하고 있었다. 사진은 이제 회화가 불필요해지는 지경에 이를 정도가 되었다. 〈수영장에 떠 있는 고무링Rubber Ring Floating in a Swimming Pool〉(1971)도110은 사실 컬러 사진을 모사한 것이다. 여기서 호크니는 작품의 원천으로 자신의 가장 단순한 형식적인 사진 중 하나를 선택함으로써 추상에 대한 풍자적인 논평이 되는 매우 형식적인 단순함을 부여했다. 반면 〈테라스에서Sur la terrasse〉(1971)는 같은 시기에 그린 크레용 드로잉에 바탕을 두고 있음에도 불구하고, 솔직히 말해 그해 3월 모로코 중부에 위치한 마라케시의 라 마무니아 호텔에서 촬영한 작은 컬러 사진과 다를 게 없다.도111 호크니는 결단코 포토리얼리즘 작가들처럼 사진 이미지를 캔버스 위에 투사하여 그대로 옮기지 않았다. 그러나 자신이 지나칠 정도로 카메라의 영향을 받고 있음을 시인했다. 1970년대 초의 그림은 이미지의 측면에서는 매력적일 수 있지만 감

111 라 마무니아 호텔, 마라케시
1971년 3월

정의 피상성, 물감의 물리적 특성과의 관계 결여 등 문제가 있었다. 카메라에 지나칠 정도로 주도권을 넘겨주고 있었다.

이 시기 호크니의 가장 성공적인 회화 작품은 원천으로서의 사진이 덜 두드러지거나 적어도 사진에 덜 맹종한 작품들이다. 〈미술가의 초상화(두 사람이 있는 수영장)*Portrait of an Artist(Pool with Two Figures)*〉(1972)도112는 이 시기에 제작된 작품 중에서 가장 인상 깊은 그림이라 할 수 있다. 작품의 이미지는 사진 두 장의 우연한 병치에서 착상을 얻었다. 하나는 1966년 물속에서 수영하는 청년을 할리우드에서 찍은 사진이고, 다른 하나는 땅을 바라보는 또 다른 청년의 사진이다. 호크니는 이 두 사람을 한 화면에 구성하면 보다 극적인 분위기를 연출할 수 있겠다고 생각했다. 이 작품의 첫 번째 버전은 피터 슐레진저와 이별한 직후인 1971년 9월에 몇몇 그림과 함께 시작되었다. 호크니를 다룬 잭 하잔Jack Hazan의 영화 〈더 큰 첨벙*A Bigger*

112 〈미술가의 초상화(두 사람이 있는 수영장)〉, 1972

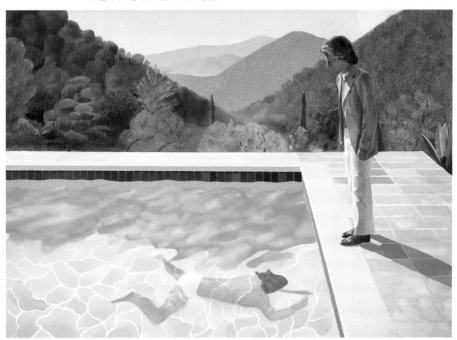

Splash〉(1971년 여름에 촬영이 시작되었고 1974년 가을에 개봉되었다)에서는 이 첫 번째 그림이 수영장 가장자리에서 자세를 취한 피터를 묘사할 때 겪은 감정적인 문제로 인해 실패했다고 언급한다. 그러나 호크니는 수영장의 원근법을 잘못 그렸기 때문에 실패한 것이라고 해명한다. 1972년 4월 호크니는 이 그림의 두 번째 버전을 준비하면서 약 200장의 컬러 사진을 찍었다. 다음 달 뉴욕에서 개최될 개인전에 맞춰 이 작품을 완성해야 했다.

호크니는 프랑스 남부에 위치한 영화감독 토니 리처드슨Tony Richardson의 집 '부엉이둥지'에서 새로 사진을 촬영했다.도113 모 맥더모트가 피터의 대역을 하고, 또 다른 친구 존 세인트클레어John St Clair가 물속에서 수영하는 청년의 역할을 했다. 호크니는 자동노출 기능이 추가된 펜탁스 신형 카메라를 사용했다. 그는 이렇게 말한다. "(그것은) 더 빨리 촬영할 수도 있었고 이는 이전에 시간이 너무 오래 걸려서 엄두를 못 내던 일을 할 수 있다는 의미였습니다. 사용법도 훨씬 더 간단합니다. 여행 중에도 기술적으로 뛰어난 사진을 얻을 수 있습니다. 어떤 경우든 노출 조절이 쉽기 때문에 색 역시 더 좋아지고 풍부해질 것입니다." 빛이 고르고 초점이 맞는 데다가 화려한 패턴으로 가득한 이 수영장 사진들은 이때까지 호크니가 촬영한 것 중 가장 아름다운 사진이라 할 수 있다. 연속 촬영한 이 사진들이 제공하는 풍부한 자료가 한 장의 사진을 두고 베끼는 것보다 그림에 다양하고 적절한 해법을 제시했지만, 그의 상상력을 자극하지 못한 것이 분명하다. "수영장 물에서 발견되는 패턴의 핵심은 움직인다는 것입니다. 물은 가만히 있지 않습니다. 그리고 격렬하고 지속적인 물의 움직임에서 찰나적 순간을 포착하는 사진은 어떤 의미에서 상당히 비현실적이라 할 수 있습니다. 반면 그림으로는 그 시각 경험과 훨씬 유사하게 묘사할 수 있습니다."

호크니는 같은 달 런던의 켄싱턴 가든스Kensington Gardens에서 촬영한 사진을 보고 피터를 그렸다.도114 특히 각기 다른 부분을 촬영한 사진 5장을 이어 붙인 큰 이미지를 참고했다. 이러한 합성 사진이 하나의 원판을 확대한 사진보다 훨씬 더 상세한 정보를 제공하기 때문이었다. 그의 작품

113 부엉이둥지, 1972년 4월

114 피터, 켄싱턴 가든스, 1972년 4월

에서 합성 사진은 1970년에 이미 등장했으나 여행지의 건축 정보를 다루는 방편으로 종종 활용되는 정도였다. "광각렌즈를 사용한 적 있었는데, 그리 마음에 들지 않았습니다. 왜곡이 너무 부자연스러웠기 때문입니다. 생각했습니다. '여러 장을 찍어서 붙여 보면 어떨까?' 그것이 수직선을 들쑥날쑥하게 만드는 광각렌즈보다 더 실제처럼 보일 것 같았습니다. 내가 보기에 광각렌즈의 왜곡은 심각할 정도입니다. 나는 왜곡된 사진을 좋아하지 않습니다."

이러한 기술적 해법이 〈미술가의 초상화〉도112의 완성도를 높였다. 그러나 피터와의 이별이 준 엄청난 충격을 언급하지 않을 수 없다. 1971-1972년에 제작된 가장 중요한 회화 작품들이 연인의 부재를 이야기하기 때문이다. 생애 처음으로 깊은 우울증에 빠진 호크니는 몇 년 동안 대규모 작품들을 제작하면서 위안을 찾았다. "1971년 피터가 떠났을 때가 내 삶에서 유일하게 불행을 경험한 시기였습니다. 그 시기를 지나며 내가 그동안 얼마나 행복한 사람이었는지 깨달았습니다. …… 그 뒤 몇 년 동안은 피터의 얼굴을 보고 싶지 않았습니다. 피터는 만나고 싶어했지만 나는 '제발 내 삶에서 사라져 줘. 그것이 더 좋아'라고 말했습니다. 우리가 다시 친구 사이가 되기까지 꽤 오랜 시간이 걸렸습니다. 어쨌든 그 일을 극복하는 데 2년이 걸렸습니다. 시시때때로 마음이 무너져 내렸습니다. 가슴이 찢어질 듯 아팠

습니다."

아마도 의식하지 않았겠지만 뒤이어 제작된 그림들에는 피터의 부재를 상징하는, 그와 관계된 물건에 대한 집착이 엿보인다.〈수영장과 계단, 부엉이둥지Pool and Steps, Le Nid du Duc〉(1971)도115에 나오는 샌들은 피터의 신발이지만, 호크니는 함께 살고 있었을 때 그림을 시작했기 때문에 지나친 의미 부여를 꺼린다. 어쨌든 이 작품은 "1971년 5월 23일/24일"로

115 〈수영장과 계단, 부엉이둥지〉, 1971

표기된 두 부분으로 나뉜 컬러 사진과 매우 밀접한 관계가 있고, 단순히 이미지를 물감으로 옮기는 과정에 대한 기술 연습으로 볼 수도 있다. 물은 헬렌 프랑켄탈러Helen Frankenthaler, 모리스 루이스, 케네스 놀런드 같은 미국 추상미술가들이 사용한 기법, 즉 물과 세제를 함께 섞은 아크릴물감이 캔버스의 천 조직으로 스며들어 물들이는 방법으로 표현된다. 물기를 머금은 주제를 재현하기 위해 '물과 유사한' 기법의 선택은 7년 뒤《종이 수영장》도157에서의 더욱 성공적인 해법을 예견한다.

〈유리 탁자 위의 정물Still Life on a Glass Table〉(1971-1972)도116 역시 형식 연습으로 시작되었다. 이 작품에서는 유리판 위에 놓인 유리 물건의 재현을 통해 투명함이라는 주제를 탐구했다. 이 주제는 1967년 잉크 드로잉도117에서 제시된 적이 있고, 도식적으로 표현된 유리 탁자는 1969년 헨리 겔드잘러와 크리스토퍼 스콧을 그린 2인 초상화에도 등장한다.도92 이 주제가 그림 안에서 독립적으로 다루어지기까지 긴 시간이 걸렸다. 잉크 드로잉은 주제를 그저 하나의 구상으로 제시할 뿐이다. 원근법은 의도적으로 과장되었고 윤곽은 어색하고 소박하다. 그 결과 사물은 일그러지고 물성이 사라진 듯 보인다. 반면 1972년의 그림은 복잡성이 한층 더해질 뿐만 아니라 직접 관찰을 통해 기법적 문제를 다룰 수 있는 능력도 보여 준다. 이는 유리를 투과할 때의 빛의 굴절과 빛의 반사, 유리를 투과하면서 생기는 표면 변형의 지각에 대한 호크니의 확신에 찬 뛰어난 기교를 보여 준다. 그리고 투명성에도 불구하고 대상에 무게감, 부피감을 부여한다.

그러나 이와 같이 형태를 연습할 때조차 호크니는 의식하지 않아도 이미지 선택을 통해 여전히 자신의 감정으로 되돌아오는 듯 보인다. 그림이 완성되었을 때 탁자 위 사물이 대부분 피터의 것이고, 탁자 아래의 그림자가 팔다리를 쭉 뻗고 있는 사람 그림자로 보인다고 지적되었다. 텅 빈 배경의 대상의 고립은 불안을 자아내는 침묵, 그 모든 물건의 사용자가 그곳에 있을 것 같지 않은 느낌과 결합되어 호크니의 작품에서는 보기 드물게 깊은 외로움과 슬픔의 인상을 자아낸다. 이는 호크니가 이

116 〈유리 탁자 위의 정물〉, 1971–1972

117 〈유리 오브제가 있는 유리 탁자〉, 1967

118 〈의자와 셔츠〉, 1972

작품뿐만 아니라 다른 작품들에 대해서도 받아들일 수 있는 감정적인 해석이다. 호크니는 가족의 관점에 동의하며 이를 인용한다. "내 그림에 외로움이 가득하다고, 미술을 잘 알지 못하는 누나가 책을 차근차근 넘기다가 말했습니다."

〈수영장과 계단, 부엉이둥지〉도115와 〈유리 탁자 위의 정물〉도116은 무의식적으로 피터와의 이별을 반영하는 것으로 보인다. 〈의자와 셔츠*Chair and Shirt*〉(1972)도118는 호크니의 외로움과 연인과 재결합하고 싶은 열망을 보다 직접적으로 드러낸다. 호크니는 개인적인 문제를 잊어보고자 1971년 11월 미술가 마크 랭카스터와 함께 일본에 간다. 그러나 곧 피터를 생각하는 자신을 발견한다. 일본으로 가는 길에 잠깐 들른 하와이의 호텔에서 호크니는 어느 날 아침 눈을 떴을 때 의자에 걸쳐진 랭카스터의 셔츠를 보았다. 불현듯 그 셔츠가 자신이 피터에게 끌릴 무렵 피터가 입

119 로열 하와이안 호텔, 호놀룰루, 1971년 11월 11일

었던 것과 같은 웃임을 깨달았다. 그는 의자 위의 셔츠를 사진으로 찍고 드로잉을 그렸으며, 일본에 머무르는 동안 그 셔츠를 다시 그렸다.도119 호크니는 영국으로 돌아오자마자 이 모든 자료를 활용하여 그림을 그렸다. 따라서 이 이미지는 관찰한 장면에 대한 자연주의적 재현이기도 하지만, 특별한 사람과의 애틋한 추억을 상기시키는 것이기도 하다.

화면 가운데에 마치 초상화를 위해 자세를 취하는 듯 놓인 빈 의자는 1970년대 호크니의 작품에서 사람의 존재를 환기하는 이미지로 자주 등장한다. 특히 특별한 사람에 대한 기억을 절절하게 되살아나게 하는 빈센트 반 고흐의 빈 의자 그림을 연상시킨다.도120 호크니는 빈 의자 이미지에 대해 "계획적이기보다 직관적으로" 매료되었다고 믿는다. 그러나 반 고흐의 작품이 점점 더 큰 의미로 다가왔음을 인정한다. "나는 반 고흐에 항상 열광했지만, 1970년대 초부터 특히 심해졌습니다. 그리고

120 빈센트 반 고흐,
〈의자와 담배파이프〉,
1888–1889

지금도 여전합니다. 그의 작품이 얼마나 훌륭한지 점점 더 절실히 깨닫고 있습니다. 어쩐지 그의 작품들은 보다 더 사실적으로 보였습니다." 뒤늦게 반 고흐를 알아본 것이 후회스럽기만 하다고 말한다. "최근에야 그의 작품들이 정말로 나를 위해 존재하는구나 생각됩니다." 또한 불경스럽다고 생각할 수 있겠지만 자신에게는 늘 반 고흐가 세잔보다 의미가 크다고 덧붙인다. 호크니가 볼 때 반 고흐 작품의 위대한 교훈은 경험을 직접적으로 다룰 수 있다면 혁신은 걱정할 필요가 없다는 것이다.

1971년 11월의 일본 여행은 불과 2주였음에도 불구하고 몇 점의 그림을 낳았다. 그 가운데 하나인 〈섬*The Island*〉(1971)도121은 사실 여행을 떠

121 〈섬〉, 1971

나기 전 미술거래상인 카스민이 건넨 일본 내륙해를 담채로 담은 엽서를 보고 그린 것이다. 호크니는 그 장소에 대한 자신의 심상이 정확한지 시험하기 위한 의도였다고 회상한다. 1963년 캘리포니아를 처음으로 여행하기 직전에 〈실내 정경, 로스앤젤레스〉도37를 그렸던 이유와 동일하다. 호크니는 그 장소를 방문한 후에도 그곳에 대한 선입관을 완전히 떨쳐내기는 불가능하다고 생각한다.

> 사람들은 어디를 가든 자신을 데리고 다닙니다. 그렇지 않습니까? 한 번도 가본 적 없는 곳에 가면 한동안은 마음을 비울 수 있습니다. 그러나 그 후에는 마음을 비울 수 없게 되는데, 다른 것들이 다시 돌아오기 때문입니다. 그런 다음에는 조금 다른 방식으로 보게 되고 낯선 것에서 익숙한 것들을 찾으려 합니다.

〈섬〉과 짝을 이루는 〈내륙해(일본)*Inland Sea(Japan)*〉(1971)는 모두 사실적인 묘사를 보여 주는데, 이는 〈이른 아침, 생트막심〉(1968)도99 이후로 호크니의 작품에 등장하지 않던 방식이다. 이 작품은 인상주의, 특히 클로드 모네Claude Monet, 1840-1926의 에트르타 절벽 그림에 대한 존경을 낭만적인 효과에 대한 노력만큼이나 분명하게 표현한다. 또한 카스파르 다비트 프리드리히Caspar David Friedrich, 1774-1840 작품의 또렷한 수평선을 배경으로 한 명확한 윤곽을 상기시키기도 한다. 이때 호크니는 프리드리히의 열렬한 찬미자가 되어 있었다. 이 그림들은 자유로운 채색 방식으로부터 어느 정도 신선함을 얻는다. 그러나 아름다움과 존경할 만한 역사적 유래를 강요하는 의도적인 요소들이 존재한다. 이 두 작품은 지적으로나 감성적으로나 위태로울 만큼 공허하다.

〈후지산과 꽃*Mt. Fuji and Flowers*〉(1972)도122은 호크니가 영국으로 돌아오자마자 그린 작품으로 활기차고 장식적 효과가 강하다. 그러나 이미지가 매우 진부한데, 그가 이를 자신의 목적을 위해서 사용한다기보다는 그 진부함에 동조하고 있는 듯 느껴진다. 호크니는 당시 일본이 기대보다

122 〈후지산과 꽃〉, 1972

아름답지 않아 실망했다고 말한다. 이 점이 호크니가 왜 가츠시카 호쿠
사이葛飾北斎, 1760-1849 등 19세기 일본 작가들의 목판화에 묘사된 아름다운
일본 풍경에 대한 일반적인 개념에 의지했는지 설명할 수 있다. 사실 호
크니는 후지산을 제대로 보지 못했고 드로잉도 못 그렸다. 대신 컬러 엽
서와 동일한 주제를 다룬 19세기의 일본 미술에 대한 지식에 의지해 그
렸다.

 호크니가 일본의 다색 목판화를 연구하고 있었다는 사실은 〈마크, 스

기노이 호텔, 벳부*Mark, Suginoi Hotel, Beppu*〉(1971)도123와 같은 크레용 드로잉의 강한 직선적인 디자인에서 암시된다. 이 작품은 우타가와 구니요시歌川國芳, 1797-1861 판화와 특히 유사성을 보여 준다. 구니요시의 판화에는 사람이 단순한 건축적 배경의 날카로운 대각선 틀 안에 자리 잡고 있고 종종 몸짓이나 표정을 통해 분위기를 암시한다. 그러나 호크니가 일본 목판화의 특징을 가장 성공적으로 활용한 작품은 1973년 봄 로스앤젤레스에서 제작한 컬러 석판화《날씨 연작*The Weather Series*》도124, 125이다. 이 연작은 호크니가 보기에 영국 미술에서는 전례를 찾기 힘든 방식으로 날씨를 양식화하여 묘사한 일본인의 기술과 시적 감흥에 대한 찬사로서 계획되었다. 호크니는 〈안개에 싸인 열 그루의 야자나무*Ten Palm Trees in the Mist*〉 및 번개를 묘사한 두 점의 습작 등 시험판을 몇 점 제작했다. 그런 다음 6점의 판화 연작, 즉 〈태양*Sun*〉, 〈비*Rain*〉, 〈안개*Mist*〉, 〈번개*Lightning*〉, 〈눈*Snow*〉, 〈바람*Wind*〉을 작업하기 시작했다. 〈무지개*Rainbow*〉, 〈서리*Frost*〉도 계획했으나 제작하

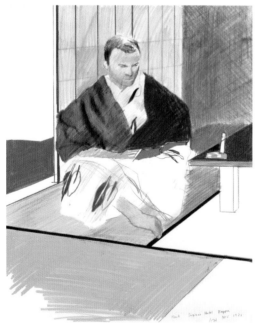

123 〈마크, 스기노이 호텔, 벳부〉, 1971

지 못했다.

《날씨 연작》은 호크니의 자연주의적 작업의 경험을 집대성한 대표작
이다. 각기 다른 빛의 조건 속에서 동일한 주제를 연구한 인상주의자들의
관습을 시사하며 일부 판화에 대한 변주 작업으로서 〈짙은 안개*Dark Mist*〉
와 〈무색의 눈*Snow without Colour*〉을 제작하기도 했다. 호크니는 〈태양〉도124의
푸른 덧문 등의 세부 묘사에서는 사진 정보를 여전히 참고했다. 〈태양〉은
크리스토퍼 이셔우드의 집에서 촬영한 습작 사진을 보고 그렸다. 그러나
이제 자연주의적 요소들은 디자인의 장식적 효과 뒤로 밀려난다. 〈태양〉
에서 빛은 매우 양식화된 방식으로 다루어져, 1960년대 중반의 그림에서
선호했던 장치들을 연상시키는 빛의 기호로 표현되고 있다. 〈비〉도125는
석판 위에 칠하는 잉크의 희석액인 먹이라는 유동적인 매체와 묘사 대상
인 물이 완벽하게 조화를 이루며 동일한 추상적 방식으로 묘사된다. 이
이미지는 관찰 경험을 시각적 표현으로 옮긴 방식으로 인해 주목할 만하
다. 관람자는 이 작품에서 이미지의 물질적 구성을 다룬 그림들보다 훨씬
더 그 방식에 대해 자각하게 된다. 판화 제작에서 호크니가 느낀 순수한
즐거움과 판화로 찍힌 흔적의 특성에 대한 그의 관심은 4년 전 그림형제
동화 에칭처럼 다시 한 번 그를 과도한 자연주의로부터 구해 주었다.

호크니의 《날씨 연작》은 절반의 성공을 거두었는데, 아마도 자연주
의로부터 의도적인 변화였기 때문일 것이라고 생각한다. 사실 이 시기의
다른 작품에서는 예리한 관찰과 기교를 끝까지 밀고 나가 자연주의가 어
디까지 나아갈 수 있는지를 탐구하고 있었다. 이는 셀리아 버트웰을 그
린 드로잉과 판화에서 드러난다.도126, 127 이 작품들은 이전의 어느 초상
화보다 규모가 크고, 어느 자연주의 작품보다도 세밀하고 섬세한 구조의
효과를 보여 준다. 호크니는 1968년 9월 영국으로 돌아오자마자 피터를
통해 셀리아를 알고 지내게 되었다. 셀리아는 슬레이드 미술학교*Slade
School of Fine Art*에서 공부하는 중이었다. 호크니는 그녀를 만나자마자 곧장
드로잉으로 그리기 시작했다. 1969년에는 그녀를 주제로 세련된 선 드로
잉 한 점을 제작했다. 대규모 판화 초상화도 제작했는데, 다소 어설프지

124 〈날씨 연작: 태양〉, 1973

rain

125 〈날씨 연작: 비〉, 1973

126 〈빨강 스타킹과 검정 드레스를 입고 있는 셀리아〉, 1973

127 〈셀리아〉, 1973

만 1970년대의 대형 초상화 석판화 연작의 전조로서 중요한 작품이다.

1971년 피터와 이별한 후 호크니는 셀리아와 한층 가깝게 지냈다. 그도 인정했듯이 셀리아가 피터와의 연결고리라는 것이 그 이유 중 하나였다. 그렇다고 그녀의 매력에 친구로서 끌렸던 사실을 부정하지 않는다. 셀리아는 호크니가 지금까지 친하게 지내는 소수의 여성들 중 한 명이다. 호크니의 드로잉은 두 사람 사이의 공고한 우정과 커져 가는 신뢰감, 친밀감을 드러낸다. 그녀를 그린 첫 번째 작품에서 보이던 서먹하고 경계하던 분위기는 1973년에 이르면 한결 편안하고 공감하는 분위기로

바뀐다. 이 작품들이 불러일으키는 다정함은 그들 관계의 정점이라 말할 수 있다. 호크니는 이전의 미술에서처럼 남성을 공격성과 힘의 상징이 아닌 성적 욕망의 대상으로 묘사하여 미술에서 남성을 다루는 방식에 이미 놀라운 변화를 가져온 바 있다. 마찬가지로 셀리아를 그린 호크니의 그림은 이성애자 남성 미술가의 작품이라고 보기 힘들다. 그녀의 아름다움은 성적 대상이 아니라 한 개인으로서 그녀에 대한 자신의 반응에 바탕하고 있기 때문이다. 호크니는 그녀를 "매우 여성스럽고 다정하고 온화한 사람"이라고 생각한다. 그녀의 이러한 성격은 〈빨강 스타킹과 검정 드레스를 입고 있는 셀리아Celia in a Black Dress with Red Stockings〉(1973)도126 등 같은 해에 제작된 석판화 초상화에서 강조된다. 이 작품들을 위해 호크니는 지금까지 구사했던 것보다 더 가녀린 선과 섬세하고 감각적인 표면 효과뿐만 아니라 색에 대한 보다 정교한 접근법을 고안했다. 가장 전통적인 형식을 띨 때 호크니의 초상화는 때로 폴 엘뢰Paul Helleu, 1858-1927, 존 싱어 사전트John Singer Sargent, 1856-1925와 같은 작가들을 연상시키는 무의미한 유행의 허식의 문제를 겪는다. 그리고 마찬가지로 그 자체를 즐기는 듯한 거슬리는 인상을 풍긴다. 그러나 그러한 요소들이 성취할 수 있는 뛰어난 아름다움과 기교를 간과해서는 안 된다. 모더니즘은 아름다움과 쾌락의 즐거움에 대해 지나칠 정도로 의심하게 만들었다. 그러나 호크니는 감각의 즐거움을 소통하기 위해 구식으로 보일 위험을 감수한다.

다수의 셀리아 드로잉은 호크니가 1973년 파리에서 거주할 때 그려졌다. 새로운 환경의 자극이 절실했던 호크니는 캘리포니아를 떠나 파리의 라탱 구Latin Quarter의 중심부로 이주했다. 작업실 겸 아파트를 빌렸는데, 그곳은 화가 발튀스가 거주하던 곳이기도 했다. 파리에 도착했을 때 호크니는 무엇을 그려야 할지 "아무 생각이 없었고," 결국 1975년 파리를 떠나기 전까지 겨우 3점의 주요 작품을 완성했다. 사실 호크니는 프랑스에 제대로 거주한 적이 없는데, 대부분의 시간을 영국을 오가는 데 사용했기 때문이다. 그는 루브르 미술관의 창을 그린 두 점의 대형 작품 〈프랑스 양식의 역광–프랑스 양식의 낮을 배경으로Contre-jour in the French Style–

128 〈프랑스 양식의 역광—프랑스 양식의 낮을 배경으로〉, 1974

Against the Day dans le style français〉도128, 〈루브르 미술관의 화병 두 개*Two Vases in the Louvre*〉와 2인 초상화 〈그레고리 마수로프스키와 셜리 골드파브*Gregory Masurovsky and Shirley Goldfarb*〉를 그렸다. 초상화는 이전 연작들보다 크기가 약간 작았고 훨씬 부자연스러웠다. 이 3점 모두 1974년에 제작되었다.

　　이 시기 호크니가 회화에서 겪은 어려움 중 일부는 기법상의 문제 때문이라고 할 수 있다. 그는 파리로 이주하자마자 아크릴물감이 아니라 유화물감을 다시 사용하기로 결심했다. 아크릴물감이 너무나 제한적이

라고 생각했던 것이다. 10년 가까이 플라스틱 기반의 물감을 사용했던 호크니는 여태껏 한 번도 써 본 적이 없는 양 유화물감 사용법을 다시 스스로 터득해야 했다. 그러나 이보다 심각한 문제는 자연주의가 막다른 골목에 몰려 있음을 깨달은 것이다.

〈프랑스 양식의 역광〉은 파리 시절에 그린 그림들 중에서 가장 완성도가 높은 작품으로, 사실상 1970년작 〈창문, 그랜드 호텔, 비텔Window, Grand Hotel, Vittel〉도129과 같은 드로잉 및 1971년작 에칭 〈센 가Rue de Seine〉도130가 보여 주듯 그가 일찍이 다루었던 이미지로 회귀한다. 특히 〈센 가〉는 앙리 마티스의 작품에서 발견할 법한 그림 속 그림이라는 주제의 변형으로서, 창을 통해 내다본 경관이라는 프랑스의 전통적 주제를 환기한다. 전경의 금붕어 화병은 마티스의 작품에 대한 존경의 표현으로 해석할 수 있다. 반면 비텔을 그린 컬러 드로잉은 이보다 4년 앞서 역광의 효과를 예고할 뿐만 아니라 반투명한 물질의 망을 투과하는 빛을 묘사하는 기법

129 〈창문, 그랜드 호텔, 비텔〉, 1970

130 〈센 가〉, 1972

적인 어려움을 예견한다. 한편 역광은 같은 해에 시작된 2인 초상화 〈클라크 부부와 퍼시〉의 중요한 특징이기도 했다. 그러나 호크니는 앞서 제작한 이미지를 잊고 있었고 유사한 주제를 다룬 이전의 작품을 유도했던 것과 똑같은 이유로 그 주제에 끌렸다고 말한다.

두 점의 루브르 그림에는 다양한 프랑스 미술 전통이 결합되어 있다. 창을 통해 내다본 경관은 마티스뿐만 아니라 역광의 효과에 능숙한

에드가 드가와 같은 파리 미술가들의 작품을 연상시킨다. 엄격한 대칭과 건축적 구성 방식, 정형화된 정원 이미지 모두 프랑스 회화와 디자인의 고전주의 전통과 관계가 있다. 채색은 신인상주의의 점묘법을 수정했다. 이는 호크니로 하여금 붓놀림을 다시 한 번 느슨하게 만들고 화면 전체에 걸쳐 작은 색채 조각들을 펼치도록 유도했다. 유화물감의 더딘 건조와 유연한 성질은 프랑스 회화에 대한 도전 및 섬세한 표면과 빛의 효과에 대한 요구에도 적절해 보였다. 사진은 비망록의 역할을 했는데, 특히 정원을 그리는 작업에 활용되었다. 그러나 전체 화면은 역시나 창작되었고, 선명한 색채 패턴으로 자족적이다. 빛을 다루는 이 그림에서 자연주의는 더 이상 추구해야 하는 유일한 목표가 아니었다.

　　1975년 영국으로 돌아온 호크니에게 자연주의는 점점 더 구속적인 표현 양식으로 여겨지기 시작했다. 213×305센티미터 크기의 2인 초상

131 〈닉 와일더와 그레고리 에번스의 초상화를 위한 습작〉, 1974

132 〈조지 로슨과 웨인 슬립(미완성)〉, 1972-1975

화 〈조지 로슨과 웨인 슬립George Lawson and Wayne Sleep〉도132은 1972년에 6개월 간 작업했지만 아직도 미완성 상태이다. 아크릴물감, 특히 생기 없고 과도하게 작업한 화면에 대한 불만족으로 호크니는 결국 이 작품을 포기했다. 닉 와일더의 할리우드 집을 배경으로 그와 그레고리 에번스를 그릴 계획이던 또 다른 대형 2인 초상화는 컬러 크레용 드로잉으로 제시되긴 했으나 결국 시작도 못했다.도131 호크니는 거대한 전망창을 통해 흘러 들어오는 빛을 묘사하는 도전에 마음이 끌렸다. 그러나 대형 작품을 다시 힘들여 그려야 한다는 예상에 결국 단념한 것으로 보인다. 호크니는 자신의 작업이 위기에 봉착했고 전면적인 방향 전환이 필요함을 깨달았다.

133 〈푸른 기타를 그리고 있는 자화상〉, 1977

3

새로운 매체의 탐색

1970년대 초 데뷔 10년 남짓이 된 호크니는 자신이 만든 방식에 고착되는 것이 아닌지 조금씩 마음이 쓰였다. 상업적 성공과 인기는 물론이고 자연주의라는 덫에 걸려든 것이 아닐까 걱정되었다. 한 가지 방식으로 세계를 묘사하도록 스스로 초래한 제약에 대한 초조함이 갈수록 더했고, 젊은 시절의 자유로운 태도를 잃어 버렸다는 느낌이 상황을 더욱 악화시켰다. 1973년 초 호크니는 《날씨 연작》도124, 125을 제작하면서 자연주의로부터 멀어지기 시작했다. 1975년 여름 자서전에 이 양식에서 벗어나겠다는 의지를 확고히 밝혔지만 1977년에도 이는 여전히 과제로 남아 있었다.

"내가 보기에 잘못된 길로 들어서 있었습니다. 그러나 그 사실을 완전히 깨닫기까지 많은 시간이 걸렸고, 거기에서 빠져나오는 데에는 더 많은 시간이 걸렸습니다. 어떻게 보면 몇 년이 걸렸다고 할 수 있습니다. 당황스러웠습니다. 소심한 성격이 그 한 이유라고 생각합니다." 호크니는 다른 중견 미술가들처럼 자신의 이전 작품을 부정하는 것으로 비춰질 수도 있는 획기적 변화를 시도하는 게 두려웠을 것이다.

생각해 보면 사람들에게 과거 일은 때때로 짐이 될 때가 있습니다. 이는 오늘날의 많은 미술가들에게 해당되는 사항일 것입니다. 어떤 면에서 미술가들은 자신이 전념한다고 여기는 것에 상당한 부담을 느끼는데, 사실 그것이 진정한 전념이 아닐 수도 있습니다. 자신이 진정 다루고 싶은 표현적 특성을 심하게 억누르는 것일 수도 있습니다. 나이가 들어 이런 일

을 겪으면 일종의 위기 상황이 초래됩니다. 모든 미술가들이 이러한 상황을 경험할 수 있습니다. 만약 그 상황을 반대 방향에서 접근해 벗어나면 그 사람은 더욱 풍부해집니다. 그리고 미술도 더 풍부해지고 폭넓어지며 훌륭해집니다.

다시 상상력을 직접적으로 다루고자 하는 호크니의 충동은 피카소에서 영감을 받아 1973년 제작한 일련의 드로잉과 판화에서 첫 조짐이 나타난다.도135 그해 4월 8일에 피카소가 사망했고, 호크니는 베를린의 프로필래엔 출판사Propyläen Verlag로부터 이듬해에 출간되는 작품집『피카소 찬가Homage to Picasso』를 위해 판화 한 점을 의뢰받았다. 호크니 외에 여러 미술가들이 이 계획에 참여했다. 호크니는 이 에칭 작업을 알도 크롬랭크 Aldo Crommelynck와 함께하기 위해 캘리포니아를 떠나 파리로 향했다. 알도 크롬랭크는 20년 동안 피카소와 긴밀하게 작업한 판화 전문가였다. 크롬 랭크는 호크니에게 자신이 피카소를 위해 고안한 슈거리프트와 컬러 에 칭 기법을 보여 주었을 뿐만 아니라 피카소에 대한 애정 어린 이야기를 들려주었다. 그리고 두 사람의 친밀한 관계에 대해 이야기했다. 피카소 를 한 번도 만나지 못했다는 회한이 피카소의 작품에 대한 존경을 다시 금 되살린 것으로 보인다. 피카소에 대한 존경은 이미 1960년에 큰 영향 을 미친 바 있었다. 이번에는 선호하는 주제에 대한 면밀한 관찰을 통해 피카소의 작품이 제기하는 도전에 부딪쳐 보고자 하는 욕망이 더욱 거세 졌다. 또한 피카소의 죽음을 계기로 분명한 양식적인 단절이 양식과 내 용에 대한 피카소의 한결 같은 태도의 결과였음을 이해했으며, 그제야 비로소 전 생애에 걸친 작업의 일관성을 볼 수 있었다고 회상한다. 호크 니의 관점에서 이제야 피카소의 진정한 영향력이 나타나기 시작한 것이 다. 피카소가 창안한 다양한 양식 중 피상적 특징 하나를 단순히 모방하 는 것이 아니라, 그의 광범위한 접근 방식에 대한 이해에 바탕을 두게 되 었기 때문이다. 동시대 미술에서 많은 경우 문제는 전통 중심적 또는 반 동적, 전위적 특징의 상대적인 정도에 있는 것이 아니라 그것이 초래하

는 협소함에 있다. 호크니는 이를 인색한 태도라고 생각한다. 반면 피카소 작품의 권위와 영향력은 미술가의 삶과 주변 환경, 관심사와 관계를 일관되게 강조하는, 순전히 그의 폭넓은 시각과 포용력의 결과라 할 수 있다.

마침내 호크니는 존경을 표하는 행위로 피카소가 좋아하는 주제 중 하나인 '미술가와 모델'로 두 점의 에칭을 제작했다. 그중 첫 작품인 〈학생: 피카소 찬가The Student: Homage to Picasso〉(1973)가 프로필래엔 출판사의 작품집을 위해 제작한 판화다. 호크니는 이 작품에서 자신을 영웅인 피카소에게 평가 받기 위해 작품집을 들고 있는 학생이라는 역할로 묘사한다. 피카소는 원기둥 형태의 좌대 위에 놓인 젊은 모습의 두상 조각으로 재현되는데, 이 이미지는 피카소의 에칭 연작《조각가의 작업실L'Atelier du sculpteur》을 의도적으로 반영한다. 이 연작은『볼라르 모음집Vollard suite』의 한 부분으로 1933년에 제작되었는데, 여기서 피카소는 자신의 창조물을 응시하며 영감의 원천에 대해 곰곰이 생각하고 야망을 온전히 달성할 수 없음에 침묵에 잠기는 모습을 표현한다. 호크니는 피카소의 이 판화 연작을 주의 깊게 살폈던 것이 분명하다. 그중 하나에 등장하는 인물들을 상당히 정확하게 모사한 잉크 드로잉이 그 증거다. 그의 상상력은 롤런드 펜로즈Roland Penrose와 존 골딩John Golding이 편집하고 1973년에 출판된 책『피카소 1881/1973Picasso 1881/1973』에 실린 프랑스 작가 미셸 레리Michel Leiris의 글「피카소와 모델The Artist and his Model」에서 더 많은 자극을 받았을 수도 있다. 이 글은 40년에 걸쳐 피카소의 작품에 나타난 주제의 변화를 탐색한다.

〈학생: 피카소 찬가〉는 주제의 측면에서 흥미로울지 모르겠으나 독창성이 결여된 삽화적인 방식으로 표현되었다. 두 번째 에칭인 〈미술가와 모델Artist and Model〉도134은 보다 성공적이다. 1973년에 이 작품을 시작했으나 거의 포기했다가 이듬해에 다시 작업하여 피터즈버그 출판사에서 인쇄했다. 호크니는 주제에 대한 애정 어린 그리고 보다 재치 있는 반응을 생각해냈다. 이 작품은 1961년에 제작한 에칭 〈나와 내 영웅들〉도24 이

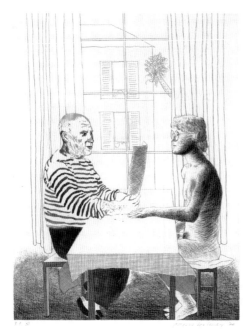

후 처음으로 자화상을 포함한다. 피카소의 작품 속에서 화가와 모델이
종종 그러하듯이, 호크니와 피카소는 서로를 뚫어지게 응시하고 있다.
미셸 레리는 이렇게 쓰고 있다. "둘 이상의 등장인물을 포함하는 구성에
서 서로를 바라보는 것 빼고는 아무 일도 일어나지 않는 경우, 대개 기본
적인 주제는 대면과 만남, 상호 간의 발견이다." 그러나 호크니는 겸손하
게 자신을 벌거벗은 모습으로 묘사함으로써 미술가가 아닌 모델의 역할
을 자처한다. 필적할 수 없는 위대한 미술가에 대한 존경과 감사를 선언
하기 위해서 도상학의 관례를 다시 한 번 바꾼 것이다.

　　1960년대 초의 작품을 통해 호크니는 독단적인 제약을 제거하는 수
단으로 형태와 양식 둘 다를 다양하게 활용하는 것이 유용함을 깨달았
다. 1974년 파리에서 개최된 회고전 도록의 인터뷰에서 밝혔듯이, 호크
니가 되찾고자 하는 자유로운 태도는 피카소에게서 직접적으로 영감을

받은 것이다. 피카소가 자신이 지각한 현실을 위한 시각적 형태의 창작이라는 어려운 과제에 주목하게 만들면서 종종 한 그림 안에서 여러 양식을 대비했듯이, 〈미술가와 모델〉에서 호크니도 다양한 방식의 드로잉과 세 종류의 기법, 즉 하드 그라운드hard-ground(에칭에서 판면에 내산성 방식제를 바르고 에칭 니들로 방식제를 벗겨 가면서 그림을 그리고 부식시키는 방법—옮긴이 주), 소프트 그라운드soft-ground(수지를 첨가하여 굳지 않게 만든 방식제를 판면에 칠하고 실물을 직접 찍거나 그 위에 종이를 덮고 그림을 그린 뒤 부식시키는 방법—옮긴이 주), 슈거 애쿼틴트sugar aquatint(에칭에서 판면에 설탕을 입히고 열로 부착시킨 다음 산을 접촉하여 부식시키는 방법이다. 설탕이 닿은 면은 부식되지 않고 설탕 알갱이

135 〈머리들〉, 1973

틈새에 작은 점각이 생긴다—옮긴이 주)를 대비한다.

　이 판화를 제작하기 시작한 해에 호크니는 양식적인 피카소의 조각, 특히 자화상을 함축한 조각들을 면밀히 관찰하고 드로잉 몇 점을 제작했다. 〈머리들*Heads*〉도135 중 3개는 피카소가 1953년에 만들기 시작한, 오리고 접어 만든 금속 조각에서 비롯되었다. 이 조각은 피카소의 후기 큐비즘 회화의 특징인 평면의 상호침투를 실제 공간에 구현한 것으로, 2차원적인 재현 방식을 공간 안에 펼쳐진 3차원 오브제에 적용한 작품이었다. 피카소가 회화의 이미지를 철판으로 제작함으로써 암시적인 회화의 양감을 명확하게 만드는 방식을 발견했다면, 호크니는 그 조각을 다시 종이 위에 그리고 양감을 고집스레 평면상의 디자인으로 변형함으로써 그 과정을 역전시킨다. 이 지점에서 부드러운 역설적 유머가 작용하지만, 다른 한편으로는 자신이 직면한 난관에 대한 날카로운 지적도 서슴지 않

136 〈큐비즘 조각과 그림자〉,
1971

는다. 1971년에 호크니는 2점의 그림 〈곤잘레스와 그림자Gonzalez and Shadow〉, 〈큐비즘 조각과 그림자Cubistic Sculpture with Shadow〉도136를 제작했다. 두 작품 모두 파리의 근대미술관Musée d'Art Moderne에서 촬영한 사진에 바탕을 두고 있다. 이는 환경이 미술가가 주의를 기울여 구축한 환영을 어떻게 약화시킬 수 있는지를 보여 준다. 이론적으로 가장 생생한 표현이면서 공간 속에서 부피와 크기를 창조해 낸 큐비즘 조각이 여느 사물처럼 회화와 같은 평평한 그림자를 드리움으로써 궁극적으로 전체 목적을 부정하게 된다는 사실은 우스꽝스러울 뿐만 아니라 어처구니없다. 회화의 형식으로는 현실을 완전하게 포착할 수 없다는 사실이 호크니가 세계를 묘사하기 위한 그릇으로서 자연주의의 효력에 대해 점점 더 의심을 품고 있던 때에 그를 괴롭힌 것이 분명하다. 어떤 묘사의 형식이 관람자의 '의심의 보류'를 요구하는 규약일 뿐일 때, 자연주의를 특별히 중시할 이유가 없다.

매우 양식화된 처리가 미술가의 지각과 인간성을 얼마만큼 전달할 수 있는지 시험하기로 작정한 듯, 호크니는 피카소 작품의 극단적인 기하학적인 양식화로 관심을 옮겼다. 이는 1965년 주의를 기울였던 세잔의 정육면체와 원기둥, 구라는 주제를 향한 회귀이기도 했다. 〈머리들〉도135의 오른쪽 하단의 두상은 같은 해에 제작된 짝을 이루는 드로잉에서 세 번 등장하는데, 이는 나무로 만든 후 브론즈로 주조한 〈두상Head〉(1958)과 같은 피카소의 조각을 참고한 것이다. 이 작품들에서는 세련된, 의도적인 '원시주의primitivism'가 지배적인데, 가장 기본적인 회화의 기호를 인간의 형상을 설득력 있게 환기하는 것으로 변형시킬 수 있는 미술가와 관람자의 능력을 발견하고자 하는 충동을 반영한다. 피카소의 스케치 같은 전후의 그림뿐만 아니라 조각에서 실마리를 찾아 호크니는 오로지 기하학적 요소만으로 머리, 눈, 코, 입을 나타내는 가장 간단한 기호로 그려진 직사각형 얼굴이 놓인 구 형태의 두상을 만듦으로써 또 한 걸음을 뗐다. 기본적 도형으로 구성된 4점의 두상이 크레용 드로잉 〈단순화된 얼굴들Simplified Faces〉(1973)의 전 화면을 채우고 있다. 이 작품은 이듬해 제작

된 두 점의 컬러 에칭을 위한 모델로 사용되었다.

1973-1974년에 호크니는 과장된 자연주의를 보여 주는 2인 초상화 〈그레고리 마수로프스키와 셜리 골드파브〉, 〈조지 로슨과 웨인 슬립〉도132 과 셀리아를 그린 형식주의적이기는 하나 섬세한 드로잉에 계속 열중했 다. 〈모리스에게 슈거리프트 보여 주기*Showing Maurice the Sugar Lift*〉(1974)도137

137 〈모리스에게 슈거리프트 보여 주기〉, 1974

138 〈정물을 보여 주는 창조된 남자〉, 1975

는 본래 판화공인 모리스 페인Maurice Payne을 위한 시연용으로 계획되었으나, 돌아보면 이 작품은 호크니가 1960년대 초에 보였던 다양성으로의 회귀를 나타내는 이정표가 되었다. 여기에서 슈거리프트 에칭 기법은 피카소를 위해 크롬랭크가 고안한 것이지만, 호크니는 강한 대비의 표현 양식을 선택함으로써 1961-1963년작인《난봉꾼의 행각》에칭을 연상시킨다.도1, 25 판화의 오른쪽 상단의 기하학적 인물은 1975년 초에 제작된 작은 그림인〈정물을 보여 주는 창조된 남자Invented Man Revealing Still Life〉도138 에 다시 등장한다. 이 작품은 10년 남짓 동안의 작품 중 호크니가 자연주의를 완벽하게 떨쳐낸 최초의 그림이다. 그러므로 1960년대 초반의 작품과 유사한 언어로 새로운 자유를 나타낸 것은 놀라운 일이 아니다. 특히 커튼이라는 장치가 눈에 띄는데, 커튼은 피렌체의 산마르코 미술관이 소장하고 있는 프라 안젤리코Fra Angelico, 약 1395-1455의〈유스티니아누스 황제의 꿈The Dream of the Deacon Justinian〉도139에서 착안했다. 얇은 연극적 공간을 암시하고 관람자가 목격하는 그려진 장면을 노출하는 수단으로 활용되었다. 호크니의 화법은 다시 한 번 다양화되었다. 평면적이고 기하학적인 인물부터 꽃병의 환영에 이르기까지 표현 양식들의 대비와 상호 모순적인 원근법, 밑칠하지 않은 캔버스 바탕 부분이 결합됨으로써 다시 한 번

139 프라 안젤리코,
〈유스티니아누스 황제의 꿈〉,
15세기

연속적인 단일 장면이 아니라 공간의 단절을 거듭 보여 주고 있다. 피카소에게 영향을 받은 최근 습작의 인물조차 1960년대 초 어린아이가 그린 듯한 반–이집트적 특징을 불러일으키는 도식화와 익명성을 띤다. 화면 위쪽 가장자리의 흘러내리는 물감처럼 인물은 현실의 대리자라기보다 물감으로 구성된 순수한 창조물로서 제시된다.

〈정물을 보여 주는 창조된 남자〉의 노골적인 기교와 연극성은 호크니 자신의 초기 작품과 이 시기의 드로잉 및 판화에 근거하지만, 동시에 진행하던 오페라 무대를 위한 디자인 작업과도 깊은 관련이 있다. 이전까지 호크니는 한 번 무대미술을 작업한 경험이 있었다. 1966년에 로열 코트 극장에 오른 〈위뷔 왕〉 무대를 위한 디자인이 그것이다.도65, 66 1974년 여름 제작자 존 콕스John Cox가 글라인드본Glyndebourne 오페라하우스에서 공연될 이고르 스트라빈스키Igor Stravinsky, 1882-1971의 오페라 〈난봉꾼의 행각〉의 무대 디자인을 의뢰했을 때, 호크니는 기술적 문제에 대해 잘 알지 못한다는 두려움에 제안을 거절하려 했다.도140, 141 그러나 파리에서 영국으로 돌아온 후에 존 콕스와 이에 대해 논의하기로 동의했고, 콕스는 호크니에게 무대 작업을 극의 요구 조건과 조화시킬 수 있을 것이라는 확신을 심어 주었다. 그 오페라는 이듬해 여름 무대에 올릴 예정이었고 호크니에게는 1974년 크리스마스 때까지 시간이 주어졌다. 호크니는 음악을 매우 좋아했기 때문에 마다하지 않고 제안을 수락했다. 호크니는 10월에 디자인 작업을 위해 할리우드로 떠났다. 런던, 파리와 같이 사회적인 압력이 없어서 작업에 집중할 수 있어서이기도 했고, 스트라빈스키가 1947-1951년에 음악을 작곡한 곳이기 때문이기도 했다. 크리스마스에 즈음해 작업을 70퍼센트가량 마쳤고 남은 일도 어떻게 접근할지 파악하고 있었다.

호크니가 이 의뢰를 받아들인 데는 여러 이유가 있었다. 호크니는 브래드퍼드 앨햄브라 극장Alhambra의 〈라 보엠La Bohème〉 공연에 아버지를 따라 갔던 12살 무렵부터 오페라를 좋아했다. 1959년 런던에 온 이후로는 열렬한 오페라 애호가가 되었다. 물론 〈난봉꾼의 행각〉은 이야기만으로도

140 〈난봉꾼의 행각: 밤의 교회 묘지(3막 2장)〉, 1974–1975

호크니의 관심을 끌기에 충분했다. 이 작품은 윌리엄 호가스의 동명 판화집에 바탕을 두었고,도26 호크니도 이 작품에서 영감을 얻어 1961년 동일한 제목의 연작을 제작한 적이 있었다.도1, 25 사실 그 때문에 존 콕스는 가장 먼저 호크니를 접촉해야겠다고 생각했다. 호크니는 판화 연작에서 한 것처럼 시대에 맞춘 각색보다는 18세기의 이야기를 그대로 유지했으면 하는 바람을 밝혔다. 호크니는 오페라 대본의 공동 작가인 위스턴 휴 오든과 체스터 캘먼Chester Kallman을 수차례 만났다. 그러나 그들 중 어느 누구와도 오페라에 대해 이야기를 나눌 기회를 갖지 못했다. 스트라빈스키의 표현을 빌려 "이탈리아의 모차르트Italian-Mozartian" 양식으로 쓰인 음악이 호크니의 관심을 끌었다. 호크니는 이 음악이 언어로만 이루어진 연극을 디자인하는 작업에서는 발견할 수 없을 영감을 자신에게 줄 것이라는 점을 깨달았다. 자신에게 큰 영향을 미친 리하르트 바그너Wilhelm Richard Wagner, 1813-1883의 견해를 좇아 호크니는 오페라를 '고양된 현실'이라

141 〈난봉꾼의 행각: 정신병원(3막 3장)〉, 1974–1975

고 생각했다. 시가 산문보다 더 많은 것을 말할 수 있다면, 시와 결합된
음악은 한층 더 심오해질 수 있다고 지적했다.

　　어쨌든 당시 호크니는 회화에서 어려움을 겪는 중이었고 새로운 매
체에 대한 도전이 자신에게 새로운 열정을 불러일으킬 것이라고 예감했
다. "갑자기 다른 분야에서 일하게 될 때 실패에 대한 두려움은 훨씬 줄
어듭니다. 기대가 절반쯤 줄어들면 보다 많은 위험을 감수하게 되고, 그
러면 일은 더욱 흥미로워집니다." 만약 일찍이 자연주의에 몰두하고 있
을 때 작업을 의뢰받았다면 호크니는 그 제안을 거절했을 것이라고 말한
다. 극의 맥락에서 자연주의 방식으로 작업하는 것은 상상할 수 없기 때
문이다. 당시 글라인드본의 제안은 1960년대 초부터 매력을 느끼던 연극
적 장치로 되돌아감으로써 자연주의의 구속으로부터 벗어나게 도와줄
적절한 길로 보였다. 호크니는 〈위뷔 왕〉의 경험을 통해 극적인 장치를
다시 무대에 도입하는 것에 대해 걱정할 필요가 없음을 이미 알고 있었

다. 그것이 바로 이 작업의 목적이기 때문이다. 즉 그것은 극의 맥락 밖이 아니라 그 안에서 연극적 장치들을 사용하는 문제였다.

호크니는 이 무대 작업 전에 〈난봉꾼의 행각〉 공연을 1962년 새들러스 웰스Sadler's Wells 극장에서 딱 한 번 보았다. 그러나 그 공연이 시각적으로 지루했기 때문에 뇌리에 남지 않았고 친구가 그 사실을 상기시켜 주었다. 그는 이전의 공연들에 대해 가능한 모든 연구를 수행했고 오페라 대본 및 관련 자료도 수없이 읽었지만, 결국 이미지와 드로잉 기법 모두 1735년에 출간된 호가스의 판화집에 기반을 두겠다고 마음먹었다. 호크니는 이 오페라의 공연이 때때로 호가스를 전혀 참조하지 않거나 19세기나 20세기를 배경으로 전개하는 것을 이해할 수 없었다. 오페라의 작곡가와 대본작가가 이 작품을 구상할 때 18세기 호가스의 작품에 직접적인 원천을 두었기 때문이다.

스트라빈스키는 1953년 이 오페라의 미국 초연을 위한 메모에 다음과 같이 적었다. "6년 전 시카고에서 열린 영국 회화 전시에서 본 호가스 작품의 다양한 장면이 오페라의 연속 장면 같다는 느낌이 들었다." 그는 오랜 기간 동안 영어 오페라를 쓰고 싶어 했는데, 이제 적당한 주제를 찾았다고 생각했다. 스트라빈스키의 친구이자 할리우드 이웃인 올더스 헉슬리Aldous Huxley가 극작가로 W. H. 오든을 추천했고 1947년 11월경 두 사람은 "3막 구성의 도덕 우화극이고 〈난봉꾼의 행각〉 판화집에 바탕을 둔" 주제에 합의했고 등장인물 목록과 대략적인 줄거리를 짰다. 오든/켈먼은 호가스의 작품을 자유롭게 각색했다. 원래의 판화집에서 단 두 장면, 곧 사창가와 정신병원 장면만을 그대로 따르고, 두 명의 주인공 변장한 악마인 닉 섀도와 터키 여인 바바를 새로 만들어 냈으며, 오페라의 극적인 흐름을 위해 이야기의 세부를 대폭 바꾸었다.

그 결과 오페라는 당초 영감을 제공한 호가스의 연작과 관련성이 다소 모호해졌지만, 호크니가 상당수 요소를 원래의 문맥에서 새 문맥으로 옮겨올 정도의 접점은 충분히 있었다. 호크니의 구상은 스트라빈스키가 본 호가스의 회화가 아니라 이것을 옮긴 호가스의 판화에 바탕을 둔 그

래픽적인 것이었다. 호크니의 디자인은 배경 화가들이 그리는 모든 디테일을 완벽히 통제하기 위해 축소된 무대 모형의 형태로 제작되었고, 펜선을 사용해 원작 판화의 활기를 모방했다. 특히 18세기와 관련된 기법이자 호크니가 1969년 그림형제의 동화 삽화에서 사용한 크로스 해칭이 모든 장면에 삽입되었다.도100-102 이러한 선 패턴은 방의 벽뿐만 아니라 의상과 분장도구, 가발, 가구 및 기타 오브제에 걸쳐 두루 사용되었다. 그중 일부는 미국의 팝아트 작가인 로이 리히텐슈타인의 작품을 상기시키는 양식화된 조각의 분위기를 풍긴다. 이렇게 판화 기법을 다른 매체에 활용함으로써 관객이 호가스의 판화를 극의 사건과 나란히 놓고 고려할 수 있도록 했다. 그러나 장면을 빨간색과 파란색, 녹색 드로잉으로 그림으로써 판화적인 효과의 경직성을 완화했다. 검은색과 흰색은 두 번의 밤 장면(1막 3장의 정원과 3막 2장의 교회 묘지)도140과 레이크웰 집의 외벽(2막 2장), 톰이 아침식사를 하는 방의 두 번째, 세 번째 등장 장면(2막 3장에서 바바와의 결혼이 초래한 변화를 드러낼 때와 3막 1장의 경매 장면에서 적절한 골동품 수집의 분위기를 내려고 할 때)에서만 두드러졌다.

호크니의 디자인은 18세기 작품에 대한 참조를 고집했지만 판화 기법을 재치 있게 무대미술로 옮겼을 뿐만 아니라 이미지를 도식화함으로써 20세기 디자인을 간과하지 않았다. 이와 관련하여 호크니는 음악에 상응하는 시각적인 어휘를 만들고자 노력했다. 오페라 음악은 볼프강 아마데우스 모차르트의 후기 이탈리아 오페라 〈코지 판 투테Cosi fan tutte〉의 특징을 모방한 18세기 음악 양식에 대한 20세기 중반의 해석이라 할 수 있었다. 대본 역시 18세기 언어에 대한 20세기의 해석이었다. 호크니는 자신만의 특징을 내세울 수 있을지 염려하기보다 디자인이 오페라 작품과 하나가 되어야 한다는 점에만 신경을 썼다. 그는 극적인 효과를 위해 이미지를 단순화하는 과정에서 자신의 고유한 드로잉 방식과 유머가 배어나리라고 분명하게 인식하고 있었다.

대본을 읽고 음악을 들어 보고는 배경을 20세기로 할 수 없겠다고 생

각했습니다. 이야기가 매우 우스꽝스러워질 수 있겠구나, 생각했습니다. 19세기라 해도 우스꽝스럽기는 마찬가지일 것입니다. 관객은 극 초반 이야기에 순진하게 속아 넘어가기보다는 곧장 주인공이 바보이고 그래서 덜 흥미롭다고 생각할 것입니다. 작업을 시작하기 전에 존 콕스에게 이 점을 이야기했습니다. "당신이 이 이야기의 18세기 배경에 대해 주목해야 한다고 생각합니다." 그는 내 의견에 동의했습니다. 나는 그 이유를 말했습니다. 하지만 "어떻게든 우리는 18세기를 자세히 살피면서 거기에 20세기의 외관을 씌워야 합니다"라고 말했습니다. 이것은 물론 생각보다는 수월합니다. 양식적으로 표현할 수 있기 때문입니다.

이 오페라는 3막으로 나뉘고 각 막은 3장으로 이루어져 있다. 글라인드본에서는 2막 2장 다음에 중간 휴식 시간을 두고, 2부로 나누어 공연됐다. 호크니는 9개의 모형과 에필로그에 사용될 위에서 내려오는 막을 디자인했다. 그는 무대 지시문을 완벽히 따르지는 않았다. 때로 디테일을 변경하거나 요소들의 순서를 달리하여 배치했다. 그러나 음악(스트라빈스키의 표현을 빌리면 '실내악')과 극의 사건에 시종일관 충실했다. 호크니는 실제 사물을 활용하거나 복잡한 조명을 통해 효과를 거두기보다는, 전통적인 방식이지만 이제는 보기 드문, 그림을 그린 배경막을 되살리고 싶었다. 그러나 단순한 배경막이 아닌 독립된 방이나 막힌 야외 공간으로 무대 배경을 계획하는 것이 적절하겠다고 생각했다. 그리고 무대 조명이 그를 보다 자유롭게 만들었다. 그렇지만 호크니는 그린 이미지에 의존하기 때문에 주로 색채와 이미지의 선택을 통해 효과를 만들어야 함을 알고 있었다. 처음에는 오후를 배경으로(1막 1장), 그 다음에는 밤을 배경으로(1막 3장) 하는 트루러브의 작은 집 정원은 디자인이 동일하지만 각기 다른 배경막을 사용하여 빛의 변화를 드러낸다. 오후 장면에는 밝은 빛이 비쳐지는 풍경의 배경막이, 밤 장면에는 구름의 윤곽을 흰 선으로 새긴 칠흑같이 까만 하늘의 배경막이 사용되었다. 어두운 하늘은 교회 묘지 장면의 '별이 없는 밤'에도 사용되었다.도140

그림 배경막의 문제는 모든 효과를 그림 안에서 만들어야 한다는 것입니다. 그리고 주로 한 가지 방식으로, 즉 어둡거나 밝게 빛을 비추게 됩니다. 그러나 빈 무대 위에 두 개의 정육면체를 두게 되면 빛을 비출 수 있는 여러 방식이 가능해집니다. 그림자를 활용해 다양한 효과를 낼 수 있기 때문입니다. 그러나 무대 위에 정육면체를 그린 두 점의 그림을 두면 조명은 엄청나게 제한을 받습니다. 빛과 어둠은 표현할 수 있지만 공간감을 주거나 평평하게 만들 수는 없습니다. 늘 똑같습니다. 반면 3차원 정육면체의 경우에는 평평하게 또는 더 넓은 공간을 암시하게 만들 수도 있습니다. 할 수 있는 것이 많습니다. 나는 그처럼 하지는 않을 겁니다. 그것이 바로 내가 할 수 없을 것 같으면서도 동시에 할 수 있겠다고 생각했던 오페라들입니다. 다시 말해 여러 방식으로 다룰 수 있는 오페라들 말입니다.

호크니는 자신의 무대를 2차원이기보다 3차원의 큰 그림이라고 생각한다. 〈난봉꾼의 행각〉에 등장하는 방들은 정면이 아니라 비스듬하게 보여진다. 관객은 좌석에 따라 특정한 장면이 제공하는 풍부한 디테일에 대해 다양한 시점을 갖게 한다. 호크니는 대본에 적힌 간략한 지시문에 충실하면서도 상상력 넘치는 복잡한 디테일을 통해 무대 디자인을 정교하게 만들었다. 오페라의 마지막 정신병원 장면에서 코메디아 델라르테(commedia dell'arte, 16세기에서 17세기 사이에 이탈리아에서 유행한 가면 희극–옮긴이 주)를 연상시키는 기괴한 가면을 환자들에게 씌우고 벽을 그들의 불안한 낙서로 가득 채움으로써 환자들의 정신착란 상태를 암시한다.도141 한 벽에는 'W. H.'이라는 글자가 멋진 글씨체로 쓰여 있는데, 이는 오든과 호가스에 대한 존경의 표시다. 환자들은 물리적 감금과 심리적 고립을 상징하는 나무 격자틀 안에 갇혀 있다.

〈난봉꾼의 행각〉은 5년 전 그림형제의 동화 에칭 이래로 가장 까다로운 작업이었다. 모든 시각적 디테일을 세심하게 고려해야 했다. 예를 들어 의상의 경우 호가스의 판화에 등장하는 인물들에 대해 탐구하고 여러 장의 드로잉을 그렸다. 의상을 만들 천은 호크니의 지시를 받아 각기

다른 색의 크로스 해칭 무늬로 제작되었다. 이렇게 함으로써 인물들은 무대 배경과 동일한 특징을 띠었다. 자연주의는 이제 완전히 극복했다. 호크니는 실제 사람들을 다루는 경우에도 자신의 그림에서 괴롭히던 상상력 없는 묘사를 피하는 방법을 터득했다.

글라인드본을 접촉한 직후에 호크니는 마르세유 발레단Ballet de Marseille의 예술감독 롤랑 프티Roland Petit로부터 새 발레 작품 〈북쪽Septentrion〉을 위한 간단한 배경을 의뢰받았다. 이 공연은 〈난봉꾼의 행각〉의 초연 직전인 1975년 막이 올랐다. 프티는 프랑스 남부의 수영장이 있는 풍경을 요청했다. 호크니는 두 점의 예비 스케치와 크레용 드로잉을 그렸고, 파리의 배경 화가들이 이 크레용 드로잉을 확대하여 옮겼다.도142 수영장은 〈미술가의 초상화(두 사람이 있는 수영장)〉(1972)도112에서 차용했고, 집은 또 다른 1972년작 〈두 개의 휴대용 의자, 칼비Two Deckchairs, Calvi〉의 건물 정면을 연상시키지만 단순히 과거로 소급되는 이미지는 아니다. 의도적으로 프랑스를 연상시키는 색조는 프랑스의 작곡가 프랑시스 풀랑크Francis Poulenc, 1899-1963의 오페라 〈테이레시아스의 유방Les Mamelles de Tirésias〉을 위해 1980년에 디자인한 지중해풍 배경을 예고한다.도168

142 롤랑 프티의 발레극 〈북쪽〉을 위한 디자인 드로잉, 1975

호크니의 바람대로 연극 무대는 그를 자유롭게 해 주는 효과를 발휘했다. 1975년 여름 오페라 무대 작업 이후의 모든 작품에서 새로운 목적의식이 분명해진다. 호크니는 합작의 결과물에 흥분했고, 개막 당일 저녁 존 콕스가 3년 뒤 무대에 올릴 모차르트의 〈마술피리*The Magic Flute*〉 디자인을 할 수 있는지 물어왔을 때 그의 자신감은 하늘을 찔렀다.도154-156 1977년 중반 이후에야 작업을 시작했지만, 이 공연 무대는 호크니에게 에너지를 쏟아 부을 명확한 지향점과 자연주의의 대안을 제공하면서 1974년 이후의 작품에 지속적이고 지배적인 영향을 미친다.

호크니는 〈난봉꾼의 행각〉의 자료 조사를 위해 호가스의 판화집 전체를 샅샅이 살폈다. 그 과정에서 루크 설리번Luke Sullivan이 새긴, 호가스의 재미있는 디자인을 발견했다. 그것은 호가스의 친구인 조슈아 커비Joshua Kirby가 지은 『브룩 테일러 박사의 원근법 쉽게 배우기*Dr. Brook Taylor's Method of Perspective Made Easy*』(1754)의 권두화로 사용되었다. 이 판화는 원근법을 무시했을 때 초래되는 재앙을 풍자하기 위한 삽화로 계획되었다. 호크니는 호가스 판화의 장난기 넘치는 요소가 마음에 들었고 당시 무대 배경에 사용하던 기법으로 그 요소를 캔버스 화면 위에 옮기기로 결심했다. 〈(호가스풍의) 커비: 유용한 지식*Kirby (After Hogarth) Useful Knowledge*〉도143에서는 그림이 자연 세계의 법칙이 아닌 자체의 법칙을 따른다는 가정을 시험하고 있다. 1977년 11월 『아트 먼슬리*Art Monthly*』에 실린 인터뷰에서 호크니는 이 그림을 통해 차이들 아래에는 "일관성을 찾으려는 시도, 일관성을 추구함에 있어서의 일관성이 존재한다"라는 점을 깨달아 마침내 "피상적인 일관성 개념을 포기하게 되었다"라고 언급했다. 〈커비〉의 개념은 작품 자체를 능가한다. 호크니가 삽화의 한 형식으로부터 벗어나고 있기 때문이다. 이 작품은 그림의 역할에 대한 호크니의 개념을 설명할 때 가장 중요하다.

1975년 봄 호크니는 〈커비〉를 작업하는 동안 〈나의 부모와 나*My Parents and Myself*〉도144를 시작했다. 이는 1970년대 초 그의 어머니가 수술을 받기 위해 입원했을 때부터 생각한 주제이다.

143 《(호가스풍의) 커비: 유용한 지식》, 1975

아버지는 매일 몇 시간씩 병원에서 지냈습니다. 집에서는 어머니와 함께 자리에 앉아 매일 몇 시간씩 얘기하는 일이 없었습니다. 아버지와 어머니는 각기 다른 일을 했었습니다. 그때 사람들이 여러 방식으로 소통한다는 사실을 깨달았습니다. 특히 서로를 잘 아는 사이에는 말로만 소통하지 않습니다. 우리 부모님은 결혼한 지 45년이 되었습니다. 만약 누군가와 45년 동안 함께 생활한다면 얼굴 표정이나 소소한 행동 하나하나가 무엇을 의미하고 어떻게 해석해야 할지를 알게 됩니다. 그때 내가 그것을 다루어야겠다고 결정한 것 같습니다.

이전의 2인 초상화처럼 인물은 여전히 양감이 표현되어 있다. 호크니는 인물에게 존재감을 부여하기 위한 수단으로 양감이 필요하다고 생각했다. 그러나 이 그림은 배경의 요소를 최소화한 시초로, 배경은 방이라기보다 인물을 위한 중립적인 바탕에 가깝다. 빈 캔버스는 대상 인물에게 주의를 집중하게 하고, 마찬가지로 183×183센티미터의 새로운 정사각형 화면 형식이 인물들을 응축되고 보다 기념비적으로 보이게 한다. 이 작품은 호크니와 부모의 관계 그리고 부모 사이의 관계에 대한 그림이다. 작은 거울 안에 호크니의 자화상이 보인다. 인물들 뒤에 놓인 빨간 삼각형은 그 밑변이 세 사람의 머리를 가리키고 있어 그들을 결속시키는 형식적 장치일 뿐만 아니라 그들 상호 간의 의존 관계를 나타내는 시각적 은유로서 기능한다. 그러나 호크니는 이 삼각형이 깊은 정서적 관계에 대한 피상적 대응이었음을 인정하는데, 이것이 일부 원인이 되어 후에 이 주제의 두 번째 버전을 그리기로 결심했다.

〈나의 부모와 나〉도144에서 인물은 실물을 보고 그렸지만 구성은 처음에 잉크로 그린 선 드로잉과 다소 거칠게 그린 크레용 드로잉을 통해 형성되었다. (선 드로잉 중 하나는 형식을 계획하는 수단으로서 빠르게 그려졌다.) 그림을 어떻게 그릴지 결정한 다음에도 작업은 지지부진한 상태를 면하지 못했다. 아마도 유화에 여전히 숙달하지 못했던 데다가 계속 고쳐 그리는 통에 활기를 잃었기 때문인 듯하다. 그는 결국 이 작품을 포기했다.

144 〈나의 부모와 나〉, 1975(폐기된 그림)

1977년에 두 번째 버전을 시작했고, 똑같이 183×183센티미터의 크기였
지만 이번에는 빨리 그렸다.도145 호크니는 비록 "그 그림 속에 자신을 성
공적으로 집어넣을" 방법을 찾을 수 없었지만 이 작업을 할 때가 훨씬 즐
거웠다. 화면 구성도 그대로이고 마르셀 프루스트Marcel Proust, 1871-1922의
『잃어버린 시간을 찾아서Remembrance of Things Past』 페이퍼백 전집과 같은 중요
한 세부도 유지했다. 호크니는 프루스트의 책을 그즈음에 다시 읽었고
개인의 기억과 나이 드는 과정과 관련이 있는 그림을 위한 아주 적절한

145 〈나의 부모〉, 1977

참조라고 생각했던 것이 분명하다. 이 두 그림을 비교해 보면 처음 작품이 어색한 것은 다양한 요인 때문이었음이 드러난다. 즉 물감 처리 방식에서 경험한 어려움과 뻣뻣한 자세, 평평한 배경과 양감 있는 인물의 불편한 대조가 그것이다. 새로운 작품에서는 바닥이 캔버스 바탕이 아니라 물감이 칠해진 벽과 연결되는 일관성 있는 내부 공간을 만들고 모델이 보다 특징적인 자세를 취하게 하면서 자연주의로 회귀하는 측면이 있다. 오랜 시간 가만히 앉아 있지 못하는 그의 아버지는 아론 샤프Aaron Scharf의 『미술과 사진Art and Photography』을 집어 들어 책으로 시선을 돌린다. 이 그림

은 두 사람의 행동에 대해 더 많은 것을 밝혀 주는 연구라 할 수 있다. 어머니는 참을성 있게 아들에게 주의를 집중하는 반면, 아버지는 무의식중에 자신 속으로 빠져들고 있다.

부모를 그린 두 점의 그림이 자연주의로의 퇴행으로 보일 수도 있다. 1974-1975년의 작품에서 자유로운 해방을 성취한 이후라 더욱 의문스럽다. 그러나 호크니는 결코 묘사의 유효성에 대한 신념을 버리지 않았다. 게다가 이 작품은 1970년대 초에 세운 계획임을 기억해야 한다. 곧 팔십대로 접어드는 부모에 대한 존경이라는 개인적인 이유로 이 작품을 계획했고 완성할 필요를 느꼈다. 첫 번째 그림에서는 자신의 오래된 습관으로부터 벗어나려고 노력했던 것으로 보이지만, 오래된 주제를 전적으로 새롭게 다루는 방식을 찾지 못했다. 두 번째 그림을 시작했을 때는 필요하면 자연주의 개념으로도 돌아갈 수 있을 정도로 자신의 창작력에 대해 안정감을 느꼈다. 그는 다시 카메라의 도움을 빌렸다. 화면 구성과 각 인물에 대한 습작의 일환으로 50여 장의 컬러 사진을 찍었다.도146 실물을 보며 그리긴 했으나 사진을 통해 아버지를 묘사하는 더욱 적절한 방식을 발견했다. 또한 그림에 한층 선명한 색채 효과를 더해 주는 근거가 되었다. 카메라는 더 이상 맹종의 대상이 아니었다. 호크니는 프루스트의 책 옆에 자신의 그림 감상 기준을 암시하는 18세기 화가 장바티스트시메옹 샤르댕Jean-Baptiste-Siméon Chardin 화집을 끼워 넣었다. 샤르댕의 유명한 그림처럼 이 작품은 친밀하고 사색적인 실내를 배경 삼았고 벽 위로 떨어지는 빛을 묘사하기 위해 투명한 광택의 색채를 쌓아 올리는 기법을 통해 감각적인 반응을 불러일으킨다.

부모의 초상화를 그리는 동안 사실 호크니는 심각한 어려움을 겪었다. 대략 1974년부터 1978년까지 오랫동안 심각한 그림의 '장벽block'에 막혀 고통에 시달리고 있었다. 1975년과 1978년 무대에 오른 두 편의 오페라를 위한 디자인 작업과는 별도로 많은 시간을 사진과 드로잉 연습을 하는 데 들였다. 드로잉은 이전의 관심을 되살리며 때로 상당한 효과를 거두기도 했지만 새로운 해법을 찾지 못하고 있었다.

146 〈어머니〉, 약 1976-1977

 이 시기 호크니 작품에 나타나는 혼란은 그가 무엇을 해야 할지 확신이 없었음을 드러낸다. 여전히 자연주의로부터 벗어나고자 하면서도 동료 미술가인 R. B. 키타이로부터 영향을 받아 모더니즘을 포기하는 문제도 고려했다. 호크니는 왕립미술대학에서 학창 시절을 보낼 때부터 키타이를 존경했다. 키타이가 캘리포니아대학교 버클리 캠퍼스에서 가르

치던 1968년에 이들의 우정은 다시 새로워졌고, 호크니가 1973년 파리로 이주한 후에는 가장 사랑하고 가까운 친구 사이가 되었다. 1976년 호크니와 키타이는 사람을 보고 그리는 전통적인 미덕을 선호하는 일치된 태도를 형성하기 시작했다. 이것은 이들이 보다 극단적인 후기모더니즘의 지엽적인 관심사라고 간주했던 바와는 정면으로 배치되었다. 『더 뉴 리뷰*The New Review*』 1977년 1/2월호에 실린 키타이와 호크니 간의 양자 인터뷰는 이들의 관점을 명료하게 표현한다. 투지에 찬 태도를 고려할 때, 이들이 내세우는 사례가 지지자와 반대자 모두로부터 심각한 오해를 불러일으킨 것은 놀라운 일이 아니다. 반대자들은 이들에게 '반동'이라는 꼬리표를 붙였고, 지지자들은 '구상으로의 회귀'를 이끄는 상징적 리더로 이용했다. 그러나 양측 모두 두 사람이 모더니즘의 해체를 주장한다고 여겼다. 그러나 두 사람이 공격하는 대상은 모더니즘이 아니라 모더니즘의 형식주의였다. 근래의 미술은 모더니즘의 초기 단계, 즉 피카소와 마티스와 같은 거장들의 작품에서 분명하던 인문적인 관심이 가망이 없을 정도로 손상되었다고 느꼈다.

　　잠시 동안 호크니는 이러한 논란에 골몰하는 바람에 신경 손상으로 고통을 겪은 것으로 보인다. 자신이 만든 것이 자신에게 불리한 증거로서 작용될까 두려웠던 듯하다. 그는 거창한 주장보다는 상대적으로 안전하고 사적인 영역으로 칩거해 드로잉과 판화를 제작했다. 1976년 로스앤젤레스에서 얼마간 머무르는 동안 〈조 맥도널드*Joe McDonald*〉도147와 같은 대형 석판화 연작《친구들의 초상화*Portraits of Friends*》를 제작했다. 1973년 비슷한 크기의 셀리아 석판화 이후로 중단했던 석판화를 재개한 것이다. 이는 사실 고르게 작업하고 공들여 그리며 궁극적으로는 다소 지루한 전통적인 형식의 시험판과 다름없었다. 돌이켜 생각하면 원래 사이즈의 판화보다 제미니*Gemini G.E.L.*가 동시에 제작한 소형 책자가 훨씬 더 성공적이었다. 각 페이지에 "가장 흥미로운 부분"인 두상 디테일이 실려 있기 때문이다. 이것들에 그의 판화 대부분에 깃들어 있는 재치가 없다고 해도, 호크니는 자기 훈련의 일환으로서 그러한 판화와 전통적인 드로잉을 제

147 〈조 맥도널드〉, 1976

작할 필요가 있다고 생각했다.

나는 가끔씩 전통적인 드로잉을 그리는 것을 좋아했고, 앞으로도 그러리라고 확신합니다. 만일 당신이 드로잉을 하고 싶다면 전통적인 드로잉이 매우 필요합니다. 어떤 것을 묘사하고자 한다면 반복해서 관찰하고 눈을 훈련시키는 전통적인 방식은 중요합니다. 그러한 드로잉은 사실 연습 삼아 그리는 것이므로 그 결과물에 그다지 신경을 쓰지 않아도 됩니다. 그린다는 것 자체가 목적입니다. 드로잉을 할 때마다 매번 나는 항상 무엇을 그리든 간에 드로잉이 나아졌다는 생각이 듭니다. 선 드로잉은 훨씬 좋아집니다. 선은 연습하면 훨씬 더 많은 이야기를 전할 수 있습니다……

선 드로잉을 하기 전에 마티스는 항상 세밀한 목탄 드로잉을 제작한 다음에 찢어버리곤 했습니다. 그 드로잉을 남겨 두지 않은 것은 습작이라고 생각했기 때문입니다. 마티스가 왜 그랬는지 이해합니다. 대상의 모습을 발견하기 위해서입니다. 그런 후에 선을 사용하면, 당신이 무엇을 바라보고 있는지 알게 되고 선에 의미를 부여하는 것, 묘사하고자 하는 대상에 대해 선적線的 해법을 한결 수월하게 찾을 수 있습니다.

호크니의 주장을 뒷받침하는 증거로 1976년에 선적 초상화를 그린 직후에 제작한 판화를 들 수 있다. 〈시가를 피우는 헨리Henry with Cigar〉도148, 〈운동양말을 신고 있는 그레고리Gregory with Gym Socks〉도149와 같은 석판화는 이때까지 제작한 판화 중에서 가장 자유롭고 대담한 일탈에 속한다. 그레고리를 그린 작품은 얼굴 한쪽을 제외하고는 음영에 의지하지 않고 윤곽선으로만 힘차게 신체의 양감을 묘사한다. 한쪽 팔과 몸이 재차 그려졌다는 사실은 화가의 팔의 큰 동작을 드러내면서 긴박한 느낌을 증대시킨다. 먹으로 알려진 묽은 석판화 잉크로 겔드잘러를 묘사한 소형 석판화에서는 단순함이 절정에 이른 것을 볼 수 있다. 이는 그가 얼마 전 대영박물관의 전시에서 보고 경탄했던 동양의 드로잉을 연상시킨다. 적은 양의 흔적으로도 화가의 손의 움직임을 묘사하는 동시에 대상을 즉각적으로 인식할 수 있게 묘사하는 매체의 아름다움과 경제성에 호크니는 깜짝 놀랐다. 이는 시가적인 시라고 설명할 수 있을 만큼 연금술적인 변형이었다.

호크니는 1976년 여름 뉴욕 시 외곽에 있는 파이어 아일랜드에 머무르면서 처음으로 윌러스 스티븐스Wallace Stevens, 1879-1955의 장시 「푸른 기타를 든 남자The Man with the Blue Guitar」를 읽었다. 헨리 겔드잘러의 권유 덕분이었는데, 겔드잘러는 수년간 호크니의 문학적인 관심에 지속적으로 영향을 미쳤다. 호크니는 그 시로부터 자극을 받았고, 현실을 해석하는 데 상상력의 역할에 관심을 갖고 피카소가 청색시대에 그린 1903년 작 〈나이 든 기타리스트The Old Guitarist〉를 주로 참조했다. 호크니는 즉시 그

148 〈시가를 피우는 헨리〉, 1976

149 〈운동양말을 신고 있는 그레고리〉,
1976

시에서 받은 영감을 종이와 컬러 잉크, 크레용만을 사용해 담기 시작했고 모두 10점의 드로잉을 제작했다. 그 드로잉은 시를 참조하면서 피카소에 대한 존경과 호크니가 새로이 발견한 자유로운 기법을 결합하는 수단이자 목적이 되었다. 그는 이 이미지를 몇 점의 작은 캔버스 화면에 옮기려고 했으나 중간에 포기하고 말았다. 대신 그해 가을에 컬러 에칭을 제작하기로 결심했다. 피카소를 위해 알도 크롬랭크가 고안한 기법을 적절히 활용하여 처음으로 타인과의 협업에 기반을 둔 일련의 판화를 만들 수 있었다. 한 점의 드로잉으로부터 3, 4점의 에칭을 제작하고 추가적인 이미지를 위해 피카소의 전작을 조사하여 20점의 에칭을 완성했다. 이 에칭은 작품집과 20,000부 한정판 책자로 제작되었다. 1977년 봄에 인쇄된 이 판화는 1969년 그림형제의 동화 삽화 이후에 제작된 가장 중요한 판화 연작이었다.

〈푸른 기타〉도150의 완전한 제목인 〈파블로 피카소에게 영감을 받은 월러스 스티븐슨에게 영감을 받은 데이비드 호크니의 에칭*Etchings by David Hockney who was inspired by Wallace Stevens who was inspired by Pablo Picasso*〉은 작품에 숨어 있는 이중, 삼중 층위에 대한 실마리를 제공한다. 이는 그림에 바탕을 둔 시에 기반한 그림이자 그림에 대한 그림이고 기법에 대한 그림이다. 이 에칭을 한데 묶어 주는 것은 피카소에 대한 지속적인 참조이다. 다색 에칭은 선적인 컬러 드로잉을 판화로 옮기기에 가장 적절한 방법이라서 선택한 것이 아니다. 거기에는 피카소를 위해 고안되었지만 그의 생전에 사용할 기회가 없었던 기법을 사용한다는 감격이 있었다. 이미지는 주로 피카소의 작품에서 가져왔다. 피카소의 특정한 회화와 판화 그리고 다양한 방식의 드로잉과 양식, 미술가와 모델과 같은 기본적 주제는 물론이고 피카소의 가장 중요한 도구인 상상력을 상징하는 기타 등의 반복적으로 등장하는 모티프와 기하학적인 형태를 끌어왔다.

호크니는 키타이와 함께 미술의 역사에서 인물화의 중요성을 가장 적극적으로 피력하고 있었을 때 〈푸른 기타〉를 제작했다. 키타이는 몇몇 인터뷰에서 20세기의 거장 피카소와 마티스가 인물 드로잉에 바탕을 둔

150 〈푸른 기타: 딸깍, 뚝딱, 사실로 바꾸어라〉, 1976-1977

훈련을 받았던 것이 우연이 아니라고 주장했다. 호크니의 에칭은 갑옷을 두른 것 같은 기본적인 기하학 형태에서부터 대단히 우아하고 섬세한 윤곽선의 드로잉에 이르기까지 인물 형상을 재창조할 수 있는 다양한 방식을 제시한다. 호크니가 자연주의를 완전히 거부한 것은 아니다. 정확히 말하면 자연주의는 여전히 여러 가능성 중 하나이다. 미술은 특정한 양식이 아닌 상응하는 것을 추구하는 과정이고 상상력은 평범한 것을 시적인 것으로 변형하기 위한 핵심 도구라는 뜻이다.

시적인 주제를 제시하는 데 《푸른 기타》 연작은 절반의 성공이었다. 이질적인 이미지로 구성되는 경향이 있고, 《난봉꾼의 행각》에서 효과적으로 달성했던 빨간색과 파란색, 녹색의 조합이 줄곧 조화를 이루지 못하기 때문이다. 그러나 시에서 제시된 주제에 대한 충동은 줄어들지 않았고, 1977년 초 호크니는 그림에 관한 그림이라는 개념을 고찰하는 작품 두 점을 시작했다. 그중 첫 번째인 〈푸른 기타를 그리고 있는 자화상〉도133 은 사전 계획 없이 자신의 최근 작품에서 이미지를 가져와 즉흥적으로 시작했다. 이 작품의 제목과 주제는 두 가지 의미로 해석할 수 있다. 문자 그대로 받아들이면 〈푸른 기타〉 드로잉을 그리고 있는 미술가 자신을 재현한다. 에칭 작품에 등장했던 이미지들이 그의 개념을 물질적으로 구현하며 허공에 부유한다. 판화 〈조심하며 걷다*It picks its way*〉에 등장하는 원근법적으로 표현된 두 가지 색상의 길과 〈이 피카소 작품은 무엇입니까?*What is this Picasso?*〉에 나오는 피카소의 1937년작 여성의 두상이 그것이다. 컬러 잉크와 서로 상충되는 원근법으로 그려진 탁자와 의자, 커튼 등의 장치는 1965년작 〈미술적 장치로 둘러싸인 초상화〉도54의 붓 자국과 허구의 기하학처럼 그를 향해 숨어 있다.

그러나 에칭 연작에 바탕을 두고 구성된 이 작품은 상상력을 통해 창조하는 미술가를 은유하는 자화상이다. 윌러스 스티븐스의 시를 접하기 전인 1975년에 그린 〈정물을 보여 주는 창조된 남자〉도138와 유사한 소품과 배경은 〈푸른 기타를 든 남자〉의 의욕적인 발견 전에 이미 그의 작품에서 지적한 바 있는 상상력의 핵심적 역할을 기념하는 요소이다. 푸른

기타 이미지와 호크니의 첫 자화상의 나란한 배열은 호크니 판화의 반어적인 무심함과는 모순되는 이와 같은 주제에 대한 개인적 몰두를 분명하게 드러낸다. 1974년의 (탁자를 나름의 점묘화법으로 그린) 루브르 그림,도128 1971년의 (의자가 드리우는 뾰족한 그림자와 큐비즘에서 영감을 받아 나뭇결을 그린 환영적 그림인) 곤잘레스 그림도136과 같은 과거의 다른 작품들에 대한 반향을 담은 호크니의 작업은 《푸른 기타》에서 자신의 이전 작품들로부터 실마리를 얻어 그렸다는 것을 즉각 인식했음을 나타낸다. 피카소로부터 영감을 받긴 했지만 발전 과정에서 뚜렷한 단절과 모순은 더 이상 호크니의 일관성에 위협을 가하지 않는 듯하다. 호크니는 어떤 양식으로 작업하는지와 상관없이 태도의 일관성이 드러나리라 확신하고 다시 한 번 자

151 〈미완성 자화상과 모델〉, 1977

유롭게 원하는 작업을 진행했다. 그러나 초기 작업에 나타났던 완전한 자각에 이르지 못한 상태의 자유로운 태도와는 달리 호크니는 상당히 자의식적인 태도를 취했다.

이 가운데 두 번째 작품 〈미완성 자화상과 모델Model with Unfinished Self-Portrait〉도151은 훨씬 더 신중하게 계획되었다. 제목은 언뜻 이어진 실내 공간이 실은 〈푸른 기타를 그리고 있는 자화상〉도133 앞에 위치한 실물을 보고 그린 초상화로 구성되어 있다는 점을 알려 준다. 여기서 이 작품은 미완성의 〈푸른 기타를 그리고 있는 자화상〉을 모사한 완성작이 된다. 자연주의 양식으로 그려진 하단은 상단의 노골적인 기교와 대조를 이루며 작품이 두 가지 종류의 현실 질서를 참고하고 두 인물이 같은 공간에 있지 않다는 사실에 주목하게 한다. 이중의 층과 유희 감각은 이 그림들 앞에 놓여 있는 작업실 안의 모델과 소품들을 촬영한 컬러 사진 연작에서 훨씬 더 심화된다. 이 사진들은 시각적인 반향이 잠재적으로 무한하다는 점을 드러낸다. 그러나 호크니의 여느 작업처럼 이 재기 넘치는 게임에는 진지한 목적이 있다. 관람자에게 주어진 모든 정보를 의심하라고 말하는 것이다.

〈미완성 자화상과 모델〉은 미학적인 관심이 줄곧 개인적 문제와 밀접하게 연결되어 있다는 첫 번째 작품의 함의에서 한 걸음 더 앞으로 나아간다. 모로 누워 있는 사람은 애인인 그레고리 에번스Gregory Evans이고, 그는 《푸른 기타》 연작 중 〈에칭이 주제이다Etching is the Subject〉를 비롯해 이 시기 호크니의 드로잉과 판화에 자주 등장한다. 둘의 친밀한 관계는 《푸른 기타》 연작에서 반복해서 등장하는 미술가와 모델을 보여 주는 직접적인 사례이다. 그러나 그레고리가 없을 때 피터 슐레진저가 대신 모델을 섰고, 호크니가 그 사진을 찍었다는 사실이 상황을 복잡하게 만들었다. 호크니가 개인의 감정적인 동기를 주장한 것은 감정을 다루기 거부한 모더니즘 미술에 대한 거부의 표현이었다. 『더 뉴 리뷰』 1977년 1/2월 호에 실린 대화에서 호크니는 키타이에게 말했다. "그리고 이 점을 기억하라고. 항상 그림을 보는 사람이 있다는 사실을 말이야. 그것은 다른 이

야기가 아니네. 거기에는 항상 작은 거울이 있어. 모든 화면에는 어딘가에 작은 거울 조각이 있어. '파란색과 갈색 4번Blue and Brown Number Four'을 보면서 '빨간색과 파란색 3번Red and Blue Number Three'을 얻을 수 없네."

1977년 런던을 떠나기 전 그곳에서 그린 마지막 두 점 중 하나인 〈가리개 위의 그림들을 바라보기Looking at Pictures on a Screen〉도152는 관람자의 역할을 이전에 비해 적극적으로 고려한다. 헨리 겔드잘러는 우리와 똑같이 그림을 바라보고 있다. 미술을 서로 공유하는 경험으로 찬양하면서, 호크니는 4명의 인물화 대가, 곧 요하네스 페르메이르, 피에로 델라 프란체스카, 반 고흐, 에드가 드가에 대한 경의의 표시로 런던 국립미술관 소장품 중에서 이들의 작품을 모사한다. 실제보다 작게 그렸음에도 불구하고

152 〈가리개 위의 그림들을 바라보기〉, 1977

인상적인 기념비성을 띠는 한 인물을 그림의 중심으로 삼음으로써 이 미술가들이 대표하는 전통과 자신의 협력 관계를 분명하게 밝힌다.

반 고흐에 대한 관심에 고무된 호크니는 1978년 초 새로운 선 드로잉 기법을 실험했다. 반 고흐가 아를에서 일본 그림을 본떠 사용했던 것과 동일한 적갈색 잉크와 갈대 펜으로 드로잉을 그렸다. 이 드로잉들은 기법의 즉흥성과 대담함에서 반 고흐의 영향을 강하게 드러낸다. 이렇게 분방한 기법과 경쾌한 화면 패턴은 호크니의 드로잉에서 생소한 것이고 다른 미술가와 밀접한 도구 선택을 고려하면, 호크니의 첫 외도는 불가피하게 혼성모방pastiche의 요소가 보인다. 즉 기법을 자신의 목적에 맞게 활용하기보다 양식을 복제한다. 그러나 주제 자체가 인상적일 때는 그 상황에 맞추어 매체를 활용하여 그 거북함에 비해 감정적인 내용을 훨씬 통렬하게 옮겨낸다. 1978년 2월 18일에 그린 〈어머니, 브래드퍼드, 2월 18일Mother, Bradford, 18th Feb.〉도153이 바로 그러한 예이다. 아버지의 장례식 하루 전날에 그린 작품으로 평생을 함께한 동반자가 더 이상 없는 앞날을 생각하는 어머니의 연약함과 슬픔을 포착한다. 외출을 위해 외투를 착용한 어머니의 모습으로 미루어 보아 재빨리 그려졌을 것이다. 그리고 호크니는 어머니의 기분이 좋지 않은 것을 알고 있었다. 이러한 때에 어머니에게 자세를 취해 달라고 요청하는 것이 무정하게 느껴질 수도 있지만, 이 경우는 그 반대이다. 어머니의 드로잉을 그리면서 호크니는 언어가 아무런 소용이 없는 때에 서로의 상실감을 위로했던 것이다. "아버지의 죽음은 매우 가까운 사람들 가운데서는 처음이었습니다. 죽음은 내가 다루던 주제가 아니었습니다." 따라서 이 작품에서 감정을 회화적 형태로 옮기는 데에 특별한 재능이 있던 반 고흐의 기법을 채택한 것은 현학적인 미술의 참조가 아니라 근본적으로 개인적 목적을 위해 기법을 다루는 문제였다.

〈가리개 위의 그림들을 바라보기〉도152에서 관람자의 존재는 그림 속 인물을 향한 호크니의 시점에서 인식되는데, 사실 호크니로서는 새로운 무대미술 작업을 막 시작하던 때라서 관객의 존재를 끊임없이 의식할 수

Bradford. 18th Feb 78.

153 〈어머니, 브래드퍼드, 2월 18일〉, 1978

밖에 없었다. 그는 1977년 5월 글라인드본 오페라하우스에서 공연될 모차르트의 〈마술피리〉의 새 무대 디자인에 대한 존 콕스의 의뢰를 수락했다. 그리고 그해 여름 모형 작업을 시작하기 위해 비교적 익명성이 보장되는 뉴욕으로 떠났다.

〈마술피리〉는 대중과 무대미술가 모두에게 인기 있어 자주 공연되는 오페라 중 하나이다. 아름답고 명쾌한 음악뿐만 아니라 에마누엘 쉬카네더Emanuel Schikaneder, 1751-1812의 대본이 제공하는 광범위한 회화적인 창안 때문이기도 하다. 이 작품에 도전한 화가는 호크니만이 아니었다. 1967년 마르크 샤갈Marc Chagall, 1887-1985은 뉴욕 메트로폴리탄 오페라 극장 공연을 위해 무대를 디자인했고 이는 지금까지도 사용되고 있다. 하지만 이 작품은 무대미술가에게 엄청난 역량을 요구한다. 호크니는 13개의 별도 무대를 디자인했는데,도154-156 한 해에 그리는 회화의 두 배가 넘는 양이었다. 그리고 음악의 흐름을 방해하지 않으면서 수초 만에 장면을 전환할 방법을 찾아야 했다. 3년 전 〈난봉꾼의 행각〉의 무대 디자인을 통해 오브제를 무대로 오르내리는 데 드는 시간을 줄여야 함을 깨달았던 그는 이번에는 그림 배경막을 사용해 문제를 해결하기로 결정했다. 작업 초기부터 이번 무대는 스트라빈스키의 작품에서 사용한 완전한 3차원 배경이 아닌 거대한 규모의 그림이 되리라는 것을 알았다. 그러나 마지막 장면의 두 배경에서만 일반적인 환영주의를 적용한 평평한 화면을 사용했다. 그 외에는 동일한 원근법을 따르면서 서로 평행하게 배치된 2개 또는 3개의 배경막을 통해 공간감을 표현했고 나머지는 관객이 상상력을 발휘해 채우게 했다. 결과적으로 규모가 작은 글라인드본의 무대에서 가능한 배경막을 총동원했는데 모두 36개였다. 그러나 시간차를 두고 주인공들에게 전갈을 들고 오는 세 명의 소년을 위해 고안한 공중부양 차를 작동시킬 추가 배경막이 없는 것이 아쉬웠다.

호크니는 각기 다른 〈마술피리〉 공연 10여 편을 관람했으나 "그중 어느 것도 인상적이거나 명쾌하지 않았다." 그는 본격적인 작업을 시작하기 전에 이전의 무대 디자인과 오페라의 의미에 대해 많은 연구를 했

154 〈마술피리: 바위투성이 풍경(1막 1장)〉, 1977

다. 자신의 관람 경험을 통해 무대미술가가 시각적으로 지루하게 만들거나 장면 전환이 너무 오래 걸리면 공연을 망칠 수 있다는 점을 깨달았다. 그는 글라인드본 프로그램에 실린 인터뷰에서 그림 배경막이 음악처럼 산뜻하고 명쾌해야 한다고 생각했고, 따라서 "또렷하고 선명하고 그림자가 너무 많지 않고, 명암 대비를 줄이는" 디자인을 고수했다고 설명한다. 그는 작업하는 동안에 늘 오페라의 여러 음반을 들었다. 이 방법은 호크니처럼 악보를 읽지 못하는 무대미술가들에게 매우 유용했다. 이 오페라를 작업한 다른 무대미술가들은 18세기를 배경으로 무대미술과 음악을 결합했다. 호크니는 이를 고대 이집트를 배경으로 하는 극의 사건에 대한 잘못된 해석이라며 단호하게 거부했다. 그는 원작 대본을 최대한 충실히 따랐다. 이미지에 대한 요구 사항을 따르면서도 색과 형태를 통해 음악 분위기에 조응하려 했다.

 호크니의 무대는 고대 이집트를 배경으로, 피라미드와 야자나무, 사막, 오벨리스크, 기념비적인 석조 두상, 거대한 실내공간으로 채워졌다.도155 1978년 초에 이집트를 다시 방문하여 촬영한 사진과 드로잉뿐만

155 〈마술피리: 자라스트로의 왕국(1막 3장)〉, 1977

아니라 〈테베에서 나온 부서진 두상이 있는 기자의 대피라미드*Great Pyramid at Giza with Broken Head from Thebes*〉(1963) 등 이전의 이집트 드로잉과 그림을 활용했다. 〈난봉꾼의 행각〉 작업과 달리 이번에는 자료를 하나의 원천에만 의존할 수 없었다. 오페라 대본 자체가 매우 다양한 원천에 근거하고 있기 때문이다. 이를테면 프리메이슨*Freemason*의 상징들(모차르트와 쉬카네더 모두 프리메이슨 회원이었음), 지금은 허구임이 밝혀진 이시스와 오시리스의 미스터리에 대한 아베 테라송*Abbé Terrason, 1670-1750*의 논문 「세토스*Sethos*」 (1731), 1786년에 출간되어 빈에서 쓰인 다수의 징슈필*Singspiele*(연극처럼 중간에 대사가 들어 있는 독일어 노래극-옮긴이 주), 줄거리를 제공한 가짜 동양 우화집 『드슈니니스탄*Dschinnistan*』, 코메디아 델 아르테와 빈 대중극의 요소 등에 의존한다. 호크니 역시 서로 무관한 이 다수의 원천들로부터 착상을 얻었다. 그리고 시각적 자료뿐만 아니라 글로 쓰인 자료들을 양식화된 회화적 형태로 재해석하여 통일성을 확보했다. 모든 모델을 극적으로 보일 수 있는 순서대로 만들기로 한 결정이 극의 흐름에 도움을 주었다. 호크니는 무대 모형을 1대 12의 축척으로 만들고 과슈로 그렸으므로, 비율과 색채 조합을 처음부터 정확하게 파악할 수 있었다. 이 축척은 무대

미술 전문가가 일반적으로 선호하는 비율의 두 배에 달한다. 요구 사항을 고려하고 그러야 할 모든 디테일을 완벽하게 통제하고 싶은 그의 열망을 암시한다.

15세기 이탈리아 회화는 호크니가 필요로 하는 명료한 선과 고른 빛을 갖고 있었다. 이 그림들이 1막의 첫 장면을 위한 착상을 제공했다.도154 쉬카네더의 대본은 이렇게 적혀 있다. "바위투성이의 풍경에 나무가 드문드문 있다. 중앙에는 신전이 서 있고 양 옆으로 가파른 길이 신전을 향해 나 있다." 이 장면을 너무 복잡하게 만들고 싶지 않았던 호크니는 지시문의 신전을 빼버렸는데, 극의 전개에 필수적 요소가 아니었기 때문이다. 대신 그 자리에 속이 빈 산을 배치했다. 산은 잠시 뒤 밤의 여왕이 화려하게 등장할 때 갑자기 열리게 된다. 산악 지역 풍경은 피렌체 리카르디 궁의 메디치 예배당에 소장된 베노초 고촐리Benozzo Gozzoli, 약 1421-1497의 프레스코화 〈동방박사들의 여행The Journey of the Magi〉(1456-1460)에 바탕을 두었다. 호크니는 험준한 산악 지형과 나뭇잎의 양식화된 처리는 따랐지만 고촐리의 복잡하고 상세한 그림을 그대로 복제하지 않았다. 장면의 통일성을 위해 주인공인 타미노에게 대본에 지시된 이국적인 일본풍 의상이 아니라 같은 시기의 다른 이탈리아 그림에서 착안한 의상을 입히기로 했다. 마찬가지로 타미노를 쫓는 뱀은 런던 내셔널 갤러리에 소장된 파올로 우첼로의 〈용과 싸우는 성 게오르기우스Saint George and the Dragon〉의 거대한 짐승을 빌려 표현하면서 장면을 마무리한다.

〈마술피리〉의 특징인 급격한 분위기 전환에 대해 호크니는 음악을 보완하는 동시에 이야기가 매끄럽게 흘러가게 하려면 그와 동일한 극적인 시각적 변화와 분명하게 차별화된 장면이 필요하다고 생각했다. "〈마술피리〉는 팬터마임과 같은 희극적이고 외설적인 여흥의 뒤를 이어 상당히 엄숙하고 종교적이라 할 수 있는 음악이 연주되어 대비를 이룹니다. 그런 음악이 나올 때 관객들은 당연히 희극적인 배경을 원하지 않을 것입니다. 이 작업이 어려운 것이 바로 그 때문입니다. 대개 한 작품에서 마주치지 않는 이 두 가지를 결합할 수 있어야 합니다. 그래서 장면을 위

해 음악의 분위기를 활용했습니다. 즉 무슨 일이 벌어지고 있는지에 따라 유쾌하게 할지 아니면 장엄하게 할지를 결정했습니다."

무대 디자인에서 호크니의 광범위한 참조는 전적으로 차별화된 시각적 해법을 모색하는 특별한 역할을 한다. 각각의 해법은 당면한 사건 그리고 해당 음악의 정서와 적절하게 조화를 이룬다. 어둠의 세력을 의인화한 '밤의 여왕'의 무시무시한 등장을 예고하는 우레 소리가 점점 커지면 그에 걸맞게 숨이 멎을 듯한 시각적 변화가 필요하다. 무대 조명이 모두 꺼지고 중앙에 세워 둔 산이 열리며 대본의 지시에 따라 별 무늬가 소용돌이치며 흩뿌려진 캄캄한 하늘을 배경으로 밤의 여왕이 등장하고, 조명은 산악지대의 풍광이 그려진 얇은 배경막을 보이지 않게끔 비춘다. 이 장면의 디자인은 독일의 건축가이자 화가인 카를 프리드리히 싱켈Karl Friedrich Schinkel, 1781-1841이 1816년 베를린 공연을 위해 만든 무대와 매우 흡사한데, 호크니는 직접 영감을 받았음을 시사한다. 다른 무대 디자인을 연상시키는 몇몇 무대에 대해 호크니는 언제나 초기의 공연, 즉 자신의 무대처럼 그림 배경막으로 이루어졌고 20세기의 공연보다 원작의 지시를 충실하게 따른 공연을 참조했다고 말한다. 예를 들어 1막 3장에서 세 개의 신전 배치는 1794년 『알게마인-에우로패쉬 저널Allgemein-Europäisches Journal』에 실린, 쉬카네더의 연출에 대한 요제프와 페터 샤퍼Josef and Peter Schaffer의 컬러 스케치에 바탕을 두고 있다. 쉬카네더가 연출한 이 공연은 1791년에 초연되었다. 호크니가 무대 지시문에 간략하게 적힌 요소들을 빠짐없이 포함시킨 점이 인상적인데, 이 점에서는 대본 작가인 쉬카네더마저 능가한다. "장면이 성스러운 숲으로 바뀐다. 바로 뒤편에 '지혜'라고 새겨진 아름다운 신전이 있다. 다른 두 신전 열주에 의해 이 신전과 연결된다. 오른쪽 신전에는 '이성', 왼쪽 신전에는 '자연'이라고 새겨져 있다." 초연은 숲을 신전 정면을 가린 나뭇잎 정도로만 나타냈지만, 호크니는 세 개의 건물을 분리하고 그 뒤에 별도의 배경막을 두어 성스러운 연못이 있는 방대한 숲을 표현했다.

1막의 마지막 장면에서 인상적인 배경은 높은 지평선과 깊숙한 공간

의 원근법이라는 회화적인 환영을 통해 형성된다. 호크니는 이와 같은 방식으로 규모를 크게 확대한다. 예를 들어 2막에서 대규모 실내는 두 개의 소실점을 가진 원근법, 즉 위에서 내려다본 듯한 전경의 요소들과 아래에서 올려다본 듯한 배경의 결합을 통해 무대를 실제보다 더 커 보이게 한다. 건축물에 대한 직접 관찰을 참고하기도 했으나 이러한 해법은 호크니가 시행착오를 통해 직관적으로 생각해 낸 것이다. 예를 들어 거대한 홀이 등장하는 장면에서 주요 요소로 등장하는 거대한 층계는 이집트 미술을 연구하면서 많은 시간을 보냈던 뉴욕 메트로폴리탄 미술관의 중앙 계단을 연상시킨다.

2막은 현명한 지도자 자라스트로가 다스리는 영지를 보여 주면서 시작된다. 대본 지시문에 적힌 야자나무는 우피치 미술관에 소장되어 있는 안드레아 델 베로키오Andrea del Verrocchio, 약 1435-1488와 레오나르도 다 빈치의 〈예수의 세례Baptism of Christ〉에서 가져왔지만, 나머지 풍광은 대부분 호크니가 창안했다. 프리메이슨의 상징을 꽤 연구했지만 미신의 암흑으로부터 계몽과 지혜의 찬란한 빛으로의 발전을 상징적 색채가 아닌 무대 지시문 그대로 재현하기로 결심했다. 2막 2장부터 7장까지는 쉬카네더의 대본을 따라 모두 밤을 배경으로 했다.도156 그리고 주인공 타미노와 파미나가 시련을 겪은 후인 결말 부분에 이르러서야 "인간의 어두운 세계는 빛으로 충만해진다." 이때 프랭크 스텔라의 작품을 기하학적 패턴으로 바꾼 듯한 태양이 재등장한다. 호크니도 인정하듯이 이것은 이 오페라 무대 중에서 가장 실패한 배경이었다.

〈마술피리〉무대 작업으로 어디서든 영감을 발견할 수 있다는 호크니의 믿음은 더욱 확고해졌다. 예를 들어 물이 나오는 장면을 위해 물에 대한 책을 읽고 폭포에 대한 책을 구입할 만큼 많은 연구를 했다. 그러나 정작 청록색 폭포 배경은 잡지에서 발견한 멘톨 담배의 원색 광고를 차용했다. 이와 같은 상투적 표현의 이점은 친숙하기 때문에 짧은 시간에 장면을 알아볼 수 있어서 귀중한 시간을 아낄 수 있다는 것이다. 반면 2막 3장에서 달빛이 비치는 정원은 이전에 〈난봉꾼의 행각〉을 위해 제작한 두 장

156 〈마술피리: 신전 밖(2막 7장)〉, 1977

면, 즉 트루러브의 시골집 정원과 밤의 교회 묘지 장면에서 실마리를 얻었다.도140

호크니가 수집한 방대한 자료는 현대 공연의 측면에서 볼 때 원시적이라 할 만큼 전통적인 형식으로 재조합되었다. 단순히 그의 디자인이 그림 배경막의 형태를 취하기 때문이 아니라 오래된 무대장치에서는 무대 양옆이 앞으로 돌출된 배경에 의해 깊이감이 암시되기 때문이다. 일부 비평가들은 강렬한 그림이 오히려 공연의 집중을 방해할 수도 있다는 우려를 표했다. 그러나 이는 근거가 없음으로 판명되었는데, 특히 2막의 뛰어난 장면 전환은 관람자가 오페라의 이야기와 주제에 집중하게 한다. 이제 이 공연은 '호크니의 마술피리'로 알려질 만큼 성과를 인정받고 있다. 하나의 공연을 연출가나 지휘자가 아닌 무대미술가와 연결 짓는 것은 드문 일이다.

〈마술피리〉 무대미술에서 호크니의 걱정은 의상에 집중되었다. 〈난봉꾼의 행각〉보다 작업이 훨씬 어려웠다. 파파게노의 새 의상은 쉬카네더가 자신을 그 역할로 묘사한 판화에 바탕을 두었고 그 작업은 수월했

다. 다른 의상들은 자신이 디자인한 무대의 색채와 어울리기를 바랐다. 그러나 이미 모형을 글라인드본으로 보낸 뒤였으므로 그가 계획한 대로 조화로운 의상을 제작하는 데 어려움이 있었다. 의상 제작 과정에 대해 잘 알지 못했기 때문에 의상 팀을 위한 지침으로 채색 스케치만을 준비했다. 의상은 만족스러울 때까지 디자인을 수정하여 초연이 있는 그 달에 제작되었다.

호크니는 꼬박 일 년을 〈마술피리〉 무대에 매달렸고 그 사이에 그림을 전혀 그리지 않았다. 이에 대해 시간의 부족뿐만 아니라 그림에서 부딪힌 '장벽' 때문에 어려움을 겪고 있었다고 해명한다. 그 원인 중 하나로 새롭게 현대적으로 바꾼 포위스 테라스의 작업실에 대한 불쾌감을 들었다. 그 작업실에 있으면 외부와 단절되어 갇힌 기분이 들었다고 한다. 호크니는 그 작업실과 16년 동안 거주했던 집을 모두 처분하고 로스앤젤레스로 돌아가기로 결심했다. 그에게 로스앤젤레스는 언제나 그림 작업에서 보다 수용적인 환경을 의미했다.

오페라를 위한 엄청난 작업량을 고려한다면 호크니가 자신의 비생산성을 탓하는 불평을 곧이곧대로 들어서는 안 된다. 그는 무대가 다시 한 번 자신을 '자유롭게 만들어 주는 계기'가 되었다고 말한다. 이 무대 작업 직후에 제작한 작품들을 통해 〈마술피리〉의 낙관적인 메시지뿐만 아니라 자신의 디자인에 대한 우호적인 반응과 그가 성취한 새로운 대담한 색채와 형태로 인해 열정이 다시금 살아났다. 이 작업에서 호크니는 처음으로 과슈를 다양하게 구사했다. 과슈는 강렬한 색채와 유동적인 질감 때문에 꾸준히 사용하던 매체였다. 이는 그가 기법을 느슨하게 만드는 데 상당한 도움이 되었다. 과슈라는 매체의 특징에 대해 반응하면서 한 가지 색 위에 다른 색을 올려 이전 작품에서는 볼 수 없는 효과를 낳을 가능성을 탐구했다. 이미지를 "윤곽선이 아닌 물감에 의존하여 보다 자연스럽게" 만들 방법을 모색했던 것이다.

〈마술피리〉 디자인의 거대한 규모는 호크니의 후속 작품에 주요한 변화를 가져왔다. 1978년 여름 영국을 떠난 직후 그린 첫 작품에서는 감

수성의 변화가 눈에 띌 정도로 확연하다. 호크니는 캘리포니아로 가는 도중 며칠간 뉴욕에 머무를 작정이었으나 뉴욕 시에서 차로 가까운 거리에 있는 베드퍼드 빌리지Bedford Village의 켄 타일러Ken Tyler 판화공방을 방문한 뒤 체류 일정을 연장했다. 타일러가 다른 미술가들과 함께 작업하던 기법에 관심이 갔던 것이다. 타일러가 그림을 판화와 결합한 기법으로 이 매체를 이용한 엘즈워스 켈리Ellsworth Kelly와 케네스 놀런드의 작품을 보여 주었다. 호크니는 압착된 컬러 종이 펄프로 만든 작품들의 아름다움과 촉각적 질감에 매료되었고, 자신도 직접 그 매체를 시도해 보기로 결심했다. 금속 주형에 액체 상태의 종이 펄프를 바로 붓는 것인데, 이때 색깔을 입힌 펄프와 액체 염료를 자유롭게 더할 수 있다. 그리고 전체를 수력압착기의 펠트 사이에 넣어 압착하는 것이다. 이것이 마르고 나면 색이 입혀진 이미지는 실상 종이 조직의 일부가 된다.

호크니는 언제나 자신의 마음속에 반 고흐가 자리하고 있음을 나타내는《해바라기Sunflower》연작을 비롯하여 직접 시험판을 몇 차례 만들었다. 그 후에 이 '물기를 머금은' 매체에 더 적합한 주제를 찾기로 마음먹었다. 그는 타일러의 수영장을 사진으로 찍고 드로잉하기 시작했다. 자서전을 위해 인터뷰하던 3년 전만 해도 "한 가지 주제로 다양한 변주를 하는 것은 흥미롭지 않습니다. 너무 쉬워 보이기 때문입니다.…… 예를 들어 수영장 작업으로만 전시한다는 생각은 전혀 흥미롭지 않습니다. 그 작품들을 완전히 색다르게 만들 수 있다고 해도 말입니다"라고 말했다. 그러나 이때 바로 그러한 작업을 하고 있었다. 1978년 8월부터 10월까지 6주 동안 29점의《종이 수영장Paper Pools》연작을 완성했다.도157, 158 이 매체에 대한 열의와 기술적 능력과 지각력에 대한 도전은 그로 하여금 연작 작업에 대한 이전의 거리낌을 잊게 했다.

이 매체의 밝은 색채와 촉각적 질감 자체에 호크니는 매료되었다. 그가 특정한 효과를 얻고자, 실제적으로 표면을 반죽하는 유형의 재료와의 직접적이고 물리적인 관계는 이전에는 없던 것이다. 예를 들어 핑크색을 결합하여 물속에서 수영하는 사람의 피부를 나타낸다. 이러한

157 〈한밤중의 수영장(종이 수영장 10)〉, 1978

매체의 특성이 호크니로 하여금 지금까지 어려운 일이던 드로잉을 하고 그림을 그리는 행위를 결합하게 했다. 이러한 작품들에서는 색채의 평면과 (필연적으로 거친) 구상적인 이미지 모두가 같은 방식으로 만들어지기 때문이다. 그의 이전 작품에서 분명하던 선과 색의 분리는 이 종이 작업에서는 더 이상 존재할 수 없었다. 선은 착색된 형태의 경계선에 의해 규정되고, 색은 단순히 장식적인 즐거움을 주는 부가적인 원천이라기보다는 기본적인 구성 요소이기 때문이다.

《종이 수영장》은 수영장 모티프를 물과 빛, 패턴에 대한 호크니의 오랜 관심사를 연구하기에 최적의 기준으로 삼는다. 이 연작은 결코 1960년대 중반의 캘리포니아 수영장 그림의 속편이 아니다. 직접 관찰에 바탕을

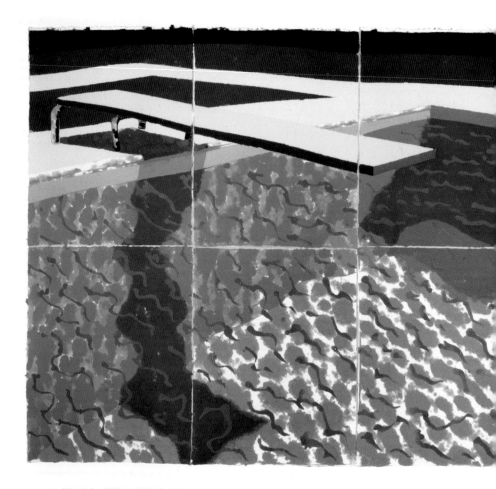

158 〈다이빙하는 사람(종이 수영장 18)〉, 1978

두고 있으며 태평양 연안이 아니라 뉴욕의 수영장을 다루기에 색채와 이미지가 근본적으로 다르다. 식물의 종류가 달라지고(야자나무는 없고 더 푸른 풀이 등장함), 색채는 차가워지며, 빛은 약해진다. 호크니가 동일한 장면을 다양한 기상 조건이나 각기 다른 시간대에 포착해 다수의 풍경화로 그린 인상주의의 작업 방식을 채택했다는 점을 고려하면, 모네의 지베르니 Giverny 그림이 자연스럽게 연상된다. 그는 이미 1973년에 석판화《날씨 연작》중 일부 작품에서 대안으로 이 방식을 시도한 적이 있었다.도124, 125 이번에는 색채와 표면의 변화가 말 그대로 한 장면 안에서 일어난다. 일련의 단일한 원형이 변형 시리즈를 제작하는 데 사용되기 때문이다. 그리하여 수영장이라는 고정된 인공 오브제가 미술가의 지각, 즉 19세기 후반의 개념을 현대적으로 재해석하는 그릇이 된다. 호크니는 자신의 날카로운 관찰력을 최대한 활용하여 끊임없이 변화하는 환경 속에서 빛의 투명성과 반사, 굴절의 효과를 연구했다.《종이 수영장》연작 가운데 호크니가 처음으로 밤의 효과를 직접적으로 다룬 습작이 등장했다. 이 작품은 그의 언급대로 밤의 수영장의 신비로운 모습뿐만 아니라 〈마술피리〉에서 7개의 밤 장면을 디자인한 근래 경험에 의해 촉발되었다.도156

　　새로운 매체를 통해 호크니는 빛과 물의 상호작용을 재현하는 새로운 방법을 고안했다. 이미지가 유동적인 상태의 채색된 물질로 만들어진다는 사실을 충분히 활용했다. 함께 비교되곤 하는 마티스의 후기 종이 오리기 작품과 마찬가지로《종이 수영장》은 전반적으로 재현적이지만 디자인의 단순함과 대담함에서 추상적이기도 하다. 호크니의 패턴 감각은 전체 이미지의 직선적인 구조와 동일한 크기의 종이 형식의 상호작용으로부터 무제한의 자유를 제공받는다. 종이 한 장 단독으로는 추상적인 이미지로 이해될 수 있는데, 이는 엘즈워스 켈리나 케네스 놀런드, 프랭크 스텔라 등의 작가들이 동일한 매체로 작업한 작품을 연상시킨다. 그러나 이 종이들을 조합하면 구상적인 맥락이 만들어짐으로써 작품의 해석이 바뀐다. 현실적인 이유로 이러한 이미지 분할이 불가피했다. 수력압착기가 처리할 수 있는 종이 크기가 한정되었기 때문이다. 하지만 호

크니는 이를 추상을 은밀하게 언급하는 계기로 활용했다.

　1960년대 중반의 수영장 그림과 《종이 수영장》을 비교하면 호크니가 자신이 몰두한 주제에 대해 새로운 답을 내기 위해 얼마나 집요하게 노력하는지 그 과정을 알 수 있다. 이전의 수영장 그림에서 관람자는 그림의 외부에 머무는 듯 보인다.도51, 73, 86 매우 도식화된 화면 배치와 빛과 투명성에 대한 추상화된 상징, 사진적 과정의 매개가 모두 공모하여 주제로부터 관람자를 떼어 놓는다.도71, 74 《종이 수영장》은 사실상 이미지를 그 매체의 물성과 결합하면서 표면을 균일하게 강조한다. 하지만 관람자는 이미지의 경계선이 만든 공간 안에 몸을 담근 듯 느낀다. 관람자는 수영장의 가장자리에 자리를 잡고 용기를 내 물이 출렁거리며 만들어 내는 패턴을 관찰하게 된다. 예상되는 지각 작용과 그림을 그리거나 드로잉을 그리는 물리적인 과정에 대한 참여를 넘어서서 미묘한 주관적인 의도가 정서적인 반응을 형성한다. 표면의 대담한 기하학과 다채로운 색채는 실물에 대한 직접 연구와 더불어 고요한 관조의 분위기를 낳는데, 이는 이전의 수영장 그림이 지녔던 외향성으로부터 현저한 변화이다.

　무대미술과 《종이 수영장》 작업을 통해 사방이 막힌 환경을 다루어 본 호크니의 경험은 폭이 610센티미터에 달하는 대작 인물화 〈산타 모니카 대로*Santa Monica Boulevard*〉도159의 길을 터 주었다. 호크니는 1978년 가을 로스앤젤레스에 도착하자마자 이 그림을 시작했다. 처음으로 여러 인물이 등장하는 이 캔버스 작업에 2년 동안 매진했지만 중도에 포기하고 말았다. 그의 마음에 든 것은 단 두 가지뿐이었다. 남자 히치하이커와 여자 쇼핑객이다. 이들은 이전의 작품처럼 자세를 취하는 대신 거리를 따라 무심코 걷고 있는 상태에서 포착된다. 이 작품에서 주된 요소인 건축적 배경은 부자연스럽게 보이지만, 인물에서는 얼굴 생김새뿐만 아니라 일상적 행동과 사회적 상호작용에 바탕을 둔 인간 형상에 대한 새로운 착상의 증거를 발견할 수 있다.

　〈산타 모니카 대로〉는 사진을 짜 맞추어 구성하는 호크니의 오랜 방식을 고수한 반면에, 색채 사용에서는 놀라운 변화를 시사했다. 이 그림

159 《산타 모니카 대로(작업
중인 작품의 세부)》,
1978-1980

은 캘리포니아에서 발견한 새로운 종류의 아크릴물감을 사용했는데, 호크니는 선명한 색조에 흥분을 감추지 않았다. 입자가 매우 고운 데다가 물감의 밀도가 높았다. 호크니는 이 매체에서 느낀 감흥을 이전처럼 즉각 작품 안에 녹여 냈다. 작품의 규모도 중요한데, 어떤 면에서 19세기에 살롱Salon(현존하는 미술가들의 작품을 모아서 정기적으로 개최하는 프랑스의 공식적인 전람회-옮긴이 주)을 위해 제작되었던 '장엄한 대작Grandes Machines(19세기에 살롱전에 출품한 화가들이 그린 역사화와 당대 일화를 함께 혼합한 작품을 이른다-옮긴이 주)'의 현대판이라 할 수 있지만, 한편으로는 제2차 세계대전 이후 미국 추상미술의 엄청난 규모에 대한 반응이기도 했다.

캘리포니아에 도착한 지 2주 만에 호크니는 캔버스 작업을 시작했고 이 작품은 종국에 《협곡 그림Canyon Painting》도160으로 알려졌다. 처음에는

작품이 아닌 그저 기술적인 실험으로 시작되었다. 새로운 아크릴물감을 실험하고 색의 조합을 탐구하기 위한 방편일 뿐이었다. 라울 뒤피Raoul Dufy, 1877-1953의 작품에서 발견되는 것과 같은 '프랑스적 특징'이 바실리 칸딘스키Wassily Kandinsky의 제1차 세계대전 이전의 《즉흥Improvisation》 연작을 연상시키는 불타는 듯한 색채들 위로 펼쳐진다. 중앙에는 빨간색과 파란색 붓획의 격자무늬가 자리하는데, 피트 몬드리안Piet Mondrian이 1914년경 작업한 《플러스와 마이너스Plus and Minus》 연작을 상기시킨다. 몬드리안은 이 작품들을 통해 풍경에 뿌리를 둔 채 추상으로의 발전 가능성을 보였다. 호크니는 1980년 12월에 이렇게 회상했다. "작업을 마칠 때까지 진지하게 여기지 않았습니다. 그런 다음에 그 작업을 그림으로 만들었습니다. 그 이후 다음 작업을 하기까지 일 년 가까이 걸렸습니다. 진행 중인 다른 작업도 그 이유 중 하나였습니다. 그 사이에 〈산타 모니카 대로〉 작업으로 되돌아갔는데, 사실상 그 방식은 이미 끝났다는 점을 아직 깨닫지 못하고 있었습니다."

　　1978년 캘리포니아에 도착한 이후 호크니는 자신의 그림을 가능한 한 오래 작업실에 보관하여 깨달음을 얻자는 방침을 세웠다. 판화와 드로잉 판매 수입으로도 넉넉했으므로 이제는 그림을 파는 것에 대해 걱정할 필요가 없었다. 이와 같이 작품에 대한 연구 기간이 길어지자 〈협곡 그림〉에 대한 해석이 바뀌었다. 본래 단순히 시험 삼아 시작했지만 이제는 중앙이 비어 있는 풍경으로 보였다. 할리우드 힐스에 위치한 자신의 집 근처를 흐르는 협곡과 유사하게 보였다. '집과 가까운' 이미지의 직감적인 발견에 흥분한 호크니는 즉시 니컬스 협곡Nichols Canyon을 담은 재현적인 풍경화를 시작했다. 그곳은 집에서 작업실을 향해 운전할 때 매일 지나치는 곳이었다.

　　〈니컬스 협곡〉도161은 〈아이오와〉(1964)도53나 〈로키 산맥과 지친 인디언들Rocky Mountains and Tired Indians〉(1965) 같은 1960년대 중반의 양식화된 풍경화에서 실마리를 얻었다. 그러나 이제 대담한 디자인은 연속적 표면의 패턴을 낳고, 물기를 가득 머금은 색채는 전례 없이 풍부함을 띤다. 호크

160 〈협곡 그림〉, 1978

니는 마침내 카메라로 포착한 외관의 복제에 의지하지 않고 경험을 직접
적으로 다루는 방식을 찾았다. 이 작품의 오렌지색, 노란색, 파란색, 빨
간색, 녹색, 보라색의 다채로운 범위의 색채는 임의적인 것도, 한 화면
안에 빛의 스펙트럼 전체를 통합하려는 도전도 아니다. 정확히 말해 색
채의 결합은 할리우드 힐스 위로 보이는 일몰의 장관을 다소 거칠게 과
장하나 정확하게 반영한다. 형태에서도 실제 경험에 상응하는 방법을 구
상했다. 화면 안으로 돌진해 들어가는 구불구불한 선은 끊임없이 이어지

161 〈니컬스 협곡〉, 1980

는 굽은 길을 따라 운전할 때의 어지러움을 효과적으로 전달한다. 풍경은 잠시 훑어본 뒤 떠올린 기억처럼 도식화되어 있다. 화면 중앙의 빨간 지붕 집과 같은 특징만이 길목을 식별하는 지표가 된다.

캘리포니아로의 복귀는 열정적인 작품 활동으로 이어졌다. 1979년과 1980년 초에 걸쳐 자신의 발견에 솔직하게 기뻐하고 자신의 기법을 느슨하게 만들려고 애쓰면서 호크니는 폭이나 높이가 61센티미터를 넘지 않는 작은 그림 12점과 중간 크기의 그림 12점을 시작했다. 이 모든 작품이 아크릴물감으로 그려졌는데 대부분 산발적으로 작업이 이루어졌다. 그 뒤 1981년 2월 메트로폴리탄 오페라에서 초연하는 오페라와 발레 트리플빌triple bill의 무대미술 작업 등 다른 계획에 집중하기 위해서 이 작품들을 한쪽으로 밀어 놓았다. 호크니는 자신의 발견을 회화로 옮기기 위해서는 무엇보다 드로잉 방식에서 즉흥성을 더욱 발전시켜야 할 필요성을 인지했다.

1979년 여름 호크니는 《셀리아와 앤Celia and Ann》으로 알려진 10점의 석판화 연작을 제작한다.도162 이 작품의 규모와 대담한 윤곽선은 여성을 중심 주제로 다룬 앙리 마티스의 석판화를 연상시킨다. 1972년 수잔 램버트Susan Lambert의 빅토리아 앤드 앨버트 박물관 도록에 실린 마티스의 판화처럼, '셀리아 버트웰과 앤 업턴' 석판화는 모델이 있는 곳에서 제작되었지만 상상력 역시 중요한 요소로 작용했다. 또한 마티스의 판화처럼 나른한 자기 몰입의 느낌이 일상적인 활동이나 몽상 또는 공상 중인 여성이라는 주제와 결합된다. 피에르 보나르Pierre Bonnard, 1867-1947와 툴루즈로트레크Henri de Toulouse-Lautrec, 1864-1901를 연상시키는 세로로 긴 수직 형태의 판화인 〈립스틱을 바르는 앤Ann Putting on Lipstick〉처럼 19세기 후반의 앙티미즘Intimism(실내 정경이나 일상생활에서 주제를 취하는 회화의 경향-옮긴이 주) 이미지의 역사에 대한 호크니의 인식은 때때로 두드러진다. 알베르 마르케 Albert Marquet, 1875-1947 그리고 특히 라울 뒤피 작품에서 보이는 서예적인 특징도 감지된다. 호크니는 파리에 거주하는 동안 알베르 마르케의 작품에 경탄했고, 라울 뒤피 작품의 신선함과 생동감의 가치를 이때에 이르러서

162 〈즐거워하는 셀리아〉, 1979

야 인정하기 시작했다. 20세기 초의 프랑스 회화가 지닌 생명력은 메트로폴리탄 오페라단의 무대 디자인을 위한 영감을 찾고 있던 호크니에게 큰 인상을 주었다. 이 프로젝트를 준비하는 사이에 수채화 연작을 제작했다. 이 연작은 주로 뒤피 그림에서 비롯된 '프랑스적 특징'으로 이루어져 있다. 호크니의 최근 작품의 가벼운 손길과 활기찬 붓질은 이 원천에 크게 의존하고 있다.

 호크니는 여전히 자신의 작품을 위한 새로운 회화적 구조를 찾고자 그의 표현대로 '더듬거리고' 다녔음에도 불구하고, 색채가 그 어느 때보다 중요한 구성상의 역할을 충족시킨다는 점을 즉각적으로 이해했다. 자연주의의 제한으로부터 벗어나서, 극소량의 흰색을 혼합하여 채도가 높은 색을 활용하고 인상적인 방식으로 결합하면서 한층 강렬한 색채를 구현했다. "초기 작품 중 다수가 꽤 강한 색을 갖고 있었습니다. 자연주의가 그것을 약화시켰다고 생각합니다. 자연주의로부터 벗어나면서 색에

더 눈길이 갔습니다. 나는 색에 관심을 두지 않은 그림을 대단히 많이 그렸습니다. 그것들은 다른 것에 대한 그림이었습니다. 그러나 최근, 정확히 말해 지난 2년간 색이 훨씬 강렬해졌다고 생각합니다. 《종이 수영장》에는 훨씬 다양한 색이 존재합니다. 그리고 현재 작업 중인 모리스 라벨Joseph-Maurice Ravel, 1875-1937 오페라의 무대미술 작업은 색을 주제로 하고 있습니다."

〈산타 모니카 대로〉도159의 경우 호크니의 일반적인 색조에서 볼 수 없었던 새로운 색채들이 대담하게 병치된다. 벽돌 길의 붉은색에 강렬한 노란색이 잇닿아 있어, 결과적으로 오렌지색과 청록색의 평평한 부분과 대조를 이룬다. 호크니는 이렇게 말한다. "캘리포니아는 색에 영향을 미칩니다. 영국보다 더 밝은 색을 보게 됩니다." 그의 작품에서 새로운 강도의 색조는 이와 같이 강렬한 빛을 경험하지 않았다면 분명 상상할 수 없었을 것이다. 그러나 〈니컬스 협곡〉도161과 같은 새로운 그림의 대담한 색채는 표현력에서 이전 시기의 캘리포니아 그림에서 보이던 밝지만 기본적으로 지역적인 특성의 색채를 크게 능가한다. 1977년 유화 〈나의 부모My Parents〉도145와 〈가리개 위의 그림들을 바라보기〉도152에서 이미 드러났듯이, 반 고흐의 영향은 〈해바라기〉에 대한 신비로운 모사와 더불어 이제 완벽하게 구현되었다. 호크니는 또한 마티스의 그림을 보고 드로잉을 그렸다. 〈춤La danse〉(1909)도170을 변형하여 라벨 오페라의 무대 중 밤의 정원을 표현하는 등 때때로 마티스를 특별히 참고했다. 이 두 미술가의 작품을 관찰함으로써 분위기 연출에 색을 활용하는 방법을 탐구하기 시작했고, 또한 특정한 환경에서 색의 특성에 대해 보다 민감해졌다. 그리고 그것이 과장을 통해 표현의 특징이 될 수 있음을 깨달았다. 직관력은 이제까지보다 더욱 중요한 역할을 하고 있었다. "자연스러움과 지역색이 약한 색을 사용할수록 작업할 때 그림 자체에서 직관력을 보다 많이 발견하게 됩니다."

반 고흐와 마티스의 영향은 1980년대 초 호크니의 작품에서 늘 발견할 수 있다. 이 시기 그의 작품은 색채에 대한 깊은 이해와 패턴과 대담

한 붓질을 통한 활기 넘치는 화면, 평평한 색면의 연결을 통한 그림과 드로잉의 결합이라는 특징을 지닌다. 종이 작업에서는 종종 수월하게 성취하는 생생함과 직접적 효과를 그림에 부여하기 위해 보다 즉흥적이면서도 자유롭게 그릴 수 있는 방법을 찾고 있었다. 1979년 2월 찰스 잉엄과의 인터뷰에서 호크니는 더 빨리 그리고 싶은 바람을 언급한다.

때때로 너무 힘을 주면 표현력을 충분히 발휘하지 못한다는 것을 이제는 압니다. 드로잉에는 힘을 들이지 않습니다. 재빨리 그리기 때문입니다. 그래서인지 드로잉은 그림보다 훨씬 생기 넘칩니다. 그렇지 않습니까? 그림 그리기가 훨씬 더 힘든 일인데도 말입니다. 내가 늘 간절히 바라는 것은 드로잉하듯이 그림을 그리는 것입니다. 대부분의 미술가들이 이렇게 그리고 싶다고 말합니다. 캘리포니아에서 나는 그 방법을 찾아가고 있습니다.

〈핑크 플라밍고*Pink Flamingos*〉, 〈암컷 소동*Female Trouble*〉에 출연한 미국 전위영화의 스타인 여장 연기자 디바인*Divine*의 초상화도163는 호크니의 새 구상화에서 가장 성공적인 작품이라고 할 수 있다. 이 작품에서 드로잉의 즉흥성을 물감으로 가장 설득력 있게 옮겼다. 호크니는 이 작품의 성공이 모델이 떠난 뒤에 머리 부분만 작은 크기의 사진들을 활용하고, 그 외에는 전적으로 기억에 의존하여 그린 것 때문임을 뒷날 깨달았다. 〈니컬스 협곡〉도161처럼 주제로부터 자유로워지면서 이미지는 사전에 계획하지 않고 힘들이지 않고 그린 듯 보였다. 인물 형상의 육중한 존재감은 적극적으로 패턴화된 배경 안에 담겨 있다. 따라서 이미지 전체는 밝은 색상의 표면 디자인 안에 고정된다. 이는 특히 〈장식적인 바닥 위의 장식적인 인물*Figure décorative sur fond ornamental*〉(1927), 〈탕부랭에 앉은 누드*Nu assis au tambourin*〉(1926)와 같은 단독 인물을 그린 1920년대 마티스 작품과 비교된다. 여기서 호크니는 로런스 고윙*Lawrence Gowing*이 마티스의 그림에서 간파한 바, 곧 "화면 전면을 덮는 패턴은 색채처럼 '분명하게 현존하는' 감싸

163 〈디바인〉, 1979

안는 상징적인 실재를 만들어 낸다"를 목표로 삼고 패턴과 색을 사용한다.

능란한 드로잉과 선명한 색채에 바탕을 두지만 정반대의 접근 방식을 〈'갈매기 교수'를 읽고 있는 카스민_Kas Reading "Professor Seagull"〉도164에서 보여 준다. 이 작품은 미술 작품 포장에 사용되는 중성 카드보드지 위에 그린 첫 작품이다. 카스민이 호크니에게 드로잉의 직접적인 즉각성을 옮기기 위한 수단으로 판지 위에 그림 그리기를 권유했다. 호크니는 캔버스 작업은 압박감을 느끼게 하지만 종이 작업은 결과가 만족스럽지 못하면

246

164 〈'갈매기 교수'를 읽고 있는 카스민〉,
1979–1980

언제든 폐기할 수 있으므로 보다 많은 자유로움과 안정감을 느낀다는 점
에 동의했다. 호크니는 실물을 보고 이 이미지를 먼저 목탄으로 대략 그렸
고 그 후에 짜낸 물감으로 바로 채색했다. 목탄 선이 지침이 되긴 하지만
색은 1963년부터 1970년대 중반까지의 작품처럼 윤곽선 안을 채우는 단
순한 보충물이 아니다. 강한 색조의 붓으로 자유롭게 채색한 표면은 전체
구성에서 핵심적으로 작용하는 독립적인 형태임을 강조한다. 이미지가 과
도하게 집중되어 있고 사면의 경계선 안에 압축된 인물의 존재가 강렬하
여 호크니는 이 작품을 미완성 상태에서 멈추기로 결심했다. 당초 다리도
그리려 했지만 작업을 시작하기 전에 카스민이 캘리포니아에서 영국으로
돌아가야 했다. 이 상태에서 이미지의 모든 요소는 즉각적인 효과와 인물
에 대한 주의 집중에 초점이 맞추어져 있다. 이 작품에는 〈무어식*Moresque*〉
(1975–1976)도165과 같이 단독 인물을 다룬 키타이의 인상적인 패널 작품
을 연상시키는 요소들이 있다. 두 작품 모두 구성 방식과 인물을 향한 공

165 R. B. 키타이, 〈무어식〉, 1975-1976

간의 도입부 역할을 하는, 비스듬하게 보이는 탁자에서 공통점을 지닌다. 그러나 호크니는 눈앞에 앉아 있는 남자에 대한 인상을 강렬하게 전달하기 위해 참조와 정교함의 외피를 벗었다. 거친 표현에도 불구하고 이 인물은 이전의 자연주의 초상화가 보여 주었던 외관과 유사성에 대한 매우 세밀한 관심을 능가하는 물리적 효과를 자아낸다.

호크니가 이 시기에 제작한 2인 초상화의 화면 구성은 이와 유사한 물리적 효과를 추구하지만, 인물의 상황에 의해 주의가 어느 정도 분산된다. 헨리 겔드잘러와 그의 친구 레이먼드 포이Raymond Foye의 초상화인 〈대화The Conversation〉도166에서 호크니는 작업실의 중성적 배경 안에 인물을 배치함으로써 주목하게 한다. 관계의 다양한 양상을 드러내기 위해 특정한 장소의 건축적 배경과 디테일을 활용하던 1960년대 후반-1970년대 초반의 2인 초상화의 실내 환경은 이제 사라진다. 1975년과 1977년에 제작한 부모의 초상화처럼 자세와 몸짓으로 관계의 성격을 전달한다.도144, 145

헨리와 레이먼드 뒤의 가림막은 색조의 명도와 채도를 달리 하기 위해 검은 배경 위에 고르지 않게 채색된 밝은 노란색의 단일한 면으로 표현했는데 이는 반 고흐를 연상시킨다. 이는 호크니가 무대 디자인 작업에서 과슈를 다루었던 경험을 통해 발전시킨 채색 기법이다. 색은 장식적인 효과를 위해 넓은 영역에 걸쳐 채색되지만 인물의 양감에도 기여한다. 이는 호크니마

저 놀란 발전이었다. "작품은 상당히 느슨합니다. 그렇지만 양감은 꽤 탄탄합니다. 양감이 느껴집니다. 사실 그것은 색채 덕분입니다. 나는 이 점, 즉 색을 가지고 무엇을 할 수 있는지를 알아가는 중입니다. 내게는 새로운 발견입니다. 다른 사람들에게는 그렇지 않을 수도 있다는 뜻입니다. 그러나 내 경우에는 꽤 흥미진진한 새로운 발견입니다."

1979년 하반기부터 1980년에 걸쳐 호크니의 관심은 다시 한 번 무대로 향했다. 이번에는 메트로폴리탄 오페라를 위한 트리플 빌 무대의

166 〈대화〉, 1980

디자인을 맡았다. 이 공연은 에릭 사티Erik Satie, 1866-1925의 짧은 발레극 〈퍼레이드Parade〉와 공연 시간이 한 시간 남짓인 두 편의 오페라, 곧 프랑시스 풀랑크의 〈테이레시아스의 유방〉도168과 모리스 라벨의 〈어린이와 마법L'Enfant et les sortilèges〉도167으로 구성되었다. 연출가 존 덱스터John Dexter는 이 세 작품을 시대와 주제에서 서로 맞물리게 해달라고 요청했다. 공연은 제1차 세계대전이 휩쓸고 간 프랑스를 배경으로 구성되었다. 프랑스 국기에 의해 단절되는 가시철조망 다발이 공연의 첫 무대에 등장하는 유일한 사물이고, 이것은 뒤에 이어지는 무대에서 얼핏 보이다가 마지막 공연인 라벨의 오페라에서는 사라진다. 〈퍼레이드〉에서 도입한 서커스와 거리 축제는 풀랑크 오페라의 기초가 되고, 라벨의 어린이들이 꿈꾸는 환상의 세계로까지 확장될 수 있었다. 결과적으로 코메디아 델라르테의 풀치넬라Pulcinella(이탈리아 민속 희극에 등장하는 어릿광대–옮긴이 주)를 비롯한 인물들이 세 작품 모두에 등장한다. 그리고 라벨의 오페라에서는 풀치넬라와 똑같은 의상을 입은 합창단이 등장한다. 이 의상은 특히 도메니코 티에폴로Domenico Tiepolo, 1727-1804의 풀치넬라 드로잉을 참조했는데, 이 드로잉은 1979년 말 스탠퍼드대학교 미술관에서 전시되었다.

1980년 2월 8일 호크니에게 보낸 편지에서 존 덱스터는 그날의 저

167 〈어린이와 마법: 라벨의 야광 정원〉, 1980

녁 공연이 "혼란스러운 시대에 예술이 얼마나 거칠고 기묘하게 살아남았는지에 대한" 암시를 드러냈으면 한다는 바람을 표현했다. 짧은 발레극인 〈퍼레이드〉는 관객을 거리에서 극장 안으로 불러들이는 것을 그 전제로 삼는데, 이는 그 저녁 공연의 도입부이자 덱스터의 "음악극에서 가능한 대안에 대한 개인적인 철학"에 대한 암시로서 사용된다. 덱스터는 이렇게 설명한다. "아마도 새로운 관객을 색다른 천막으로 끌어들여 오페라 극장에서 연극적인 흥거움이 있는 저녁 공연을 즐기게 할 방법이 여전히 있지 않을까 알아내려고 노력하는 것 같습니다. 이 오페라 극장은 세계적인 스타 성악가나 육중하고 값비싼 장식에 제한을 받지 않습니다."

존 덱스터가 제시한 주제 및 음악과의 역사적 관계에 대한 인식에서 호크니의 디자인은 열의가 넘치던 1910-1920년대 프랑스 모더니즘을 지속적으로 참고한다. 〈퍼레이드〉는 20세기의 가장 유명한 협업 작품 중 하나로 꼽힌다. 무대를 디자인한 피카소의 영향력이 압도적이지만, 음악을 작곡한 에릭 사티, 이야기를 만든 장 콕토Jean Cocteau, 1889-1963, 안무가 레오니드 마신Léonid Massine, 1896-1979, 연출가 세르게이 디아길레프Sergei Diaghilev, 1872-1929, 프로그램 노트를 쓴 기욤 아폴리네르Guillaume Apollinaire(전쟁이 끝나기 전 주에 사망함)가 참여했다. 프랑시스 풀랑크의 〈테이레시아스의 유방〉 음악은 1944년에 작곡되었고 1947년에 초연되었다. 그러나 그것은 아폴리네르가 1903년에 대부분 썼고 1917년에 "2막과 서막으로 이루어진 초현실주의 연극"으로 공연되었던 희곡에 기초를 두고 있다. 이 작품의 해설과 〈퍼레이드〉의 프로그램 노트에서 아폴리네르는 희곡의 익살맞고 비논리적인 사건을 표현하는 용어로서 처음 '초현실주의'를 사용했다. 〈어린이와 마법〉은 제1차 세계대전 때 시도니 가브리엘 콜레트Sidonie Gabrielle Colette가 쓴 시 〈내 딸을 위한 발레Ballet pour ma fille〉에 바탕을 둔 작품으로 1920-1925년 사이에 라벨이 곡을 쓰고 초연되었다. 이 작품은 '현재'를 배경으로 하지만 전쟁을 직접 암시하지 않는다. 그러나 잘못을 저지르고 격리되었다가 용서받는 아이 이야기는 폭력을 이긴 사랑의 승리, 다시 말해 반전反戰의 의미를 함축하는 것으로 해석할 수 있다.

168 〈테이레시아스의 유방〉,
1980

　〈난봉꾼의 행각〉, 〈마술피리〉 무대 디자인은 몇 장의 준비 드로잉과
더불어 축척 모형으로 제작되었지만, 트리플 빌의 경우에는 최종 형태
에 이르기까지 수많은 수정 작업을 거쳤다. 호크니는 1979년 후반부터
1980년 상반기까지 과슈로 수없이 스케치를 하며 개념을 발전시켰다. 이
무대 디자인의 다른 요소들, 특히 의상과 배경막 주위, 그 안에서의 인물
의 동선은 1980년 6월 초부터 8월 중순까지 런던에 머물면서 그린 16점
의 소품 중 반 이상을 통해 연구되었다.
　〈퍼레이드〉의 구상은 여러 차례 바뀌었다. 처음에는 풀랑크와 라벨
의 오페라 사이에 공연되는 막간극으로 계획되었다. 이후에 연극 세계로
의 초대로서 맨 처음에 공연되는 것이 논리적이라고 결정되었고 거리의
삶을 반영하여 표현했다. 그해 여름 런던에서 제작한 마지막 그림 중 하
나에 기초를 둔 최종 디자인은 주변의 재료로 재빨리 즉흥적으로 만든
장면이라는 인상을 풍기며 이후의 저녁 공연에서 보게 될 디자인 요소들
이 산재하는 무대를 보여 준다.
　〈테이레시아스의 유방〉은 2막과 서막으로 구성된 희가극opéra bouffe으
로 세 작품 중 가장 단순한 무대 디자인을 선보인다. 이 작품은 커튼 앞
에 선 연극 감독이 앞으로 펼쳐질 여흥이 경쾌하고 재미있을 것이라고
설명하는 서막으로 시작된다. 그러나 여기에는 진지한 메시지, 곧 전쟁

으로 황폐해진 나라에 다시 사람을 살게 하자는 내용이 담겨 있다. 커튼을 재현한 양식화된 배경막이 이후에 알프레드 자리의 〈위뷔 왕〉과 비교되는 소란스러운 부조리함을 보여 주는 익살스러운 사건을 암시한다. 커튼은 1963년의 두 회화 작품 〈사람과 커튼이 있는 정물화*Still Life with Figure and Curtain*〉, 〈서 있는 동반자의 시중을 받고 있는, 앉아서 차를 마시고 있는 여자*Seated Woman Drinking Tea, Being Served by Standing Companion*〉에서 사용했던 커튼의 변형이다. 이후에 커튼이 올라가고 '무대 속 무대'로서 단일한 배경이 모습을 드러낸다. 이 오페라 공연에 대한 풀랑크의 메모에 따르면, 배경이 아폴리네르의 잔지바르*Zanzibar*의 나라 대신 1910년경의 몬테카를로와 니스 사이에 위치하는, 프랑스 리비에라 연안의 가상의 마을로 바뀐다. 이국적 정취가 애국적 뉘앙스의 주제와 부합하지 않다고 풀랑크가 주장했기 때문이다. 무슨 일이 있어도 무대 디자인은 이 점을 강조해야 한다고 요구했다. 리비에라로의 변경은 아폴리네르가 이 지역 출신이라는 사실에서 예견할 수 있는 것이었다.

공연 시간이 짧아 중간 휴식 없이 이어지는 풀랑크의 오페라를 위해 호크니는 배경에 대본의 지시문에 적힌 요소 모두를 정확하게 재현했다. 우선 무대는 지중해 마을의 중앙 광장이다. 한 쪽에는 차양을 드리운 카페가 있고, 다른 쪽에는 프랑스 남부풍의 전형적인 건물이 서 있는데 2층 창문이 열려 있고 1층에는 '바 타박Bar-Tabac(담배와 술을 파는 바―옮긴이 주)'이 있다. 중앙에는 항구를 향해 펼쳐진 경관이 있다. 호크니는 영감을 얻기 위해 주로 색조가 재치 있고 경쾌하며, 풀랑크 음악의 특징인 양식적인 패러디의 요소와 시각적인 조응을 이루는 라울 뒤피의 1930년대 항구 장면을 주로 참고했다.

호크니는 라벨의 오페라에 가장 큰 관심을 기울였다. 음악이 좋았을 뿐만 아니라 40분간 복잡다단하게 변하는 장면이 제기하는 도전 때문이었다. 어린이 방을 배경으로 하는 첫 장면에서 웨지우드 찻주전자와 중국 도자기 컵이 폭스트롯foxtrot(1910년대 초 미국에서 시작된 사교춤의 일종―옮긴이 주)을 추고, 불꽃이 난로에서 튀어나와 아이를 위협하고, 벽지를 뜯고

나온 양치기들이 떠나기 전에 노래와 춤을 추고, 아이가 화가 나서 찢어 버린 책 속의 왕자가 찢어진 페이지에서 걸어 나와 움직인다. 이 끊임없 는 변환을 위한 호크니의 독창적 해법은 크게 확대한 집짓기 블록의 표 면에 이 사물들을 각각 양식적으로 재현하는 것이었다. 블록은 각기 다 른 방향으로 돌릴 수 있으므로 풀치넬라와 똑같은 의상을 입은 무대 담 당자가 재조립하게 했다. 장난감 블록이라는 단순한 장치를 통해 관객 은 환상을 현실로 바꿀 수 있는 상상력에 대한 경이로 가득한 아이들이 된다.

적어도 6개의 무대 디자인에서 사용한, 직관적으로 착상한 안으로 깊숙이 들어간 원근법은 메트로폴리탄 오페라 극장의 거대한 무대를 아 이의 시각에서 본 친밀한 방으로 바꾼다. 그러나 이러한 공간 감각보다 주목할 것은 호크니의 대담한 색채, 곧 녹색과 빨간색, 파란색의 인상적 인 조합이다. 이를 통해서 음악의 분위기와 유사한 무대를 창출한다. 음 악은 분위기를 조성하며 천천히 그리고 조용히 시작된다. 호크니는 이를 "방 구석과 그림자 등 모든 것에 흥겨워하는 시선으로 방안에 있는 모든 것을 바라보고 있는 아이"의 분위기로 해석한다. 이와 같이 음악의 초반 에는 수반되는 움직임을 도입하지 않기로 결정했다. "관객들은 그냥 바 라만 봅니다. 음악이 그 방의 분위기를 불러일으킵니다. 그것이 전부입 니다."

음악과 색채의 등식은 오페라의 두 번째 부분에서 더욱 인상적으 로 이루어진다. 방의 벽이 갑자기 사라지고 아이는 달빛과 사그라들지 않는 일몰의 핑크빛이 감도는 밤의 정원에 있다. 호크니의 정원 디오 라마diorama(입체 모형─옮긴이 주)에서는 가운데 큰 나무가 가장 두드러진 다.도167 이는 1978년 초에 찍은 흑백 사진 〈나일 강둑의 조 맥도널드와 피터 슐레진저*Joe McDonald and Peter Schlesinger on the Banks of the Nile*〉에서 영감을 받은 것이다. 여기에서도 풍부한 색채가 최고의 효과를 낳는다. 이 장면은 그 자체가 변형이라 할 수 있다. 선명한 녹색의 땅과 균형을 이루는 밝은 빨 간색 나무둥치와 넓게 뻗은 파란색 나뭇잎이 마티스가 1909년에 제작한

대작 〈춤〉도170의 색 조합과 간결한 형태에 직접적으로 바탕을 두고 있기 때문이다. 이러한 참조는 존경의 표현이 아니라 음악의 분위기를 표현하는 데 가장 흥미로운 시각적 형태를 발견하고자 하는 충동에서 이루어졌다. 마티스의 그림은 음악과 색채의 상관관계를 제시할 뿐만 아니라 호크니의 표현을 빌리면 "가장 단순한 수단으로 가능한 가장 직접적인 감정을 불어넣고자" 했던 작품으로 이 장면에서는 새로운 맥락에서 재연된다. 지속적인 움직임을 암시하는 춤추는 사람들의 팔의 우아한 곡선은 나무의 흔들리는 가지로 옮겨지고 아이의 칼질로 상처를 받게 되었을 때 생기를 얻게 된다. 마티스의 그림은 거대한 크기로 이루어진 색채의 놀라운 향연을 통해 기념된다. 오페라에서 받은 영감은 다시 한 번 호크니로 하여금 자신의 기반을 초월하고 가장 인상 깊은 작품을 창작하게 했다.

10년이 넘는 기간 중 유례없는 에너지의 폭발적 분출 속에서 호크니는 1980년 여름 런던에서 두 달간 머무르며 음악과 춤을 주제로 한 16점의 연작을 제작했다.도169, 171 이 그림들 중 상당수가 메트로폴리탄 오페라 극장의 트리플 빌 무대 디자인에 바탕을 두고 있었는데, 호크니는 근래의 무대미술 경험과 피카소의 작품에 대한 점점 커져 가는 열정을 결합했다. 호크니는 그해 여름 초 뉴욕의 현대미술관에서 개최된 대규모 회고전에서 피카소의 작품을 면밀히 연구했다. 특정한 작품이나 양식의 표면적인 외관이 아니라 미술에 대한 피카소의 태도를 따르고 싶었다. 즉 언제 어디서나 영감을 얻고, 자신의 구상에 적당한 수단을 제공하지 못할 때 기존 방식을 과감하게 버리며, 충동에 기대어 빠르고 즉흥적으로 작업하고, 새로운 경험에 비추어 앞서 다룬 주제로 되돌아가며, 단일한 회화를 거듭 고치는 데 노력을 낭비하기보다는 풍부한 상상력의 구상을 창안하기 위해 자신의 에너지를 쏟고, 무엇보다 예술과 삶을 통합하는 능력을 닮고 싶었다.

피카소의 전시는 때때로 재빨리 그릴 때 차분히 계획된 결과보다 자신의 생각에 가깝다는 것을 깨닫게 했습니다. 헨리는 내게 말하곤 했습니

169 〈두 명의 무용수〉, 1980

170 앙리 마티스, 〈춤〉, 1909

다. "당신이 벗어던진 엄숙주의란 한 그림에 3개월을 들이면 그것이 훌륭한 작품이 되고 이틀을 들이면 아무것도 아니라고 생각하는 태도입니다." 그는 말했습니다. "단지 이틀을 들인 그림에서 다른 작품에는 없는 측면이 보일 때가 종종 있습니다." 나는 그 말이 일리가 있다고 생각했습니다. 〈조지 로슨과 웨인 슬립〉도132과 같이 내가 정말로 긴 시간을 들인 그림들은 결국 모두 포기하고 말았습니다. 이따금 나는 즉흥성을 폄하합니다. 반면

171 〈할리퀸〉, 1980

드로잉에서는 그렇지 않습니다. 그림에서는 어떤 이유에서인지 장애가 발생해서 캔버스를 종이처럼 대하지 못합니다. 그러나 종이처럼 대해야 합니다.

1980년 12월 호크니는 이렇게 회상했다. 호크니는 1960년대 초의 작품이 지닌 활력의 상당 부분을 한 작품에 2-3주 이상 들이지 못했던 급박함으로부터 생겨났다는 사실을 인정한다. 그리고 지금 이것을 되찾기를 희망한다. "주제를 신속하게 다루면 그 안으로 더욱 몰입하게 됩니다. 더 많은 것을 쏟아 붓기 때문입니다."

호크니는 피카소와의 경쟁을 통해 힘을 얻지는 않았다. 그보다는 정확히 말해 자신의 목소리로 자신의 경험을 꾸준히 이야기하는 것이 얼마나 중요한지 인식했다. 하나의 개념을 끊임없이 정진하여 성공한 많은 동시대 미술가들이 호크니에게는 다소 무의미해 보였다. 그로 인해 다양한 경험을 할 기회가 사라지기 때문이다. 호크니는 피카소의 태도를 따르면 하찮게 보일 수 있는 작품뿐만 아니라 실패작도 얼마간 만들게 될 것이라는 점을 인식하고 있다. 그러나 인간미의 측면에서 그의 미술이 얻을 수 있는 것은 헤아릴 수 없다. 미술가는 어떤 것도 두려워해서는 안 되고, 다른 작가를 모방하거나 한물간 작업을 만드는 것에 대해서도 걱정하지 않아야 된다는 결론에 이르렀다. 자신의 경험을 성실하게 다루는 한 그 작품은 의미상 그 자신의 시간이 될 것이기 때문이다.

1980년 여름 런던에서 그린 그림과 그 이후의 그림들은 매우 다채롭다. 그 모두가 호크니가 만든 것이라는 데에는 의문의 여지가 없다. 그 작품들은 끊임없는 놀라움과 발견의 느낌을 자아내며 그 안에 장난기 다분한 실험 정신, 1960년대 초의 작품을 자유롭게 만들어 주었던 절충주의를 연상시키는 양식과 기법의 유희에 대한 수용적인 자세를 담고 있다. 이 새로운 작품은 왕립미술대학 시절 작품의 논리적 계승인 듯하다. 호크니는 이에 대해 매우 즐거워했으며 1960년대 후반과 1970년대 초반 자연주의 그림이 자신의 발전 과정에서 궤도이탈이었다는 견해에 이르

렀다.

호크니가 런던에서 제작한 작품 중 어느 것도 그리는 데 며칠 이상이 걸리지 않았다. 대개 그 작품들을 대담한 색채와 단순한 형태로 매우 자유롭게 그렸다. 그중 첫 번째로 제작된 그림은 두 명의 무용수를 그린 도식화된 이미지로 3년 전인 1977년 11월 런던의 아델피 극장Adelphi Theater의 웨인 슬립 원맨쇼에 사용된 배경막을 위해 제작한 드로잉으로부터 재빠르게 즉흥적으로 그려졌다.도169 선과 색만으로 움직임을 묘사하는 것은 다른 소품인 〈왈츠Waltz〉에서 더욱 심화된다. 이 작품은 모리스 라벨의 1919년 발레음악 〈라 발스La Valse〉와 조응하는 추상화에 가깝다. 호크니는 이전에 가볍게 추상을 다루긴 했으나 본격적으로 작업한 적은 없었다. 1971년작 〈수영장에 떠 있는 고무링〉도110이나 그보다 앞선 〈미술적 장치로 둘러싸인 초상화〉도54처럼 추상에 대해 반어적인 태도를 취하는 대신, 이제 자신의 경험을 물감으로 옮기는 데 자신감을 갖게 되어 이미지를 알아보기 어려운 정도로까지 단순화할 수 있었다. 그는 추상미술이 장식적인 효과 이상을 제공하고 본질에 집중할 수단을 제공할 수 있다는 점을 알게 되었다. 그러나 지각된 경험과의 관계를 단절한 미술이 공허하기 마련임을 이전보다 절실히 느꼈다. 1980년 12월 호크니는 다음과 같이 설명했다.

일부 추상미술의 문제는 어디로부터도 유래하지 않았다는 것입니다. 그것이 키타이가 말하고자 한 요지입니다. 즉 묘사적 미술과 비묘사적 미술은 실제적으로 차이가 있습니다.…… 흔적을 만들면서 팔을 이리저리 움직이는 활동에 관심을 갖는 사람들은 거의 없습니다. 그러나 사람들은 경험을 통해 무언가를 만드는 데에는 관심이 있습니다. 모든 사람들이 그와 같이 일을 하기 때문입니다. 유일한 차이점은 미술가는 경험으로부터 무언가를 만든다는 것뿐입니다.

호크니는 자신감에 차서 1980년 가을 로스앤젤레스로 돌아왔다. 런

던에서 그린 그림의 즉흥성을 더욱 야심찬 계획에 적용하고자 했다. 작업실 벽에 여전히 핀으로 고정되어 있던 〈산타 모니카 대로〉도159는 이제 구원의 가능성으로부터 멀어진 것으로 보였다. 호크니는 조수인 제리 손Jerry Sohn에게 그 그림을 폐기하고 만족스러운 두 부분만 보관하라고 지시했었다. 10년도 지난 뒤, 제리 손이 그 작품을 여전히 간직하고 있다는 사실을 알게 되었다. 기억하던 것보다 훨씬 더 괜찮아 보이는 이 작품의 재발견에 놀라서 결국 《캘리포니아의 호크니Hockney in California》 전시에서 이 작품을 공개하는 데 흔쾌히 동의했다. 이 전시는 1994년에 일본을 순회했다. 그의 의도는 마치 거리를 따라 걷는 것처럼 눈이 그림을 가로지르며 움직이게 만드는 것이었다. 이를 위해 따로 떨어져 있는 여러 이미

지들 사이에 주의를 분산시키는 매우 다양한 형식과 구성을 구사했다. 그러나 결과가 정적이라고 판단되자 이 그림 작업을 중단했다. 화면이 지나치게 빽빽하고 이미지가 파편화되어서 지속적인 흐름을 만들어 내지 못했다. 보다 자유롭게 기억에 의지하여 그린 〈니컬스 협곡〉도161이 훨씬 만족스러운 해법으로 보였다. 정확한 외관이 아니라 느낌을 전달하는 방식 때문이었다. 이를 염두에 두고 호크니는 244×610센티미터 크기의 또 다른 캔버스를 〈산타 모니카 대로〉 위에 설치하고 11월 3주간 새로운 로스앤젤레스의 풍경화 〈멀홀랜드 드라이브: 작업실 가는 길*Mulholland Drive: The Road to the Studio*〉도172을 그렸다. 할리우드 힐스를 관통하는 기복을 이루는 길에 대한 약도와 같은 경관 역시 기억으로 그려졌다.

172 〈멀홀랜드 드라이브: 작업실 가는 길〉, 1980

호크니는 매일 이 그림을 그렸고 영국 왕립미술원의 전시 《회화: 새로운 정신Painting: A New Spirit》에 맞추어 제때 완성했다. 주제로 선택한 길은 할리우드 힐스에서 그가 매일 집에서 작업실로 운전하며 지나가는 주요 직통로이다. 구불구불한 길은 언덕의 윗부분에 묘사되고 있다. 그 너머의 왼쪽과 오른쪽에는 스튜디오 시Studio City와 샌 페르난도 밸리San Fernando Valley의 버뱅크Burbank 교외 지역의 도로 지도가 모사되어 있다. 1960년대 중반의 작품과 보다 근작인 〈니컬스 협곡〉의 풍경화처럼 할리우드 힐스 경관은 흡사 약도와 같은 방식으로 제시된다. 곡선을 그리는 움직임과 운전하는 동안 분간하게 되는 집의 지붕과 다양한 언덕길, 각기 다른 식물, 왼편의 테니스장과 수영장과 같은 눈에 띄는 디테일에 집중하면서 호크니는 이 작품을 빠르게 그리고 전적으로 기억에 의존해 그렸다. 힘차고 구불구불한 선과 색채의 조직적인 강조, 화면 위로 넓게 펼쳐진 관심거리로 인해 관람자의 시선은 풍경을 관통하는 자동차의 움직임을 따라 화면을 가로지르며 들쭉날쭉한 길을 돌아다니게 된다.

호크니는 이 그림을 그린 몇 주 뒤에 이렇게 설명했다. "사람들은 그림 주변을 운전하며 돌아다니게 됩니다. 사람들의 시선이 그렇게 움직입니다. 움직임의 속도는 그 길을 따라가는 차의 속도와 비슷합니다. 관람자는 이 작품을 바로 이렇게 경험하게 됩니다." 엄청난 넓이의 캔버스는 주제에 적합하다. 이는 확장된 풍경에 대한 파노라마식 경관을 가능하게 하고 관람자의 시야를 색채와 질감으로 채운다. 호크니는 다양한 흔적, 즉 새로운 회화 언어인 넓은 붓질의 이미지와 장식적인 패턴, 물감에 새겨진 윤곽선, 강렬한 색조의 빠른 붓질로 화면을 채웠다. 이 작품은 아크릴물감으로 그려졌다. 빨리 완성해야 하고 운송을 위해 둥글게 말아야 하므로 이 엄청난 규모에 유화물감을 사용하는 것은 비현실적이었다. 그는 한 색 위에 다른 한 색을 입히는 색의 얇은 층을 많이 활용했다. 이는 특별하고 풍부한 색조를 낳았고 최대한의 강도와 광도를 보장하는 방법이었다. 그 밖의 다른 곳에서는 종종 붉은색과 파란색 또는 녹색, 파란색과 주황색과 같은 기본적이지만 부분마다 다양하고 일정한 강도로 유지

되는 대조를 보여 준다. 그 결과 화면은 그 색이 화려하고 휘황찬란하다.

이때 호크니는 풍경화가로서 자신을 새로이 만들어 가고자 하는 의도는 없었지만 주제의 위계질서를 더 이상 믿지 않았던 것은 분명하다. 인물뿐만 아니라 주변의 모든 세계가 나름의 정당성을 주장하며 그의 관심을 붙잡았다. 이런 방식으로 자신의 선택권을 열어둠으로써 이제는 그 어떤 것도 가능해졌다.

173 〈푸른 테라스, 로스앤젤레스, 1982년 3월 8일〉, 1982

풍경의 재구성

호크니는 〈멀홀랜드 드라이브〉와 관련 작품들을 통해 자신의 목표가 더이상 그럴듯함이 아니라 본질을 드러내기 위해 외관을 재구성하는 것임을 감지했다. 이러한 열망의 뿌리는 반 고흐와 마티스, 피카소의 발견에 있었다. 이 미술가들은 모두 한 세기 전에 일본과 비서구권 미술의 사례를 모방하는 과정을 거쳤다. 늘 혼자 힘으로 계기를 만들어 오던 호크니는 1980년대 초 동양미술의 재해석에 상당한 에너지를 쏟아 부었다. 1981년 12월 3일 메트로폴리탄 오페라 극장에서 초연된 스트라빈스키의 트리플 빌 공연 무대 디자인뿐만 아니라 그해 5월 템스 앤드 허드슨 출판사의 권유에 따른 3주간의 중국 방문이 계기가 되었다.

　스트라빈스키 공연을 위한 무대 디자인은 이전 작업과 달랐다. 공연시간도 다르고 음악과 이야기, 분위기도 판이한 세 편의 작품으로 구성되었기 때문이다. 1983년에 동명 제목의 대규모 순회전시와 함께 출간된『호크니가 그린 무대*Hockney Paints the Stage*』에서 호크니는 이 저녁 공연의 첫 작품인 발레극 〈봄의 제전*Le Sacre du Printemps*〉을 '움직임kinetic'으로, 두 번째 작품 〈나이팅게일의 노래*Le Rossignol*〉를 '전통적인 오페라'로, 마지막 작품인 〈오이디푸스 왕*Oedipus Rex*〉을 '음악이 있는 정적인 이야기'로 각기 특징지었다. 이러한 대조에 대해 강렬한 색채와 원형 모티프의 단순한 장치로 작품들을 상호연결하면서도 각 작품에 어울리는 시각적인 대응물을 만들고자 했다.도174

　오랫동안 20세기의 시작을 알린 공연으로 평가받아 온 〈봄의 제전〉의 경우 쉽지 않을 것 같았으나, 존 덱스터 및 지휘자 제임스 러바인James

174 〈오이디푸스 왕: 합창단, 주연 배우, 해설자, 오케스트라와 가면〉, 1981

175 〈봄의 제전: 제전 무용수를 위한 배경 II〉, 1981

Levine과 의논한 후에 '겨울 풍경'의 측면에서 접근할 수 있었다. 호크니는 음악을 세심하게 들어본 뒤 그것이 가장 적절한 배경이라고 생각했다. 무대는 기본적으로 두 개의 원형 모티프로 구성되었다. 하나는 음산하고 양식화된 북쪽 풍경으로 정면의 배경막으로 제시되고, 다른 하나는 얼음 또는 호수를 나타내는 원반으로 의식을 거행하는 듯한 무용수들의 행위의 중심지로서 원근법에 의해 바닥으로 표현된다.도175 유색 조명이 배경막의 강렬한 색채(코발트 블루, 자주색, 울트라마린)를 한결 따뜻한 색조로 바꾸어 겨울로부터 생명이 움트는 봄으로 전환을 나타낸다.

행위가 벌어지는 원형 무대는 고대 그리스의 시인 소포클레스Sophocles의 원작을 각색한 〈오이디푸스 왕〉에서도 두드러진 특징이 된다. 이를 위해 호크니는 위엄 있고 간결한 배경을 만들었다.도174 빨간색과 검은색, 금색의 색채 구성은 메트로폴리탄 오페라 극장 자체의 실내장식에서 가져왔고, 야외 원형경기장에서 이루어지던 고대의 연극 공연처럼 극장의 거대한 공간을 무대의 일부로 변모시켰다. 이러한 공간 연출 방식에 더해 멀리서도 분명히 알아볼 수 있도록 큰 이목구비의 가면을 출연자에게 씌움으로써 공연자와 관객의 거리를 좁히면서도 비극의 장엄함과 격식을 잃지 않았다.

그러나 〈봄의 제전〉과 〈오이디푸스 왕〉은 호크니가 무대미술가로서 창조력을 발휘할 여지가 별로 없었다. 〈봄의 제전〉의 무대는 무용극의 배경으로서 단순해야 했다. 기본적인 자연의 이미지는 언제나 특정한 시각적 경험에서 자극을 받는 호크니에게 너무 평범했을 것이다. 〈오이디푸스 왕〉도 마찬가지로 그가 즐겁게 작업할 수 있는 디테일이 거의 없었다. 게다가 작품의 엄숙한 분위기와 동작의 결여로 인해 호크니는 억눌린 듯한 기분이 들었다. 하지만 이 두 작품 사이에 공연되는 짧은 길이의 오페라 〈나이팅게일의 노래〉는 동화 같은 이야기, 마법적인 분위기로 호크니의 태도와 훨씬 잘 어울렸다.도176 호크니는 카메라를 들고 빅토리아 앤드 앨버트 박물관의 18세기 청화백자 컬렉션을 보러 가는 등 20세기 버전의 중국풍 무대를 위한 자료를 모았다. 다른 두 작품처럼 무대의 중앙

176 〈나이팅게일의 노래: 황제와 신하〉, 1981

에 원형 모티프가 자리 잡았는데, 이번에는 쟁반 형태로 만들어 황궁의 바닥을 나타냈다. 호크니는 이 광경을 자신이 참고한 청화백자처럼 파란색과 흰색 두 가지로 표현했고, 무대를 꿈과 같은 이야기의 배경으로 바꾸었다. 이러한 맥락에서 밝은 빨강 수레 위의 금박을 입힌 기계 나이팅게일의 갑작스러운 등장은 의도적인 부자연스러움, 곧 다른 체계의 예상치 못한 침입을 의미한다. 색채는 통일감을 주는 동인이자 공연 전체에 걸쳐 가장 일관성을 띠는 물리적 특징이고, 각 작품의 독자성과 분위기는 이미지의 성격만큼이나 대담하게 단순화된 색 조합으로 표현된다.

　　1981년 5월 19일 스트라빈스키의 트리플 빌 작업을 진행하던 도중에 호크니는 로스앤젤레스를 떠나 그레고리 에번스, 시인 스티븐 스펜더와 함께 3주 동안 중국을 방문했다. 스티븐 스펜더는 호크니와 오래 전부터 알고 지냈으며 1966년에는 책 출간을 위해 니코스 스탠고스와 함께 카바피의 시 번역 작업을 하기도 했다. 이들에게 서구인의 눈으로 관찰한 바를 각각 이미지와 글로 기록하게 해서 책으로 출간하자는 아이디어

는 니코스 스탠고스가 냈다. 이듬해에 84개의 컬러 도판이 실린 『중국 일기China Diary』가 출간되었다. 호크니는 원하는 만큼 많은 드로잉을 그리지 못했다. 여행 기간이 짧은 탓도 있지만 그가 작업을 시도할 때마다 사람들이 과도한 호기심을 보였기 때문이다. 따라서 호크니는 일반적인 스냅 사진과 풍경 사진이나 우아한 형식의 정물화 습작을 제작하는 정도에 만족했다. 그러나 이 책에 실린 매력적인 작품들은 호크니가 1982년에 착수하게 되는 사진에서의 혁신을 암시하지 않는다.

향후 작품과의 연관성을 고려할 때 이 여행이 흥미로운 것은 호크니의 드로잉 방식에 미친 영향이다. 자신의 느낌을 신속하게 기록할 기법의 필요성을 절감한 호크니는 느슨하고 즉흥적인 작업 방식을 받아들였다. 돌아보면 이는 피카소의 업적에 대한 집중적인 관심으로부터 당연한 발전으로 보인다. 그러나 중국의 붓 그림에 대한 점점 커져 가는 호기심과 중국 풍경과의 직접 대면에서 영향을 받은 것은 분명하다. 호크니는 이 여행 기간 동안 최초로 완성도 있는 수채화를 그렸다. 이 작품들의 확연한 가벼움은 순간적으로 언뜻 본 것을 몇 번의 대담한 붓질로 기록할 수 있다는 그의 자신감을 가린다. 작은 크기의 수채화 〈붉은 벽과 인물, 중국Figure with Red wall. China〉도177의 대담한 간결함은 호크니가 이 무렵 자신에게 가해진 기대와 압력으로부터 얼마만큼 자유로워졌는지를 보여 준다. 어두운 색의 사람 윤곽과 몇 개의 선으로 대충 그린 듯한 길은 넓은 붓질로 채색한 물감층 위에 자리 잡고 있다. 관찰한 내용을 곧바로 기록하는 보조 도구로서 기억의 가치에 대한 인식 역시 이후 작품의 중요한 요소이다. 이 모든 요소들의 상호관계를 비롯하여 특히 손으로 제작하거나 카메라로 찍은 이미지에서 시간의 역할에 대한 오래된 관심은 처음에는 사진에서 그리고 바로 뒤이어 드로잉과 판화, 그림에서 집중하는 주제가 된다.

소묘작가로서 호크니의 활동은 여러 해 동안 개인적인 메모와 종이 위에 그린 보다 완성도 있는 작품, 일명 '전시 드로잉' 두 종류를 아울러 왔다. 후자는 펜과 잉크로 그린 선 드로잉과 컬러 크레용으로 그린 습작

177 〈붉은 벽과 인물, 중국〉, 1981

을 포함한다. 1981년부터 호크니가 보관하기 시작한 스케치북이 입증하
듯이, 자연스럽게 개인적인 작품에서 실험의 궤적을 발견하리라 기대할
수 있다. 그중 일부가 1985년에 『마사의 포도밭: 1982년 여름부터 그리
기 시작한 세 번째 스케치북Martha's Vineyard: My Third Sketchbook from the Summer of
1982』으로 출간되었고, 여기에는 매체와 기법, 양식, 화면 구성과 무의식
적인 생각의 편린 및 낙서가 망라되어 있다. 수준이 고르지 않지만 스케
치북에 대해 상상할 수 있듯 다양한 양식에 대해 그가 지속적으로 느꼈
던 매력을 확인케 한다. 일부 크레용 드로잉과 펜과 잉크로만 그려진 드
로잉은 호크니의 목표가 가능성의 범위를 확대하고 피카소처럼 이전에
선호했던 방식과 기법을 지속적으로 확장해 가는 레퍼토리의 일부로 받
아들이는 것임을 드러내면서, 양식적인 측면에서는 훨씬 이전 시기의 작
품을 연상시킨다.

그러나 이를 이전 양식으로의 회귀로 단정 지을 수 없다. 깊이 생각하고 계속해서 이어지는 윤곽선으로 그린 펜과 잉크 드로잉에 대한 이전의 고집은 흥분과 활력으로 가득한 충동적인 흔적의 패턴에 대한 선호로 바뀌었다. 마찬가지로 크레용 드로잉은 종종 의도적으로 번지거나 수채화 기법과 결합되어 표현주의적 면모도 띤다. 하나의 이미지 안에 검은색을 비롯한 여러 색의 잉크와 크레용, 사인펜, 붓으로 채색한 물감 등 다양한 매체가 결합된 것은 활기와 예상 밖의 대조의 특징을 지닌 유연한 드로잉에 기울이는 노력과 맥락이 같다. 스케치북의 두 페이지에 걸친 〈스코히건 공항으로 가는 느린 운전길*Slow driving on the way to Skowhegan airport*〉도178과 같이 즉석에서 그린 것이 분명한 드로잉에서조차 한때 양립할 수 없다고 여겼던 접근 방식의 통합을 작정한 듯 보인다. 이를 위해 새로운 재료와 방법으로 초기 작품의 양식과 기법을 자연주의적 단계의 실물에 대한 관

178 〈스코히건 공항으로 가는 느린 운전길〉, 1982

찰과 결합한다. 외피를 벗겨내고 본질에 도달하고자 하는 충동은 동양
미술과 초기 모더니즘 미술에서 호크니가 높이 평가했던 바이다. 이는
스케치북의 또 다른 드로잉 〈아디다스 운동복과 운동화, 야구 모자를 착
용한 소년Boy in baseball cap wearing Adidas sweatshirt and shoes〉도179의 허세에 가까운 자
신감 속에서 표현되고 있다.

　　1980년대에 들어 표층 아래를 들추기로 한 결정에는 심리적 문제도
있었다. 호크니는 1983년 가을 6주간 매일 아침 일어나자마자 첫 일과로
자화상을 그리기로 한다. 자화상은 호크니가 피해 왔던 주제로, 1980년
까지만 해도 드물었던 이유에는 자신을 아주 면밀하게 관찰하기를 거부
하는 까닭도 있었다고 인정했다. 그는 준비가 되었을 때에 자화상이라는
주제를 감당하리라 생각하고 있었고, 그때가 되자 언제나처럼 그답게 열
정적으로 임했다. 호크니는 1986년 가을에 기억을 떠올리며 덤덤하게 말

했다. "내가 나이가 들어가고 있구나, 세심히 살펴지 않으면 내 얼굴로 생각을 보여 주지 못하겠구나 하는 것을 알았습니다. 어쨌든 그 자화상 들은 내게 상당히 많은 것을 드러냈습니다."

호크니의 자화상은 이례적으로 그와 같이 사람들에게 널리 알려진 미술가의 내면을 들여다볼 기회를 제공한다. 그처럼 낙천주의자조차 어 두운 기분과 자존심의 동요에 취약할 수 있다는 사실을 발견한다. 일부 드로잉에서는 자신을 마치 과학 연구에 참여하고 있는 듯 깊이 몰두하는 모습으로 표현하고, 또 다른 작품에서는 로맨틱하기까지 한 무심한 모습 으로 등장한다. 그러나 가장 감동적인 이미지는 자의식을 내려놓고 감정 적으로 무방비 상태의 연약한 자신을 드러낼 때이다. 이 드로잉들은 새 로운 주제의 시작만이 아니라 소묘작가로서 요구되는 기법상의 창조력

180 〈자화상 10월 25일〉, 1983

과 독창성의 측면에서 중요성을 지닌다. 아침에 눈을 떴을 때 세상이 흐릿한 것은 그리 특별할 것이 없지만, 호크니는 기호 체계를 만들어 그 순간의 자신을 재현할 특별한 능력이 있다. 1983년 10월 25일에 그린 목탄 드로잉처럼 말이다.도180 호크니는 뺨이나 안경테와 같은 특정 윤곽선을 두 번 이상씩 누르는 힘을 달리해 그림으로써 초점이 맞지 않는 인쇄물의 효과를 자아낸다. 대담하게 그려진 또렷한 물방울무늬의 나비넥타이와 희미한 머리 선은 명료함에 있어서 대조를 보여 준다. 이 모든 장치들이 들어 올린 손의 움직임을 뒷받침하고 거울 속에 비친 자신의 모습에 집중하려는 작가의 노력을 관람자도 오롯이 경험하게 한다.

1980년대 내내 호크니의 주 관심사는 우리 눈이 어떤 방식으로 일정한 시간에 걸쳐 시각적 자료를 모으는지, 그리고 뇌에서 그 자료를 어떻게 거리와 삼차원적 형태로 해석하는지였다. 이 탐구를 위한 기본 도구는 카메라였다. 1982년 2월부터 2년간 카메라는 호크니의 모든 작품을 지배하는 강박이 되었다. 호크니가 이러한 과정으로 접어든 것은 우연이었는데, 자신의 작품을 기록하고자 폴라로이드 필름을 대량으로 구입했고 이후 남은 필름을 빨리 처리하기를 바랐다. 140장가량의 폴라로이드 사진을 합성한 첫 작품은 로스앤젤레스 집의 거실과 테라스, 수영장 이미지를 담았고 직사각형 격자의 형태로 배치했다. 이 작품은 사전 계획을 따르면서도 놀이하듯 즉흥적인 방식으로 이루어졌다. 이 작품과 조금 뒤에 제작되고 보다 섬세하게 구성된 〈푸른 테라스, 로스앤젤레스, 1982년 3월 8일*Blue Terrace, Los Angeles, March 8th 1982*〉도173는 1980년 말 런던에서 로스앤젤레스 집을 회상하며 그린 그림과 밀접한 관련이 있다.도181 이 그림의 역할은 할리우드 힐스 집을 거니는 듯한 느낌을 되살리는 것이었다. 잿빛이 완연한 한겨울의 영국에서 캘리포니아의 확 트인 건축물과 햇살을 떠올리고자 했다. 분리된 세 개의 캔버스가 상상 속의 이동, 즉 먼저 실내로부터 현관 곧 두 개의 공간을 분리하는 유리벽 역할을 겸하는 패널 사이의 좁은 틈으로, 그리고 현관에서 수영장과 정원으로의 이동을 분명하게 나타낸다. 사진에서는 이 움직임이 실제로 이루어지는데,

181 〈할리우드 힐스의 집〉, 1981–1982

건축물 전체를 각기 다른 각도에서 연속 촬영한 사진들로 구성되었기 때문이다.

호크니는 이 사진들의 의미에 흥미를 느끼고 회화 공간에 대한 큐비즘의 발견에 몰입하여 이 기법을 7월까지 끈질기게 탐구했다. 1983년 11월 런던의 빅토리아 앤드 앨버트 박물관에서 있었던 호크니의 강연 「사진에 대하여On Photography」는 "여러 초점과 다양한 순간"의 특징을 지녔기에 인간의 지각을 보다 정확하게 전달하는 체계를 지지하고 르네상스시대에 형성된 고정된 위치에서의 일점 원근법을 거부하는 것이 그 주제였다. 즉석 사진의 한계, 즉 다시 인화할 수 없는 원판의 부재와 점차 바래는 특성 및 제한적인 격자 체계의 극복을 바라면서 호크니는 1982년 5월에 35밀리미터 필름을 인화한 사진으로 포토콜라주photocollage '결합joiners' 작업을 시작했다. 이중 일부는 한정판으로 인쇄되었다. 이를 통해 큐비즘의 교리, 특히 각기 다른 면을 보여 주는 파편화된 시각을 통해 2차원의 평면 위에 3차원의 형태를 재현하는 장치에 점점 빠져들었다. 1985년에 제작된 스티븐 스펜더의 초상화도182는 크기가 작고 이 시기에 제작된 정교한 풍경화보다 훨씬 단순하지만, 경험에서 진실을 포착하는 데 이 장치가 지닌 이점을 잘 보여 준다. 관람자가 일단 이와 같은

182 〈스티븐 스펜더, 머스 세인트 제롬 I〉, 1985

이미지에 균열을 일으키는 방식에 익숙해지면 이 방식은 초상화의 활기와 다양한 질감과 모델의 이목구비 및 얼굴 구조에 대한 정보에서 분명한 장점을 지닌다.

폴라로이드 사진으로 이미지를 구성하는 방식은 작업하는 동안 그 결과물을 점진적으로 연구할 장점이 있지만, 격자 형식이 공간의 흐름을 방해하는 단점도 있었다. 35밀리미터 카메라로 제작한 풍경화와 정물화, 초상화는 기억에 대부분 의존했다. 우선 사진을 촬영하는 동안 기억에 의지하는데, 그 사진들이 함께 합쳐질 때 시야를 어떻게 채우게 될지 유념해야 하기 때문이다. 다음으로 흐르는 시간 속에서 이미지를 물리적으로 재구성하는 과정에서 역시 기억에 의존했다. 이 실험의 정점은 『파리 보그*Paris Vogue*』 1985년 12월호를 위해 특별히 디자인하고 제작한 41페이지 분량의 사진과 손으로 그린 이미지였다. 이와 같은 경험을 통해 1978년의 〈협곡 그림〉도160에서 이미 주목했던 시각과 기억의 상호관계뿐만 아니라 선택적 시각에 대해 확신을 갖게 되었다. 후자의 경우 1963년의 〈실내 정경〉과 같이 훨씬 앞선 시기의 그림과 드로잉의 핵심적인 특징이었다.도34, 36, 37

이 시기에 지속된 호크니의 카메라에 대한 애정에 놀란 후원자들은 곧 걱정을 내려 놓게 되었다. 이 작품이 보여 주는 탐구가 다른 모든 작품과 같은 종류인 것이 분명한데다 곧 손으로 작업한 이미지에 영향을 미치게 되었기 때문이다. 워커 아트 센터의 순회 전시 《호크니가 그린 무대》를 위해 1983년에 제작한 대규모의 설치 그림은 이전의 무대미술에 바탕을 둔 것으로 사진 작업에서 가져온 재치 있는 효과를 포함했다. 이 설치 그림은 1980년대 중반의 그림 중 가장 중요하다. 이 중에는 〈마술피리〉에 바탕을 둔, 합판 폼보드 위에 아크릴물감으로 그린 양식화된 동물이 가득한 풍경화가 있다. 이는 호크니의 첫 후기큐비즘 조각의 시도라 할 수 있다. 〈테이레시아스의 유방〉에 바탕을 둔 설치 그림 안에 자리 잡은 배우들은 모두 초현실주의자의 '우아한 시체놀이*exquisite corpse*'처럼 신체를 여러 부분으로 나눈 일련의 작은 캔버스로 재구성되었는데, 이는 최근의

183 〈풀랑크의 오페라 '테이레시아스의 유방'을 위한 호크니의 디자인을 토대로, 별개의 요소들을 포함한 그림으로 그린 대규모 환경〉, 1983

184 〈크리스토퍼, 돈과의 만남, 산타 모니카 협곡〉, 1984

사진 실험을 회화적 언어로 바꾸어 표현한 것이다.도183 여기서 별개 부분으로 조립된 인물이 자아내는 인상은 개성과 정체성이 맞교환될 수 있음에 대한 사변적인 독백으로서 매우 적절해 보인다. 분리된 몇 개의 캔버스 위에 자신을 묘사한 〈데이비드와 앤이 있는 자화상*Self-Portrait with David and Ann*〉(1984)과 같은 이후 작품에서 호크니는 인물 형상을 명확한 물리적 존재로 재창조하기 위한 또 다른 전략으로서 이와 같은 형식적 장치를 계속 사용했다.

실내외 공간을 돌아다니는 듯한 느낌은 1980년대 중반 사진 작품의 핵심으로, 같은 시기에 제작한 《이동 초점*moving focus*》 판화에서 뚜렷이 드

185 〈펨브로크 스튜디오 실내〉, 1984

러난다. 일부 판화 작품에는 피카소 드로잉의 양식적인 차용과 때로 야수파의 화려한 색채 변형이라는 측면에서 혼성모방의 위험이 있었다. 이러한 한계를 딛고 가장 성공한 작품이 〈펨브로크 스튜디오 실내*Pembroke Studio Interior*〉(1985)도185이다. 전적으로 한 화면 위에 담겨 있지만 이젤 위에 놓인 포토콜라주에서 공간과 형태에 대한 분절적인 재현의 출처를 공개적으로 인정하고 있다.

　이와 유사한 관심사가 이 시기의 주요 작품인 〈크리스토퍼, 돈과의 만남, 산타 모니카 협곡*A Visit with Christopher and Don, Santa Monica Canyon*〉도184의 바탕이 되었다. 이 거대한 파노라마 풍경화를 통해 호크니는 비슷한 시기에 제작한 같은 크기의 풍경화 〈멀홀랜드 드라이브〉(1980)도172를 거쳐 1960년대 후반 2인 초상화 최고작의 주제로 되돌아간다. 크리스토퍼와 돈을 그린 1968년의 초상화를 위한 사진 및 드로잉 습작은 모두 사전에 설정한 자세와 구성을 따랐다.도89-91 이와 달리 이셔우드가 사망하기 전해에 완성한 이 새 초상화는 각자의 일로 바쁜 두 사람을 그린 다수의 비공식적 스케치와 태평양이 내려다보이는 그들의 집을 여러 번 방문했던 기억에 토대를 두었다. 폭이 610센티미터에 이르는 엄청난 크기는 관람자가 말 그대로 공간을 가로지를 것을 요구한다. 따라서 재현된 실내 상황과 자신의 상황을 동일시하는 물리적 감각을 촉진한다. 더욱이 초상화가 작품의 양쪽 끝에 배치되어 있다는 사실은 이 둘 사이의 연결고리로서 관람자의 역할을 강조하면서, 벽화와 같은 이 작품의 크기를 고려할 때 놀라운 친밀함과 관계성을 도입한다.

　"큐비즘은 하나의 양식이지만 일반적인 의미로는 아니다." 1986년 호크니는 이렇게 혼잣말을 했다. "보고 묘사하는 방식이 아주 다르고, 그래서 제대로 이해되지 못하고 있지. 사람들은 여전히 일반적이고 전통적인 그림이 매우 사실적이라고 언급하지." 따라서 큐비즘에 대한 점차 증대되는 호크니의 개인적 재해석은 시대에 역행하는 행위도 아니고 포스트모더니즘적인 농담도 아니다. 경험을 재현하는 데 여전히 유효한 접근 방식일 뿐이다. 잇따라 일어난 개별 행동을 한 화면에 생동감 있게 묘사한

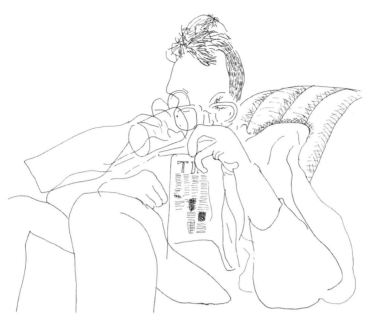

186 〈읽고 마시는 데이비드 그레이브스〉, 1983

〈읽고 마시는 데이비드 그레이브스*David Graves Reading and Drinking*〉(1983)도186는 이러한 기법에 대한 호크니의 전념을 정당화한다.

1986년 호크니가 컬러 복사기를 이용해 판화 제작을 실험한 결과 역시 타당한 이유를 제공한다. 작업실에 설치한 세 대의 사무용 복사기는 사용 가능한 종이의 크기와 일반적인 색채라는 제한 조건이 있었다. 호크니는 각 부분을 별개 드로잉으로 그리고 선택한 색채로 한 장의 종이를 복사함으로써 한정판《집에서 만든 판화*home-made print*》를 만들 수 있었다. 조수의 도움이나 복잡한 제작 과정을 거치지 않아도 되었다. 호크니는 '오리지널' 판화에 대한 전통적 개념을 거부하고 복사기를 복제 도구가 아니라 대단히 유연한 판화공(프린터)으로 활용했다. 1986년 7월에 제작된 〈자화상*Self-Portrait*〉도187에서 보듯 안료 가루(토너)에 열을 가해 얻어지는 색조는 선명하고 강렬하다. 종이가 복사기를 두 번 이상 통과할 때 더욱 그렇다. 그 외의 다른 장점도 있다. 예를 들어 이 작품에서 줄무늬 셔

187 〈자화상, 1986년 7월〉, 1986

츠의 일부분이 상반신의 역할을 영리하게 충족시키는 것처럼 실제 사물을 복사한 것과 손으로 그린 이미지가 결합될 수 있다. 게다가 손으로 그린 이미지는 본래의 종이와 같은 종류의 종이 위에 인쇄될 수 있으므로 잉크나 목탄, 크레용, 수채화와 그 밖의 어떤 매체로 그려졌든 간에 자체의 특징을 유지할 수 있다. 초상화 드로잉 회고전과 1987년에 출판된 초상화를 모은 책/도록인 『얼굴들 *Faces*』에서 호크니는 이 복사 기법을 원래의 드로잉으로부터 세부를 선별하고 조정하여 사실상 완전히 새로운 작품을 제작하는 데 활용했다.

호크니는 잡지 『앤디 워홀의 인터뷰 *Andy Warhol's Interview*』 1986년 12월호의 두 페이지짜리 펼침면에서 이 기법을 더욱 심화하여 개인적 방식과 결합하는 데로까지 나아간다. 호크니는 드로잉이나 그림 이미지를 보내 오프셋 석판화에 의한 사진제판 방식으로 복제하기보다는 잡지 편집자들에게 인쇄 과정에 사용되는 4색, 곧 노랑, 마젠타(자홍), 청록, 검정을 분리한 네 개의 판을 제공하기로 결심했다. 이 네 판을 겹쳐서 인쇄해야만 이미지는 계획된 대로 나올 수 있다. 물론 이는 오리지널 판화에 대한 어떠한 정의 못지않게 훌륭한 정의다. 이미지의 놀라운 즉각성과 선명한 색상은 가장 먼저 눈에 띄는 특징이다. 원래 방식이라면 개성 없고 중성적이었을 대량 생산의 인쇄물을 개인화하는 이러한 방식은 놀라운 의미를 내포한다. '객관성'이라는 허위와 가식을 폭로하기 때문이다.

1988년 로스앤젤레스 카운티 미술관이 기획한 중요 전시 도록 『데이비드 호크니: 회고전 *David Hockney: A Retrospective*』의 마지막 부분에서 호크니는 유사한 방법으로 선명한 색채의 새로운 이미지들을 만들었다.도188 작품 이미지가 담긴 23장의 페이지 앞에는 굵은 글씨체로 "상업적인 인쇄술은 미술가의 (직접적인) 매체이다COMMERCIAL PRINTING IS AN ARTIST'S (direct) MEDIUM"라는 주장이 인쇄되고, 손으로 쓴 "층은 제거될 수 있다layers can be removed"라는 문구를 삽입한 속표지가 있다. 이 이미지 뒤에는 철학적이고 이론적인 문제에 대한 관심이 커지는 호크니의 생각을 보여 주는, 보다 상세하고 구두점을 특이하게 표기한 설명이 붙는다.

앞의 23페이지에 걸쳐 실린 그림은 종이 위에 잉크를 인쇄하는 매체의 사용을 염두에 두고 구상되었다. 나는 그 이미지들을 4색으로 나누어 각각 별도의 드로잉으로 그려 구성했다. 내 머릿속의 컬러 잉크에 대한 구상과 더불어 각 색상의 이미지를 별도의 종이에 흑백으로 그렸다. 그림은 이렇게 분해된 네 개의 이미지가 합쳐질 때에만 존재한다. 이 책의 지면 위에서 그러한 작업 과정이 이루어진다. 그러므로 이 그림들은 일반적인 의미에서 복제가 아니라 원화이다. (즉 이것이 이 그림들이 존재하는 유일한 형태이다.

이 그림들은 처음에 사무용 복사기에서 시도되었다. 복사기가 없었다면 이 그림들을 구성하는 것이 불가능했을 것이다. 새로운 기술은 우리가 주눅들 필요가 없는 혁명을 시작했다. 그 기술은 미술가에 의해 인간화될 수 있다. 사무용 복사기는 미술가의 직접적인 매체로서 상업적인 인쇄를 열어 주었다.

이들 이미지에서 보이는 조야함은 초보자가 익숙하지 않은 매체의 가능성을 이해하기 시작했음을 나타내는 분명한 표지다. 호크니는 인쇄 과정에 사용되는 4가지 순색, 즉 노랑, 마젠타, 청록, 검정 모두를 모방할 필요가 없었다. 또한 그 색들을 또렷하게 겹치게끔 만들거나 한 색 위에 다른 색을 정확하게 얹는 과정을 어기면서 겹쳐 놓을 필요도 없었다. 그럼에도 불구하고 2년 전 《집에서 만든 판화》처럼 직접적이고도 간결한 접근 방식은 최종 이미지에 활기찬 대담함과 장식적인 매력을 더해 준다. 단일한 디자인으로 결합된 형태와 한 색의 형태를 다른 색의 형태 위에 올리는 중첩, 판끼리 살짝 빗나간 중복이 만드는 순수한 색채의 가는 윤곽선 또한 이 이미지들의 제작 과정에 주의를 집중시킨다. 결과적으로 현존하는 이미지에 대한 전통적인 복제로는 상상할 수 없는 방식으로 관람자를 창조 행위로 끌어들인다. 또한 복사기 고유의 형태의 분리를 통해 발생하는 다양한 질감은 이 이미지들에 상업적으로 인쇄된 이미지에서는 대개 결여되어 있는 물질성을 부여한다.

188 〈회고전 도록을 위해 제작한 스탠리와 함께 있는 자화상〉, 1988

1982년부터 1985년까지의 사진 실험을 통해 얻은 깨달음이 그림에 반영되었던 것처럼, 1990년대까지 이어진 새로운 기술에 대한 장기간의 연구 역시 미술에 대한 개념을 넓히고, 드로잉과 손으로 그린 이미지에 대한 개념을 새로이 하며, 과연 무엇이 작품의 원본인지 질문을 던지게 했다. 호크니는 컬러 레이저 복사기를 구입한 후에는 자신의 그림을 직접 인쇄하기 시작했다. 그 복제물이 색채와 붓질을 기록하는 섬세함에서 사진을 통한 전통적인 복제보다 더욱 생생하다는 사실에 호크니는 열광했다. 그가 이내 깨달았듯 이는 단순히 매개인 카메라를 제거함으로써 이미지 해석상의 한 층이 제거된 것을 의미하지는 않았다. 그 복제가 그림을 곧장 복사기의 유리면 위에 올려놓고 이루어지기 때문에 하나의 공간이 제거됨으로써 우리 눈이 원작 표면과 더 즉각적으로 접촉할 수 있게 된다.

이 발견에 고무된 호크니는 친구와 가족을 그린 초상화 연작을 시작했다. 이 연작은 매우 집중하여 실물을 살피면서 복사기 표면적에 상응하는 크기의 캔버스 위에 재빨리 그려졌다. 기계적으로 복제할 목적으로 제작했다는 점을 고려하면 이 작품들은 역설적으로 1970년대 중반 이래 가장 자연주의적인 그림에 속한다. 그러나 20년 전이라면 상상도 못했을 자신감 넘치는 느슨함이 존재한다. 이 작품들로 만든 컬러 레이저 복사는 부분 인쇄한 후 손으로 그린 묘사를 확대해 보여 줄 수 있었는데, 그중 일부는 1988년 10월 로스앤젤레스에서의 회고전을 보여 주는 테이트 미술관 전시에 출품되었다. 1988년에 제작한 어머니와 이언 팔코너Ian Falconer의 초상화도189를 각각 한 장으로 복사한 작품은 1989년 5월 프랑크푸르트의 노이엔도르프 갤러리Galerie Neuendorf의 전시 《최근의 회화 작품들Recent Paintings》을 위해 펴낸 도록에 낱장 형태로 삽입되었다. 이 전시에서 이 작품들은 전통적인 컬러 복제본과 짝을 이루어 전시되어 관람자가 그 차이점을 스스로 알아챌 수 있게 했다.

1988년 10월 호크니는 구입한 팩스기로 친구와 지인들에게 보낼 드로잉을 만들기 시작했다. 비록 검은색과 흰색으로 제한되긴 했으나 시행

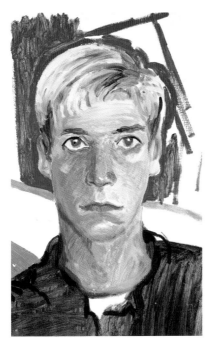

착오를 거쳐 《집에서 만든 판화》에서 사용한 방법으로 실용적 기계를 미술 작품을 제작하는 또 다른 매체로 전환하는 데 성공했다. 특히 다양한 회색을 섞고 여러 인쇄 자료에서 가져온 형태를 함께 콜라주함으로써 색조 범위를 확대하고 질감을 풍부하게 하는 방법을 발견했다.도190 호크니는 청력이 약화되고 있었기 때문에 '청각 장애인을 위한 전화'라고 명명한 팩스기를 발견하자 즉각 마음이 끌렸다. 특히 그것이 주변 세계에 대한 자신의 지각을 언어뿐만 아니라 이미지로 소통할 수 있도록 했기 때문이다. 초기 팩스 작품 대부분은 그해 초에 구입한 말리부 바닷가의 집에서 전송되었다. 따라서 주제는 자연스레 그가 새로 심취한 정물과 창문 밖의 바다 풍경이었다. 호크니는 친구들과 소통하고 비상업적인 경로로 자신의 작품을 대중에게 보급할 직접적인 방식을 찾았음에 감동했다. 상대가 받은 이미지는 금전적인 가치는 없을뿐더러 복사를 통해서만 보존될 수 있었다. 색이 쉽게 바래는 감열지가 아닌 일반 용지를 사용하는

190 〈심지어 또 다른, 1989〉, 1989

팩스기는 호크니가 팩스 작품에 가장 열중했던 6개월의 끝 무렵에 이르러서야 도입되었다. 미술시장에서 거래되는 상품으로 전환될 수 없는 이와 같은 이미지 제작에는 전복적인 매력이 있었다. 이러한 방식으로 자신의 작품을 공유하는 것은 순수한 애정과 미학적 인식을 바탕으로 한 행위였다. 이 작업은 호크니로 하여금 그림 그리는 행위 자체의 순수한 즐거움으로 돌아가게 만들었는데, 이는 그가 최우선 사항으로 늘 고수해 오던 바이다.

점점 복잡해지는 팩스 작품을 세계 곳곳으로 보내고자 하는 집념 때문에 전화비가 천문학적으로 상승했다. 이는 호크니가 이러한 활동에 필요한 재정을 충분히 감당할 수 있었음을 드러낸다. 몇몇 공공 이벤트에서 그는 이 기술을 극단적으로 적용했다. 1989년 11월 144장으로 이루어진

합성 이미지인 〈테니스*Tennis*〉는 브래드퍼드 근처 솔테어Saltaire의 1853 갤러리1853 Gallery로 팩스 전송되었고, 관람객들은 이를 실시간으로 지켜보았다. 1989년 10-12월에 개최된 상파울루 비엔날레에는 오로지 팩스를 통해서만 참여했고, 1990년 10월-1991년 1월 멕시코시티의 현대문화예술센터Centro Cultural Arte Contemporaneo에서 열린 대규모 개인전에서도 작품을 팩스로 전송했다. 결과적으로 팩스 드로잉이 그림의 적절한 대체물이 될 수 없던 반면, 호크니는 이를 통해 미술 작품을 만들고 전시하는 본질에 대해 예리하고도 도발적인 주장을 제기하는 데 성공했다. 한 나라에서 다른 나라로 회화나 액자에 넣은 드로잉 등의 전시 작품을 보내려면 엄청난 운송비와 보험료가 소요된다. 그렇다면 훨씬 적은 비용으로 가장 멀리 떨어진 곳으로 보낼 수 있는 전화선을 통해 미술을 접근 가능하게 만드는 일을 왜 하지 않을까? 팩스 드로잉은 '유일무이한', '독창적인' 미술 작품이라는 가치에 대해 근본적인 문제를 제기했다. 팩스 드로잉은 최종 완성품으로 독립적으로 존재하는 드로잉의 복제가 아니다. 팩스로 보내는 종이는 그러한 방식으로 전송될 것이라는 표현 의도를 가지고 다양한 재료의 조합으로 구성되었기 때문이다. 따라서 유일무이한 '원작'은 존재하지 않는다. 같은 이미지가 여러 번호로 전송될 수 있을 뿐만 아니라 수신하자마자 영구적으로 간직할 수 있는 종이 위에 복사되어 물리적으로 보존될 수 있기 때문이다.

1990년 작업실에서 제작하기 시작한 '컴퓨터 드로잉'과 스틸비디오 이미지 역시 같은 질문을 제기한다. 당시 호크니는 스틸비디오 카메라나 오아시스Oasis 소프트웨어를 사용하여 매킨토시에서 이미지를 만든 뒤 이를 캐논Canon 컬러 레이저 복사기로 출력했다.도192, 197 1987년에 잠시 이 기술을 실험한 적이 있었는데, 리처드 해밀턴Richard Hamilton, 하워드 호지킨Howard Hodgkin 등의 미술가들과 함께 퀸텔 페인트박스Quantel Paintbox(TV쇼를 위해 그래픽을 만드는 데 사용되는 컴퓨터 프로그램-옮긴이 주)를 사용해 이미지를 만들어 달라는 의뢰를 받았다. 이는 그리핀 프로덕션의 마이클 디킨Michael Deakin이 제작한 TV 프로그램 〈빛으로 그린 그림*Painting with Light*〉을 위

한 것으로, 이 프로그램은 BBC 2에서 방영되었다. 그러나 1990년 여름 조수 리처드 슈미트Richard Schmidt와 함께 컴퓨터와 인쇄술에 대한 사흘간의 컨퍼런스에 참석하고 나서야 비로소 이 분야에 맞춤한 하드웨어와 소프트웨어를 구할 수 있겠다는 확신을 갖게 되었다. 새로운 종류의 수채화물감이나 아크릴물감과 같은 매체의 가능성을 살필 때처럼, 호크니는 완성된 작품을 만들겠다는 의도 없이 그저 이 매체로 어떤 일을 할 수 있는지 알고자 했다. 이 경우에는 만들 수 있는 흔적과 질감의 종류, 사진 이미지의 색채와 선명도를 파악했다. 그는 1990년 8월《나의 집을 찍은 40장의 스냅 사진40 Snaps of My House》연작을 위해 카메라로 주변 환경을 담기 시작했다. 이 작품은 판매가 아니라 이전의 스냅 사진처럼 즐거움을 위해 만든 작품이었다. 이전에 35밀리미터 카메라로 촬영한 가장 빼어난 사진처럼 매력적인 장식성과 형식을 갖춘 이 연작은 새로 꾸민 할리우드 힐스 집의 강렬한 색조를 생생히 포착한다. 이는 결과적으로 이후 회화 작업의 광적이라 할 만큼 강렬한 색채에 영향을 미쳤다.

호크니는 자신의 집을 방문하는 사람들을 스틸비디오 초상화로 담기 시작했다. 방문객들에게 최근작인 거대한 풍경화를 배경으로 자세를 취하게 한 다음 신체를 4, 5개 부분으로 나누어 촬영하고 레이저 프린터로 출력한 뒤 초현실주의의 '우아한 시체' 방식으로 이미지를 이어 붙였다. 이 작품에서 공간과 인물은 모두 1980년대 초, 중반의 조합된 사진보다 전통적인 방식으로 다루어진다. 다시 말해 다양한 시점이나 인물의 특정 부분을 잠깐씩 훑어보는 행위라기보다는 각 부분을 더욱 상세하게 다룬다. 그 결과물인 연작 《112명의 L.A. 방문객112 L.A. Visitors》(1990-1991)도191은 20개 에디션으로 7장의 종이에 인쇄되었는데, 기계적 도구와 단순한 구성에도 불구하고 미술가의 주관성과 주제에 대한 반응이 제1의 조형력으로 작동됨을 보여 준다. 조수, 미술가, 갤러리 대표, 작가, 큐레이터, 배달원, 친구, 청소부 등 다양한 계층을 담은 이 초상화는, 호크니가 조용한 삶을 주장하지만 그럼에도 불구하고 수많은 사람들과 지속적으로 왕래하며 살고 있음을 보여 준다.

스틸비디오 사진은 일종의 과도기로 볼 수 있는 반면, 컴퓨터 드로잉을 통해서는 더욱 지속적으로 깨달음을 얻었다. 호크니는 1991년 컴퓨터 드로잉에 노력을 기울였다. 컴퓨터 드로잉은 팩스 드로잉처럼 본래 자신과 친구들을 즐겁게 하기 위해 시작했다. 그는 드로잉을 선물로 주곤 했다. 동일한 컴퓨터 파일로부터 똑같은 이미지를 무한히 인쇄할 수 있기에 이 드로잉들을 판매할 이유가 없다고 생각했다. 그 파일과 파일 복사본을 없애고 한정된 에디션만을 제작하겠다는 계획을 제시할 때만 그 드로잉은 시장에서 신뢰성을 얻을 수 있다. 호크니는 이와 같은 개인적인 환경 조건과 화면에서 만드는 어떠한 흔적도 쉽게 지우거나 교체할 수 있다는 자유로움을 활용하는 데 주저하지 않았다. 그는 한때 캔버스 작업보다 종이 작업이 훨씬 구속을 적게 받는다는 점을 깨닫고 드로잉에서 더 많은 모험을 감행했다. 어떤 흔적도 되돌릴 수 있고 만족할 때까지

191 〈112명의 L. A. 방문객〉(세부), 1990-1991

192 〈무제〉, 1991

색의 선명함과 흔적의 생생함을 잃지 않고 계속 재작업할 수 있다는 사실에 안심하며 이제 어떤 것도 시도할 수 있었다.

〈무제*Untitled*〉(1991)도192를 비롯한 초기 컴퓨터 작업 중 일부는 잘 알려진 〈협곡 그림〉(1978)도160 같은 이전 작품들과 비교된다. 다시 한 번 풍경이 추상적 주제인 채색된 흔적에 대한 연구를 위한 보호막의 역할을 한다. 이 작품들은 바다와 절벽, 구불구불한 길, 강렬한 태양 아래의 초목을 넌지시 암시한다. 환영적 방식으로 숨김없이 묘사하는 것이 아니라 색채와 형태만을 통해 기억과 연상을 불러일으키는 방식으로 제시한다. 이미지는 말리부 집에서 바라본 태평양 해안 지대 및 친구와 지인들을 데리고 바그너의 음악에 맞추어 아슬아슬한 드라이브를 하던 산타 모니카 산맥 부근에 대한 경험에 깊이 뿌리박고 있다. 이와 같은 참조는 〈큰 풍경화(중간 크기)*Big Landscape (Medium Size)*〉(1987-1988)도193에서 이미 등장했고 〈찌를 듯한 바위*Thrusting Rocks*〉(1990)도194처럼 야수파적인 색채의 소규모 풍경화에서 보다 자연주의적인 방식으로 드러난다. 그러나 〈동굴

193 〈큰 풍경화(중간 크기)〉, 1987-1988

은 어떤가요?*What About the Caves?*〉(1991)도195 등과 유사하지만 완전히 같다고
는 할 수 없는 극단적인 추상 작업은 컴퓨터 드로잉에서 가장 먼저 나타
났다. 주제가 되는 풍경과 컴퓨터가 있는 할리우드 힐스 작업실 사이의
물리적 거리와 창문이 없는 밀폐된 방에서 작업한다는 사실은 호크니가
이 과정을 통해 조성한 더욱 인공적인 방식의 풍경과 공간감의 원인이
되었다. 1992년의 연작 《매우 새로운 회화*Very New Paintings*》에 이르러서야

194 〈찌를 듯한 바위〉, 1990

195 〈동굴은 어떤가요?〉, 1991

이 새로운 방식이 그의 작업에 본격적으로 적용되었다.

　　호크니가 오랫동안 주장하던 양식의 자유는 1980년대 후반 이후의 작품에서 크게 두드러진다. 이 시기에 그는 초상화, 정물화, 풍경화, 실내 정경을 그린 활기차고 선명한 색조의 자연주의와 언뜻 보기엔 '추상적'이라고 언급하기 쉬운 회화적 착상 사이를 오간다. 『데이비드 호크니가 쓴 데이비드 호크니*David Hockney by David Hockney*』와 마찬가지로 니코스 스탠고스가 5년간의 대화를 편집하여 1993년에 출간한 책 『내가 보는 법*That's the Way I See It*』에서 설명하고 있듯이, 추상과 재현의 구분은 더 이상 유효하지 않은 듯하다. "계속 작업하면 할수록 추상만이 존재한다는 사실을 더 깊이 깨닫게 됩니다." 1980년대 초 이래로 중심 주제였던 이 문제로 되돌아오면서 호크니는 주장을 뒷받침하기 위해 동양 미술의 사례를 인용한다. "중국의 두루마리 그림, 고대 중국의 그림을 보고 화가에게 '두

196 〈밤의 해변 별장〉, 1990

197 〈해변 별장 실내〉, 1991

가지 종류의 그림이 있지 않습니까? 이것은 재현입니까, 아니면 추상입니까?'라고 묻는다면 지혜로운 중국 노화가는 '아닙니다. 그 모두는 하나입니다. 즉 모두 추상이기도 하고 재현이기도 합니다'라고 대답하리라는 생각이 들었습니다. 그리고 나는 그 점을 아주 깊이 믿게 되었습니다……."

　　그러므로 한 작품이 추상적인지, 즉 자기충족적이고 우리의 눈을 통해 인지될 수 있는 세계로부터 분리되어 있는지, 아니면 그 기능이 재현적인지 묻는 것은 어떤 의미에서 올바르지 않은 질문이다. 전부는 아니더라도 대부분은 두 가지 요소 모두를 포함하기 때문이다. 근래의 그림을 증거로 들면, 가장 정교하다 할 수 있는 컴퓨터 드로잉 〈해변 별장 실내Beach House Inside〉(1991)도197 또는 이와 관련된 회화 〈밤의 해변 별장Beach House by Night〉(1990)도196, 〈말리부의 거실과 전망Livingroom at Malibu with View〉(1988)도198과 같이 주변 환경을 관찰하여 묘사할 때조차 호크니는 지적 차원에 집중하는 것만큼이나 정서적 또는 물리적 차원에 몰두한다. 이 작품들은 삽화 작업 수준에서 정보를 전달할 뿐만 아니라 그려진 형

198 〈말리부의 거실과 전망〉, 1988

199 〈탁자 위의 책과 정물〉, 1988

태들의 관계를 통해 느낌도 전달한다. 반대로 형태의 결합은 어느 정도 엄격하게 대상과 분리되어 외부에 속한 것처럼 보이든지 간에 만든 사람의 경험으로부터 영향을 받지 않을 수 없다. 호크니는 공간감의 재현에 대한 관심이 점점 약화되는 청력의 보상작용, 즉 자신을 세계 안에 위치시키는 다른 방법이라고 설명한다.

사진을 비롯해 세계를 재현하기 위해 만들어진 모든 매체는 미술가와 관람자 사이에 암묵적인 계약이 있는 한에서만 실제 사물을 대체하는 것으로서 기능할 수 있다. 그러한 합의가 없다면 이미지의 판독은 전혀 불가능할 것이다. 호크니는 〈탁자 위의 책과 정물*Still Life with Book on Table*〉(1988)도199에서 짓궂은 유머를 통해 우리가 얼마만큼 인위적인 회화적 환영을 실제로 받아들이도록 스스로 훈련해 왔는지를 상기시킨다. 원형 탁자를 원형 캔버스의 위쪽 가장자리와 서로 일치하게끔 묘사하고 나뭇결 모사模寫를 통해 물질적 실체를 전달함으로써 관람자에게 매우 물리적이고 촉각적인 감각의 경험을 제공한다. 그러나 관람자는 동시에 상상력을 통해 그

들을 작품 속으로 끌어들이는 데 사용된 이러한 장치 등 여러 수단을 의식한다. 1960년대 중반의 미술적 장치들을 활용한 재기 넘치는 작품에서처럼 쉽게 속아 넘어가는 관람자라고 해도 이 작품을 잠시 살펴본 뒤에는 서로 떨어져 있는 물감을 채색한 평평한 붓획이 실제로 꽃병 속 꽃과 잎사귀를 구성한다고 믿지 않을 것이다. 그러나 그것이 속임수이고 매우 공들인 환영주의에 대한 미술가의 명백한 묵살임을 인식할 때조차 그 형태들은 대상에 대한 그럴듯한 등가물로서의 마법을 잃지 않는다. 르네상스 시대의 원형 그림, 세잔과 그의 영향을 받은 큐비즘 미술가들의 '앞쪽으로 기운 화면'의 정물화, 눈속임 그림trompe-l'oeil의 나뭇결 등 앞선 시기의 미술에 대한 애정 어린 참조 역시 관람자의 자발적인 공모에 기여한다.

로스앤젤레스 순회 회고전의 개막 후인 1988년 하반기에 호크니는 새로 구입한 말리부의 해변 별장에서 많은 시간을 보냈고 그림에 전념했다. 이 시기에 제작된 작품으로는 반 고흐의 영향을 받은 의자 그림 세 점과 할리우드 힐스 집의 화려한 실내 정경을 담은 연작이 있다. 〈반 고흐 의자Van Gogh Chair〉(1988)도200는 반 고흐의 아를 정착 100주년을 기념하기 위해 반 고흐 재단이 주요 현대미술가들에게 의뢰한 여러 작품 중 하나였다. 호크니는 반 고흐가 아를 시기에 그린 〈의자와 파이프담배〉(1888-1889)도120에 대한 자신의 재해석이 만족스러웠다. 이 그림을 15여 년 전의 작품 〈의자와 셔츠〉(1972)도118로부터 떠올렸다. 그는 곧바로 짝을 이루는 〈고갱의 의자Gauguin's Chair〉뿐만 아니라 자신을 위한 또 다른 그림을 그리기로 마음먹었다. 이 모든 작품에서 반 고흐가 사람을 대신하는 사물로 의자를 묘사한 표현의 직접성을 모방하고자 했다. 그리고 무엇보다 반 고흐 그림에서 끌렸던 특징, 곧 밝은 색조의 원색과 2차색, 채도 대비, 뚜렷한 윤곽선을 통한 명확한 형태, 촉각적 표면, 재현 대상을 향해 관람자를 집중시키는 시점의 선택을 강조했다. 그러나 호크니는 반 고흐의 언어를 유지하기보다는 이 요소들을 〈크리스토퍼, 돈과의 만남, 산타 모니카 협곡〉(1984)도184과 같은 1980년대 초반 작품들에서 채택했던 역원근법을 활용하여 자신의 목소리로 바꾸었다.

200 〈반 고흐 의자〉, 1988

호크니는 이 시기에 다양한 실내 공간의 특별한 효과를 위해 복잡한 공간 유희를 활용하는데, 〈작은 실내, 로스앤젤레스, 1988년 7월*Small Interior, Los Angeles, July 1988*〉(1988)도201가 그러한 예이다. 호크니는 〈할리우드 힐스의 집*Hollywood Hills House*〉을 그린 1980년 이래로 이 방을 그려 왔는데, 친숙한 주제이다 보니 자신감이 더욱 분명하게 묻어난다. 공간은 이제 보다 유연한 방식으로 다루어진다. 1980년대 중반의 《이동 초점》 판화로부터 실마리를 얻긴 했으나, 이제는 시선을 정신없이 위아래로 향하면서 개조한 거실의 구석구석을 대담하게 돌아다니게 한다. 내용과 구성 원리에서 보면 이 작품들은 1962년의 작품들과 공통점이 많다. 선택적 시각이라는 개념뿐만 아니라 다재다능함의 증명, 환영에 대한 유희, 드라마틱하고 다양한 재현 방식이 공존하기 때문이다. 그러나 25년 전의 호크니라면 이 작품을 그리지 않았을 것이다. 예를 들어 외관은 이 시기에 오페라 무대를 디자인한 상세한 경험에 의해 풍부해졌다. 가장 근래의 무대 디자인 작업은 1987년 로스앤젤레스 뮤직 센터 오페라단Los Angeles Music Center Opera이 공연한 바그너의 〈트리스탄과 이졸데*Tristan und Isolde*〉였다. 환영

은 양식과 질감, 특히 관람자를 공간 안으로 완전히 흡입하는 복합적인 원근법을 통해 다양하고 정교한 형태를 띤다. 1960년대의 그림에서 주로 빈 화면에 소수의 모티프를 세심하게 배치하던 선택적 시각은, 이제 시선을 위한 다양한 정지점 덕에 관람자에게 더 많은 통제력을 허용하는, 자신감 넘치는 방식으로 전달된다. 세상을 다양한 방식으로 묘사하겠다고 자유를 선언하면서 양식은 풍부해지고 분위기는 활기가 넘친다. 선택된 양식은 능숙한 솜씨로 조합되면서 상충되기보다는 일관성 있고 설득력 있는 개념에 따라 조화롭게 공존하고 있다.

〈트리스탄과 이졸데〉의 무대 작업을 맡은 1987년부터 1992년 1월 시카고 리릭 오페라 극장Lyric Opera of Chicago에서 초연된 자코모 푸치니의 〈투란도트Turandot〉의 공연 준비를 거쳐 1992년 11월 16일 코벤트 가든의

201 〈작은 실내, 로스앤젤레스, 1988년 7월〉, 1988

로열 오페라하우스에서 리하르트 슈트라우스의 〈그림자 없는 여인*Die Frau ohne Schatten*〉의 개막까지 5년 동안 호크니는 쉼 없이 오페라 디자인 작업에 매진했다.도202, 203, 204 이는 그의 미술에 근본적이고 지대한 영향을 미쳤다. 세 편의 그랜드 오페라 무대 디자인은 관객을 정신적, 정서적으로 무대에서 일어나는 사건으로 끌어들이기 위해 공간과 색을 인상적으로 활용한다. 예를 들어 한눈에 조망할 수 있는 드넓은 풍경과 안쪽으로 깊숙이 들어가는 원근법은 〈트리스탄과 이졸데〉 1막의 배 갑판과 3막의 극적인 절벽 장면의 특징을 이룬다. 〈투란도트〉의 배경으로 '거친 경계선'과 '힘찬 대각선'의 측면에서 구상한 해체된 중국풍의 건축물, 〈그림자 없는 여인〉에서 지평선을 향해 뻗어 나가는 관목 숲을 암시하는 구형 위로 떨어지는 빛을 통해 생기를 얻는, 멀리 떨어져 있는 풍경 역시 마찬가지다. 후자의 경관은 〈멀홀랜드 드라이브〉(1980)도172의 윗부분에서 제시된 샌 페르난도 밸리의 아슬아슬 길게 이어진 길을 연상시킨다.

이 세 편의 오페라 무대 디자인은 각기 다른 곳으로부터 의뢰받았으나 호크니는 가까운 동료 두 명과 공동 작업함으로써 연속성과 일관성을

202 〈트리스탄과 이졸데(1막)〉 모형, 1987

203 〈투란도트(1막)〉, 모형, 1990

204 〈그림자 없는 여인(3막)〉 모형, 1992

확보했다. 이언 팔코너가 전반적인 개념에 유념해 다수의 의상을 디자인했기에 호크니는 세부 작업의 부담을 덜 수 있었다. 리처드 슈미트는 기술 자문을 맡아 각 배경의 색조와 분위기가 급격히 바뀌는 복잡한 조명 전환을 준비하는 데 큰 도움을 주었다. 세 번째 오페라는 1980년 트리플 빌 작업 때 처음 함께했던 그레고리 에번스가 도와주었다. 1970년대 중반 〈난봉꾼의 행각〉 디자인 작업 이후로 호크니가 세운 철칙에 비추어 보더라도 이 세 작품의 무대 디자인과 세부 계획은 압도적이었다. 호크니는 더 이상 일정 비율로 축소한 카드보드 모형으로 만족하지 못했다. 그는 작업실에 거대한 무대 모형을 세웠다. 그 때문에 시간은 고사하고 그림을 그릴 공간도 거의 없었다. 그는 축소된 조명 설비를 만들어 컬러 필터를 통한 빛의 조합이 배경막에 미치는 효과를 연구했다. 극장 리허설 전에 가능한 한 철저하게 준비를 끝내기 위해 악보를 따라가며 모형에서 이루어지는 변화를 홈 비디오카메라로 기록했다. 꼼꼼한 완벽주의자인 호크니는 이전의 경험을 통해 점점 더 정교해지는 무대 지시문이 마지막에 주어지면 리허설 기간까지 시간이 충분하지 않다는 사실을 알고 있었다.

이처럼 정신없이 바쁜 가운데에도 호크니는 짬을 내서 그림을 꾸준히 그렸다. 자신의 새로운 구상을 실현하기 위해 열정과 열의를 작업에 쏟아 부었다. 그가 때때로 보여 주는 극도의 열광에 비추어 보았을 때에도 놀랄 정도였다. 1990년 9월부터 1991년 3월까지는 〈투란도트〉 디자인 작업에 몰두했다. 1991년 7월에는 조명 문제를 해결하기 위해 시카고에 갔다. 이 와중에도 소형의 캔버스 연작을 작업하여 1990년 12월 안드레 에머리히 갤러리André Emmerich Gallery에서 열린 《최근의 작품들Things Recent》 전시에서 선보였다. 이 연작은 말리부 해변 별장의 내부와 주변 환경에서 느끼는 즐거움을 표현했다. 〈동굴은 어떤가요?〉(1991)도195와 같은 좀 더 추상적인 그림을 통한 실험적인 풍경화로의 확장도 오페라 〈투란도트〉의 초연과 때를 같이 하여 1992년 1월 시카고의 리처드 그레이 갤러리Richard Gray Gallery에서 전시되었다.

강도 높은 오페라 무대 작업으로 장기간 그림에서 멀어질 수도 있었 지만 호크니는 무대 작업에서 얻은 깨달음을 그림에 반영했다. 《매우 새 로운 회화》의 공간과 색에 대한 연구에서 절정을 보여 주는 그림 작업과 무대 작업의 교류는 그 연원을 〈큰 풍경화(중간 크기)〉(1987-1988)도193로 거슬러 올라갈 수 있다. 〈큰 풍경화(중간 크기)〉는 그가 여유롭게 연구하기 위해 한쪽으로 치워 두었으나 이후에 에이즈AIDS 경매에 기증한 실험성 이 강한 작품이었다. 이 작품과 이후의 〈아치의 아래와 밖Under and Out of the Arch〉(1989), 〈동굴은 어떤가요?〉(1991)도195와 같은 작품에서 더욱 분명하 게 드러나듯이, 호크니는 산과 바다의 소용돌이치는 느낌을 개념적으로 보다 추상적이면서, 모호하지만 구체적인 단서로 가득한 회화 언어로 전 달할 방법을 연구했다. 바람으로 인해 물거품이 이는 바다 또는 동굴과 절벽 및 가파른 경사면, 무성한 식물을 그린 이 작품들에는 강한 햇빛을 받는 사물의 깊은 그림자가 만들어 내는 장식 패턴과 함께 종종 희미함 이 공존한다. 〈아치의 아래와 밖〉 및 그 밖의 작품에 등장하는 울타리 등, 풍경에서 관찰한 일반적인 요소로부터 추출한 형태는 작품 공간을 이리 저리 통과하는 회화상의 여정으로 관람자를 유인하는 데 묘사적 기능과 보다 순수한 형식적 기능을 모두 수행한다.

《매우 새로운 회화》 또는 호크니가 붙인 제목인 《V. N. 회화V. N. Paintings》 연작은 오페라의 무대 디자인과 훨씬 더 유사하다. 양식화되고 막힌 공간과 과장된 강렬한 색채, 호크니의 정밀한 무대 조명을 연상시 키는 복잡한 색채 조합이 이를 뒷받침한다. 〈그림자 없는 여인〉의 배경막 으로 사용한 풍경에서 공간의 재현에 기여하는 구 모양의 형태는 역으로 〈14번째 V. N. 회화The Fourteenth V. N. Painting〉의 특색인 유사한 그림자를 드 리우는 형태와 비교함으로써 이해할 수 있다. 〈14번째 V. N. 회화〉는 요 크셔의 해안가인 브리들링턴Bridlington의 새 집에서 호크니가 어머니, 누나 와 함께 머물렀던 1992년 6월에 제작한 연작의 세 점 중 하나이다. 이 그 림들에서는 영감을 받은 주제와 유사하게 그려졌는지 또는 얼마간 거리 가 있는지를 판단할 만한 것이 거의 없다. 결과적으로 이 그림들은 직접

관찰만큼이나 기억으로부터 창작해 낸 이미지다.

《V. N. 회화》 연작은 언뜻 호크니의 작품과 결부시키는 양식들로부터 엉뚱한 일탈로 여겨질 수도 있다. 그러나 사실 이 작품들은 시지각과 본능적인 경험의 산물로서 풍경에 대한 최근 연구의 절정을 이룬다. 역설적이게도 자연 세계에 대한 그의 반응을 놀랄 만큼 훌륭히 재구성한 이 그림들에는 최신 기술에 대한 실험 또한 스며들어 있다. 다양한 질감은 공기, 물, 바위, 나뭇잎, 먼지, 관목지와 같은 다양한 물질의 대조를 암시하면서, 색조와 패턴을 통한 색채와 형태의 재현의 경우는 팩스 드로잉에서 창안했던 해법으로부터 큰 도움을 받는다. 색채는 해질녘의 남부 캘리포니아의 풍경을 분명히 나타내면서 1990년에 실험하기 시작한 스틸비디오 카메라와 레이저 프린터의 인공적이고 과장된 색조와도 공통점을 지닌다. 이 다양한 수단을 통해 호크니는 아름다움과 즐거움이 절정에 이른 초월적 경험을 실제로 만든다.

1995년 4월 호크니는 《V. N. 회화》 연작에 대한 원대하고 야심적인 변형 작품을 제작했다. 폭이 610센티미터에 달하는 이들 작품은 LA 루버 갤러리에서 《위층의 25마리의 개, 친구들 드로잉과 매우 거대한 새로운 회화Some Very Large New Paintings with twenty-five dogs upstairs and some drawings of friends》라는 재미있는 제목의 개인전에서 공개되었다. 〈크리스토퍼, 돈과의 만남, 산타 모니카 협곡〉(1984)도184 등 이전의 작품에서 사용했던 파노라마 형식의 재등장은 작품의 캔버스를 떼어내 전시장의 벽과 바닥에 설치하는, 아직은 실현되지 않은 계획에 대한 맛보기를 제공한다. 전시 《호크니가 그린 무대》를 위한 무대 디자인의 재현으로 사람들이 드나들 수 있는 그림을 그린 1983년에 호크니는 이미 회화의 3차원 확장 가능성에 대해 관심을 갖고 있었다. 그러나 10년이 지난 뒤에야 전시를 위한 정교한 소도구가 아닌 한시적이라도 독립적으로 존재하는 작품을 만들겠다는 구상과 함께 이 문제로 다시 돌아왔다.도183 그림 설치 작업에 대한 계획적인 실험을 보여 주는 첫 작품이 〈그림으로 그린 환경 1-3Painted Environment 1-3〉(1993)도205이다. 이 작품은 할리우드 힐스 작업실에서의 초기 실험을 기록한 스

205 〈그림으로 그린 환경 Ⅲ〉, 1993

틸비디오 사진을 컬러 레이저 프린터로 여러 부분 나누어 출력한 한정판 인쇄물이다. 각 작품에서 중앙에 있는 캔버스로부터 발산되는 것처럼 보이는 다채로운 패턴으로 뒤덮인 벽과 바닥이 만나는 작업실 구석에 최근 그림이 걸려 있다. 관람자의 공간을 향해 분출되는 초월적인 힘 또는 에너지의 근원에 대한 감각은 2차원 이미지로 옮겨질 때에는 그저 암시될 수 있을 뿐이다. 그러나 관람객이 이와 같이 모든 면이 채색된 형태로 둘러싸인, 밝게 채색된 공간을 걸어 다니며 경험하는 전시에 대한 예상은 이론상 〈오즈의 마법사*Wizard of Oz*〉에서 주디 갈런드의 꿈 같은 상상과 대개 마약을 통해 유발되는 무아지경 상태를 결합한 순수한 감각적 경험을 기약한다. 이 글을 쓰고 있는 지금도 실험은 진행 중이다. 이 구상이 실현된다면 실제적으로 효과가 있는 이론인지, 그리고 매력적으로 보이는

206 〈개 그림 19〉, 1995

지 여부에 대해 말할 수 있을 것이다.

호크니의 다재다능함도, 레퍼토리를 끊임없이 확장하려는 갈망도 수그러들 기미가 보이지 않는다. 1993-1994년 호크니는 또 다시 추상적인 그림의 속도를 늦추고 1995년 8월 독일 함부르크 쿤스트할레Hamburger Kunsthalle의 드로잉 회고전을 준비하고자 실물 드로잉에 몰두했다. 그 뒤에 자신의 충직한 벗인 닥스훈트 스탠리Stanley와 부지Booge를 대상으로 매우 신선한 소품 연작 45점을 제작했다.도206 자는 시간을 빼고는 가만히 있지 못하는 대상의 특성 때문에 재빨리 그려야 했다. 이 연작은 1988년 이래로 호크니가 그리던 자연주의적 경향이 느슨해진 초상화를 출발점으로 삼고 있다. 이들 작품의 다정함과 친밀함, 뛰어난 재치의 표현은 친구들을 그린 소수의 작품을 제외하고는 대부분의 작품을 능가한다. LA 루버 갤러리에서 처음으로 몇 점이 공개된 뒤 1995년 여름 솔테어의 1853 갤

러리에서 연작 전부가 전시되었다. 당시 호크니는 그 개들이 미술에는 전혀 관심이 없고 두 가지에만 관심을 갖더라고 말했다. "첫째가 음식이고, 그 다음이 사랑입니다." 그 밖에 무엇이 있을 수 있을까? 결국 새로운 생각과 이미지를 만드는 새로운 방식에 대한 진심 어린 열의에도 불구하고, 호크니는 무엇이 정말 중요한지 되물으며 자신의 미술적 목표에 대한 균형 감각을 잃지 않는다. 감상적으로 들릴 수도 있겠지만 호크니는 살아 있음의 즐거움을 소통하고자 한다.

207 〈찰리와 함께 있는 자화상〉, 2005

5

더 자세히 들여다보기

개인적이면서도 직업적인 복합적인 이유로 1990년대 후반 호크니는 오랜만에 다시 영국에서 훨씬 더 많은 시간을 보내기 시작했다. 호크니는 가까운 친구 조너선 실버Jonathan Silver의 침상을 지키고자 돌아왔다. 실버는 오로지 호크니 작품만을 전시하는 솔츠밀 1853 갤러리1853 Gallery at Salts Mill를 브래드포드 외곽의 솔테어Saltaire에 설립했다. 1997년 여름 실버가 암으로 자리에 누웠다는 소식을 듣자 호크니는 서둘러 요크셔로 왔다. (실버는 1997년 11월 결국 암으로 세상을 떠났다.) 최근 빈번하게 방문했던 이곳에서 그는 브리들링턴의 해변가 마을에 어머니와 누나를 위해 구입한 지채 10년이 지나지 않은 집에서 여러 달 머물렀다. 이곳에서 그는 매일 차를 몰아 요크의 반대편에 있는 친구를 찾아갔다.

　　1996년과 1997년 호크니는 어디를 가든 캔버스에 유화 물감으로 가족과 친구의 작은 흉상 초상화를 그렸다. 대개 두상을 실물 크기에 가깝게 재현한 동일한 크기의 작은 작품들이었다. 이 형식은 호크니에게 낯설지 않았는데, 1988년에 실물을 보고 재빨리 그린, 유사한 여러 점의 초상화 연작을 제작했기 때문이다.도189 그렇지만 이 새로운 그림은 색조는 보다 어둡고 붓질은 표현주의를 방불케 할 정도로 한층 격렬했다. 호크니는 이 작품들 중 27점을 선별해서 1997년 5월부터 7월까지 런던의 애닐리 주다 파인아트 갤러리에서 개최된 개인전《얼굴과 공간Faces and Spaces》에 포함시켰다. 두 권으로 이루어진 전시 도록 중 한 권에는 이 초상화들만을 담았다. 강렬한 색채를 사용하고 많은 경우 불그스름한 안색을 보여줌에도 불구하고 이 작품들이 풍기는 심리적 분위기는 엄숙하다. 때로는 절

208 〈조녀선 실버, 1997년 2월 27일〉,
1997

망마저 느껴진다. 이는 첫 번째 항암 치료를 받고 일시적으로 회복한 실
버도208와 호크니의 어머니 로라의 경우처럼 당시 일부 모델에게 드리운
죽음의 그림자를 고려할 때 이해할 수 있다. 강렬한 색채 대비는 머리의
입체감을 빚고, 측면에서 비추는 강한 광원은 인물 개개인의 생김새를
감동적인 물리적 현존으로 표현하는 데 기여한다.

　이 작품들이 전하는 메시지는 명확하다. 이들은 살아 있으며 지근거
리에서 종종 우리에게 시선을 태연히 고정한 채 앉아 있거나 서 있다. 모
델과 작가, 따라서 모델과 관람자 사이에 강렬한, 무언의 소통이라 할 분
위기가 풍긴다. 같은 시기에 제작되었지만 애널리 주다 파인아트 갤러
리 전시에 포함되지 않은, 침대에 누워 있는 어머니를 그린 초상화 몇 점
은 이 중 가장 인상적인 작품으로 꼽을 수 있다. 〈잠든 엄마, 1996년 1월
1일*Mum Sleeping, 1st Jan. 1996*〉(1996)도209은 사랑하는 사람을 직접 대면해 잔인
할 정도로 솔직하게 묘사한 작품들 중 가장 감동적이다. 로라는 한 달 전

95세가 되었고 극도로 쇠약했다. 1999년 5월 11일 로라가 세상을 떠난 다음 날 아침, 호크니는 내게 다음과 같이 털어놓았다. "어제까지만 해도 나는 엄마가 어디에 있는지 늘 잘 알고 있었습니다. 엄마와 이야기하고 싶으면 전화를 걸었고 엄마는 하던 일을 중단하고 나와 대화를 나눴죠." 로라는 오랜 기간 호크니에게 가장 인내심 많은 협조적인 모델이었고, 과 거에는 호크니로부터 가장 민감한 반응을 이끌어냈던 존재였다. 1990년 대 초《매우 새로운 회화》연작과 다른 추상 풍경화가 보여 주었던 다채 로운 색채를 띤, 때로 부자연스러운 쾌활한 분위기 직후에 등장한 이 초 상화의 우울함과 체념, 육체적 고통의 분위기는 충격을 자아내지만, 호 크니가 어머니의 연약한 신체가 아닌 투지와 인내심을 포착하는 방식에

209 〈잠든 엄마, 1996년 1월 1일〉, 1996

는 깊은 애정이 깃들어 있다. 관절염으로 혹이 생기고 손상된 그녀의 손은 손목과 직각을 이루며 어색하지만 매우 표현력 강한 자세를 취한다. 마치 신체로부터 절단된 지경에 이른 듯 보인다.

1998년 판화 제작자 모리스 페인과 다시 작업하며 일 년 넘게 제작한 대형 에칭 판화 초상화는 그 분위기가 한결 가볍다.도210, 211 페인은 호크니가 다수의 그래픽 작품을 제작할 뚜렷한 목적으로 판화 공방을 찾아다니던 열정이 식었음을 잘 알고 있었다. 1980년대 중반 '집에서 제작한' 판화도187와 뒤를 이어 1990년대에 제작한 팩스 드로잉도190, 〈112명의 L.A. 방문객〉도191을 비롯한 컬러 레이저 인쇄 작업 등을 통해 호크니는 판화 공방의 인공적인 환경에 대한 혐오감이 커진 듯 보였다. 그 환경은 곡을 쓰고 녹음하기 위해 녹음실에 감금된 팝 음악가가 경험하는 시간과 돈의 압박에 비교될 수 있다. 페인은 손님으로 할리우드 힐스에 방문했고 영리하게도 호크니가 종이 위에 곧장 그렸던 스케치처럼 자연스레 손에 들고 그림을 그리도록 준비해 간 판화 판을 주변에 놓아 두었다. 이 전략은 효과가 있었다. 호크니는 자유로운 형식의 초상화 연작 에칭 판화 약 50여 점을 제작했다. 모든 판화가 에디션 번호를 붙여 제작되지는 않았다. 여기에는 (대체로 빨간색으로 찍힌) 〈붉은 철사 식물Red Wire Plant〉과 같은 선명한 색채의 정물 및 《개 담Dog Wall》이라는 제목으로 묶인 그가 사랑한 닥스훈트를 묘사한 15점의 초상 판화도 포함되었다. 이 모든 작품은 말 그대로 '집에서' 제작되었다. 페인이 호크니 옆집에 판화 장비를 마련해 둔 덕에 그곳에서 전부 찍을 수 있었기 때문이다. 이 작업은 20여 년 전 제작한《푸른 기타》연작도150 이래로 호크니의 가장 왕성한 창작력을 보여 준 성공적인 에칭 판화 작품이었다. 그리고 애석하게도 마지막 판화 작업이 될 듯하다.

이 판화 작품들 중 페인의 초상화가 가장 시선을 끈다.도210 이 작품에서 호크니는 모델의 얼굴과 깍지낀 두 손, 어두운 색의 헐렁한 재킷 전부 동일하게 주의를 기울인다. 페인 뒤의 벽을 표현한 자유로운 크로스해칭 선cross-hatched line을 비롯해 이미지 전체에 초초한 기색이 흐른다. 〈부

210 〈모리스〉, 1998

211 〈부드럽게 표현한 셀리아〉, 1998

드럽게 표현한 셀리아*Soft Celia*〉도211 라는 제목이 증명하듯 부드럽고 고요하며, 섬세하게 그려진 버트웰의 초상은 이 작품과 여성적인 대조를 이룬다. 비록 버트웰은 작품 속 생김새의 표현을 겸손하게 '부엉이 같다'고 언급했지만, 이 작품은 1960년대 후반부터 신뢰해 온 절친한 친구인 한 여성에 대한 호크니의 변함없는 애정의 깊이를 잘 전달한다. 이 연작을 비롯한 에칭 판화 작품들은 이 시기 호크니의 친구인 루시안 프로이트Lucian Freud가 제작한 역시 검은색으로만 찍은 에칭 판화와 유의미한 대조를 이룬다. 두 미술가의 에칭 연작은 모두 모델에 대한 세밀한 관찰을 토대로 크로스 해칭 선을 통한 색조의 대조와 정밀한 선 묘사로 이루어진 독특한 표현을 보여 준다. 프로이트의 표현은 유화를 그리는 붓질처럼 천천히 그리고 켜켜이 계속 쌓인다. 반면 호크니의 경우는 훨씬 더 자유분방하고 유연하며 유기적이다. 판 위에 특별히 제작한 철 붓으로 그림을 그린 호크니의 판화는 거미줄 같은 망상 조직으로 이루어진다.

여러 해 동안 실버는 호크니에게 고향 요크셔의 풍경을 그려 줄 것을 부탁했다. 호크니는 오랫동안 영국을 주제로 다루지 않았으나 친구의 집요한 부탁을 들어주지 않을 수 없었다. 호크니는 실버의 병세가 막바지에 이르렀다는 사실을 잘 알고 있었다. 실버가 47세를 일기로 세상을 떠난 지 얼마 되지 않은 1997년 11월 22일 『텔레그래프Telegraph』지에 실린 옛 친구에게 바치는 감동적인 헌사 「솔츠 밀의 왕King of Salt's Mill」에서 호크니는 실버를 지난 15년 동안 "가족을 빼놓고는 영국에서 주로 접촉한 인물"이라고 설명했다. 힘이 닿는 한 실버가 즐겁고 낙관적인 기분을 유지하도록 최선을 다하고자 호크니는 매일 브리들링턴에서 요크 서쪽으로 20킬로미터 떨어진 웨더비까지 아름다운 풍광의 시골길을 운전해 실버를 찾았다. 그는 이때 이스트 요크셔 월즈의 거의 훼손되지 않은 풍광을 기억 속에 차곡차곡 모아 두었다. 여름이 되자 호크니는 1980년 〈멀홀랜드 드라이브〉도172와 〈니컬스 협곡〉도161을 그렸던 때처럼 브리들링턴 집의 다락방 작업실에 돌아와 그 특별한 길에 대한 기억을 결합해 풍경화 몇 점을 제작해 나갔다. 처음 제작한 4점-〈슬레드미어를 거쳐 요크로 가는 길The Road to York through Sledmere〉도212, 〈월즈를 가로질러 가는 길The Road across the Wolds〉의 포괄적인 조감도, 〈노스 요크셔North Yorkshire〉의 전원 풍경, (실버와 그의 가족에 대한 특별한 존경을 담은) 〈요크셔 솔테어의 솔츠 밀Salts Mill, Saltaire, Yorkshire〉-의 뒤를 이어 호크니는 1998년 로스앤젤레스로 돌아가자마자 〈개로비 언덕Garrowby Hill〉도213과 폭이 거의 4미터에 이르는 거대한 이면화 〈더블 이스트 요크셔Double East Yorkshire〉 2점을 추가 제작했다.

할리우드 힐스를 묘사한 전작들처럼 이 작품들은 모두 차를 타고 그 풍경을 지날 때의 느낌을 묘사한다. 따라서 이 그림들은 영원히 현재 속에 존재한다. 기본적으로 훼손되지 않은 농촌 풍경의 영원성이 현대의 대표적 운송 수단인 자동차 앞 유리창을 통해 펼쳐진다. 흥미롭게도 이 작품들은 전통적인 풍경화와 양차 대전 사이 영국의 풍경을 묘사한 포스터 미술을 기념하며, 추측컨대 잠재의식적인 차원에서 훨씬 더 급진적인 '랜드 아트Land Art'에 대한 비평을 제공한다. 랜드 아트는 1960년대 후반

212 〈슬레드미어를 거쳐 요크로 가는 길〉, 1997

과 1970년대에 호크니보다 젊은 세대의 미술가들이 개척한 분야였다. 이 풍경 미술에 대한 한층 뚜렷한 개념적 접근의 선구자 중 한 사람인 리처드 롱Richard Long은 멀리 떨어진 장소에 대한 그의 조각적 개입을 사진과 글을 결합해 기록하거나 먼 장소에서 돌 등의 물체를 가져와 정결한 전시장 공간 안에서 포스트 미니멀리즘의 기하학적인 배열에 따라 보여주었다. 결정적으로 롱은 혼자 걸어 다니는 사람의 시점에서 자연 속에 존재하는 느낌을 전달하지만 다른 측면에서 보자면 이는 철학적으로 19세기 초와 연결되는, 본질적으로 낭만주의적 개념이라 할 수 있다. 대조적으로 〈슬레드미어를 거쳐 요크로 가는 길〉에서 보는 이는 길을 따라 훨씬 더 빠른 속도로 질주하는 본능적 효과를 경험한다. 구불구불 굽이진 길은 수반되는 아찔한 흥분과 함께 마치 롤러코스터를 탄 듯한 느낌

213 〈개로비 언덕〉, 1998

을 유도한다. 가파른 언덕 꼭대기에서 멀리 있는 들판을 몰래 살피는 〈개
로비 언덕〉도213의 훨씬 더 어지러운 시점은 중력의 제약을 벗어난, 흡사
비행 중의 자유로움을 강조한다.

　이 요크셔 풍경화는 호크니가 1950년대 중반 학생 시절 이후 처음으
로 고향을 배경으로 제작한 작품이다. 당시에는 특이하고 흥미로운, 이
례적인 작품으로 보였으나 10년 뒤에 그가 특별한 열정을 기울여 탐구하
게 될 주제를 예고한다. 1999년 1월 호크니는 1974년 장식미술관Musée des
Arts Décoratifs의 회고전 이후 파리에서 개최된 가장 중요한 전시의 설치를 감
독하면서 그의 팀과 파리에서 몇 주를 보냈다. 이 전시는 1999년 1월 27일
부터 4월 26일까지 퐁피두 센터Centre Pompidou의 넓은 1층 전시장에서 개최
되었다. 퐁피두 센터의 나머지 공간은 재단장을 위해 문을 닫은 상태였

다. 디디에 오탱제Didier Ottinger가 기획한 전시《데이비드 호크니: 공간/풍경David Hockney: Espace/Paysage》은 이제까지 그저 일시적이고 부차적인 주제에 머물렀던 호크니의 풍경화를 비롯해 전체적으로 공간에 대한 감각을 전달하고자 하는 호크니의 관심사에 초점을 맞춘 최초의 전시였다. 이 전시는 이후 10년 동안 관심의 주초점을 풍경으로 인도해 주었다는 점에서 호크니의 작품에 중대한 영향을 미쳤다.

호크니는 퐁피두 센터의 전시가 전통적인 회고전, 즉 과거의 업적을 되돌아보는 전시가 아니라 그 자체가 하나의 완벽한 설치 작품으로 활기를 띠는, 대규모 공간에 구현되는 전시의 가능성을 제공해 준다는 점을 기민하게 알아차렸다. 호크니는 작품 설치 과정에 긴밀하게 참여하기로 했는데, 더욱 중요한 것은 2점의 대규모 신작을 제작하기로 한 결정이었다. 전시의 흥미로운 절정이자 전시 주제에 대한 강력한 입증이 될 이 신작을 통해 그는 전시 전체가 관람자에게 몰입적인 경험을 제공할 수 있도록 계획했다. 특유의 열정과 야망을 발휘해 그는 이제껏 제작된 것 중 가장 큰 2점의 대형 회화를 제작하기로 결심했다. 그 2점의 작품은 '세계의 가장 큰 구멍'인 그랜드 캐니언의 웅장한 공간을 묘사한다. 〈더 큰 그랜드 캐니언A Bigger Grand Canyon〉과 뒤를 이어 제작한 〈더 가까운 그랜드 캐니언A Closer Grand Canyon〉도216은 1998년 로스앤젤레스 작업실에서 기억과 현장에서 그린 여러 점의 목탄, 오일 파스텔, 과슈 습작을 바탕으로 제작되었다.도214, 도215 1982년 호크니는 2점의 거대한 포토콜라주 '결합'에서 동일한 그랜드 캐니언의 경이로운 자연을 포착하고자 시도한 바 있다. 너비 약 2.4미터가 넘는 부채꼴 형태의 작품과 너비가 거의 3미터가 넘는 격자무늬 구성의 작품이 그것이다. 16년 뒤 호크니는 복수의 소실점을 통해 카메라를 풍부하게 사용할 때조차 카메라는 그와 같은 공간을 전달하기에는 불충분한 도구라고 생각했다. 인화된 사진의 색채는 어느 경우든 유화 물감과 비교할 때 빈약했고 먼 거리에 위치한 많은 세부 사항은 더욱 동떨어져 시각적으로나 심리적으로 이해할 수 없는 것처럼 보였다.

214 〈더 가까운 그랜드 캐니언을 위한 습작Ⅵ, 피마 포인트에서〉, 1998

215 〈더 가까운 그랜드 캐니언을 위한 과슈 습작〉, 1998

따라서 호크니는 사진 습작을 생략하고 그의 발밑에 펼쳐진 광대한 풍광을 조망하면서 낭떠러지에 있는 듯 강력한 느낌을 전달하는, 손으로 그린 이미지에만 집중하기로 결심했다. 험준한 지형에 시간대마다 비현실적인 광선을 던지는 빛의 효과, 사막의 표면에서 올라오는 지열, 눈의 초점을 맞춤에 따라 어렴풋이 시야에 들어오는 지평선 상에서 가장 멀리 떨어진 지점, 이 모든 것들이 영향을 미친다. 최종 완성된 기념비적 그림 2점은 각각 동일한 크기의 여러 개 캔버스로 이루어진 격자 형태로 구성되었다. 이 구성은 1982년 폴라로이드 포토콜라주로부터 터득한 방식으로 할리우드 용어로 말하자면 시네마스코프Cinema Scope(와이드 스크린의 대형 화면 영화제작 방식-옮긴이 주)로 설명하기에 적절한 규모를 이룬다. 파리에서 전시되었던 것처럼 원래 〈더 가까운 그랜드 캐니언〉에는 자욱한 구름을 묘사한 3줄이 상단에 더 있었지만, 그해 여름 왕립미술원 여름 전시Royal Academy Summer Exhibition에서 이 작품을 다시 선보일 때는 36개의 캔버스를 제외하여 이미지를 잘라냄으로써 관람자의 시야 전체가 그랜드 캐니언의 험준한 지역으로 둘러싸이게 했다. 한 줄에 12개의 캔버스가 이

216 〈더 가까운 그랜드 캐니언〉, 1998

217 장 오귀스트 도미니크 앵그르, 〈존 맥키 부인, 결혼 전 이름 도로테아 소피아 데 상〉, 1816

어진. 모두 5줄로 구성된 풍경은 이 경이로운 자연의 한 부분인 장엄한 만곡에 대한 예술적 대응물이 된다.

파리 전시가 많은 관람객을 끌어들이는 사이 호크니는 같은 시기 런던에서 개최된 인상 깊은 전시를 관람한 뒤 몇 차례 더 방문했다. 1999년 1월 27일부터 4월 25일까지 내셔널갤러리National Gallery에서 개최된 《앵그르의 초상화: 시대의 이미지Portraits by Ingres: Image of an Epoch》가 바로 그 전시였다. 호크니는 특히 앵그르가 1806년부터 1820년 사이 로마에서 거의 세밀화 크기로 그린 섬세한 초상화에 흥분했다.도217 호크니는 앵그르가 사실상 낯선 인물과 다름없는 모델을 그릴 때 어떻게 안정적이고도 정확히 묘사할 수 있었는지 이해하고자 매달렸다. 두꺼운 도록에 수록된 긴 글이 대체로 모델에 대해서만 이야기할 뿐 작업 과정과 기법에 대해 다루지 않는다는 점에 당황한 호크니는 드로잉을 돕는 도구로 사용된 광학 기구인 카메라 루시다camera lucida(특별한 프리즘과 거울 또는 현미경을 이용하여 물체의 상을 종이나 화판 위에 비추어 주는 장치-옮긴이 주)가 1807년에 특허를 받았다는 사실을 발견했다. 막대 위에 놓인 프리즘으로 간단히 설명할 수 있는 이 장치는 가상의 이미지를 종이에 투영하여 그 윤곽을 따라 그릴 수 있도록 작동한다. 호크니는 재빨리 골동품 및 새로 제작된 카메라 루시다를 모두 구입한 뒤, 1999년 3월에 이 장치로 직접 실험하기 시작했다. 그는 곧장 이 면밀한 관찰을 실물을 보고 그리는 작업 과정에 적용하는 데 몰두했다. 작업 경력 중 처음으로 옛 친구들뿐 아니라 처음 보는

218 〈스티븐 스튜어트-스미스, 1999년 5월 30일 런던〉, 1999

사람들도 잠재적인 모델로서 적극 탐구했고, 이듬해까지 모두 280섬의 초상화를 완성했다. 여기에는 런던 내셔널갤러리에서 일하는 제복 입은 안내원들을 묘사한 12개의 부분으로 이루어진 작품뿐 아니라 가장 뛰어난 기량을 발휘한 1인 모델 드로잉도 포함된다.도218 단체 초상화는 내셔널갤러리 소장품에서 영감을 받은 작품을 모은 기획전에 출품되었다. 호크니는 전시의 규칙을 바꾸었고, 최근에 본 앵그르 전시에서 크게 감탄했던 연필 드로잉을 영감의 원천으로 삼았다.도219

광학적 허상을 토대로 한 기본적인 구조의 구성은 몇 시간 동안 지속되는 작업 시간 중에서 몇 분이면 끝났다. 남은 시간은 수백 번의 눈길과 붓질로부터 공간 속의 실제 인물과 맞먹는 완벽한 설득력을 갖춘 회화적 등가물을 반복적으로 구현하는 데 쓰였다. 이 시기에 호크니가 본인 스스로 결심한 심도 깊은 관찰 훈련은 카메라 루시다뿐 아니라 렌즈

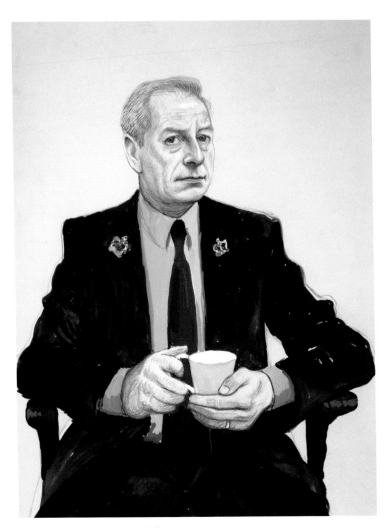

219 〈론 릴리화이트, 1999년 12월 17일 런던〉, 1999-2000

를 기반으로 한 장치와 사진 이미지 전부를 제치고 그림으로 돌아왔을 때 지대한 가치를 증명하게 되었다. 그러나 호크니는 화학적 사진술의 발명이 이루어지기 전 5세기 동안 미술가들의 광학 장치 활용에 대한 그의 발견과 직감에 대단히 흥미를 느껴 여러 해 동안 거의 그림을 그리지 않았다. 왕립미술원『RA 매거진 *RA Magazine*』 1999년 여름호에 실린 기사 「다가오는 포스트-사진 시대The Coming Post-Photographic Age」에서 호크니는 다음과 같이 결론 내렸다. "화학적 사진의 시대는 끝났다. 카메라는 컴퓨터의 도움을 받아 (그것이 출발했던) 손으로 돌아오고 있다. 모든 이미지는 이것으로부터 영향을 받게 될 것이다. 사진은 진실성을 잃었다. 우리는 현재 포스트-사진 시대에 있다."

자신의 의견에 공감하는 여러 미술사가, 과학자와 서신을 주고받는 한편 런던의 조수 그레이브스를 수차례 영국 국립도서관British Library로 보내 역사적 정보를 찾도록 하면서 이후 2년 동안 호크니는 미술사에 매진했다. 호크니의 발견을 공유했던 동료 미술가 프로이트는 영리하게도 호크니에게 '미술 탐정'이라는 별칭을 붙였다. 점차 호크니와 호크니의 조수들은 작업실 벽에 수집한 자료의 컬러 복제물을 핀으로 붙여가면서 풍부한 증거들을 모았고 이를 '만리장성Great Wall'이라고 불렀다.도220 호크니는 초반에 레오나르도 다 빈치를 연구한 마틴 켐프Martin Kemp로부터 특별한 지지와 용기를 얻었고, 이후 미국의 실험 물리학자 찰스 팔코Charles Falco와 깊게 협력했다. 팔코는 호크니의 가설을 열정적으로 받아들였을 뿐 아니라 시각적 증명을 위한 다양한 실험에서 힘을 보탰다.

220 〈만리장성〉, 2000

이 연구는 2001년 템스 앤드 허드슨 출판사에서 출간된 책 『은밀한 지식: 옛 거장들의 사라진 기법을 찾아서Secret Knowledge: Rediscovering the lost techniques of the Old Masters』로 결실을 맺었다. 매우 다양한 미술가의 작품을 시각적 증거로 삼아 자신의 추정을 뒷받침하는 실험을 수행하면서 호크니는 카메라의 보는 방식이 1420년대 플랑드르에서 제작된 그림처럼 오래 전 회화에 정보를 제공해 주었다고 주장했다. 일부 미술사가들은 호크니의 견해를 그들의 신뢰성에 대한 공격으로 받아들여 불쾌감을 느꼈지만 호크니는 학계의 추정을 뒤집기보다는 사람들이 사진적으로 보는 방식의 한계-심지어 치명적인 결함-에 눈뜨게 하는 데 관심이 컸다. 그러나 호크니의 관찰이 얀 반 에이크Jan van Eyck 같은 과거 미술가들이 활용했을 가능성이 있는 방법을 미술사적으로 증명해 보여 주는지와 무관하게 이 책은 더 큰 목표를 갖고 있었다. 그것은 지각한 현실을 재현하기 위한 렌즈 기반의 해법이 어떻게 우리로 하여금 그 방식만이 '진실'하다고 믿게 만들어 우리가 세상을 보는 방식을 완전히 지배하게 되었는지에 대한 논의를 촉발한다. 호크니는 중국인들이 '눈과 마음, 손의 결합'이라고 말한 바를 활용함으로써 세계를 보고 그림으로 옮기는 보다 주관적이고 인간적인 방식으로 돌아가야 할 때라고 주장했다.

호크니가 본격적으로 회화로 다시 돌아왔을 때 선택한 매체는 놀랍게도 수채화였다. 수채화는 이전에 호크니가 간헐적으로, 그다지 대단한 열정 없이 다룬 매체였다. 1963년 이집트를 방문했을 때 그린 수채화를 환기한다는 점에 흥미를 느낀 호크니는 종종 아마추어의 전유물로 취급되는 이 매체를 다시 연구하기로 결심했다. 그는 2002년 3월 영국으로 돌아오는 길에 뉴욕에 들렀을 때 호텔 창밖으로 보이는 센트럴 파크의 풍경을 생기 넘치는 수채화로 그렸다.도272 새로운 주제 혹은 방식의 가능성을 탐색하는 데 특유의 집요함을 보여 주면서 그는 이 물이 바탕이 되는 매체에 즉각적으로 몰입했다. 이후 2년 동안 거의 수채화만을 활용하여 풍경화와 정물화, 실물 크기에 가까운 중요한 초상화 연작을 제작했다. 각 61×45.7센티미터 크기의 종이 4장을 붙여 구성한 2인 초상화

가 30점 이상 제작되었는데, 첫 번째 모델은 남성 동성애자 커플로 이 책의 필자인 나와 나의 출판인 애인이었다.도266

인물화가로서 호크니의 명성이 세심하게 구상하고 느린 속도로 그려진, 1960년대 말부터 1970년대 말까지 제작된 12점가량의 2인 초상화에 일부 바탕을 두고 있다는 점을 감안할 때,도57, 89, 92, 109, 132, 144, 145, 151, 166 호크니는 이 경력에 실물 모델을 단 한 번 보고 그리는 압축적인 작업을 통해 제작된 커플 그림을 추가하는 과감함을 보여 주었다. 새로 제작한 초상화에는 동성애 커플뿐 아니라 이성애 커플도 포함되었다. 화가 하워드 호지킨Howard Hodgkin과 연인이자 오페라 학자 앤터니 피티Antony Peattie, 화가 브라이언 영Brian Young과 그의 아내 재키 스태어크Jacqui Staerk, 큐레이터 마누엘라 메나Manuela Mena와 노먼 로젠탈Norman Rosenthal 등의 커플 및 (호크니의 관찰력에 대한 특별한 도전 과제였던) 쌍둥이 형제 톰Tom과 찰스 가드Charles Guard를 비롯한 다양한 형제자매가 작품에 담겼다. 호크니는 화가 프로이트(호크니는 프로이트의 유화를 위해 4개월 동안 매일 모델이 되어 주고 있었다)와 그의 오랜 조수 데이비드 도슨David Dawson도221, 투자 은행가이자 미술 수집가인 제이콥 로스차일드Jacob Rothschild와 딸 한나Hannah, 호크니의 남자 친구 존 피츠허버트John Fitzherbert와 그의 이복 형제 로비Robbie도222같이 그의 흥미를 강하게 불러일으키는 다른 유형의 관계도 다루었다. 전적으로 실물을 보고 그리며 짧은 점심 시간을 제외하고는 온종일 각각의 작품을 완성하고자 노력을 쏟아 부은 호크니는 그 결과가 다양하다는 점을 인정했다. 특히 수채화는 무자비한 매체인 까닭에 순순히 수정이나 덧칠을 허용하지 않는다. 밝은 색에서 어두운 색 순으로 작업을 진행해야 하고, 처음부터 가장 밝은 지점을 생각해 두고 그 부분의 종이를 비워두거나 아주 연한 채색 상태로 남겨두어야 한다. 따라서 수채화를 제대로 다루기 위해서는 뛰어난 체스 게임처럼 사전에 모든 변수를 잘 계산할 수 있는 능력이 필요하다. 관찰과 묘사의 복잡한 과정 속에서 이 모든 요소를 고려한 초상화 중 가장 뛰어난 작품은 진정한 역작이라 할 수 있다.

이 초상화 연작에서 선정된 수채화들은 처음으로 초상화에 집중한

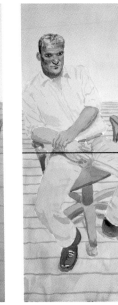

221 〈루시안 프로이트와 데이비드 도슨〉, 2002 222 〈존과 로비 (형제)〉, 2002

회고전《데이비드 호크니의 초상화David Hockney Portraits》에서 소개되었다. 이 전시는 사라 하우게이트Sarah Howgate와 바바라 스턴 샤피로Barbara Stern Shapiro 의 기획으로 보스턴 미술관Museum of Fine Arts, Boston에서 2006년 2월 26일부터 5월 14일까지 개최되었으며, 이후 로스앤젤레스 카운티 미술관Los Angeles County Museum of Art(2006년 6월 11일-9월 4일)과 런던의 국립 초상화미술관National Portrait Gallery(2006년 10월 12일-2007년 1월 21일)을 순회했다. 특유의 성격대로 호크니는 이 전시 계획을 새로운 작품을 제작할 기회로 삼았다. 이 전시에는 놀랍게도 모두 2005년에 제작된 새로운 유화 초상화 19점이 포함되었다. 작품의 주인공에는 호크니의 누나 마거릿, 남자 친구 피츠 허버트, 에번스, 데이비드와 앤 그레이브스Ann Graves, 로스앤젤레스 작업실의 오랜 조수 슈미트, 친구 찰리 셰이프스Charlie Scheips(1980년대에 잠시 조수로 일했다), 새 조수 장-피에르 곤살베스 드 리마Jean-Pierre Gonçalves de Lima, 로스앤젤레스의 미술 거래상 굴즈, 미술 저술가 로런스 웨슐러Lawrence Weschler, 버트웰의 손녀 이사벨라Isabella, 오랜 친구인 아서 램버트Arthur

330

223 〈레온 뱅크 박사〉,
2005

Lambert가 포함되었다.

　　이 개인 초상화 중 가장 눈길을 끄는 작품은 로스앤젤레스의 미술
수집가인 레온 뱅크 박사Dr. Leon Banks의 초상화다.도223 그는 35년 전에 중
성 나무판 위에 아크릴 물감으로 그린 초상화와 이와 유사한, 종이에 수
채화로 그린 강렬하고 침착한 초상화의 모델이 된 바 있다. 종합적으로
고려할 때 2005년에 제작된 작품들은 호크니의 초상화 중 가장 뛰어난
걸작이라고 할 수는 없다. 이 작품들은 서 있거나 앉은 자세의 레퍼토리
에서 다소 상상력이 부족한데, 아마도 도록의 마감일을 맞추기 위해 다
소 서둘러 그려진 듯한 느낌 때문에 손해를 보는 듯하다. 그럼에도 불구
하고 이 작품들은 1988~1989년도189과 1996~1997년도208, 209에 그린 초상
화처럼 실물을 보고 그렸던 앞선 시기 초상화의 신선함을 목표로 하되

훨씬 더 큰 규모로 제작하는 용기를 보여 준다. 서 있는 인물의 경우 거의 등신대에 가깝다. 〈찰리와 함께 있는 자화상Self-Portrait with Charlie〉도207은 이 연작 중 빼어난 수작으로 꼽힌다. 반갑게도, 미술가가 자기 관찰로 회귀했음을 보여 주는 이 작품에서, 호크니는 손에 붓 한 쌍을 든 채 이젤 앞에 서 있다. 그의 뒤편에 있는 거울에 반사된 나비 넥타이를 맨 셰이프스의 모습은 희극적인 분위기를 풍긴다. 셰이프스는 작업 중인 대가를 관찰하기로 마음먹음으로써 의도적으로 그림 안에 자신을 집어넣어 그의 전 고용인과 함께 영원히 남기를 바랐던 것이 분명하다. 호크니는 셰이프스를 그리지 않기로 선택할 수도 있었지만 그림에 포함시킴으로써 그가 그림을 그리는 중에 처하는 때때로 혼란스러운 사회적 조건과 그를 지탱해 주는 친구들의 관계망을 재치 있게 암시한다. 또한 이 과정에서 그림이 제작되는 방의 공간감을 구체적으로 표현한다.

수채화 작업 기간이 늘어난 점은 매우 중요한데, 초상화뿐 아니라 2005년부터 시작된 풍경화에서도 유화로 회귀할 전조였기 때문이다. 풍경화는 스케치북에 그린 드로잉과 별도의 수채화로 작업한 관찰 및 지형학 습작에서 그가 처음으로 터득한 바를 통해 강화되었다. 18세기와 19세기의 영국의 '지형학적' 미술가들, 곧 조지프 말로드 윌리엄 터너Joseph Mallord William Turner, 존 컨스터블John Constable, 존 발리John Varley, 존 셀 코트먼John Sell Cotman과 매우 밀접한 수채화를 다루기 시작했을 때, 흥미롭게도 호크니는 단숨에 이후 10년 동안 지속적인 주제로 등장할 요크셔를 그릴 생각을 하지는 않았다. 자연스럽게 호크니는 그가 직접 접하는 런던의 주변 환경을 그리기 시작했다. 펨브룩 작업실 뜰의 꽃밭 그림도224과 풍부한 공간적인 유희와 매력과 신선함이 가득한, 이웃한 홀랜드 파크를 간결히 묘사한 넓은 공터 그림이 그 예다.

호크니는 여행에서 영감을 얻고자 했다. 예전부터 여행은 그에게 매우 도움이 되었다. 그는 몇몇 가까운 친구들과 함께 긴 여름날의 빛을 찾아서 먼저 아이슬란드와 노르웨이 북부를 갔다가 이후 훨씬 더 강렬하고 눈부시며 열기를 발산하는 햇살의 스페인 남부로 향했다.

224 〈벚꽃〉, 2002

　　〈계곡, 스탈헤임The Valley, Stalheim〉(2002)도225, 〈큰 소용돌이, 보되The Maelstrom, Bodø〉(2002)도226와 8장의 종이가 이루는 격자 무늬 위에 그려진 〈고다포스, 아이슬란드Godafoss, Iceland〉(2002)도227는 호크니가 런던에 돌아와 그린 대작 수채화의 자유로움과 도식적 표현, 선명한 색채 배합, 밝은 빛을 대표적으로 보여 준다. 호크니는 주제를 묘사한, 잉크와 수채화 물감으로 그린 스케치북 드로잉에 바탕을 두면서 상당 부분 기억의 힘을 빌려 작은 크기의 드로잉에 기록해 둔 풍경에 대한 감각을 압축적으로 표현했다. 노르웨이의 광활한 풍경을 대면한 그는 뛰어난 노르웨이 화가 에드바르 뭉크Edvard Munch 작품에 영향을 받은 것이 분명했다. 예를 들어,

225 〈계곡, 스탈헤임〉, 2002

226 〈큰 소용돌이, 보되〉, 2002

227 〈고다포스, 아이슬란드〉, 2002

6장의 종이로 이루어진 〈투피오르, 노르카프 II *Tujford. Nordkapp II*〉(2002)는 강렬한 색채, 물에 비친 석양의 이글거리는 원형을 통해 존경의 표현으로 여겨질 정도로 이 상징주의의 대가와 교감한다. 〈계곡, 스탈헤임〉을 위해 선택한 수직적 형식은 관람자를 자연의 숭고미에 대한 경험으로 이끌면서 노르웨이 호르달란 주의 산악 지대를 양분하는 거대한 틈의 규모를 강조한다. 노르웨이의 긴 서쪽 해안선을 따라 올라간 약 3분의 2 지점에 위치한 노를란 주의 도시 보되를 그린 그림은 훨씬 더 매력적이다. 살츠스트라우멘의 작은 해협은 세계에서 가장 거친 조류로 유명하다. 이 소용돌이가 내뿜는 에너지는 자연의 힘을 기념하는 작품을 위한 잠재적인 주제로 호크니의 눈을 사로잡았다. 소용돌이 치는 파란색 나선은 어지러운 물의 움직임을 묘사한다. 해협의 제방 하부를 따라 자리 잡은 어부와 구경꾼 몇 사람의 윤곽선은 개미와 같은 미미한 존재를 통해 장소의 광활함을 강조한다. 자연 앞에서 느끼는 경외감을 유도하고자 하는 열망은 19세기 허드슨 리버 화파 Hudson River School(미국의 장대한 풍경에서 영감을 받아 자연에 대한 경이로움을 낭만적인 화풍에 담은 미국의 풍경화가 그룹―옮긴이 주)의 작품과 직접적으로 연결된다. 호크니는 수채화를 막 시작한 무렵 테이트 브리튼 미술관 Tate Britain에서 개최된 전시 《미국의 숭고미 American Sublime》(2002년 2월 21일 – 5월 19일)를 여러 번 관람하면서 이 화파를 면밀히 연구한 바 있다.

아이슬란드 고다포스 폭포의 가장자리에 일렬로 늘어선 아주 작은 사람들을 포함시킨 것 역시 유사한 역할을 수행한다.도227 이 사람들의 위치는 마치 벼랑에서 언제라도 급류에 휩쓸려 집어삼켜질 듯 위태로워 보인다. 이러한 자연 앞에서는 누구나 겸손해지고 보잘것없게 여겨진다. 광대한 환경 속에서 우리의 미미한 위치를 깨닫는 것이다. 이는 프리드리히의 낭만주의 작품을 통해 친숙한 장치를 효과적으로 활용한 것으로, 호크니는 1960년대부터 이 북유럽 거장의 작품에 경탄했다. 프리드리히의 기법은 아카데미 전통에 따라 세련되고 세밀하게 조정되어 왔지만, 호크니는 회화에서 드로잉의 정신을 포착하고자 한 오랜 열망을 충족하면서 야외 스케치의 대담함과 즉흥성을 유지하고자 했다. 전체 장면은 모든 흔적과 그 흔적이 만드는 패턴 속을 흐르는 에너지로 활기를 띤다. 오른쪽 하단의 4분의 1 지점에서 1978년 반 고흐의 영향을 받아 제작한 적갈색 갈대 펜으로 그린 드로잉을 환기하는 흔적을 사용해 낭떠러지를 묘사한 방식조차 스칼판다 플리오트 강으로 쏟아지는 수 톤의 물처럼 강력한 운동감으로 충만해 보인다. 작가의 손, 손목 또는 팔의 쓸어내리는 몸짓은 자연의 거대한 힘에 반향하며 우리 존재란 생명과 에너지의 무한한 돌진 앞에서 그저 미미한 요소일 뿐이라는 사실을 잠재의식적으로 강렬히 환기하는 역할을 맡는다.

이어진 스페인 남부 여행은 8세기 말에 건축된 코르도바의 뛰어난 회교 사원 실내 그림도228을 비롯한 매력적인 수채화를 낳았다. 회교 사원 그림은 너비 약 3.3미터가 넘는 두 개의 캔버스를 결합해 그린 유화 〈안달루시아, 회교 사원, 코르도바*Andalucia, Mosque, Cordova*〉(2004)도228의 토대가 되었다. 이 건축물은 현재 사원 성당Mezquita-Catedral으로 알려져 있는데, 13세기부터 이 도시의 가톨릭 성당으로 사용되었기 때문이다. 스페인의 이슬람 교도가 지배한 무어 시대 건축물로서 가장 오래된 이곳은 '다주식 예배당'이 특징적이다. 이 명칭은 위로 반원형의 아치가 얹힌 복잡한 기하학의 원주에서 유래했다. 이 공간을 가로질러 걸으면 완벽한 대칭을 이루는 나무로 구성된 복잡하고 끝없이 이어지는 천개 아래에 있는 자신

을 느끼게 된다. 실내와 실외의 관계가 역전되는 숲을 연상시키는 외관
은 풍경화가로서 새로운 모습을 보여 주는 결정적인 순간에 호크니의 상
상력을 사로잡은 것이 분명했다. 이 무렵 호크니는 미술가가 된 이후 아
버지의 종교에 대해 가졌던 젊은 시절의 신앙을 무한한 자연에 대한 존
경으로 개종했다는 반 고흐의 말을 즐겨 인용했다. 끝없이 반복되는, 유
기적인 성장을 모방한 인간이 만든 패턴에 대한 깊은 신심에서 우러나오
는 경탄이 이 작품의 주제다. 밝은 흰색 바탕에 얇게 채색한 유화 물감으
로 표현된 이 그림은 유화라는 매체의 반투명성뿐 아니라 수채화의 가벼
운 특성마저 포착한다. 상단을 지배하는 생기 넘치는 흔적은 1980년대
초 호크니의 무대 디자인과 회화를 연상시키며, 황홀경과 같은 분위기를
낳는 상승 운동 속에서 시선을 위쪽 방향으로 이끈다. 호크니가 회화와
다시 관계를 맺는 데서 느낀 즐거움이 뚜렷이 드러나며 보는 이에도 강
하게 전달된다.

　　노르웨이와 아이슬란드, 스페인에서 목격한 화려한 경관에 반응했
던 호크니는 한층 온화한 빛과 고요함을 지닌 이스트 요크셔의 풍경을
다룰 준비가 되었다. 2003년 피츠허버트가 비자 기간보다 하루 더 머무
는 바람에 미국으로 재입국이 거부당하자, 호크니는 연인과 떨어지지
않고자 영국에서 무기한 체류하기로 결심했다. 미국의 손실이 영국에게

228 〈안달루시아, 회교 사원, 코르도바〉, 2004

229 〈한여름: 이스트 요크셔〉, 2004

는 이득이었다. 마침내 월즈 지역을 묘사하는 수채화를 시작했을 때, 호크니는 불현듯 자신이 필요로 하는 모든 것과 진정한 주제가 집 앞에 존재한다는 사실을 깨달은 듯 먼 여행을 즉각 포기했다. 36개의 부분으로 이루어진 작품 〈한여름: 이스트 요크셔Midsummer: East Yorkshire〉도229로 2004년에 절정에 이른 이 시기 수채화에서 호크니는 같은 지역을 다룬 유화와 목탄 드로잉, 아이패드iPad 그림에서 지속적으로 토대 삼게 된 모티프와 빠른 붓질이 만드는 흔적의 레퍼토리를 발전시키기 시작했고, 이 작업은 2013년 봄까지 이어졌다. 2013년 호크니는 1963년 이래 가장 길게 머문 잉글랜드 체류를 마치고 마침내 로스앤젤레스 집으로 돌아갔다.

2003년부터 호크니는 점차 더 많은 시간을 어머니가 누나 마거릿과 말년을 함께한 브리들링턴 집에서 보냈으며, 유년 시절의 모습을 그대로 간직한 아름다운 풍경을 기념하기 시작했다. 10대 시절 여름에 과일을 따고 옥수수를 쌓는 농장 일을 했던 시절에 대한 향수는 분명 호크니가 5년 전 어머니와 실버의 죽음이 남긴 후유증 속에서 가족의 뿌리와 다시 관

338

계를 맺는 방법이었다. 1997년과 1998년 여름에 유화로 그린 요크셔 풍경화는 필멸에 대한 고양된 의식을 바탕으로 생명의 영속성을 기념했다. 여기에는 수백 년에 걸쳐 이루어진 사계절 풍경의 묘사와 마찬가지로 자연에서 생명의 순환, 즉 끊임없이 재생하고 죽고 다시 태어나는 땅에 대한 인식이 내포되어 있다.

　수채화의 평판이 아마추어 미술가의 매체로 전락했음에도 호크니는 도전적으로 영국의 뛰어난 선배 화가들에게서 영감을 얻었고, 수채화의 진지한 가능성을 새롭게 주장하기 시작했다. 끊임없이 변하는 하늘과 맞닿는 모든 대상의 색조에 영향을 미쳐 변화시키는 빛의 효과는 〈한여름: 이스트 요크셔〉를 구성하는 36개 풍경에서 가장 먼저 눈에 들어오는 면모다. 포장된 길마저 실제 색채라고 여겨지는 칙칙한 회색으로 재현되지 않는다. 반 고흐가 구사했던 것처럼 선명한, 생기 넘치는 붓질로 표현된 다양한 질감과 식물은 호크니가 즉흥적이고도 자신감 있게 자연을 포착하는, 능수능란하면서 사실적인 방식에서도 중요하다. 연필로 밑그림을

그리지 않고 수정이나 변심을 결코 허용하지 않는 매체에 바탕을 두었기에 호크니는 각각의 종이 위로 흐르는 역동적인 생명력과 한결같은 리듬을 유지하기 위해 집중해야 했다. 모든 붓질은 화폭 위에 있는 그대로 얹힌다. 그 위를 덮는 것은 아무것도 없다. 온전히 그 순간에 집중함으로써 호크니는 자신의 존재를 잊어버린 흥분 상태에서 마구 자란 풀 위로 휘파람 소리를 내며 부는 산들바람 따위의 미묘한 효과를 포착할 수 있었다. 보는 사람에게 하나의 고정된 시점보다는 복수의 진입 지점을 제공하면서 격자 구조로 벽에 걸린 전체 연작을 단일한 작품으로 감상할 수 있게 한 〈한여름: 이스트 요크셔〉는 자신의 타고난 능력을 십분 발휘하는 미술가를 드러낸다. 대지에 대한 호크니의 애정은 색을 중첩하며 강조한 물감층처럼 이 그림들에서 투명하게 드러난다. 67번째 생일 무렵에 그려진 이 수채화는 생명과 회화 자체의 마법적인 특성에 대한 애정을 전달한다.

　『은밀한 지식』 저술에 몰두하여 2년을 보내고 이어서 다시 수채화를 익히는 데 거의 전적으로 매진한 4년이 지난 뒤, 호크니는 유화가 가져다줄 만족감을 자각하며 유화를 다시 그릴 기대감에 흥분을 감추지 못했다. 수채화에 비해 매우 천천히 건조되는 유화 물감은 다양한 두께와 상대적으로 반투명 또는 불투명한 흔적을 통해 여러 방식으로 다루어질 수 있다. 표면을 깨끗이 닦아 낸 뒤 다시 채색할 수 있으며, 밝은 색채를 더 어두운 색채 위에 채색할 수도 있다. 이 모든 선택은 호크니가 월즈로 나가서 1세기도 한참 전 인상주의 화가처럼 이젤을 세워 놓고 단 한 번의 집중적인 작업을 통해 작은 풍경화를 연달아 제작하는 식으로 실행에 옮겨졌다. 직전에 수채화를 다루며 쌓은 자신감이 새 유화에서 즉각 발휘되었고, 경험에서 유래하는 침착한 자신감으로 그림은 신속하고도 강렬하게 그려졌다. 순수하게 기법적인 측면에서-또한 정확한 관찰과 공간의 환기에 있어서-2005년부터 2011년 사이에 호크니를 사로잡은 이 풍경화들은 이제껏 제작된 어떤 작품보다 뛰어나다.

　호크니는 자신의 주제와 전통적인 작업 방식의 선택이 21세기 초에

는 노골적으로 시대에 뒤떨어져 보일 수 있다는 점을 전혀 개의치 않았다. 그는 야외에서 그리는 방식의 즉각성과 직접성이 전통적이거나 퇴행적이기보다 오히려 시대에 부합하는 신선한 그림을 낳는다고 확신했다. 이스트 요크셔 풍경을 그린 유화는 처음부터 61 ×91.4센티미터 크기의 캔버스 위에 그려졌으며, 〈밀밭 사이로 난 길, 7월*Path through Wheat Field, July*〉(2005)도230, 〈나무 터널, 8월*Tree Tunnel, August*〉(2005)도273의 경우처럼 한나절만에 완성되었다. 호크니는 사진적 보기의 방식을 떨쳐내고 그의 앞에 펼쳐진 실제 공간에 상응하는, 진솔한 회화적 등가물을 만들고자 했다. 호크니가 즉각적으로 거둔 성공과 2개로부터 4, 6, 8개 또는 그 이상의 캔버스가 결합되어 유동적으로 펼쳐지는 규모와 복잡성을 확장해 나간 속도는 일평생의 경험, 곧 회화와 드로잉, 자연 관찰과 앞선 화가들의 작

230 〈밀밭 사이로 난 길, 7월〉, 2005

품에 대한 세밀한 연구가 축적된 그의 경력에서 비롯된 산물이었다. 호크니가 그린 풍경화는 17세기 초 렘브란트 판 레인Rembrandt Harmenszoon van Rijn이 펜과 붓, 잉크로 그린 흥분을 자아내는 드로잉으로 거슬러 올라가는 오랜 전통에 기반을 두었다. 풍경은 17세기 초에 독립적인 주제로 등장하기 시작했다. 소장하고 있던 렘브란트의 드로잉 전작 도록에 실린 도판을 오랜 시간 열심히 연구하여 렘브란트의 인물 드로잉이 역사상 가장 훌륭한 작품에 속한다고 평가한 호크니는 비교적 덜 알려진 그의 풍경 드로잉이 지닌 활력과 뛰어난 관찰의 진가 역시 알아보았다.

호크니가 이미 이스트 요크셔 그림 작업에 빠져 있던 2006년에 테이트 브리튼 미술관에서 개최된 컨스터블 풍경화 전시는 그에게 이 19세기 미술가가 갖는 의미를 확인해 주었다. 컨스터블이 여전히 영국의 전원과 가장 밀접하게 동일시되는 화가였기 때문만은 아니었다. 컨스터블의 자연에 대한 직접적인 연구는 결정적으로 프랑스의 바르비종파Barbizon School에서 인상주의에 이르기까지 야외에서 그림을 그리는 방식의 발전에 큰 영향을 미쳤는데, 특히 호크니뿐 아니라 다른 많은 미술가들이 따르는 선례가 되었다. 테이트 브리튼 미술관에서 개최된 컨스터블 전시의 백미, 특히 호크니에게 흥미로웠던 것은 〈건초마차The Hay Wain〉를 비롯해 1810년대, 1820년대 주요 풍경화의 (길이 '약 183센티미터'의) 실물 크기 스케치였다. 컨스터블의 느슨한 표현 방식에도 불구하고 많은 현대인의 눈에 그의 스케치는 훨씬 세련된 완성본이 가지는 힘과 확신을 능가하는 것으로 비쳤다. 그러나 2007년 2월에 개최된 전시《데이비드 호크니: 이스트 요크셔의 풍경David Hockney: The East Yorkshire Landscape》도록의 짧은 서문에서 썼듯이, 컨스터블의 자연주의적 시각은 사진의 방향으로 향했던 반면 호크니는 '자연의 광학적 투사'를 세계를 바라보는 궁극적으로 절충적이고 비非인간적인 방식으로 이해했다.

백 년 전 컨스터블은 자연의 광학적 투사를 목표로 삼아야 한다고 생각했을 것이라는 점을 나는 지금의 위치에서 깨달았다. 이제 나는 그렇지

않다는 사실을 안다. 자연의 광학적 투사는 당신이 사랑하는 풍경 속에 서서 공간에 대한 느낌을 시도하고 묘사하는 것이 아니라는 사실을 안다. 그래서 나는 사진적인 시각을 버린다. 이것이 우리를 실체적 세계로부터 너무 멀리 떨어뜨려 놓았다.

인상주의자들은 현대 예술에 현재 순간에 대한 믿음, 곧 활력 넘치는 선명한 색채로 그려진 흔적 속에서 영원한 형태로 포착된 자연의 빛과 공간에 대한 순간적 감각에 대한 기념을 물려 주었다. 호크니는 인상주의자 및 반 고흐 같은 후기 인상주의자와 1910년대의 야수파 화가를 포함한 계승자 모두를 참고했다. 호크니의 마음속에는 모네의 작품, 특히 파리 오랑주리 미술관Musée de l'Orangerie의 두 개의 타원형 방에 걸린 〈수련Nymphéas〉이 자리 잡고 있었다. 호크니는 2006년 5월 이 미술관의 보수 공사와 〈수련〉의 재설치가 끝나자마자 이곳을 방문했다. 이 후기 인상주의 걸작이 관람자를 감싸 안고 자연의 대장관 안에 들여 놓는 감각은 회화와 자연 모두에 민감한 사람이라면 결코 잊을 수 없는 경험이다. 호크니는 특히 대규모 작품을 제작할 때 보는 사람을 곧장 공간 안으로 이끌고자 하며 같은 이유로 특정 시간의 독특한 조건 아래에서 본 특정 장소에 대한 그의 느낌과 미학적 반응의 강도를 전달하고자 한다. 호크니는 특정 주제의 장소를 재차 방문하는 습관으로 인해 모네처럼 연작으로 작업하긴 했지만 그의 관심사는 빛보다는 공간, 그리고 하루 중 각기 다른 시간대보다는 계절 변화에 초점을 두었다. 그렇지만 그 열망은 매우 유사하다. 즉 그림을 그렸던 시간을 포함해 기억과 시간을 영속적인 현재 안에 존재하는 순간으로 담고자 했다. 호크니가 말한 것처럼 모든 좋은 예술은 동시대적이다. 더 분명하게 말하자면 호크니의 이스트 요크셔 풍경화에서 시간은 언제나 현재이다.

2005년 말까지 호크니는 47점의 유화를 그렸다. 이 작품들은 모두 현장에서 바로 그린 것으로, 2005년 8월에는 61×91.4센티미터 크기 캔버스를 91.4×121.9센티미터 크기 캔버스로 바꾸었다. 탁 트인 풍경에서

시작해 한 달 뒤 나무가 우거진 터널의 닫힌 공간으로 뛰어들긴 했지만, 호크니는 자신의 직감을 믿었고 초반에는 상당히 즉흥적으로 매일매일 상황에 따라 결정을 내렸다. 그는 첫 번째 그림을 별다른 계획 없이 그렸다. 호크니가 5년을 훌쩍 넘겨 여전히 그 주제에 몰두하게 될 것이라든가 늘 성실한 그의 삶에서 특별히 가장 왕성한 활동 시기에 들어갔다고 보는 것은 타당하지 않다. 여기에는 어떤 계획도 없었다. 호크니는 이렇게 회상한다. "일이 그렇게 흘러갔을 뿐입니다." "흥미진진한 일이죠. 정말로 어떻게 될지, 그것이 어디로 이끌지 알 수 없었습니다. 그건 흥분되는 일입니다. 특히 내 나이에는 말이죠." 곤살베스 드 리마의 고용 역시 이와 같이 흐름에 기꺼이 내맡기는 태도의 결과였다. 곤살베스 드 리마는 런던에서 호크니를 위해 다양한 일을 담당했던 전문 음악인이었으나 브리들링턴을 방문한 뒤 이 계획에 매료되어 호크니의 전업 조수가 되었다. 곤살베스 드 리마는 필요한 경우 호크니를 태운 차를 운전하고 이젤을 세우고 물감 섞는 일을 도와주었다. 또한 작업 중인 호크니와 그가 그리는 그림을 수천 장의 사진으로 촬영했다. 이 사진은 그 자체로 중요한 미술가의 경력 중 가장 생산적인 시기에 대한 유례없는 기록이었다.

231 〈월드게이트 숲, 2006년 7월 26, 27, 30일〉, 2006

그 어느 때보다 야심적이고 거듭되는 성과에 자극을 받은 시기였던 2006년, 호크니는 51점의 작품을 추가 제작했다. 그중 많은 수가 복수의 캔버스를 조합하여 그린 작품으로, 따라서 규모가 훨씬 더 커졌다. 처음에 한 개의 소형 캔버스에서 검토했던 주제 중 '터널'이라고 이름 붙인 나무가 늘어선 진흙 길 등의 주제는 규모가 확대된 새로운 구성으로 다시 등장했는데, 때때로 반복적으로 다루어지기도 했다.도240, 273 여기에는 6개의 캔버스 위에 월드게이트 숲Woldgate Woods을 그린 9점의 작품도 포함된다. 이 작품들은 일 년 중 각기 다른 시기에 포착한, 세 개의 길이 교차하는 길목에 위치한 나무 터널에서 바라본 풍경을 담았다. 개방적인 풍경을 다룬, 동일한 6개의 캔버스로 이루어진 형태의 작품 〈트윙으로 가는 길The Road to Thwing〉 4점 역시 여기에 포함된다. 월드게이트 숲을 그린 첫 번째 그림은 2006년 3월 30일부터 4월 21일까지 완성하는 데 3주가 소요됐다. 매일매일 긴 시간 이어지는 작업에서 생겨난 커져 가는 자신감에 힘입어 호크니의 작업 속도는 놀라운 속도로 빨라졌지만 작품은 결코 급하게 그려진 듯 보이지 않았다. 〈월드게이트 숲 IIWoldgate Woods II〉는 단 이틀, 2006년 5월 16일, 17일 양일 간에 걸쳐 완성되었다. 그로부터 일주일

232 〈월드게이트 숲, 2006년 11월 7일, 8일〉, 2006

도 지나지 않아 봄에 그린, 신록의 초목에서 드러나는 갑작스러운 약동의 흥분을 전달하는 작품 역시 이틀 만에 완성되었다. 호크니는 이 하나의 주제로부터 도합 6점의 작품을 제작했다. 각각의 작품은 동일한 격자 구성으로 제작되었으며, 여러 계절의 모습을 담았다. 결과적으로 이 작품들은 근본적으로 상이한 다양한 색채 구성과 초목을 보여 준다.도231, 232

기념비성에 대한 바람에서 작품 규모가 확대된 것은 아니었다. 반대로 규모의 확대는 더욱 깊은 친밀감을 유도하여 보는 이가 마치 작품이 묘사하는 공간 안에 있는 듯한 느낌을 자아낸다. 이와 더불어 호크니는 실질적으로 그리는 과정에 있어서 훨씬 더 자유로워졌다. 화폭의 전체 크기가 확장됨에 따라 지금까지보다 더 큰 붓을 활용함으로써 호크니는 한층 대담하고 보다 확장적인 움직임을 포용했다. 그는 오른손과 손목, 팔뚝뿐 아니라 몸에서 비롯되는 추진력이라 할 수 있는 팔꿈치와 어깨, 몸통을 휘두르는 움직임까지 활용했다. 이 모두가 풍경과의 동일시 감각, 풍경 안에서 이루어지는 물리적인 움직임의 감각, 그리고 그 감각을 만들어 내는 붓질의 힘찬 활력을 강조한다. 사계절에 걸쳐 그린 〈틱슨데일 근처의 세 그루의 나무*Three Trees near Thixendale*〉도233-236의 네 가지 버전처럼 살아 있는 강력한 유기체로서 그리고 인간에 대한 은유로서 나무에 대한 특별한 매료는 2년에 걸쳐 그림으로 펼쳐졌다. 호크니는 자연의 순환을 분명하게 드러냄으로써 인간의 피할 수 없는 죽음의 운명과 세대에서 세대로 이어지는 계승에 대한 감각 역시 고려한다. 노년에 진입한—이 연작을 제작하던 중인 2007년 7월 9일 그는 70세가 되었다—이 예민한 인물이 어떻게 이와 같은 문제들을 생각하지 않을 수 있겠는가?

점차 호크니는 자신이 처음 세운 규칙을 무너뜨림으로써 선택의 폭을 확장하기 시작했다. 예전에도 자주 그랬듯 그는 어떤 계획에 따른 제약을 받기보다는 자신이 고수했던 견해를 철회하기를 좋아했다. 결정적으로 이후의 그림에서, 특히 야외에서 이동하기가 더욱 어려워진 큰 규모의 멀티 캔버스 그림의 경우 그는 더 이상 직접적인 관찰에만 기대어

작품을 제작하지 않았다. 그는 처음의 체계를 교조적으로 고수하기보다 그린 화면을 고치거나 작업실에서 마무리 손질을 할 때 기억을 다시 도입하기 시작했고 특별한 세부 묘사를 창작하기 시작했다. 8개의 화폭으로 이루어진 〈틱슨데일 근처의 세 그루의 나무〉는 전적으로 작업실에서 제작되었다. 현장에 8개의 대형 캔버스를 세우기가 어렵기 때문이었다. 이 작품을 그릴 무렵 호크니는 야외에서 주제를 보고 그린 경험을 많이 축적했고, 오랜 시간 관찰한 드로잉과 그림을 그린 경험을 통해 자신이 선택한 주제에 매우 정통했다. 그런 까닭에 마치 목격자가 증언하듯 정확성을 잃지 않고도 실내에서 다시 그릴 수 있었다. 처음에 선택한 주제를 아무런 사전 습작 없이 캔버스에 곧장 옮겼던 그는 이 시기에는 그 장소들을 주변에서 손쉽게 구할 수 있는 종이 조각에 재빠르게 그린 낙서를 통해 핵심을 이미지로 옮길 뿐 아니라 특정 장소를 현장에서 신속 정확히 스케치북에 기록하기 시작했다. 2008년 그는 여기에 월드게이트 숲과 만개한 산사나무 덤불을 그린 아름다운 목탄 드로잉 연작을 포함해 점차 다양한 작업을 추가했다. 이 목탄 드로잉에서 이제껏 익숙했던 강렬한 색채는 노련하게 구사한 검은색과 회색의 미묘한 색조로 응축되었다.도239

　갑자기 그의 주목을 끄는, 허비할 시간 없이 곧바로 포착해야 하는 주제의 경우, 호크니는 재빠르게 그린 몇몇 기록의 도움을 받아 주로 기억을 통해 작업실에서 작업하는 데 주저하지 않았다. 2008년 일순간 꽃이 만개하는 봄에 시작한 산사나무 꽃이 가득한 산울타리를 묘사한 생기 넘치는 회화 연작이 그 예다. 그는 여기서 흰색이 분출하는 효과를 정액의 사정에 비유함으로써 고상한 관람자를 놀라게 만들곤 했다. 이 은유는 외설적인 농담 이면에 자연의 풍요로움에 대한 진지한 주장을 내포하고 있었다. 흡사 만화 같은 묘사 방식과 겉보기에 지나치게 만발한 듯한 초목이 길에 드리운 과장된 그림자를 통해 특별한 유희가 이 주제 안으로 들어왔다. 대화를 나누는 상대가 친구든 방금 만난 사람이든, 호크니는 "20세기 미국의 미술가 중 가장 뛰어난 인물은 누구라고 생각합니

233 〈틱슨데일 근처의 세 그루의 나무 2008년 봄〉, 2008
234 〈틱슨데일 근처의 세 그루의 나무 2007년 여름〉, 2007
235 〈틱슨데일 근처의 세 그루의 나무 2008년 가을〉, 2008
236 〈틱슨데일 근처의 세 그루의 나무 2007년 겨울〉, 2007

까?"라고 질문하길 즐겼다. 가장 일반적인 대답은 에드워드 호퍼Edward Hopper, 폴록, 위홀이었다. 그러면 호크니는 의기양양하게 "월트 디즈니 Walt Disney!"라고 대답했다. 이 짓궂은 농담 뒤에는 생동감 넘치는 디즈니 영화의 독창적 시각에 대한 진지한 감탄이 배어 있었다. 특히 영화적 규모로 제작된, 〈로만 로드의 산사나무 꽃May Blossom on the Roman Road〉(2009)도237 같은 작품에서 그 영향이 드러난다.

호크니의 그림에 즉흥적으로 들어온 또 다른 주제는 날마다 차를 몰고 지나다니는 월드게이트 숲길에서 만나곤 했던, 막 통나무로 잘린 벌

237 〈로만 로드의 산사나무 꽃〉, 2009
238 〈겨울 목재〉, 2009

채된 나무였다. 이 통나무와 호크니가 '토템'이라고 부른, 잘린 나무 몸통을 그린 그림은 앞서 제작된 그림과는 다른 특성을 띤다. 단지 뾰족한 직선 또는 수직 방향의 나무와 경쟁하는 '수평 방향의 나무'를 도입했기 때문만은 아니다. 이 경우 상대적으로 짧은 시간 동안 관찰한 주제를 작업실에서 묘사하고 그렸던 까닭에 작품에 기억 속에 간직한 이미지가 갖는 도식적인 분위기가 드러날 수밖에 없다. 이 연작은 대작 〈겨울 목재*Winter Timber*〉(2009)도238에서 절정을 이루었다. 좋아했던 숲이 베어져 나무들이 쌓여 있는, 예상치 못한 이 극적 사건과 조우했을 때 호크니가 처음 느꼈던 괴로움은 단순히 그가 좋아했던 주제가 그림으로 그려보기도 전에 홀연히 사라졌다는 분노에서 연유하지는 않았다. 보다 깊은 수준에서 이것은 나무에게 닥친 '살인'을 통해 자신도 죽음을 피할 수 없다는 사실을 대면한 것과 관련이 있었다. 그러므로 이 작품 자체는 인간의 시체를 대신한 통나무에 대한 애도의 감정뿐 아니라-토템의 형태로-노쇠함 속에서도 생존에 대한 도전 의식을 전달한다.도239

호크니는 초기에 거리를 두었던 과학 기술을 활용하기 시작했다. 카메라와 컴퓨터를 동시에 활용함으로써 더욱 의욕적인 멀티 캔버스 구성을 계획하고 완성하는 데 도움을 받았다. 이 방식을 사용하여 제작한 첫 작품은 6개의 부분으로 이루어진 회화 〈더 가까운 겨울 터널, 2월-3월*A Closer Winter Tunnel, February-March*〉(2006)도240이었다. 이 작품은 2006년 런던의 애널리 주다 파인아트 갤러리에서 개최된 개인전의 백미였다. 매번 그릴 때마다 현장에서 구성 요소들을 재조합하는 어려움을 감안할 때, 이와 같은 도구의 힘을 빌려 작업의 진행 과정을 살필 기회는 큰 도움이 되었다. 여전히 사진적인 시각 방식은 거부하면서 호크니는 그가 오랫동안 카메라에 가장 적합하다고 주장해 왔던 바, 곧 예술 작품의 복제에 카메라를 사용함으로써 흡족한 결과를 얻었다. 사진과 컴퓨터 기술에 의지한 초기 사례이면서 단연 가장 야심적인 작품이 벽화 크기의 그림 〈와터 근처의 더 큰 나무들 또는 새로운 포스트-사진 시대를 위한 야외에서 그린 그림*Bigger Trees near Water, or/ou Peinture sur le Motif pour le Nouvel Age Post-Photographique*〉도241이다.

239 《베어진 나무 - 목재》, 2008

이 작품은 2007년 3월 말부터 4월 중순까지 현장에서 동일한 크기의 50개 캔버스 위에 그려진 그림으로 그해 왕립미술원 여름 전시에서 한 작품으로 묶여 소개되었다. 호크니는 지금까지 야외에서 그린 풍경화 중가장 큰 규모의 이 작품에 앞서 준비 과정으로 이미 3점의 습작을 제작한상태였다. 첫 번째 습작은 91.4×121.9센티미터 크기의 캔버스에, 두 번째 습작은 동일한 크기의 캔버스 한 쌍에, 세 번째 습작은 같은 크기의캔버스 6개 위에 그려졌다.

L. A. 루버 갤러리에서 개최된 전시 《이스트 요크셔 풍경East Yorkshire Landscape》이 개막하고 일주일 정도 지난 뒤인 2007년 2월 로스앤젤레스를다시 방문하는 길에 호크니는 이 주제를 거대한 규모로 제작할 구상을품었다. 이때 그는 컴퓨터 화면에서 멀티 캔버스로 구성된 풍경화 4점이함께 복제된 것에서 인상 깊은 효과를 발견했다. 그는 즉각적으로 사다리나 복잡한 이젤 장치 없이 직접 관찰을 통해 거대한 규모의 그림을 만

240 〈더 가까운 겨울 터널, 2월–3월〉, 2006

241 〈와터 근처의 더 큰 나무들 또는 새로운 포스트―사진 시대를 위한 야외에서 그린 그림〉, 2007

들 수 있다는 사실을 깨달았다. 그는 한 번에 적은 수의 캔버스에 그림을 그리면서 각각의 캔버스를 카메라로 촬영한 다음 작업실에 돌아와 컴퓨터 화면 위에서 그 이미지들을 종합했다. 이로써 그는 작품의 전체 구성이 어떻게 진행되고 있는지를 확인하여 필요한 조정을 할 수 있었다. 그는 완성된 작품 전체를 왕립미술원에 걸기 전 어느 빌린 장소에서 비스듬하게 밀어 넣어진 상태로 아주 짧은 시간 동안 보았을 따름이다. 그렇지만 운에 맡긴 것은 아니었다.

이때 선보인 〈와터 근처의 더 큰 나무들〉이 낳은 흥분은 즉각 왕립미술원 위원회로부터 주요 전시장 전체를 할애하는 전시 초대로 이어졌다. 런던에서 가장 웅장하고 아름다운 전시장으로 꼽히는 곳이 온전히 호크니 작품의 전시에 사용될 예정이었다. 약 23년 동안 영국에서 이러한 규

354

모로 개최된 전시는 없었다. 전시 개막일은 4년 반 뒤인 2012년 1월 말로 정해졌다. 호크니는 매우 열정적인 반응을 보이며 이 기회를 붙잡았다. 그는 비록 전시장 두 곳에서는 동일한 주제를 다룬 앞 시기의 작품이 소개될 테지만 이 전시가 전통적인 회고전보다는 새로운 요크셔 풍경화의 전시가 되어야 한다고 단호히 주장했다. 나는 이 전시의 게스트 큐레이터로 임명되어 왕립미술원의 이디스 드베이니Edith Devaney와 함께 일했다. 드베이니는 매년 개최되는 여름 전시와 미술원의 회원 관리를 맡고 있었다. 우리두 사람은 이 70대 미술가의 놀라운 창작 속도와 거의 마지막 순간까지이어진 새로운 작품의 급작스러운 출현으로 인해 끝없이 설치 계획을 수정해야 했다.

2009년 4월 27일부터 9월 27일까지 독일 슈베비슈 할의 쿤스트할레

242 〈이스트 요크셔 월드게이트의 봄의 도래, 2011년〉의 설치 장면, 전시 《데이비드 호크니: 더 큰 그림》,
왕립미술원, 2012년 1월 21일~4월 9일

뷔르트Kunsthalle Würth에서 개최된, 호크니와 그의 조수 에번스가 기획한 전
시 《데이비드 호크니: 오직 자연만이David Hockney: Nur Natur/Only Nature》에서
얻은 교훈을 바탕으로 왕립미술원의 전시는 일종의 연극적인 장관처럼
전시작을 연대와 주제에 따라 전개하는 방식으로 계획되었다. 호크니의
근작에 그가 이전에 경험했던 무대미술이 영향을 미쳤다는 점은 분명하
게 드러났다. 사실상 이 계획은 전시 전체를 놀라운 무대 세트처럼 하나
의 설치 작품으로 만드는 것뿐 아니라 보는 이가 마치 인적이 드문 보물
같은 장소를 작가와 함께 오랜 시간 걷거나 자동차를 타고 돌아다니는

것처럼 자연의 묘사와 적극적으로 관계 맺도록 하려는 호크니의 바람을 담고 있었다. 이 전시는 가장 큰 전시장에 설치된 작품 〈이스트 요크셔 월드게이트의 봄의 도래, 2011년*The Arrival of Spring in Woldgate, East Yorkshire in 2011*〉을 통해 절정에 이르렀다. 이 작품은 〈와터 근처의 더 큰 나무들〉이 걸렸던 동일한 벽에 걸린 대규모 회화와 아이패드에 그린 이미지를 출력한 51점의 대형 프린트로 구성되었다. 각각의 프린트에는 날짜가 적혀 있어 그해 1월 4일부터 6월 2일 사이에 대지가 서서히 깨어나는 모습을 보여 주었다.도242 이전에도 빈번했던 현상이지만 전시 《데이비드 호크니: 더 큰 그림》은 많은 찬사와 함께 평단의 관심을 끌었고 무엇보다 구겐하임 빌바오 미술관과 쾰른의 루드비히 미술관을 순회하기 전 런던에서만 약 65만 명이 다녀가 대중적으로 큰 성공을 거두었다.

2010년 지난한 작업이 끝을 향해 갈 무렵 호크니는 새로운 도전을 시작했다. 풍경과 연관되면서도 이번에는 17세기 거장 클로드 로랭Claude Lorrain의 이례적인 작품 〈산상수훈*The Sermon on the Mount*〉(1656년경)도243의 재해석에 토대를 두었다는 점에서 달랐다. 호크니는 얼마전 뉴욕 방문길에 프릭 컬렉션 미술관Frick Collection에서 로랭의 이 작품을 대단히 흥미롭게 살핀 바 있었다. 줄곧―특히 터너에게 미친 막대한 영향과 고전 풍경화의 창시자라는 측면에서―미술사가들의 시선과 흥미를 끈 로랭의 명성에도 불구하고 이 특별한 작품은 거의 논의된 바가 없었다. 2세기 전 화재로 연기 피해를 입었고 이로 인해 세부 묘사를 알아보기 힘들 정도로 표면 전체가 어두워진 것이 그 한 가지 이유였다. 호크니는 프릭 컬렉션 미술관 큐레이터와 보존 담당자에게 부탁하여 이 작품의 고해상도 디지털 파일을 제공받았다. 최근에 고용한 기술 담당 조수인 조너선 윌킨슨Jonathan Wilkinson의 도움을 받아서 호크니는 이 작품의 '디지털 세척'을 시도했다. 이미지를 점진적으로 밝게 만드는 과정을 통해 눈에 잘 들어오지 않던 정보 중 많은 것들이 점차 뚜렷하게 모습을 드러냈다. 이때 호크니는 5년 전 다수의 요크셔 풍경화를 그리는 데 활용했고 이어진 더 큰 규모의 작품 구성 요소로서 활용했던 91.4×121.9센티미터 크기 캔버스에 이 작품

243 클로드 로랭, 〈산상수훈〉, 1656년경

에 대한 최초의, 매우 느슨한 모사를 할 준비가 되었다고 생각했다. 재빠르게 그린 첫 번째 구성 연구로부터 그는 중앙을 비껴간 지점에서 보이는 거대한 부피의 산으로 일부 차단된 원경의 특이한 묘사에 매료되었다. 그는 로랭의 작품과 동일한 크기의 캔버스에 훨씬 더 상세한 버전을 대담하게 옮겨 그렸다.도244

　호크니는 옛 대가들의 기법을 훈련한 솜씨 좋은 모방자가 시도할 법한 충실한 복제에는 관심이 없었다. 대신 요소들을 해체하고 재조합하는 방식을 통해 자신의 언어로 그 작품을 다시 만들고자 했다. 그해 말 그는 그의 영웅인 피카소가 1950년대에 디에고 벨라스케스Diego Velázquez의 〈시녀들Las Meninas〉, 외젠 들라크루아Eugène Delacroix의 〈알제의 여인들Femmes d'Alger〉, 에두아르 마네Edouard Manet의 〈풀밭 위의 점심Déjeuner sur l'herbe〉을 변주

244 〈산상수훈 II (클로드 로랭풍으로)〉, 2010

했던 것처럼 〈산상수훈〉을 다양한 크기와 대조적인 양식으로 변주한 놀라운 11점의 버전을 제작했다. 7번 버전도245처럼 호크니의 자유로운 해석 중 일부는 유희하듯 후기 피카소의 회화 언어를 취했다. 호크니는 후기 피카소의 작품을 오랫동안 깊이 존경해 왔으며 '붓의 큐비즘'이라고 불렀다. 왕립미술원 전시 중 마지막 전시장에서 선보인 이 연작은 가장 큰 규모로 제작된 작품 〈더 큰 메시지A Bigger Message〉도246에서 절정을 이루었다. 이 작품은 각 91.4×121.9센티미터 크기의 30개 캔버스로 구성된 격자 구조로 이루어졌다. 호크니는 매우 드문 기독교적 이미지로의 외도를 다음과 같은 자기비하적인 농담으로 변호했다. "내가 설교하는 것 같지 않습니까?" 이 연작은 또한 옛 대가의 특정 작품을 직접 참조하고, 요크셔에서 그린 인적이 없는 풍경화, 곧 관람자들에 의해 활기를 띠는 공

245 〈산상수훈 VIII (클로드 로랭풍으로)〉, 2010

간과는 대조적으로 수많은 인물을 포함했다는 점에서도 특별했다. 호크니는 넓게 보면 〈산상수훈〉을 재해석한 작품이 회화 공간에 대한 연구뿐 아니라 그 분위기의 측면에서 야외에서 그린 풍경화와 불가분하게 연결된다고 보았다. 산 정상의 예수의 작은 형상 위에 '사랑LOVE'이 선명하게 쓰여 있는 4번째 버전은 이스트 요크셔의 자연과 풍경에 대한 호크니 자신의 오랜 매료라는 가장 중요한 주제를 분명하게 드러낸다.

　전시 《데이비드 호크니: 더 큰 그림》은 2013년 2월 3일에 끝났다. 대부분의 미술가들은 작은 갤러리 전시의 경우라도 전시를 끝내고 난 다음에 느끼는 산후 우울증과 유사한 실망감에 대해 잘 알고 있다. 그러므로 호크니는 일 년이 넘는 기간 순회한 이 전시가 일군 경이로운 성공 뒤에 찾아올 심각한 심리적 침체를 분명 대비했을 것이다. 그의 해법은 늘 그

렁듯이 이틀이 지난 다음 또 다른 프로젝트로 맹렬히 뛰어드는 것이었다. 이번에는 월드게이트 숲에 찾아온 봄을 아이패드 그림이 아닌 복잡한 목탄 드로잉 연작으로 기록하려는 계획을 세웠다. 각기 몇 달에 걸쳐 5개의 서로 다른 때를 배경으로 5개의 특정 주제를 재현하고자 했다.

2013년 3월 17일 호크니의 조수였던 약관 23세에 불과한 도미닉 엘리어트Dominic Elliott의 비극적 죽음으로 이 연작은 조기에 종료될 뻔했다. 이 계획이 젊은 엘리어트와 밀접한 관계가 있었기 때문인데, 엘리어트는 호크니가 그림을 그리는 동안 그와 동행했다. 호크니는 신경 쇠약 또는 우울증에 걸리기 직전인 자신을 분주하게 만들 요량으로 그리고 어떤 의미에서는 어린 시절부터 알아 온 상냥한 친구에 대한 일종의 기념으로서 고집스레 작업을 이어나가 이 연작을 매듭짓기로 결심했다. 이 연작은 2013년 10월 26일부터 2014년 1월 20일까지 샌프란시스코의 드영 미술관De Young Museum에서 개최된 전시《데이비드 호크니: 더 큰 전시David Hockney: A Bigger Exhibition》에서 전모가 공개되었다. 마지막 드로잉은 5월 27일에 완성되었다. 곧이어 호크니는 할리우드 힐스의 집으로 돌아왔고, 1990년대 말 이래 처음으로 캘리포니아에서 오래 머물렀다. 이 드로잉의 마지막 작품에 속하는〈월드게이트, 2013년 봄의 도래, 2013년 5월 21일-22일 Woldgate, The Arrival of Spring in 2013, 21-22 May 2013〉도247은 레이스처럼 엮은 나뭇잎이 극단적이긴 하지만, 전체가 하나의 작품으로 간주되는 25점의 이 드로잉이야말로 호크니의 가장 뛰어난 성취로 평가해야 한다. 물론 대부분의 드로잉이 제작된 조건을 고려하여 이 드로잉들을 감상적으로 해석하고 그 안에서 고요하고 사색적인 우울한 분위기를 발견하려는 경향이 있다. 이것이 감상적 허위의 판단 착오든 아니든 이제는 매우 친숙하지만 인적이 전혀 없는 시골길에 대한 섬세하고 면밀한 관찰 연구는 자연 안에서 인간의 고독감을 드러낸다.

2008년 4월 새로운 기술을 바탕으로 공동 작업하기 위해 윌킨슨을 고용한 뒤 호크니는 언제나처럼 기대감과 호기심을 발휘해 컴퓨터 소프트웨어 와콤Wacom 그래픽스 태블릿과 태블릿 펜으로 드로잉을 그리는 가

246 〈더 큰 메시지〉, 2010

247 《봄의 도래, 2013년》 중 〈월드게이트, 5월 21일~22일〉, 2013

능성을 탐구했다. 이 도구들을 다루는 법뿐 아니라 생각지 못한 유연한
방식의 작동법을 빠른 속도로 습득하면서, 호크니는 집으로 돌아와 아직
망막에 남아 있는 시각적 감각에 대한 생생한 기억을 통해 작업할 때 도
움될 이 새로운 기술의 매력을 즉각 깨달았다. 컴퓨터의 보조를 받아 잉
크젯 프린트로 제작한 이 풍경화 중 일부는 목탄이나 다른 채색 매체를
활용해 손으로 다시 그려졌다. 그 결과물인 드로잉이 '불순한' 위치를 갖
는지 여부는 전혀 중요하지 않았다. 중요한 것은 새로운 가능성의 개방
이었다. 호크니는 사진술을 거부하기로 했던 5년 전 결심마저 포기했다.
이번에는 고화질 디지털 카메라를 사용해 컴퓨터 상에서 사진 이미지를
'손으로' 그린 흔적과 결합했다. 잉크젯 프린트로 제작한 이 컴퓨터 드로
잉 중 〈킬함 근처의 겨울 길Winter Road near Kilham〉(2008)도248과 짝을 이루는

248 〈킬함 근처의 겨울 길〉, 2008

249 〈낙엽〉, 2008

여름철의 길을 그린 드로잉 등 일부의 경우는 자유로우면서도 다소 불안한 방식으로 순수한 창작에서 극사실적인 사진적 세부 묘사로 변형되고, 공간에 대한 다양한 시점과 개념을 결합함으로써 보는 이가 풍경 속을 새처럼 날아다니는 듯한 느낌을 자아낸다. 에디트 피아프Edith Piaf가 프랑스어로, 그리고 특히 냇 킹 콜Nat King Cole이 영어로 불러 인기를 끈 불후의 명곡을 딴, 화려하고 장식적인 〈낙엽Autumn Leaves〉도249 같은 인쇄 판화는 사진을 활용하지 않고 전적으로 컴퓨터 상에서 그려졌다.

　　1980년대 말과 1990년대 초에 호크니는 콴텔 페인트박스Quantel Paintbox와 오아시스Oasis 소프트웨어를 잠시 실험했다. 컴퓨터 상에서 이미지를 그린 뒤 자기 자신을 위해 그리고 선별한 친구들을 위한 선물로서 출력하긴 했으나 결코 에디션 번호를 붙여 제작하지는 않았다.도196, 197 당시 이 과정은 좌절감을 느낄 정도로 느렸다. 표면 위에 그려진 흔적이

컴퓨터 화면 상에서 구현될 때까지 너무 오랜 시간이 걸려 그림을 원하는 속도로 능숙하게 구성하는 것이 불가능했다. 호크니는 이 실험을 그만두었다가 2008년에 이르러 다시 이 매체로 돌아왔다. 당시 새로운 소프트웨어와 고성능 컴퓨터의 등장으로 한층 더 정밀한 기준에 맞추어 작품을 실현하는 것이 가능해졌다. 잉크젯 프린터로 종이에 출력한 첫 컴퓨터 드로잉들이 2009년 5월 1일부터 7월 11일까지 런던의 애널리 주다 파인아트 갤러리에서 개최된 전시 《데이비드 호크니: 인쇄된 드로잉David Hockney: Drawing in a Printing Machine》에서 공개되었다. 호크니는 이 전시 도록 서문에서 다음과 같이 말했다.

> 컴퓨터는 강력한 도구이다. 포토샵Photoshop은 그림을 만드는 컴퓨터 도구이다. 사실상 그것은 여러 용도 중 하나로 인쇄기 상에서 직접 그릴 수 있게 한다. …… 나는 컴퓨터가 소묘화가에게는 너무 느리다고 생각했었다 ……. 그러나 기술은 발전했고 이제는 색을 사용해서 아주 자유롭게 매우 빠른 속도로 그리는 것이 가능하다. …… 여기에서 색을 사용할 수 있는 속도는 새로운 기능으로, 유화 물감이든 수채화 물감이든 손에 들고 있는 붓을 바꾸는 데에는 시간이 걸린다. 이 판화는 …… 인쇄를 위해 제작되었고, 따라서 인쇄될 것이다. 이것은 사진 복제물이 아니다.

특히 이 전시에서는 친구와 가족, 동료를 동일한 절차에 따라 그린, 20점에 달하는 초상화가 인상적이었다. 모델 중에는 브리들링턴 작업실의 두 명의 젊은 조수 제이미 맥헤일Jamie McHale과 엘리어트도 있었다. 고요함과 침착함, 주의력을 보여 주는 이들의 초상화는 보는 이의 주의를 끈다.도250, 251 자신이 호크니의 세밀한 관찰 아래에 놓여 있다는 사실을 알고 있는 작품 속 모델은 관람자가 초상화를 보면서 그들의 시선을 마주하듯이 호크니의 시선을 마주한다. 1999년도에 제작한 내셔널갤러리 안내원을 그린 카메라 루시다 드로잉도219의 경우처럼 이 작품들에는 역사적으로 초상화를 통해 예우 받지 못했을 사람들에게 부여되는 위엄의

분위기가 흐른다. 다른 3점의 프린트에서 가족이기에 느끼는 초조함과 가벼운 주의력 결핍장애의 경향이 있는 듯한 호크니의 형 폴Paul과 누나 마거릿Margaret은 흥미롭게도 아이폰Phone을 만지작거리면서 골똘히 생각에 잠긴 듯 보인다. 아이폰은 그들을 분주하게 만들지만 어린아이의 경우처럼 비교적 가만히 있게 만드는 수단이 된다. 이 두 남매는 가족인 호크니와 새로운 기술에 대한 매료를 공유한다. 사실 마거릿이 아이폰을 가장 먼저 구입했고, 호크니에게 자신을 따라 구입하도록 설득했다.

역시나 윌킨슨의 기술적 도움을 받아 2008년 처음으로 에디션 번호를 붙여 제작한 이 판화에 이어 한층 친숙한 규모의 컴퓨터 드로잉〈작업실 창문 위로 내리는 비〉도252가 제작되었다. 2009년에 구상되어 2011년 말에 인쇄되었고, 호크니의 책『나의 요크셔』의 디럭스 판에 첨부된 이 작

250 〈제이미 맥헤일 2〉, 2008

251 〈도미닉 엘리어트〉, 2008

품은 새로운 작업 과정에 대한 호크니의 숙련도를 보여 주는 인상 깊은 증명일 뿐 아니라 비 내리는 영국의 잿빛 오후의 우울한 분위기를 훌륭하게 환기한다. 45년 전 호크니는 영국의 음울한 날씨를 떠나 캘리포니아 남부의 생기발랄한 화창함을 찾아갔다. 캘리포니아 남부에서 그는 현대식 주택의 유리창에 반사되는 빛과 수영장의 물을 통과하여 춤추는 유혹적인 빛을 기념하는 그림을 그렸다. 이제는 비 오는 날 교외의 브리들링턴 집 다락방에 마련한 작업실 안에 갇혀 지내지만 이처럼 가능성이 없어 보이는 환경에서도 그림을 그리는 풍부한 재능을 보여 준다. 아름다움은 벨룩스Velux 사의 창문이나 나뭇결이 보이는 창틀이 아니라 보는 행위의 강도와 관찰을 기록하는 일에서 발휘하는 재치에 있다. 유리창 위로 흘러내리는 빗물이 마치 번개처럼 이미지에 고유의 전기 에너지를 부여하고 내부로부터 빛을 비추는 듯 보인다.

253 〈무제, 474〉, 2009

254 〈무제, 522〉, 2009

　　다른 모든 작업처럼 호크니는 컴퓨터 드로잉 역시 또 다른 과정을 위한 대체물이라기보다 고유의 특성 때문에 탐구했다. 2007년 여름 애플 Apple 사에서 1세대 아이폰을 출시한 지 얼마 되지 않아 호크니는 아이폰을 구입했고 2009년 여름 누나 마거릿을 통해 알게 된 화면 상의 움직임을 시각적 흔적으로 옮겨주는 애플리케이션 브러시Brushes를 통해 드로잉 도구로 활용하기 시작했다. 새 장난감을 손에 넣은 아이처럼 호크니는 흥분 속에서 이 새로운 매체의 잠재력을 탐색하기 시작했다. 아이폰은 곧 항상 휴대할 수 있는 일종의 전자 스케치북이 되었다.도253, 254 더 이상 종이와 연필, 펜 또는 수채화 물감을 들고 다닐 필요 없이 그는 저렴한 가격으로 구입할 수 있는 애플리케이션이 제공하는 다양한 효과를 사용하여 빼곡하게 층을 쌓고 풍부하게 채색한, 매우 장식적인 그림을 그릴 수 있었다. 심지어 이른 아침 침대에 누워 있을 때나 종일 그림을 그리는 중

틈이 날 때 그는 눈길을 잡는 것은 어떤 것이든 그릴 수 있었다. 친구, 동료들에게 전자 통신을 통해 공유한 수백 점의 선명하고 유쾌한 그림 가운데 선호하는 모티프로는 블라인드 창문 사이로 흘러드는 빛, 호크니가 '신선한 꽃'이라고 부른 물이 채워진 꽃병, 브리들링턴 해변 위로 지는 해 등이 있다. 1980년대 말 팩스 그림과 유사하지만, 이제는 배경 조명이 밝혀지는 스크린의 호화롭고 풍부한 색채의 매체에서 호크니는 무한히 공유되고 배포될 수 있기에 시장적 가치의 속성을 완벽하게 피하면서 순수한 창작의 기쁨을 누릴 수 있는 제작 방법을 찾았다. 그는 사람들에게 완성한 이미지를 수신인이 수정할 수 있는 고해상도의 브러시 파일이 아닌 PDF 파일로 변환하여 보낼 만큼 영리했다.

아이폰에 드로잉을 그리는 데서 큰 즐거움을 느낀 호크니는 2010년 4월 미국에서 출시된 1세대 아이패드를 바로 손에 넣었다. 그리고 즉시 아이폰을 통해 숙달한 동일한 기법을 활용해 아이패드에 그리기 시작했다. 훨씬 커진 스크린은 점차 정교한 그림을 가능하게 해 주었다. 더욱 다양한 세부 표현이 확대를 통해 포함될 수 있었고, 접촉에 민감하게 반응하는 화면에 사용하는 끝이 고무로 만들어진 펜은 훨씬 미세하고 정확한 선을 통해 조정 범위를 확장해 줌으로써 새로운 그림을 대단히 풍부하게 만들어 주었다.도255, 256 호크니는 그려 왔던 월드게이트를 따라 펼쳐지는 동일한 풍경을 그리기 시작했는데 이제는 자동차 좌석에 앉아 안락한 환경 속에서 그렸다. 그는 차 안에서 무릎 위에 아이패드를 올려 놓은 채 어떤 기상 조건에서든 몇 시간 동안 앉아 있을 수 있었다. 이 그림들은 별다른 목적 없이 그려졌지만, 그의 첫 번째 계획은 이 중 몇 점을 왕립미술원 전시에서 벽에 고정된 아이패드를 통해 전시하는 것이었다. 그 계획은 실제로 실현되었다. 그러나 호크니가 작업실 조수들이 수정한 소프트웨어의 도움을 받아 픽셀이 전혀 눈에 띄지 않고 초점의 어긋남 없이 이 이미지를 디지털로 인쇄할 수 있다는 사실을 알게 되었을 때 그의 흥분은 더욱 고조되었다. 이미지를 시험 삼아 출력해 보자마자 호크니는 전시《데이비드 호크니: 더 큰 그림》중 가장 큰 전시장에 대한 답을 찾았

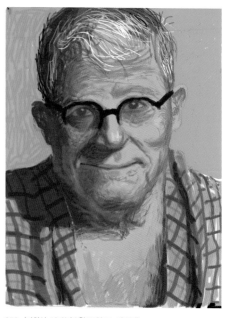

255 〈다음 세대와 연결된 플러그(684)〉

256 〈자화상, 2012년 3월 25일 No. 1(1231)〉

다. 그 답이 바로 〈이스트 요크셔 월드게이트의 봄의 도래, 2011년〉이었
다. 이 작품에서 그는 전시 공간 사방에 51점의 아이패드 드로잉을 시간
순에 따라 두 줄로 배치했다. 이때만 해도 그는 드로잉을 출력할 생각을
하지 않았다. 하지만 그는 이 드로잉이 앞선 시기에 제작했던 에칭, 석판
화 또는 컴퓨터 드로잉과 마찬가지로 에디션 수가 제한된 판화로 간주될
수 있다고 확신했다. 나중에 호크니는 디지털 출력물은 복제가 아닌 정당
한 원본이며 드로잉의 온전한 아름다움을 지녔기에 종이에 인쇄하여 배
포하는 것이 정당하다는 결론에 이르렀다. 2014년, 2015년에 호크니는
이 중 49점을 추려 144.8×111.76센티미터 크기의 25개 에디션으로 제
작했다. 그리고 다른 12점을 전체 크기 243.8×182.9센티미터의 4장의
디본드Dibond(다른 종류의 재료를 3개의 층으로 쌓아 접착제로 붙인 특수 합판—옮긴
이 주)로 제작했다.도257

　　왕립미술원 전시에서 가장 놀라운 작품은 마지막 전시장에 있었다.
호크니는 그 전시장에서 자신의 첫 번째 비디오 설치 작품을 최초로 공

257 〈이스트 요크셔 월드게이트의 봄의 도래, 2011년 4월 28일〉, 2011

개했다. 이 작품은 시공간 속에서 펼쳐지는 에세이로 다시 한 번 동일한 요크셔 풍경을 주제로 삼았다. 호크니는 2010년 2월 그저 호기심에서, 풍경을 기록하는 또 다른 방법으로서 영상 매체를 탐구하기 시작했다. 당시 그는 이 탐구가 '예술'이 될 것이라고 생각하지 못했다. 한 대의 카메라로 촬영한 첫 번째 비디오는 다소 불안정하며 집에서 제작한 것처럼 보였지만 그에게 잠재력과 더욱 좋은 장비에 투자할 만한 가치가 있다는 확신을 주기에 충분했다. 2009년 개봉한 영화 〈아바타Avatar〉와 같은 할리우드 영화에서 대대적으로 광고하며 활용한 '교묘한 3D 테크놀로지 기술'에 대해 매섭게 비판하면서, 호크니는 우리가 보는 방식에 가까운 더욱 진실한 촬영 방식을 고안할 수 있다고 확신했다. 그의 해법은 최근 작인 멀티 캔버스 풍경화뿐 아니라 더욱 적절하게도, 1982년부터 1985년까지 제작했던 후기 큐비즘적 폴라로이드 포토콜라주와 35밀리미터 '결합' 작업을 참작하는 것이었다. 사륜구동차의 보닛에 9대의 고화질 디지

258 〈킬함로드로 가는 길의 루드스톤, 2011년 5월 12일 오후 5시〉, 2011

털 비디오 카메라를 고정시킨 채 조수 한 명이 시골길을 따라 아주 천천히 운전하는 동안 호크니가 차 안에 앉아서 모니터로 보고 있는 '드로잉'을 완벽하게 만들기 위해 또 다른 조수가 카메라의 위치를 조정했다. 호크니와 그의 팀이 로스앤젤레스로 돌아가 더 나은 모니터로 결과물을 볼 수 있었던 2010년 9월에 이르러서야 호크니는 그 영상을 제대로 볼 수 있었다. 그는 매우 흡족했다. 왕립미술원 도록에 썼듯이 "아홉 개의 서로 다른 시점을 갖는 것은 눈으로 하여금 훑어보게 만든다. 그리고 모든 것을 한눈에 보기란 불가능하다. 이 점이 바깥 가장자리를 덜 중요하게 만드는 듯 보이며 그것은 거의 시야 밖으로 밀려난다. …… 이 역시 당신으로 하여금 훑어보도록 만들 것이다. 결국 실제 세계에서 어떤 대상을 어떤 순서로 볼 것인지를 선택하는 것과 같다." 다시 한 번, 그러나 1970년 작 다큐멘터리 〈우드스탁Woodstock〉 같이 주류 영화에서 먼저 이루어진 멀티스크린 실험을 원시적으로 보이게 만드는 매우 독창적인 방식으로 호크니

259 〈사계, 월드게이트 숲 (2011년 봄, 2010년 여름, 2010년 가을, 2010년 겨울)〉, 2010–2011

260 〈작업실, 2011년 9월 4일 오전 11시 32분: 춤을 위한 더 넓은 공간〉, 2011

261 〈저글링 하는 사람들, 2012〉, 2012

는 오래전 1963년에 처음으로 작품을 통해 탐구했던 주제인 시각의 선택성에 대한 그의 이해를 반영했다.

　전시 《데이비드 호크니: 더 큰 그림》에서 공개된 비디오 영상 중에는 〈사계, 월드게이트 숲 (2011년 봄, 2010년 여름, 2010년 가을, 2010년 겨울)*The Four Seasons, Woldgate Woods (Spring 2011, Summer 2010, Autumn 2010, Winter 2010)*〉도259과 〈킬함로드로 가는 길의 루드스톤, 2011년 5월 12일 오후 5시*May 12th 2011, Rudston to Kilham Road 5pm*〉도258가 포함되었다. 이 작품은 각각 18개의 대형 모니터에서 상영되었다. 〈사계, 월드게이트 숲〉은 보는 이를 대조적인 계절을 배경으로, 다수 회화와 아이패드 드로잉에 등장했던 동일한 길을 따라 지평선으로 안내한다. 반면 〈킬함로드로 가는 길의 루드스톤, 2011년 5월 12일 오후 5시〉는 동일하게 며칠 동안 도로변의 측면을 한 사람의 시야로 훑는 듯 촬영한 여러 편의 영상 중 하나로 관람자에게 자동차 조수석 창문을 통해 끊임없이 변하는 나무와 풀, 산울타리, 들꽃의 장관을

세밀하게 관찰하도록 반복한다. 끝없이 이어지며 반복 상영된 이 움직이는 그림의 효과는 매혹적이었고 많은 관람객들에게 전시의 절정으로 남았다. 호크니의 요크셔 풍경 탐험이 사진적 방식의 보기를 떨쳐버리기 위한 결심과 함께 시작되었음을 고려하면, 어느 누구도, 특히 호크니 자신마저 이 탐구가 궁극적으로 카메라를 통해 표현되리라 예상하지 못했다.

완벽한 규칙 파괴자이자 불순함의 옹호자인 호크니는 인간 존재를 마지막 비디오 영상에 다시 도입함으로써 자신이 왕립미술원 전시의 유일한 주제로 정했던 풍경을 거스르지 않을 수 없었다. 다만 아무나 등장하는 것은 아니고 그의 오랜 친구이자 유명 발레리노 슬립이 등장하는데, 안무가로서 그리고 밝게 채색된 매트를 가로지르며 피아노가 연주하는 〈두 사람을 위한 차Tea for Two〉의 매력적인 예스러운 선율에 맞추어 흥겹게 발걸음을 옮기는 남성과 여성 무용수 무리 중 한 명으로서 등장한다.도260 이 장면을 위해 호크니는 2008년부터 브리들링턴 외곽의 한 산업 단지 안에 위치한 930제곱미터 크기 작업실을 빌려 거대한 영화 세트장으로 바꾸었다. 바닥을 강렬한 노란색으로 칠해 색채와 움직임의 흥분이 활기를 띠게 만들었고 8대의 카메라로 촬영했다. 그러나 이 영상을 거듭해서 보면 다른 요소들이 눈에 들어온다. 별개의 장면에서 등장했다 사라지는, 때로 보이지 않다가 다시 몰입해서 정신없이 춤을 추며 등장하는 무용수의 재빠른 움직임은 보는 이를 웃음 짓게 만든다. 이후에 제작된 영상은 루드비히 미술관에서 개최된 전시 《더 큰 그림》에서 처음 상영되었는데, 저글링을 하는 젊은이들이 공간 곳곳을 돌아다닌다.도261 이 작품 역시 호크니의 근작에 대한 포괄적인 조망을 제공한 드영 미술관 전시에서 절정을 이루었다.도260, 261

엘리어트의 충격적인 죽음 이후 몇 달이 지난 뒤 호크니와 그의 팀은 로스앤젤레스에서 새롭게 재정비하고 샌프란시스코 전시를 준비했다. 호크니의 오른팔인 곤살베스 드 리마가 어느 날 그들 모두를 동요하게 만든 무력감과 절망의 분위기 속에서 자리에 앉아 몸을 앞으로 숙인 채 손으로 머리를 감싸고 있는 모습을 본 호크니는 2013년 7월 11일 단 한 번 곤

살베스 드 리마를 같은 자세로 앉혀 놓고 그리기로 결심했다.도262 이 초
상화는 1882년 작 드로잉 〈슬픔Sorrow〉과 특히 〈손으로 머리를 감싼 노인
Old Man with His Head in His Hands〉에 바탕을 두고 반 고흐가 헤이그에서 제작한
표현력 넘치는 석판화와 공명한다. 121.9×91.4센티미터 크기의 캔버스
에 아크릴물감으로 그린 이 작품은 향후 거의 3년 동안 호크니가 몰두하
게 되는 동일한 매체와 크기의, 매우 광범위한 또 다른 초상화 연작을 위
한 견본이 되었다. 호크니가 전체를 하나의 작품으로 여기는 이 연작이
사전에 계획된 것이 아니라는 사실은 오랜 친구 빙 맥길브레이Bing McGilvray
를 그린 두 번째 그림이 6주가 지난 뒤인 8월 20일부터 26일 사이에 제작
되었다는 사실로부터 추측해 볼 수 있다. 그러나 이내 호크니는 자신의
본래 페이스를 되찾고 지역의 친구들과 지인들에게 모델이 되어 줄 것을

262 〈J-P 곤살베스 드 리마, 2013년 7월 11일, 12일, 13일〉, 2013 263 〈배리 험프리스, 2015년 3월 26일, 27일, 28일〉, 2015

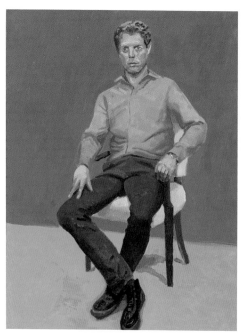

264 〈마티아스 바이셔, 2015년 12월 9일, 10일, 11일〉, 2015 265 〈마거릿 호크니, 2015년 8월 14일, 15일, 16일〉, 2015

부탁하는 한편, 버트웰과 그녀의 애인 앤디 팔머Andy Palmer, 뛰어난 희극
배우 (데임 에드나 에버리지Dame Edna Everage로도 알려진) 배리 험프리스Barry
Humphries도263, 독일인 화가 마티아스 바이셔Matthias Weischer(호크니는 10년 전
그에게 조언을 준 바 있다)도264, 누나 마거릿도265처럼 그림을 그릴 뚜렷한 의
도를 가지고 사람들을 방문하거나 그와 함께 머물 것을 권유했다.

　　이 사실은 호크니의 계획이 그가 고독감에서 벗어나고, 관심을 갖는
사람들의 무리 속에서 자신의 모습을 찾으며, 그들과 조용히 소통하기
위한 해법이었음을 말해 준다. 각 작품에서 모델은 모두 동일한 단순한
작업실에서 동일한 의자에 앉아 있다. 바닥과 벽은 파란색과 초록색의
다양한 조합 속에서 단순하게 구성되었다. 2016년 7월 2일부터 10월 2일
까지 왕립미술원의 새클러 갤러리Sackler Galleries에서 개최된 전시 《데이비

드 호크니 RA: 82점의 초상화와 1점의 정물화David Hockney RA: 82 Portraits and 1 Still-life》에서 처음 한자리에 선보인 이 작품들은 관람자들에게 80세를 앞둔 이 미술가가 일평생 축적한 경험에 바탕한 관찰력과 묘사력을 평가해 줄 것을 요구한다. 나아가 이 작품들은 '인간 희극'을 기념하며 계속 이어져 나가는 프리즈frieze(방이나 건물 윗부분에 그림이나 조각으로 띠 모양의 장식을 한 것-옮긴이 주)를 만들어 낸다. 그리하여 호크니의 예술이 표현하는 대단히 중요한 삶의 주제, 곧 사랑과 벗에 대한 인간적 소통의 욕구와 매 순간을 강렬하고 주의 깊게 살아가는 기쁨에 대한 감동적인 증거를 제공해 준다.

266 〈마르코 리빙스턴과 스티븐 스튜어트─스미스〉, 2002

맺음말: 개인적인 생각

이 책은 모든 독자들에게 끊임없이 발전하는 작품을 특징짓는 주제와 양식, 기법의 변화를 쉽게 설명하고자 의도적으로 호크니의 예술을 객관적, 미술사적인 견지에서 다루었다. 이는 중립성을 빙자하려는 생각이 없음에도 불구하고 내가 예술에 대한 글을 쓸 때, 늘 그런 것은 아니지만, 습관적으로 취해 온 태도다. 왜냐하면 나는 내가 존경하고 또 지적인 수준을 넘어 내게 영향을 미친 예술에 대해서만 글을 쓰기 때문이다. 이런 조건에서 볼 때 호크니는 항상 내게 특별했다. 45년 전쯤 처음 접한 자리에서조차 호크니의 예술은 내게 직접적으로 말을 걸고 나의 삶을 이해할 수 있도록 도움을 주었다. 그의 예술은 친밀함의 예술로, 개인적인 생각의 공개와 다양한 수단을 통해 관람자와 관계를 맺고자 하는 바람을 다룬다. 호크니는 진솔함과 자전적인 솔직함, 유머와 예리한 관찰력, 풍자 감각을 통한 삶과 타인과의 열정적인 연대, 전통적인 방식의 아름다움에 대한 기념 그리고 관람자를 회화의 정신적, 물리적 공간으로 초대하는 다양한 형식적 전략을 구사한다. 나는 특별한 예술가들을 많이 알게 되고 그들과 함께 일하는 특권을 누려 왔지만 호크니는 예술뿐 아니라 인간적인 본보기로도 내게 한결같은 그리고 본질적인 의미를 규정하는 존재가 되어 준 소수의 예술가에 속한다. 나는 호크니가 다른 사람들에게도 그런 존재일 것이라고 확신한다.

1981년 이 책의 초판을 출간한 이래로 호크니에 대해 여러 차례 글을 써 왔던 까닭에 나는 이제 평소의 냉정한 논조를 한쪽으로 치워 두고 이 맺음말에서 호크니와 나눈 오랜 우정과 나의 성인 시절 내내 이어진 그의 예술과의 관계를 돌아보는 개인적인 글을 써야겠다고 생각했다. 기억하는 한 내가 호크니의 작품을 처음 만난 것은 1970년 여름이었다. 부

모님과 함께 파리에 살면서 미술사를 공부한 지 막 일 년이 되었던 때로 나는 뉴욕주립대학교 버펄로 캠퍼스State University of New York at Buffalo의 신입생이었다. 그해 파리에서 나는 루브르 미술관을 비롯한 주요 미술관을 자주 찾아 다녔고 처음에는 초기 네덜란드 미술에서 20세기 모더니즘에 이르는 6세기 동안의 그림을 연구하며 작품에 대한 짧은 글을 썼다. 버펄로에서 보낸 유년기와 10대 시절에 올브라이트 녹스 미술관Albright-Knox Art Gallery을 자주 찾긴 했지만 현대 미술에 대한 나의 지식은 개략적일 뿐이었다. 당시 올브라이트 녹스 미술관의 새로운 전시 작품 중에는 짐 다인Jim Dine의 〈어린이의 파란색 벽Child's Blue Wall〉(1962)이 있었는데 내게는 특히 매력적이었다.

파리를 떠난 직후 런던을 처음 방문한 길에 호크니의 작품에 대한 소문을 들었다. 1970년 5월 3일 화이트채플 아트갤러리Whitechapel Art Gallery에서 그의 회화 회고전이 끝난 지 얼마 지나지 않았을 때였다. 나는 몇 달 차이로 그 전시를 놓쳤지만 켄싱턴 공립도서관Kensington Public Library에 전시 도록 한 부가 있다는 사실을 알고 그곳을 정기적으로 방문해 은밀한 흥분에 차서 자세히 들여다보곤 했다. 그 흥분은 단지 시각적인 차원의 것이 아니었다. 그 주제와 이미지는 내가 동성애자이고 아무리 희망적으로 생각해도 그 사실을 바꿀 수 없다는 깨달음을 초조하고도 은밀하게 받아들이려 애쓰던 사춘기 청소년인 내게 말을 건네 왔다. 카바피의 시를 토대로 에칭 판화로 제작한 삽화도62, 63는 내게 특별한 인상을 남겼다. 나보다 15살 연상인 미술가가 두 성인 남성 사이의 성행위가 마침내 처벌 대상에서 제외되기 전이었던 1967년 영국에서 다른 남성에 대해 느끼는 성적 끌림을 솔직하게 다루었다는 사실, 그리고 반항심과 유머, 에로틱한 즐거움을 통해 표현했다는 사실은 내게 언젠가 나도 그와 같은 용기를 내어 온전한 나 자신이 될 수 있으리라는 희망을 주기에 충분했다. 나는 이미 결심한 대로 미술 공부에 일생을 바치고자 한다면 호크니의 작품 세계가 한 인간으로서 그의 성격과 세계관, 경험 전부를 솔직하게 수용하는 것처럼 미술을 무미건조한 학문 연구 분야가 아닌, 나의 삶과

불가분하게 연결된 장으로 보아야 한다는 점을 즉각적으로 이해했다. 다행히 당시 동시대 미술계는 지금보다 덜 냉소적이었고 경제적 투기나 화려함과 사회적 지위에 대한 욕망에 크게 휘둘리지 않았다. 미술가의 작품에 대해 본능적, 감정적, 심리적 수준에서 반응하는 것이 가능했고 이것이 고지식하거나 세상 경험이 부족한 것으로 비치지도 않았다. 다시 말해 다른 문화 영역처럼 미술은 정말로 중요했다. 미술은 그저 상품이 아니었다. 호크니의 그림은 매우 값비싸졌고 시장에서 중요한 위치를 차지하지만 늘 그래왔듯 내게 여전히 개인적인 차원에서 영향을 발한다.

호크니의 작품을 만나자마자 매료된 이유로 성적이고 동성애적 요소가 작동했기에-나는 내 세대의 다른 남성 동성애자들의 경우에도 그랬

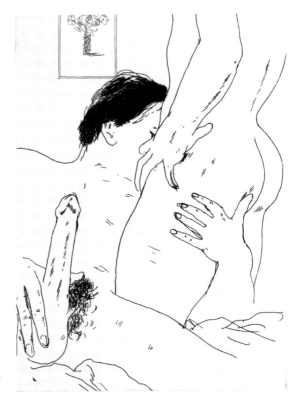

267 〈예로틱한 예칭〉,
1975

음을 알고 있다-마침내 그를 만나기 10년 전부터 그는 이미 나의 영웅이자 조언자였다. 훗날 호크니에게 그의 작품뿐 아니라 솔직한 인터뷰와 1976년 출간한 자서전을 포함해 그의 삶 역시 내게 인생을 바꿀 만큼 큰 영향을 미쳤음을 이야기할 수 있어서 기뻤다. 드물기는 하지만-1975년 출간된 피터 웹Peter Webb의 책『에로틱 아츠The Erotic Arts』의 디럭스 판을 위해 의뢰를 받아 제작한 〈에로틱 에칭Erotic Etching〉도267의 경우처럼-호크니는 대체로 톰 오브 핀란드Tom of Finland, 1920-1991 같은 자칭 포르노그래피 일러스트레이터들만이 도전한 노골적인 표현 분야에 뛰어들기도 했다. 톰 오브 핀란드가 뛰어난 기교를 보인 연필 드로잉은 훗날에야 인정을 받고 예술로서도 찬사를 받았다. 양식적 유희, 형식적 탐구, 뛰어난 소묘 실력 등 호크니 작품의 예술적 차원이 지극히 창의적이고 매력적이어서 학자로서뿐 아니라 개인적으로도 이후 수십 년에 걸친 그의 발전과 변화로부터 끊임없이 자양분을 공급받을 수 있었음은 크나큰 행운이었다. 그렇지만 내가 성년이 되었을 때 호크니의 작품을 접한 경험과 그 결정적인 순간 온전한 성적 존재로서 호크니 작품에 쏟아 부은 매우 개인적인 투사는 이후로 줄곧 그의 예술에 대해 내가 느꼈던 몰입에서 핵심적인 요소로 영원히 남을 것이다.

이는 사소한 문제가 아니다. 로버트 라우센버그Robert Rauschenberg는 1959년에 예술과 삶의 '간극' 속에서 작업하고자 하는 그의 열망을 널리 알려진 간결한 문구("회화는 예술과 삶 양자와 연결되어 있다. 나는 예술과 삶의 간극 속에서 작업한다"-옮긴이 주)로 표현한 바 있다. 호크니의 경우 예술과 삶 사이에 간극은 존재하지 않는다. 그는 예술과 삶을 동등하게 수용하며 양자 모두에 동일한 중요성을 부여한다. 호크니의 모든 의견에 동의하지 않을 수도 있다. 일부 팬조차 그가 흡연가로서 자신의 권리가 침해 받는 것에 대해서나 우리의 사적 삶에 간섭하는 '복지 국가'에 대한 견해를 거북해 할 수 있지만 개인의 침해 불가능한 자유에 대한 이 열정적인 확신 뒤에는 어떻게 살 것인가에 대한 고무적인 교훈, 다시 말해 자기 자신에 대해 진실할 것과 자신의 온전한 잠재력을 실현할 것, 그리고 세계와 삶

아 있다는 자체가 신비롭고 경이롭다는 천진난만하기까지 한 감각이 담겨 있다. 나는 이런 주제에 대해 언급하는 것이 절망적일 정도로 진부하고 전혀 멋진 이야기가 아니라는 것, 호크니의 작품이 제기하는 순전히 회화적인 문제에 한정함으로써 보다 안정적인 기반 위에 서 있을 수 있다는 것, 그리고 그 문제 자체가 고려해야 할 중요한 연구 대상이라는 것을 잘 알고 있다. 자신을 논의 안으로 끌어들이고 대명사 '나'를 사용하는 것 자체가 주관성을 인정하는 것이 되고 따라서 미술사 전통과의 단절을 의미한다. 그러나 나의 경험으로부터 이 긍정적인-종종 즐겁고, 때로는 우울하며 언제나 사람 사이의 소통을 함축하는-예술을 통해 우리가 매 순간 열정적이면서도 끊임없이 깨어 있는 상태에 동화되는 법을 상기할 수 있음을 잘 알면서도 그 이야기를 회피하는 것은 호크니 작품의 영향력을 감소시키고 그의 그림을 오로지 예술에 대한 논의로 제한하고 말 것이다.

나는 토론토 대학교University of Toronto에서 미술사 학사 과정을 마치고 4년 뒤 영국에 정착했다. 런던 코톨드 미술학교Courtauld Institute of Art에서 2년 간의 석사 학위 과정을 시작했는데, 19세기 중후반의 프랑스와 영국 미술을 일 년 동안 공부한 뒤 근대와 현대 미술을 살피기 위해 런던에서 제공되는 기회를 어떻게든 이용하고자 했다. 2학년 1학기 때 나는 동료 학생 몇 사람과 함께 교수들에게 1935년경부터 1965년경까지 미국과 영국 미술에 대한 단기 강좌를 개설해 줄 것을 요청했다. 그리고 나는 석사 논문을 위해 대개 팝아트 세대로 간주되는, 왕립미술대학의 1959년 입학생들 중 호크니와 4명의 동료 학생-키타이, 보시어, 존스, 필립스-의 학생 시절 작품을 연구하기로 결심했다. 당시 코톨드 미술학교 학장이었던 피터 라스코Peter Lasko가 어느 날 식당에서 내게 어떤 논문 주제를 선택했는지 물었다. 내 대답에 그는 즉각 분명하게 반감을 표했다. "그건 현재 벌어지고 있는 일일 뿐 미술사가 아니네." 이제 막 23세가 된 나 같은 사람에게 15년 전에 일어난 사건은 사실 매우 역사적인 것으로 보였다. 나는 내 생전에 제작된 미술 작품을 앞선 시기의 미술 작품에 대해서 가져야 한

다고 배웠던 것과 동일한 엄격한 방법론적, 분석적 접근 방식으로 연구할 수 있음을 증명하기로 결심했다. 자기만족적인 이야기로 들릴 수도 있겠지만 논문으로 우등상을 받았을 때 나는 그 정당성을 인정 받았다고 생각했다. 연구하고 논문을 쓴 이 경험은 내 남은 생을 진지하게 현대 미술을 연구하고 그에 대한 글을 쓰는 데 바칠 만한 가치가 있다는 믿음과 자신감을 주었다는 점에서 중요했다.

논문을 위한 자료 조사의 상당 부분은 직접적인 인터뷰를 통해 이루어졌다. 나는 작품을 조사했던 미술가들과 그들의 친구, 동료를 인터뷰했다. 미술가 중 단 한 명의 인터뷰만 하지 못했는데, 그가 바로 호크니였다. 당시 그가 영국에는 이따금씩 머물고, 『데이비드 호크니가 쓴 데이비드 호크니David Hockney by David Hockney』(이후 『데이비드 호크니: 나의 초년기David Hockney: My Early Years』로 재발간되었다)의 토대가 된, 스탠고스와의 광범위한 인터뷰에 긴 시간을 할애한 때여서 나의 질문으로 그를 괴롭히는 것이 불필요하게 느껴졌기 때문이다. 스탠고스의 가까운 친구였던 지도 교수 존 골딩 박사Dr John Golding의 소개로 나는 1976년 출간되기 몇 달 전에 그 책의 교정쇄를 읽을 수 있었다.

코톨드 미술학교를 졸업하고 3년 뒤인 1979년 골딩의 추천으로 리버풀의 워커 미술관Walker Art Gallery에서 영국 미술 담당 부책임자로 근무하던 중 스탠고스로부터 호크니를 연구하는 최초의 단행본을 써 보지 않겠냐는 연락을 받았다. 이 책은 또한 템스 앤드 허드슨 출판사의 '월드 오브 아트World of Art' 시리즈 중 생존 미술가를 다룬 첫 번째 책이 될 터였다. 그 제안에 나는 매우 흥분했다. 책의 목차 구성 제안을 승인 받고 난 직후 나는 계약서에 서명했다. 스탠고스는 1978년 말에 정착한 로스앤젤레스에 새로 마련한 호크니의 집을 방문하도록 주선해 주었고 1980년 4월에는 호크니의 창작 활동의 발전 과정에 대한 이해를 심화시키기 위한 독자적인 인터뷰를 위해 그와 함께 머물도록 해 주었다. 첫 번째 방문에서 소소한 방식으로나마 그의 작품의 한 부분이 되는, 그의 많은 친구들과 지인이 공유하는 기이한 느낌을 경험하게 되면서도268 나는 처음으

로 그에게 끌렸다. 한 달 전 28세가 된 나는 호크니가 온전히 인터뷰에 집중할 수 있는 시간을 엿보며 긴장한 상태로 2, 3주를 보냈다. 호크니가 1981년 2월에 있을 뉴욕 메트로폴리탄 오페라 극장의 프랑스 트리플 빌 공연을 위한 무대 디자인을 작업 중이었기 때문이다. 적절한 때에 나는 40시간 분량에 이르는 그와의 강도 높은 인터뷰를 녹음할 수 있었다. 1980년 9월 나는 5만 단어 분량의 글을 집중적이고도 꾸준한 흐름 속에서 쓰기 위해 워커 미술관에 한 달의 무급 휴가를 냈다.

　1981년에 출간된 이 책은 판매가 순조로웠고, 1987년과 1996년에 개정판을 내면서 최신 정보를 보강했다. 또한 프랑스, 이탈리아, 일본, 한국에서 번역판이 출간되었다. 호크니의 발전 과정을 이해하기 위해 제시한 구성은 장의 제목이 그대로 반복될 정도로 뒤를 이은 연구자들에

268 〈마르코 리빙스턴〉, 1980

의해 관례처럼 답습되었다. 그러나 이 책에 대해 모든 사람이 지지를 보내 준 것은 아니었다. 매우 긍정적인 평도 일부 있긴 했지만 젊은 나이였던 나를 반대파를 제거하기 위해 기획된 대단히 영국적인 유형의 혹평에 끌어들이는, 불필요하게 개인적이고 적대적인 평도 있었다. 많은 비평가들이 왜 젊은 미국인이 영국의 훌륭한 미술가를 다뤄야 하는지를 물었다. 이성애자에게 호크니의 예술이 어떤 의미를 갖는지 질문하는 사람도 있었다. 스탠고스와의 논의를 통해 이 책이 이제 막 저술 활동을 시작한 내 나이 또래의 미술사가가 아닌 자신들에게 맡겨지리라고 생각한 나보다 연배가 높은 사람들 일부에서 분노가 일었다는 사실을 분명히 알 수 있었다. 특히 피터 풀러Peter Fuller, 노버트 린턴Norbert Lynton, 제임스 포르 워커James Faure Walker 등이 가시 돋힌 논평으로 나를 놀라게 만들었다. 그러나 이 책이 출간되고 6년이 지나지 않아 이들 모두 내게 개인적으로 사과하거나 자신의 의견을 재고, 수정했다고 말해 주었다. 예를 들어 풀러는 제2판이 초판보다 훨씬 더 좋다고 말했다. 내가 마지막에 추가된 새로운 글을 제외하고는 모두 초판과 동일하다는 사실을 지적하자 그는 자신이 기억했던 것보다 책이 훨씬 더 좋았다는 대답을 건넸다. 내 생각에 이는 그의 마지못한 사과였던 것 같다.

나는 시기적으로나 개념적으로나 작품이 나에게 흥분을 불러일으키고 여러 차원에서 깊은 영향을 미친 이 미술가에 대한 글을 쓰기에 내가 적격이라고 생각했다. 어쨌든 청년기에 영국에 정착한 미국인만큼 미국에서 성인기의 대부분을 보낸 영국인의 예술에 대해 더 잘 쓸 수 있는 사람이 있을까? 1964년 여름부터 1965년 여름 사이 로스앤젤레스에서 살았던 시절에 나는 가장 행복한 유년기를 보냈다. 당시 지적의 캘리포니아 대학교 로스앤젤레스 캠퍼스University of California at Los Angeles에서 호크니가 강의하고 있었고, 같은 시기에 나의 아버지가 방문 교수로 일하고 있었다. 내가 이주하기 몇 달 전인 1964년 1월 호크니는 로스앤젤레스에 먼저 정착했고 대중의 상상력 속에서 호크니와 밀접하게 결부되어 있는 수영장 그림을 막 그리기 시작했다. 나는 지금도 당시 로스앤젤레스에서의

생활이 어땠는지, 호크니의 작품이 인상 깊고 생생하게 포착한 드넓은 교외 도시와 건조한 열기, 야외 활동의 모습과 분위기를 선명하게 기억할 수 있다.

수년에 걸쳐 나는 호크니의 할리우드 힐스 집에 몇 차례 머물렀다.도173, 181 이전에 배우 앤서니 퍼킨스Anthony Perkins가 살았던 이 집을 호크니는 1978년 가을부터 빌렸고 2, 3년 뒤에는 구입했다. 1980년 4월 첫 방문에서 나는 도착하자마자 젊은 시절의 나에게는 몹시 화려하게 비친 세계로 인도되었다. 첫날 저녁 나는 배우이자 미술가, 미술 수집가인 데니스 호퍼Dennis Hopper의 전 부인 브룩 헤이워드Brooke Hayward도269의 집에서 열린 파티에 초대 받았다. 나는 그곳에서 〈쓰레기Trash〉, 〈열기Heat〉 같은 1970년대 초 워홀의 유명한 작품 제작을 담당했던 영화 감독 폴 모리세이Paul Morrissey와 재담가이자 모델로 활동했던 쿠엔틴 크리스프Quentin Crisp와 대화를 나누었다. 문화계의 영웅 두 사람을 만난 나는 흥분한 나머지 무심결에 크리스프에게 2주 전 위럴 뉴 브라이튼의 무대에서 봤다고 말했다. 나는 그렇게 급속히 실망에 빠진 얼굴을 본 적이 없었다. 화려하지 않은 일을 환기함으로써 우리의 대화는 끝나고 말았다. 이튿날 시차로 거의 기절한 듯 낮잠을 자고 있는데 호크니가 내 침실 문을 두드리며 "빌리 와일더Billy Wilder를 방문하려고 해요. 같이 갈래요?"라고 물었다. 나는 다시 잠에 빠져들기 전 끙끙 앓는 소리를 내면서 그 기회를 놓쳤던 것으로 희미하게 기억한다. 나중에 호크니가 이셔우드의 집을 방문할 때는 다행스럽게도 나는 한결 상태가 나아져서 호크니의 제의를 받아들일 수 있었다. 나는 물론 이셔우드의 소설을 알고 있었고 그의 작품에 감탄했으며, 그의 연인 배처디의 야심적인 초상 드로잉은 이전에 복제물로 본 적이 있었다. 나는 호크니가 1968년에 이 커플을 그린 2인 초상화도89에서 기념한 바로 그 거실에 내가 있었다는 사실, 또는 30분 동안 이셔우드와 단 둘이 있는 소득을 얻었다는 사실 중 무엇이 내게 더 큰 영향을 끼쳤는지 가늠하기 어렵다. 이셔우드는 그와 배처디의 삶에 대한 솔직한 이야기를 들려 주었고, 아무것도 몰랐던 젊은 시절의 나는 눈이 휘둥그레져서 말

을 잃었다. 이셔우드는 반짝거리는 눈과 과장된 팔 동작과 함께 그들이 과거에 성관계를 가졌던 남성 모두를 집에 초대하면 그 집에 다 들어오지 못할 것이라고 말했다.

1980년 할리우드 힐스의 첫 방문 이후 영국으로 돌아온 지 얼마 되지 않아 이셔우드와 배처디를 다시 만날 기회가 몇 번 더 있었다. 호크니가 디자인을 맡은 〈마술피리〉의 재공연에 초대를 받아 글라인드본에 갔던 인상 깊은 방문에서도 그들을 만났다. 글라인드본에 갈 때 나는 긴장해서 호크니에게 드레스 코드에 대해 재차 물었다. "턱시도를 입어야 할까요?" 호크니는 모호한 방식으로 유쾌하게 "그래요"라고 대답했다. 나는 그 대답을 긍정의 대답으로 받아들이고, 친구에게 재킷을, 리버풀의

269 〈브룩 호퍼〉, 1976

에브리맨 씨어터Everyman Theatre의 의상부에서 바지를 빌렸다. 바지는 허리가 너무 커서 큰 옷핀으로 고정해야 했다. (섹스 피스톨즈Sex Pistols에 대한 나의 애정을 표현한 것은 아니었다.) 멋진 정장 차림의 이셔우드와 배처디 그리고 운동화와 야구모자, LA 게이 디스코텍의 티셔츠 차림을 한 호크니 무리 속에서 조금이나마 덜 눈에 띄고 남의 시선을 의식하지 않아도 되었더라면, 나는 대체로 그 저녁을 허세를 부리며 성공적으로 넘겼을 것이다. 모든 시선이 우리를 향했다. 호크니는 정해진 대로 완벽한 검은색 턱시도 차림의 관객 속에서 자신의 존재를 숨기고자 무리하지 않았다. 오페라 공연은 대단히 즐거웠지만 나는 사기꾼 같은 기분이 들었다. 나는 상류 사회의 일원도 아니었고 호크니가 속한 자신감 넘치는 반항적인 보헤미안의 일원도 아니었다. 그날 아침 일찍 이셔우드는 러셀 하티Russell Harty의 토크쇼에서 인터뷰에 응했다. 그는 이 인터뷰에서 법령이 바뀌기 전 동성애자인 것은 어땠느냐는 질문을 받고 깜짝 놀랐다. 호크니는 다음과 같이 농담을 했다. "나라면 '하티 당신은 알 텐데요'라고 말했을 거야." 이 일정을 소화하느라 지쳤던 이셔우드는 공연 시간 내내 졸았다.

환대를 받고 호크니를 제외한 거의 모든 사람이 제트족의 화려한 삶이라고 여기는 생활 속으로 잠시 이동하는 것은 즐거운 경험이었다. 그렇지만 그것은 당시 풍요로운 도시에서, 무엇보다 리버풀에서 최저 수준의 생활을 영위하는 고요하고 따분한 나의 삶을 다시 확인시켜줄 뿐인 일시적인 이벤트에 불과했다. 로스앤젤레스에서 3주를 보낸 뒤 아직 부산스러움이 가시지 않은 상태로 리버풀에 돌아왔을 때 한 친구가 건조하게 한마디 했다. "나는 우울한 네가 더 좋아." 캘리포니아 남부의 낙천주의와 허무주의적인 펑크의 영국, 특히 북부의 음침함만큼 극단적인 대조는 없었다. 이 깨달음은 이 책을 준비할 때 훨씬 더 즐겁고 낙천적인 생활을 위해 요크셔를 비롯해 영국을 등진 시기 호크니의 사고 방식과 결심을 이해하는 데 도움이 되었다.

1980년 4월 나의 방문은 우연히 판화 제작자 페인, 시인 마이클 호로비츠Michael Horovitz 및 여러 동성애자 친구들의 방문 시기와 겹쳤다. 그들

중 일부는 호크니가 꾸린 가정에서 공식적인 역할을 맡고 있는 듯 보였다. 손님 중에는 뉴욕에서 온 뛰어난 미남 수퍼모델 조 맥도널드Joe McDonald와 매력적인 남자 친구도 있었다. 다부진 체격과 짙은 색의 풍성한 머리카락, 각진 턱, 깎아 놓은 듯한 광대를 가진 맥도널드는 위홀이 사진을 찍고 그림으로 그리기도 했는데, 외모가 너무 출중해 말을 거는 것은 고사하고 바라볼 수조차 없었다. 우리가 몇 마디 나누었는지 기억이 나지 않는다. 헤이워드도269, (당시 호크니의 남자 친구이자 조수로 훗날 전시와 출판을 담당하는 책임자가 된) 에번스, 점잖은 미술 거래상 니콜라스 와일더Nicholas Wilder(그를 통해서 호크니가 에번스를 만났다), (호크니가 1960년대 초부터 알고 지낸 영국의 미술가) 맥더모트, 빌리 와일더와 함께 맥도널드는 1976년 호크니가 제미니 G.E.L.에서 제작한 매우 세련되고 실물의 반 정도 되는 크기의 석판화 주제였다.도147 이 석판화는 하나의 범주로서 호크니의 대인 관계 범위를 매우 효과적으로 전달했다. 허세와 음울한 분위기를 풍기는 맥도널드의 뛰어난 외모는 다채로운 색상의 하와이안 셔츠를 입은 모습으로 등장하는 2점의 석판화 초상 〈초록색 창과 함께 있는 조Joe with Green Window〉, 〈데이비드 하트와 함께 있는 조Joe with David Harte〉도270에서 한층 편안한 인상을 준다. 이 즐거운 분위기의 장식적인 판화는 마티스의 영향을 받았으며, 3년 뒤 뉴욕 마운트 키스코의 타일러 공방에서 《종이 수영장》 연작을 작업하던 무렵 제작되었다.

애석하게도 맥도널드는 그의 아름다운 외모와 성적 매력의 희생자가 되었다. 1981년 말 36세였던 그는 당시 이름이 붙여지지 않은 질병이었던 에이즈AIDS를 앓고 있었다. 1983년 봄에 그는 세상을 떠났는데, 최초로 보고된 사망 사례 중 하나였다. 1993년 10월 15일자 『인디펜던트The Independent』지에 기고한 글에서 호크니는 맥도널드에 대해 감동적으로 90살의 노인처럼 보인 "세상을 떠난 첫 번째 친구"라고 썼다. 이 사건은 호크니가 같은 병으로 수십 명의 동성애자 친구를 잃는 참담한 시기의 시작이었다. 당시 에이즈에 대한 효과적인 치료법이 없었기에 우리 모두에게 매우 암울한 공포의 시기였다. 친구와 지인, 동료로 이루어진 한때 활기

270 〈데이비드 하트와 함께 있는 조〉, 1979

넘쳤던 모임에서 많은 이들이 사망하자 호크니는 뉴욕에 대한 매력을 완전히 잃었다. 1970년대 파이어 아일랜드의 방만한 성적 문란은 꼬리를 물고 이어지는 장례식에 무너져 내렸다. 얼마 있지 않아 나 역시 영국에서 같은 이유로 친구들의 죽음을 경험했다. 여전히 내 마음속에 건강한 젊음과 활력의 전형으로 남아 있는 맥도널드는 내가 만난 사람들 중 이 잔인하고 파괴적인 운명에 굴복한 최초의 인물이다. 나는 호크니의 작품에 스며들기 시작한 상실감과 음울한 분위기 그리고 일종의 도덕적인 의무로서 희망과 낙관주의, 사랑을 작품에 불어넣으려는 책임감을 너무도 잘 이해할 수 있었다. 호크니 자신뿐 아니라 그의 작품의 관람자를 위해 우울과 절망감을 막아야 했다.

1980년대와 1990년대 호크니는 주로 로스앤젤레스에서 생활했다. 그래서 나는 간간이 그를 그곳에서 만날 수 있었다. 예를 들어 1991년과 1993년에 그를 찾아갔는데, 나와 스튜어트-스미스는 호크니가 지난 30년이 넘는 기간 동안 캘리포니아에서 제작한 그림에 초점을 맞춘, 일본에서 개최될 전시를 조직하고 있었다. 호크니는 당시 말리부의 해변가에 인접한, 그림 같은 고풍스러운 목조 주택을 갖고 있었다. 이곳은 새로운 그림에 영감을 주었는데,도196, 197, 198, 271 여기서 우리는 종종 불쑥 찾아오는 친구와 지인 들의 점차 과도해지는 방해를 목격할 수 있었다. 호크니가 피신할 수 있었던 평화로운 안식처가 빠른 속도로 할리우드 힐스의 집보다 더 정신 없는 사교장으로 변해 가고 있었다. 호크니는 더 이상 편안한 쉼터가 아닌 그 집을 팔 수밖에 없었다. 당시 벌어지는 상황과 호크니에게 지운 부담을 살피는 것은 유익했다. 어느 날 대낮에 호크니와 전시 디자인을 상의하고자 도시를 가로질러 그를 찾아갔다. 도착하니 호크니가 잠을 자러 들어갔고 몇 시간 동안 나오지 않을 것이라는 이야기를 들었다.

나는 호크니의 개인적인 삶과는 거리를 유지하고자 애썼고, 나의 다른 글처럼 이 책의 모든 판본 역시 그의 전기보다는 미술사적, 분석적 연구라는 점을 부단히 주장했다. 그럼에도 고통스러울 때도 있지만 때로 혼

란스러운 호크니의 작업 배경을 이해하는 일은 흥미로운 사실들을 밝혀 주었다. 물론 여기에는 로스앤젤레스를 비롯해 어디서든 그의 삶을 목격하고 그의 무리 속에서 시간을 보내는 뜻밖의 즐거움도 있었다. 1993년의 방문에서 우리는 해변 별장에서 산타 모니카 산맥에 이르는 호크니의 '바그너 드라이브'에 초대받는 행운을 누렸다. 지붕이 없는 렉서스Lexus 자동차 내부의 여러 대 스피커에서 울려 퍼지는, 오페라 〈파르지팔Parsifal〉이 포함된 홈메이드 사운드 트랙에 세심하게 맞추어 길의 풍경과 굽이가 펼쳐졌다. 풍부한 색채와 현기증 나는 아찔한 풍경을 보여 주는《더 새로운 그림》도205과 그해 코벤트 가든에서 공연된 슈트라우스의 〈그림자 없는 여인〉을 위한 무대 세트도204는 가끔 환각을 불러일으킬 정도로 강렬한 노을이 비치는, 인적 없는 산악 지대를 의식을 치르듯 경험한 데서 영향을 받았다. 시각적, 정신적 초월성과 이와 대조적인 자유분방한 개인

271 〈파도가 치는 해변 별장 Ⅰ〉, 1988

적 생활의 현실은 호크니의 작품 세계에서도 깔끔하게 분리된 양 극단을 이루었다. 다정다감하고 애정 어린 회화와 에칭 판화의 주제가 된, 호크니가 사랑하는 닥스훈트는 때로 집의 진정한 주인인 듯 보였다. 어느 날 오후 스튜어트-스미스와 나는 할리우드 힐스 집에 돌아와서 닥스훈트 한 마리가 과시하듯 카펫 위에 엄청난 변을 본 것을 발견하고는 깜짝 놀랐다. 마치 우리가 그 배설물에 대해 책임이 있는 듯 어떻게 그 증거물을 숨기고 방 안의 냄새를 처리할 것인지를 놓고 허둥댔다.

1980년대 말부터 1990년대 사이에 이따금씩 만나긴 했지만 아주 멀리 떨어져 있던 나는 계속해서 호크니의 작품에 대해 글을 썼고 전화와 팩스를 통해 그와 연락을 주고받았다. 호크니가 재빨리 받아들인 여러 신기술 장치 중 하나인 팩스는 분명 기본적이지만 또 다른 종류의 인쇄기로서 호크니의 흥미를 끌었다. 팩스는 전 세계의 친구들에게 즉각적으로 보낼 수 있는 그림 제작을 가능하게 해 주었다.도190 호크니가 이미 청력을 점차 잃어 가고 있는 시점이었기 때문에 연락 수단으로서 전화보다는 팩스 기기가 더욱 적합했다. 그리고 20년 뒤 아이폰과 아이패드의 경우처럼, 호크니는 경제적 가치를 지니지 않는 그림을 그리고 공유하는 데서 큰 기쁨을 느꼈다. 호크니는 미술가를 위한 도구라기보다는 문서를 공유하기 위해 창안된 팩스가 제공하는 회화적 잠재력을 개발할 준비가 되어 있었다. 1980년대 중반에 사무용 복사기에 매우 열중한 경험이 있기 때문이었다.도187 1987년 로스앤젤레스 로욜라 메리마운트 대학교Loyola Marymount University에서 개최된 초상 드로잉 전시 《데이비드 호크니: 얼굴들David Hockney: Faces》의 도록을 위해 호크니는 전통적인 복제 대신 드로잉을 잘라 복사하여 두상이 이어지도록 만들었다. 템스 앤드 허드슨 출판사가 펴낸 이 도록에 실린 나의 글은 서문의 역할을 맡았다. 이 글에서 나는 호크니의 새로운 작업 방식과 묘사된 개인에 대한 메모의 활용에 초점을 맞추었다. 짝을 이루는 작업 과정과 인간적 차원에 대한 관심사는 호크니의 시각이 갖는 상호보완적인 측면을 분명하게 압축했다.

나는 1986년부터 1991년까지 옥스퍼드 현대미술관Museum of Modern Art

Oxford의 부관장으로 재직한 직후 『그로브 미술사전Grove Dictionary of Art』의 부편집자가 되었고 동시에 독립 기획자로 활동하기 시작했다. 1991년에는 완전한 프리랜서가 되었다. 일본의 전시 제작사인 아트 라이프Art Life Ltd를 위해 조직한 7개의 전시 중 첫 번째 전시는 일반적인 형식의 호크니 회고전이었다. 이 전시는 1989년 도쿄의 한 백화점 미술관에서 개막되었고, 다른 지방의 미술관을 순회했다. 1990년대 말까지 아트 라이프와 일하면서 1994년에는 훨씬 밀도 높은 주제의 전시 《캘리포니아의 호크니》를 기획할 수 있었다. 이 전시는 처음으로 호크니의 로스앤젤레스 및 그 주변 환경과의 관계에 오롯이 초점을 맞추었다. 로스앤젤레스에 대한 그의 반응과 이 도시와 도시 속 삶을 기록, 기념하고자 한 그의 열망이 1964년 초부터 어떻게 발전되어 왔으며 이후 30년에 걸쳐 어떤 다양한 변화를 촉발했는지 탐구했다. 호크니는 이 전시를 위해 중요 작품 일부를 직접 빌려 주는 호의를 베풀어 주었다. 그가 파기해 버렸다고 생각했던 파노라마 형식의 대규모 작품 〈산타 모니카 대로〉(1978-1980)도159가 이때 처음 공개, 전시되었다. 이 전시에 뒤이어 같은 주제를 다룬 한층 더 포괄적인 책을 만들고자 했으나 유감스럽게도 이 책은 실현되지 못했다. 이 주제는 분명 보다 면밀하게 검토될 필요가 있다.

호크니는 두 번의 일본 전시 개막식에 참석하지 못했다. 특히 1994년 전시의 경우에는 애석한 사정으로 참석할 수 없었다. 호크니의 가장 가까운 친구이자 재치 넘치고 세련된 미술관 큐레이터 겔트잘러가 뉴욕에서 암으로 죽어가고 있었다. 호크니는 당연히 그의 옆을 지켰다. 호크니는 연약한 생명이 사그라드는 순간을 포착하며 침상에 누운 환자를 묘사한 스케치북 드로잉을 그렸는데, 매우 가슴 저리고 감동적이다. 그 드로잉들은 호크니의 이름에서 연상되는 긍정적인 분위기와는 전혀 다른 세계를 보여 준다. 호크니는 또한 카타르의 셰이크 사우드 빈 모하마드 빈 알리 알-타니Sheikh Saud bin Mohammad bin Ali Al-Thani의 부추김으로 2002년 1월 카이로의 예술 궁전Palace of Arts에서 개최된 소규모의 친밀한 분위기로 이뤄진 전시 개막식에도 불참하여 이목을 끌었다. 이 전시는 호크니를 위

한 깜짝 선물로 구상되었고, 1963년 10월과 1978년 4월의 이집트 방문에서 제작한 그의 드로잉을 처음으로 최대한 한자리에 모았다. 그러나 공교롭게도 셰이크 사우드가 호크니를 위해 마련한 고대 이집트 유적지를 답사하는 개인 여행과 일정이 겹쳤다. 호크니는 이 전시에 대해 사전에 아무런 이야기를 듣지 못했고 그가 도착하면 세 번째 이집트 방문의 분위기 속에서 전시장으로 데려갈 계획이었다. 당시 9·11 테러가 일어난 지 막 4개월이 지난 뒤여서 이라크와 중동 지역에 전쟁 가능성이 여전히 남아 있던 터라 호크니는 끝내 그 초대를 받아들이지 않는 편이 좋겠다는 결정을 내렸다. 그러나 뛰어난 디자인의 도록을 보자마자 기뻐했다. 이 프로젝트의 공모자였던 카스민은 다음과 같은 짓궂은 평을 남겼다. "이것은 호크니가 좋아하는 미술가를 다룬 아름다운 새 책이야!" 초기에 이따금씩 시도했던 수채화 일부를 한데 모은 부분은 뉴욕을 거쳐 런던으로 돌아오자마자 다시 수채화를 시도하게 할 정도로 호크니에게 충분한 자극이 되었다.도272 호크니는 이전에 완벽하게 장악하지 못했던 이 매체를 통달하기로 결심했다.

　친구 실버를 매일 만나기 위해 요크셔에서 여름을 보낸 1997년부터 (실버는 11월 결국 암으로 세상을 떠났다) 호크니는 다시 영국에서 훨씬 더 많은 시간을 보내기 시작했다. 그의 영국 방문은 점차 쇠약해져 가는 어머니로 인해 가속화되었다. 이제 호크니는 그 어느 때보다 자주 어머니를 만났다. 그의 어머니는 1999년 5월 11일 98세를 일기로 눈을 감았다. 퐁피두 센터의 전시 《데이비드 호크니: 공간/풍경》의 준비 기간 중 파리와 가까운 거리에 머물고자 한 그의 바람도 잦은 영국 방문의 한 이유였다. 퐁피두 센터 전시 작품은 1999년 1월 몇 주에 걸쳐 설치되었다. 당시 나는 런던과 파리를 오가며 살고 있었기에 두 도시에서 호크니를 종종 만났으며 전화로 자주 그와 대화를 나눴다. 특히 그가 책 『은밀한 지식』의 저술을 위한 자료 조사, 즉 15세기 초 이래로 더 깊은 수준의 자연주의와 박진성을 성취하기 위한 미술가들의 광학 기기 활용에 대한 자료 조사를 하고 있던 2년 동안에는 그 빈도가 잦아졌다. 나는 호크니가 카메라 루시

272 〈시클라멘, 메이플라워 호텔, 뉴욕〉, 2002

다로 알려진 19세기 초의 장치를 활용해 그린 초기 연필 드로잉의 모델이 되었다. 호크니는 카메라 루시다를 통해 뛰어난 소묘가이자 화가 앵그르가 주제로 삼은 인물의 윤곽선을 재빨리, 정확하고 자신 있게 '따라 그리기' 위한 보조 도구로서 이 장치를 활용했으리라는 추측을 실험했다. 옛 거장의 작품을 검토하며 발견한 사실에 대해 느낀 흥분은 그가 새롭게 연구한 바를 이야기하고 궁극적으로 그의 책에 실릴 주장을 하나하나 시연하고 재연하는 과정을 기꺼이 들어줄, 그에게 동조하는 청자를 필요로 했다. 나는 그의 시험 대상자가 되어 때로 늦은 밤 전화를 받고 한 번에 두 시간 정도 이어지는 그의 이야기를 들을 수 있어서 행복했다. 나는 그가 가장 납득시켜야 할 대상이 나 같은 20세기 미술을 연구하는 미술사가가 아니라 옛 거장의 전문가들이라는 이야기를 재차 했지만, 선의의 비판자 역할을 하는 것도 의미가 있겠다고 생각했다.

2001년 4월 나는 드로잉을 독학하기 시작했다. 물론 호크니가 카메라 루시다를 실험하는 오랜 시간 그와 가깝게 지낸 경험에서 무의식적 영향을 받은 것이 분명했다. 나는 다시 한 번 그의 한층 정교한 드로잉을 위한 모델이 되었다. 나는 호크니가 그리는 모습을 관찰했고 이를 통해 어떤 미술학교가 제공해 줄 수 있는 것보다 더 많은 가르침을 얻었다. 나는 런던 지하철에서 승객을 응시하면서 머릿속으로 뛰어난 기교를 보여주는 호크니의 작업 과정을 재연하며 그 사람들의 얼굴을 그려보는 나 자신을 발견했다. 6개월 내내 상상의 건축 공간만을 그리던 나는 마침내 사람의 실물을 보고 그리고자 하는 충동을 억누를 수 없게 되었다. 초기 결과물의 조야함은 종종 나를 괴롭게 만들었지만 흥분되기도 해 나는 그리기를 계속했다. 물론 호크니의 격려로부터도 도움을 받았다. 호크니는 가끔 내게 새로운 펜이나 수채화 붓 또는 멋진 작은 스케치북을 주곤 했는데, 배우고자 하는 나의 욕구에 대한 그의 완곡한 응원이었다. 나는 15년이 지난 지금도 그림을 그리고 있다. 결과는 천차만별이지만 이 끈기에 힘입어 나는 실습을 통해 작품 제작 과정에 대한 또 다른 통찰력을 얻을 수 있었다. 언제나 모든 작품을 제작자의 관점에서 창조적 과정

의 결과물로 이해하고자 했기에 나는 이 뒤늦은 독학의 시간이 이해의 지평을 대단히 풍요롭게 만들어 준다는 사실을 깨달았다. 나와 나의 연인을 전체 크기 121.9×91.4센티미터의 4장의 종이 위에 수채화로 그린 호크니의 2인 초상화의 모델이 된 경험도 유익했다. 도266 하루 온종일 그리고 이튿날 아침 나절까지 이어진 그 작업 과정은 2003년 1월에 출간된, 런던의 애널리 주다 파인아트 갤러리에서 개최된 전시 《데이비드 호크니: 종이 위에 그린 그림David Hockney: Painting on Paper》 도록에 실린 짧은 글 「호크니 작품의 모델 되기Sitting for Hockney」의 주제가 되었다. 이 전시에는 우리 두 사람을 그린 작품도 포함되었다.

어머니의 죽음이 남긴 후유증 속에서 그리고 긴 낮 시간을 최대한 즐기기 위해 한여름 아이슬란드와 노르웨이를 처음 여행한 이후 호크니는 자신의 수채 풍경화에 가장 적합한 주제를 집과 더 가까운 곳, 즉 농장에서 일했던 10대 중반에 처음 알게 된 이스트 요크셔 월즈에서 찾을 수 있음을 깨달았다. 그는 브리들링턴을 자주 방문해 어머니와 누나 마거릿을 위해 구입해 둔 집에 머물기 시작했다. 마거릿은 여전히 그 집에 살고 있었지만 호크니가 그곳에서 많은 시간을 보내자 결국 자신의 집을 마련해 옮길 수밖에 없었다. 2005년 화려한 유화 물감으로 귀환하며 열정에 차 있던 호크니는 우리를 브리들링턴으로 초대했다. 그해 8월 스튜어트-스미스와 나는 그곳을 처음 방문했는데, 2012년까지 이어진 장기 프로젝트의 시작을 목격할 수 있었다. 이 첫 번째 방문에서 우리는 그 지역을 도는 자동차 여행을 제공받았다. 호크니가 기사이자 여행 안내자가 되었다. 그는 우리에게 당시 많은 관심을 쏟고 있던, 작은 캔버스에 그리던 탁 트인 들판 풍경을 보여 주었다. 그는 한 번의 강렬한 관찰을 통해 각각의 그림을 그렸다. 나는 그에게 보다 폐쇄적인 공간을 그려볼 생각은 없는지 질문했다. 그가 곧 우리를 나무로 둘러싸인 길의 꼭대기로 데려간 것을 보면, 호크니는 분명 그런 구상을 했던 것 같다. 그는 재료를 준비하고 61×91.4센티미터 크기의 캔버스를 이젤에 세운 뒤 몇 시간 만에 그림 〈나무 터널, 8월Tree Tunnel, August〉도273을 완성했다. 이 그림은 선호

273 〈나무 터널, 8월〉, 2005

하는 주제가 된 풍경을 계절에 따라 변하는 빛의 조건 속에서 더욱 큰 화폭 위에 그린 작품들 중 첫 번째 작품으로 이어졌다.

이 새 주제에 대한 호크니의 열정은 깊은 회화 공간에 대한 감각을 전달하는 수단인 멀리 떨어진 지평선처럼 무한했다. 그의 모험은 나를 사로잡았고 개인적으로나 직업적으로나 나와 내 삶에서 일상적인 부분이 되었다. 나는 이 새로운 작업 방향을 조명하는 첫 미술관 전시인, 2009년 4월 27일 독일 슈베비슈 할의 쿤스트할레 뷔르트에서 개최된 《데이비드 호크니: 오직 자연만이》에 긴 글을 쓰게 되었다. 그리고 두 차례에 걸쳐 호크니와의 긴 인터뷰를 진행해 2011년 에니사먼 에디션스에서 펴낸 호크니의 책 『나의 요크셔』의 토대를 마련했다. 이 인터뷰에서 호크니는 그가 어린 시절에 처음 만났던 풍경에 대한 그의 느낌과 수십

년이 지난 뒤 그 풍경을 그리는 이유에 대해 길게 이야기했다. 쿤스트할레 뷔르트 전시를 개막할 무렵 호크니는 왕립미술원과 요크셔 풍경화에 대한 더욱 큰 규모의 전시에 대해 논의 중이었다. 이 전시는 2012년 1월 21일부터 4월 9일까지 왕립미술원의 주요 전시장 전체를 사용하고, 이후 수정된 형태로 구겐하임 빌바오 미술관과 쾰른의 루드비히 미술관을 순회할 예정이었다. 왕립미술원 전시위원회는 외부 기획자를 채용해 미술원의 내부 기획자와 함께 공동 작업을 해야 한다고 주장했다. 호크니는 분명 그 드넓은 전시 공간을 자신이 원하는 대로 사용하는 것을 선호했겠지만 새로 투입될 사람이 그의 작품을 잘 알고 있고, 브리들링턴을 방문해 그가 어떤 작업을 하고 있는지 본 적이 있으며, 미술사가일 뿐만 아니라 전시 기획자여야 한다는 조건으로 그 제안에 동의했다. 운 좋게도 그 모든 조건을 충족하는 인물이 나뿐이어서 나는 호크니, 왕립미술원과 함께 2년 반 동안 역대 가장 인기 있는 전시가 될 호크니의 전시 준비에 몰두하게 되었다. 《데이비드 호크니: 더 큰 그림》은 런던에서만 65만 명의 관람객을 맞았다. 가까운 거리에서 작업 중인 호크니를 지켜보고, 때로 그림을 그리는 그의 사진을 촬영하는 것도274은 귀한 특전이었고, 흥미진진한 그의 성숙기 중 길게 이어진 한 시기를 이해하는 데 많은 도움을 주었다.

만난 지 35년이 훌쩍 지난 뒤였지만 호크니는 여전히 놀라웠고 그가 보여 준 에너지와 헌신은 우리 대부분을 부끄럽게 만들었다. 2008년 6월 9일 브리들링턴 방문은 새삼 기억에 남는다. 스튜어트-스미스와 나는 늦게 잠들었는데 새벽 5시에 침실 문을 두드리는 소리에 잠에서 깼다. 호크니가 "어서 일어나요!"라며 우리를 꾸짖었다. "빛이 완벽해요. 드라이브 하러 갑시다." 버트웰과 애인 팔머 역시 침대에서 끌려 나왔다. 버트웰은 머리를 빗고 입고 잠들었던 젤라바djellaba(아랍 사람들이 입는 두건 달린 헐렁한 긴 가운-옮긴이 주)를 갈아입을 시간조차 없이 나왔다. 잠에서 완전히 깨지 못한 멍한 상태로 차에 탄 우리는 이후 4시간 동안 데이비드 호크니 문화유산 탐방로David Hockney Heritage Trail에서 장차 주요 지표가 될, 작품의 주제

274 요크셔 월즈에서 작업 중인 호크니, 2009년 9월 10일

로 다루어진 다수의 풍경을 방문하는 인생 최고의 쇼를 관람했다. 최적의 순간에 최적의 상황 속에서 나무들과 산울타리, 먼 곳의 풍경을 보며 그 장소들을 경험했다.도275 집으로 돌아갈 때까지 우리는 모두 커피 생각이 간절했지만 어떤 불평도 나오지 않았다. 어떤 할리우드 블록버스터 영화도 이보다 더 강렬한 장관을 보여 주지 못했을 것이며, 일주일 동안 이어지는 어떤 명상, 수행도 이 이른 아침의 드라이브보다 우리로 하여금 절실하게 그 순간을 온전히 살도록 만들지 못했을 것이다.《데이비드 호크니: 더 큰 그림》은 엄청난 수의 사람들에게 유사한 영향을 미쳤다.

나의 성인기의 삶 전체에 걸쳐 호크니의 예술은 세계관을 비롯해 시

각적 자극에 대한 주의 깊은 태도, 예술에 대한 이해를 형성했다. 무엇보다 놀라운 일은 그의 영향 덕분에 내가 더 이상 도시인에 머물지 않게 되었다는 사실이다. 자연의 아름다움과 무한성에 진정한 눈을 뜬 나는 이제 런던과 햄프셔 셀본의 아름다운 마을을 오가며 생활하고 있다. 호크니가 그의 예술적 재능의 차원을 넘어서 강력한 힘을 발휘하는 존재이자 영향력을 미치는 사람이라고 말하는 것이 전혀 과장이 아닌 또 하나의 이유다. 여러 측면에서 그는 나의 삶을 여러 번 긍정적으로 바꾸어 놓았다. 나는 그 점에 대해 영원히 감사한 마음을 간직할 것이다.

275 (역사적으로 이스트 라이딩에 속하는) 노스 요크셔 틱슨데일 근처의 세 그루 나무를 보고 있는 셀리아 버트웰, 앤디 팔머, 호크니. 2008년 6월 9일

도판 목록

작품의 크기는 세로, 가로 순이며 단위는 센티미터. 개정증보판에 수록된 새로운 컬러 도판들은 모두 로스앤젤레스의 David Hockney Inc.로부터 제공받았다. 데이비드 호크니 작품의 모든 저작권은 데이비드 호크니에게 있다. ©2017 David Hockney

예술위원회 사우스뱅크 센터Arts Council, Southbank Centre(런던) 소장

16 〈세상에서 가장 아름다운 소년The Most Beautiful Boy in the World〉, 1961, 잉크, 과슈, 49.6×69.8

17 〈네 번째 사랑 그림The Fourth Love Painting〉, 1961, 캔버스에 유채, 레트라셋, 91×71.5

18 〈오늘밤 퀸이 될 거야Going to be a Queen for Tonight〉, 1960, 나무판에 유채, 120×85, 사진: 프루던스 커밍 어소시에이츠. 왕립미술대학Royal College of Art(런던) 소장

19 〈1961년 3월 24일 한밤중에 춘 차차차The Cha-Cha that was Danced in the Early Hours of 24th March 1961〉, 1961, 캔버스에 유채, 173×158

20 프랜시스 베이컨Francis Bacon, 〈풍경 속의 인물Figure in a Landscape〉, 1945, 캔버스에 유채와 파스텔, 145×128, 테이트(런던) 소장

21 재스퍼 존스Jasper Johns, 〈석고상이 있는 과녁Target with Plaster Casts〉, 1955, 캔버스에 납화, 콜라주, 오브제, 129.5×111.8, 데이비드 게펜David Geffen(로스앤젤레스)

22 〈첫 번째 차 그림First Tea Painting〉, 1960, 캔버스에 유채, 74×33

23 〈킹 BKingy B〉, 1960, 캔버스에 유채, 119×90

24 〈나와 내 영웅들Myself and My Heroes〉, 1961, 애쿼틴트, 검은색 에칭, 에디션 50, 약 26×50.1

25 〈난봉꾼의 행각: 유산 상속Receiving the Inheritance from A Rake's Progress〉, 1961-1963, 에칭, 애쿼틴트, 에디션 50, 약 38.7×57.1

26 윌리엄 호가스William Hogarth, 〈난봉꾼의 행각The Rake's Progress〉, 도판 1, 1735, 판화, 32×38.7

27 〈반-이집트 양식으로 그린 고관대작들의 대행렬A Grand Procession of Dignitaries in the Semi-Egyptian Style〉, 1961, 캔버스에 유채, 214×367

28 〈평면적 양식으로 그린 사람Figure in a Flat Style〉, 1961, 두 개의 캔버스에 유채, 목재, 전체 크기 225×89.4, 사진: 피나코테크 데어 모데르네Pinakothek der Moderne(뮌헨)

29 〈환영적 양식으로 그린 차 그림Tea Painting in an Illusionistic Style〉, 1961, 캔버스에 유채, 231×81.3, 테이트(런던) 소장, 2015

30 〈이탈리아로 떠난 여행-스위스 풍경Flight into Italy-Swiss Landscape〉, 1962, 캔버스에 유채, 183×183, 사진: 프루던스 커밍 어소시에이츠. 재단법인 쿤스트팔라스트 박물관Stiftung Museum Kunstpalast(뒤셀도르프) 소장

31 〈정지를 강조하는 그림Picture Emphasizing Stillness〉, 1962, 캔버스에 유채, 레트라셋, 158×183, 사진: 크리스티Christie's

32 〈첫 번째 결혼(양식의 결혼 I)The First Marriage(A Marriage of Styles I)〉, 1962, 캔버스에 유채, 183×214, 테이트(런던) 소장

33 〈두 번째 결혼The Second Marriage〉, 1963, 캔버스에 유채, 과슈, 콜라주, 198×229, 사진: 빅토리아 국립미술관 National Gallery of Victoria(멜버른). 빅토리아 국립미술관 소장

34 〈실내 정경, 브로드초크, 윌트셔Domestic Scene, Broadchalke, Wilts〉, 1963, 캔버스에 유채, 183×183

35 〈서 있는 인물(실내 정경, 노팅힐을 위한 습작)Standing Figure(Study for Domestic Scene,

Notting Hill〉, 1963, 종이에 잉크, 56×38,
사진: 리처드 슈미트

36 〈실내 정경, 노팅힐*Domestic Scene, Notting Hill*〉, 1963, 캔버스에 유채, 183×183

37 〈실내 정경, 로스앤젤레스*Domestic Scene, Los Angeles*〉, 1963, 캔버스에 유채, 153×153

38 〈샤워하는 소년*Boy Taking a Shower*〉, 1962, 종이에 크레용, 연필, 39.5×29

39 〈극중극*Play Within a Play*〉, 1963, 캔버스에 유채, 플렉시글라스, 183×198

40 도메니키노*Domenichino*, 〈키클롭스를 죽이는 아폴로*Apollo Killing Cyclops*〉, 17세기, 떼어낸 프레스코화, 316.3×190.4, 내셔널 갤러리 수탁위원회Trustees of the National Gallery(런던)

41 〈비아레조*Viareggio*〉, 1962, 종이에 색연필, 72×56.5

42 〈셸 정비소, 룩소르*Shell Garage, Luxor*〉, 1963, 종이에 컬러 크레용, 31×49

43 〈로비의 남자, 세실 호텔, 알렉산드리아*Man in Lobby, Hotel Cecil, Alexandria*〉, 1963, 호텔 편지지에 잉크, 28×22

44 〈행진하는 사각형 사람*Square Figure Marching*〉, 1964, 컬러 크레용, 28×35.5

45 〈샤워하려는 소년*Boy About to Take a Shower*〉, 1964, 종이에 색연필, 33.3×25.4, 사진: 프랭크 J. 토머스Frank J. Thomas

46 〈누드 소년, 로스앤젤레스*Nude Boy, Los Angeles*〉, 1964, 종이에 연필, 색연필, 31×25.5, 사진: 크리스티

47 〈쿠션이 놓인 침대 옆의 두 사람*Two Figures by Bed with Cushions*〉, 1964, 크레용, 크기 미상

48 〈비벌리힐스의 샤워 중인 남자*Man in Shower in Beverly Hills*〉, 1964, 캔버스에

아크릴 채색, 167×167, 테이트(런던) 소장

49 〈건물, 퍼싱 광장, 로스앤젤레스*Building, Pershing Square, Los Angeles*〉, 1964, 캔버스에 아크릴 채색, 147×147

50 〈윌셔 대로, 로스앤젤레스*Wilshire Boulevard, Los Angeles*〉, 1964, 캔버스에 아크릴 채색, 91×61

51 〈할리우드 수영장 그림*Picture of a Hollywood Swimming Pool*〉, 1964, 캔버스에 아크릴 채색, 91×122, 사진: 프루던스 커밍 어소시에이츠

52 〈수영장으로 쏟아지는 다양한 종류의 물, 산타 모니카*Different Kinds of Water Pouring into a Swimming Pool, Santa Monica*〉, 1965, 캔버스에 아크릴 채색, 183×153

53 〈아이오와*Iowa*〉, 1964, 캔버스에 아크릴 채색, 153×153, 스미소니언 협회 허쉬혼 미술관Hirshhorn Museum, Smithsonian Institution(워싱턴 D.C.) 소장, 조지프 H. 허쉬혼Joseph H. Hirshhorn 기증

54 〈미술적 장치로 둘러싸인 초상화*Portrait Surrounded by Artistic Devices*〉, 1965, 캔버스에 아크릴 채색, 153×183, 예술위원회 사우스뱅크 센터(런던) 소장

55 〈푸른 실내와 두 정물*Blue Interior and Two Still Lifes*〉, 1965, 캔버스에 아크릴 채색, 152×152, 버지니아 미술관Virginia Museum of Fine Arts(리치먼드) 소장

56 〈할리우드 컬렉션: 유리 액자에 끼워진 무의미한 추상화*Picture of a Pointless Abstraction Framed Under Glass from A Hollywood Collection*〉, 1965, 6색 석판화, 에디션 85, 78×56.5

57 〈미국의 미술 수집가들(프레드와 마샤 웨이스먼)*American Collectors (Fred & Marcia Weisman)*〉, 1968, 캔버스에 아크릴 채색,

214×305, 사진: 리처드 슈미트. 시카고 미술관Art Institute of Chicago 소장, 프레데릭 픽Mrs Frederick Pick 제한 기증

58 〈밥, '프랑스'Bob, 'France'〉, 1965, 연필과 크레용, 49×58

59 〈마이클과 앤 업턴Michael and Ann Upton〉, 1965, 종이에 크레용, 27.3×33

60 〈케네스 호크니Kenneth Hockney〉, 1965, 종이에 펜, 잉크, 48×30.5, 셰필드 미술관 수탁위원회Museums Sheffield(영국) 소장

61 〈침대 속의 소년들, 베이루트Boys in Bed, Beirut〉, 1966, 종이에 잉크, 31.7×25.4

62 〈카바피의 시 14편을 위한 삽화: 무료한 마을에서In the Dull Village from Illustrations for Fourteen Poems from C. P. Cavafy〉, 1966-1967, 에칭, 에디션 작업, 57×39

63 〈카바피의 시 14편을 위한 삽화: 카바피의 초상화 IIPortrait of Cavafy II from Illustrations for Fourteen Poems from C. P. Cavafy〉, 1966-1967, 에칭, 에디션 작업, 80×57

64 〈청결은 신성함만큼 중요하다Cleanliness is Next to Godliness〉, 1964, 5색 실크스크린, 에디션 40, 93×58.5, 사진: 리처드 슈미트

65 〈위뷔 왕: 폴란드 군대Polish Army from Ubu Roi〉, 1966, 크레용, 37×50, 사진: 현대미술관/아트 리소스Museum of Modern Art/Art Resource(뉴욕). 현대미술관Museum of Modern Art(MoMA)(뉴욕) 소장

66 〈위뷔 왕: 폴란드 왕족The Polish Royal Family from Ubu Roi〉, 1966, 종이에 크레용, 37×50, 사진: 크리스티

67 〈캘리포니아의 미술 수집가California Art Collector〉, 1964, 캔버스에 아크릴 채색, 153×183, 사진: 리처드 슈미트

68 〈비벌리힐스의 가정주부Beverly Hills Housewife〉, 1966-1967, 캔버스에 아크릴 채색, 183×366, 사진: 리처드 슈미트

69 피에로 델라 프란체스카Piero Della Francesca, 〈채찍질 당하는 그리스도The Flagellation of Christ〉, 1455, 패널에 템페라, 59×81.5, 마르케 국립미술관Galleria Nazionale delle Marche(우르비노)

70 베티 프리먼Betty Freeman, 비벌리힐스, 1966, 흑백사진, 데이비드 호크니David Hockney 소장

71 〈닉의 수영장에서 나오는 피터Peter Getting Out of Nick's Pool〉, 1966, 캔버스에 아크릴 채색, 214×214, 사진: 리처드 슈미트. 워커 미술관(리버풀)

72 그림 〈닉의 수영장에서 나오는 피터〉를 위해 촬영한 사진, 1966, 컬러 폴라로이드 사진

73 〈일광욕하는 사람Sunbather〉, 1966, 캔버스에 아크릴 채색, 183×183, 루드비히 미술관Museum Ludwig(쾰른) 소장

74 〈닉 와일더의 초상화Portrait of Nick Wilder〉, 1966, 캔버스에 아크릴 채색, 183×183

75 닉 와일더, 1966, 35밀리미터 네거티브 필름 컬러 사진

76 〈피터, 라 플라자 모텔, 산타크루스Peter, La Plaza Motel, Santa Cruz〉, 1966, 종이에 연필, 35.5×43, 사진: 리처드 슈미트. 데이비드 호크니 재단 소장

77 〈피터 슐레진저Peter Schlesinger〉, 1967, 잉크, 35.5×43

78 〈드림 여관, 산타크루스, 1966년 10월Dream Inn, Santa Cruz, October 1966〉, 1966, 종이에 연필, 크레용, 35.5×43, 사진: 리처드 슈미트. 데이비드 호크니 재단

돌처럼 가만히 서 있는 유령으로
가장한 교회지기 *The Sexton Disguised as a Ghost
Stood Still as Stone from Illustrations for Six Fairy Tales
from the Brothers Grimm*〉, 1969, 에칭, 에디션
100개의 포트폴리오와 100권의 책-D,
44.5×32, 사진: 리처드 슈미트

102 〈그림형제 동화 6편을 위한 삽화: 끓는
솥 *The Pot Boiling from Illustrations for Six Fairy Tales
from the Brothers Grimm*〉, 1969, 에칭, 에디션
100, 45×41, 사진: 리처드 슈미트

103 〈안락의자 *Armchair*〉, 1969, 종이에 잉크,
43×35.5, 볼티모어 미술관 Baltimore
Museum of Art 소장

104 〈피터 *Peter*〉, 1969, 검은색 에칭, 에디션
75, 94×71.8

105 〈종이와 검정 잉크로 만든 꽃 *Flowers Made
of Paper and Black Ink*〉, 1971, 석판화, 에디션
50, 99.7×95.2

106 〈TV가 있는 정물 *Still Life with T.V.*〉, 1969,
캔버스에 아크릴 채색, 122×153, 사진:
크리스티

107 〈온천공원, 비시 *Le Parc des Sources, Vichy*〉,
1970, 캔버스에 아크릴 채색, 214×305,
사진: 채츠워스 하우스
트러스트 Chatsworth House Trust

108 〈피카소 벽화의 일부분과 세 의자 *Three
Chairs with a Section of a Picasso Mural*〉, 1970,
캔버스에 아크릴 채색, 122×153

109 〈클라크 부부와 퍼시 *Mr. and Mrs. Clark and
Percy*〉, 1970-1971, 캔버스에 아크릴
채색, 214×305, 테이트(런던) 소장

110 〈수영장에 떠 있는 고무 링 *Rubber Ring
Floating in a Swimming Pool*〉, 1971, 캔버스에
아크릴 채색, 91.5×122

111 마무니아 호텔 Hotel de la Mamounia,
마라케시, 1971년 3월, 35밀리미터 필름

컬러 사진

112 〈미술가의 초상화(두 사람이 있는
수영장) *Portrait of an Artist(Pool with Two Figures)*〉,
1972, 캔버스에 아크릴 채색, 214×305,
사진: 뉴사우스웨일스 주립미술관 Art
Gallery of New South Wales / 제니 카터 Jenni
Carter

113 부엉이둥지 Le Nid du Duc, 1972년 4월,
35밀리미터 필름 컬러 사진

114 피터, 켄싱턴 가든스 Peter, Kensington
Gardens, 1972년 4월, 포토콜라주

115 〈수영장과 계단, 부엉이 둥지 *Pool and Steps,
Le Nid du Duc*〉, 1971, 캔버스에 아크릴
채색, 183×183

116 〈유리 탁자 위의 정물 *Still Life on a Glass
Table*〉, 1971-1972, 캔버스에 아크릴
채색, 183×274.4

117 〈유리 오브제가 있는 유리 탁자 *A Glass
Table with Glass Objects*〉, 1967, 종이에 잉크,
크기 미상

118 〈의자와 셔츠 *Chair and Shirt*〉, 1972,
캔버스에 아크릴 채색, 183×183

119 로열 하와이안 호텔, 호놀룰루 *Royal
Hawaiian Hotel, Honolulu*, 1971년 11월 11일,
컬러 사진

120 빈센트 반 고흐 Vincent van Gogh, 〈의자와
담배파이프 *The Chair and the Pipe*〉, 1888-
1889, 캔버스에 유채, 92×73,
내셔널갤러리 수탁위원회 Trustees of the
National Gallery(런던) (코톨드 기금 Courtauld
Fund)

121 〈섬 *The Island*〉, 1971, 캔버스에 아크릴
채색, 152×183, 도치기현립미술관 Tochigi
Prefectural Museum of Fine Arts 소장

122 〈후지산과 꽃 *Mt. Fuji and Flowers*〉, 1972,
캔버스에 아크릴 채색, 153×122, 사진:

메트로폴리탄 미술관Metropolitan Museum of
Art. 메트로폴리탄 미술관(뉴욕) 소장,
아서 헤이스 설즈버거 기증 기금Mrs
Arthur Hays Sulzberger Gift Fund

123 〈마크, 스기노이 호텔, 벳부Mark, Suginoi
Hotel, Beppu〉, 1971. 종이에 컬러 크레용,
43×35.5

124 〈날씨 연작: 태양Sun from The Weather Series〉,
1973. 석판화, 스크린프린트, 에디션
98, 95.2×78.5. 제미니 G.E.L. Gemini
G.E.L. 사진: 리처드 슈미트

125 〈날씨 연작: 비Rain from The Weather Series〉,
1973. 석판화, 스크린프린트, 에디션
98, 99×80. 제미니 G.E.L. 사진:
리처드 슈미트

126 〈빨강 스타킹과 검정 드레스를 입고
있는 셀리아Celia in a Black Dress with Red
Stockings〉, 1973. 종이에 크레용,
65×49.5. 오스트레일리아
국립미술관National Gallery of
Australia(캔버라) 소장

127 〈셀리아Celia〉, 1973. 석판화, 에디션 52,
108.5×72.4. 제미니 G.E.L. 사진:
리처드 슈미트

128 〈프랑스 양식의 역광-프랑스 양식의
낮을 배경으로Contre-Jour in the French Style -
Against the Day dans le Style-Français〉, 1974.
캔버스에 유채, 183×183. 루드비히
미술관Ludwig Museum(부다페스트) 소장

129 〈창문, 그랜드 호텔, 비텔Window, Grand
Hotel, Vittel〉, 1970. 종이에 크레용,
43×35.5

130 〈센 가Rue de Seine〉, 1972. 에칭, 애쿼틴트,
에디션 150, 90×71

131 〈닉 와일더와 그레고리 에번스의
초상화를 위한 습작Study for Portrait of Nick
Wilder & Gregory Evans〉, 1974. 종이에
크레용, 49.5×64.7

132 〈조지 로슨과 웨인 슬립George Lawson &
Wayne Sleep〉, 1972-1975. 캔버스에 아크릴
채색, 203×305. 사진: 리처드 슈미트.
테이트(런던) 소장. 작가 기증, 2014

133 〈푸른 기타를 그리고 있는 자화상Self-
Portrait with Blue Guitar〉, 1977. 캔버스에
유채, 153×183. 사진: 리처드 슈미트.
근대 미술관, 루드비히 재단Museum of
Modern Art, Ludwig Foundation(빈) 소장

134 〈미술가와 모델Artist and Model〉, 1973-
1974. 에칭, 에디션 100, 75×57

135 〈머리들Heads〉, 1973. 종이에 잉크,
크레용, 35.5×43

136 〈큐비즘 조각과 그림자Cubistic Sculpture &
Shadow〉, 1971. 캔버스에 유채, 122×91.
데이비드 호크니 재단 소장

137 〈모리스에게 슈거리프트 보여
주기Showing Maurice the Sugar Lift〉, 1974.
에칭, 에디션 75, 91×72

138 〈정물을 보여 주는 창조된 남자Invented
Man Revealing Still Life〉, 1975. 캔버스에
유채, 91×72.4. 넬슨앳킨스
미술관Nelson-Atkins Museum of Art(캔자스
시티) 소장. 윌리엄 L. 에반, Jr 부부Mr
and Mrs William L. Evan, Jr 기증

139 프라 안젤리코Fra Angelico,
〈유스티니아누스 황제의 꿈The Dream of the
Deacon Justinian〉, 15세기. 패널에 템페라,
37×45. 산 마르코 미술관Museo di S.
Marco(피렌체). 사진: 보르기Borgi

140 〈난봉꾼의 행각: 밤의 교회묘지(3막
2장)Churchyard at Night from The Rake's Progress(Act
III Scene 2)〉, 1974-1975. 입체모형, 카드에
컬러 잉크, 사인펜, 41×53.3×30.5

141 〈난봉꾼의 행각: 정신병원(3막
3장)Bedlam from The Rake's Progress(Act III Scene 3)〉,
1974-1975, 입체모형, 카드에 컬러
잉크, 사인펜, 41×53.3×30.5

142 롤랑 프티의 발레 〈북쪽〉을 위한 디자인
드로잉Drawing for design for Roland Petit's ballet
Septentrion, 1975, 종이에 컬러 크레용,
35.5×약 71

143 〈(호가스풍의) 커비: 유용한 지식Kerby
(After Hogarth) Useful Knowledge〉, 1975,
캔버스에 유채, 183×153, 사진:
프루던스 커밍 어소시에이츠.
현대미술관(뉴욕) 소장; 작가와
카스민J. Kasmin, 자문위원회 기금Advisory
Committee Fund의 기증, 1977

144 〈나의 부모와 나My Parents and
Myself〉(훼손된 작품), 1975, 캔버스에
유채, 183×183

145 〈나의 부모My Parents〉, 1977, 캔버스에
유채, 183×183, 테이트(런던) 소장

146 〈어머니Mother〉, 1976-1977년경, 사진
콜라주

147 〈조 맥도널드Joe McDonald〉, 1976, 석판화,
에디션 99, 106×75, 제미니 G.E.L.

148 〈시가를 피우는 헨리Henry with Cigar〉,
1976, 석판화, 에디션 25, 27.5×26.5,
제미니 G.E.L.

149 〈운동양말을 신고 있는 그레고리Gregory
with Gym Socks〉, 1976, 석판화, 에디션 14,
80×47.5, 제미니 G.E.L.

150 〈푸른 기타: 딸깍, 똑딱, 사실로
바꾸어라Tick it, Tock it, Turn it True from The Blue
Guitar〉, 1976-1977, 에칭, 에디션 200,
52.7×34.5

151 〈미완성 자화상과 모델Model with Unfinished
Self-Portrait〉, 1977, 캔버스에 유채,

153×153

152 〈가리개 위의 그림들을 바라보기Looking at
Pictures on a Screen〉, 1977, 캔버스에 유채,
188×188, 워커 아트 센터Walker Art
Center(미니애폴리스) 소장, 마일스 Q.
피터만Miles Q. Fiterman 부인
컬렉션으로부터 영구 임대

153 〈어머니, 브래드퍼드, 2월 18일Mother,
Bradford, 18th Feb.〉, 1978, 종이에 세피아색
잉크, 35.5×28, 데이비드 호크니 재단
소장

154 〈마술피리: 바위투성이 풍경(1막 1장)A
Rocky Landscape from The Magic Flute (Act I Scene 1)〉,
1977, 폼코어에 과슈, 67.3×104, 사진:
리처드 슈미트, 데이비드 호크니 재단
소장

155 〈마술피리: 자라스트로의 왕국(1막
3장)Sarastro's Kingdom from The Magic Flute(Act I
Scene 3)〉, 1977, 폼코어에 과슈,
67.3×104, 사진: 리처드 슈미트,
데이비드 호크니 재단 소장

156 〈마술피리: 신전 밖(2막 2장)Outside the
Temple from The Magic Flute(Act II Scene 2)〉, 1977,
폼코어에 과슈, 76.2×104, 사진:
리처드 슈미트, 데이비드 호크니 재단
소장

157 〈한밤중의 수영장(종이 수영장
10)Midnight Pool(Paper Pool 10)〉, 1978,
착색하고 압축한 종이 펄프, 183×218,
타일러 그래픽스 Ltd.Tyler Graphics Ltd

158 〈다이빙하는 사람(종이 수영장 18)Le
Plongeur(Paper Pool 18)〉, 1978, 착색하고
압축한 종이 펄프, 183×435, 타일러
그래픽스 Ltd. 브래드퍼드 미술관Bradford
Museums & Galleries(브래드퍼드, 잉글랜드)
소장

159 〈산타 모니카 대로Santa Monica
 Blvd.〉(세부), 1978-1980, 캔버스에
 아크릴 채색, 218.4×609.6

160 〈협곡 그림Canyon Painting〉, 1978,
 캔버스에 아크릴 채색, 153×153, 사진:
 소더비

161 〈니컬스 협곡Nichols Canyon〉, 1980,
 캔버스에 아크릴 채색, 213.3×153,
 사진: 프루던스 커밍 어소시에이츠

162 〈즐거워하는 셀리아Celia Amused〉, 1979,
 석판화, 에디션 100, 102×73.6, 제미니
 G.E.L.

163 〈디바인Divine〉, 1979, 캔버스에 아크릴
 채색, 153×153, 사진: 리처드 슈미트.
 카네기 미술관Carnegie Museum of
 Art(피츠버그) 소장, 리처드 M.
 스카이프Richard M. Scaife 기증, 1982

164 〈'갈매기 교수'를 읽고 있는 카스민Kas
 Reading "Professor Seagull"〉, 1979-1980,
 나무판에 아크릴 채색, 목탄,
 153×101.6

165 R. B. 키타이, 〈무어식Moresque〉, 1975-
 1976, 캔버스에 유채, 244×76.2,
 보이만스 반 뵈닝겐 미술관Museum
 Boijmans Van Beuningen(로테르담) 소장

166 〈대화The Conversation〉, 1980, 캔버스에
 아크릴 채색, 153×153

167 〈어린이와 마법: 라벨의 야광 정원Ravel's
 Garden with Night Glow from L'enfant et les sortilèges〉,
 1980, 캔버스에 유채, 153×183

168 〈테이레시아스의 유방Les Mamelles de
 Tirésias〉, 1980, 캔버스에 유채, 91×122

169 〈두 명의 무용수Two Dancers〉, 1980,
 캔버스에 유채, 122×183

170 앙리 마티스Henri Matisse, 〈춤La danse〉,
 1910, 캔버스에 유채, 258.1×389.8,

에르미타주 미술관Hermitage
Museum(상트페테르부르크)

171 〈할리퀸Harlequin〉, 1980, 캔버스에 유채,
 122×91, 사진: 리처드 슈미트.
 데이비드 호크니 재단 소장

172 〈멀홀랜드 드라이브: 작업실 가는
 길Mulholland Drive: The Road to the Studio〉, 1980,
 캔버스에 아크릴 채색, 218×617, 사진:
 리처드 슈미트. 로스앤젤레스 카운티
 미술관Los Angeles County Museum of
 Art(LACMA) 소장, F. 패트릭 번즈F.
 Patrick Burns 유증 기금으로 구입

173 〈푸른 테라스, 로스앤젤레스, 1982년
 3월 8일Blue Terrace, Los Angeles, March 8th 1982〉,
 1982, 폴라로이드 사진 조합,
 43.5×43.5, 사진: 리처드 슈미트

174 〈오이디푸스 왕: 합창단, 주연 배우,
 해설자, 오케스트라와 가면Chorus,
 Principals, Narrator, Orchestra and Masks from Oedipus
 Rex〉, 1981, 종이에 크레용, 57×76

175 〈봄의 제전: 제전 무용수를 위한 배경 II
 Set for Sacre with Dancers II from Le Sacre du
 Printemps〉, 1981, 판지에 과슈, 53.3×74.9

176 〈나이팅게일의 노래: 황제와 신하Emperor
 and Courtiers from Le Rossignol〉, 1981, 종이에
 과슈, 57×76, 데이비드 호크니 재단
 소장

177 〈붉은 벽과 인물, 중국Figure with Red Wall,
 China〉, 1981, 종이에 수채, 18×20.5

178 〈스코히건 공항으로 가는 느린
 운전길Slow Driving on the Way to Skowhegan
 Airport〉, 『마사의 포도밭과 다른 장소들:
 1982년 여름부터 그리기 시작한 세
 번째 스케치북Martha's Vineyard and Other Places:
 My Third Sketchbook from the Summer of 1982』(39,
 40페이지), 1982, 종이에 검정 및 컬러

잉크, 30.5×45.7

179 〈아디다스 운동복과 운동화, 야구
모자를 착용한 소년Boy in Baseball Cap Wearing
Adidas Sweatshirt and Shoes〉, 『마사의 포도밭:
1982년 여름부터 그리기 시작한 세
번째 스케치북』(115, 116페이지),
1982, 종이에 검정 및 컬러 잉크,
30.5×45.7

180 〈자화상 10월 25일Self-Portrait 25th Oct.〉,
1983, 종이에 목탄, 55.9×47, 사진:
리처드 슈미트. 데이비드 호크니 재단
소장

181 〈할리우드 힐스의 집Hollywood Hills House〉,
1981-1982, 캔버스에 유채, 목탄,
콜라주, 153×304, 워커 아트
센터(미니애폴리스) 소장, 데이비드 M.
윈턴 부부Mr and Mrs David M. Winton 기증

182 〈스티븐 스펜더, 머스 세인트 제롬 I
Stephen Spender, Mas St. Jerome I〉, 1985,
포토콜라주, 40×37.5, 사진: 리처드
슈미트

183 〈풀랑크의 오페라 '테이레시아스의
유방'을 위한 호크니의 디자인을
토대로, 별개의 요소들을 포함한
그림으로 그린 대규모 환경Large-scale painted
environment with separate elements based on Hockney's
design for Poulenc's opera Les Mamelles de Tirésias〉,
1983, 캔버스에 유채, 340×732×305,
워커 아트 센터(미니애폴리스) 소장,
작가 기증

184 〈크리스토퍼, 돈과의 만남, 산타 모니카
협곡A Visit with Christopher & Don, Santa Monica
Canyon〉, 1984, 2개의 캔버스에 유채,
183×610, 루드비히 미술관(쾰른) 소장

185 〈펨브로크 스튜디오 실내Pembroke Studio
Interior〉, 1984, 석판화, 손으로 채색한

액자, 에디션 70, 102.9×125.7, 타일러
그래픽스 Ltd.

186 〈읽고 마시는 데이비드 그레이브스David
Graves Reading and Drinking〉, 1983, 잉크,
35.5×43

187 〈자화상, 1986년 7월Self-Portrait, July 1986〉,
1986, 2장의 종이에 집에서 제작한
판화, 에디션 60, 55.9×21.6, 사진:
리처드 슈미트

188 〈회고전 도록을 위해 제작한 스탠리와
함께 있는 자화상Self-portrait with Stanley, for
Retrospective Catalogue〉, 1988, 복사기를
이용한 판화, 28×43.2, 사진: 리처드
슈미트

189 〈이언Ian〉, 1988, 캔버스에 유채,
52.3×32.4, 사진: 리처드 슈미트

190 〈심지어 또 다른, 1989Even Another, 1989〉,
1989, 사무용 복사기, 펠트 마커, 잉크,
21.6×28

191 〈112명의 L.A. 방문객112 L.A.
Visitors〉(세부), 1990-1991, 컬러 레이저
프린터 포트폴리오, 에디션 20, 각
57.2×76.2

192 〈무제Untitled〉, 1991, 컴퓨터 드로잉,
28×43, 사진: 리처드 슈미트

193 〈큰 풍경화(중간 크기)Big Landscape(Medium
Size)〉, 1987-1988, 캔버스에 아크릴
채색, 121.9×91.4, 사진: 크리스티

194 〈찌를 듯한 바위Thrusting Rocks〉, 1990,
캔버스에 유채, 91×91, 사진: 스티브
올리버Steve Oliver

195 〈동굴은 어떤가요?What About the Caves?〉,
1991, 캔버스에 유채, 91.4×121.9

196 〈밤의 해변 별장Beach House by Night〉, 1990,
캔버스에 유채, 61×91.4

197 〈해변 별장 실내Beach House Inside〉, 1991,

컴퓨터 드로잉, 28×43

198 〈말리부의 거실과 전망Livingroom at Malibu with View〉, 1988, 캔버스에 유채, 61×91.4

199 〈탁자 위의 책과 정물Still Life with Book on Table〉, 1988, 캔버스에 유채, 지름 124

200 〈반 고흐 의자Van Gogh Chair〉, 1988, 캔버스에 아크릴 채색, 121.9×91.4

201 〈작은 실내, 로스앤젤레스, 1988년 7월Small Interior, Los Angeles, July 1988〉, 1988, 캔버스에 유채, 91.4×121.9

202 〈트리스탄과 이졸데Tristan und Isolde〉 최종 버전 1막의 축소 모형, 1987, 과슈, 복사물, 발사 나무, 석고, 폼코어, 천, 127×114×145, 사진: 스티브 올리버, 데이비드 호크니 재단 소장

203 〈투란도트Turandot〉 최종 버전 1막의 축소 모형, 1990, 과슈, 폼코어, 아크릴 물감, 줄, 발사 나무, 나무못, 면포, 주조된 석고, 짚, 122×244×209, 데이비드 호크니 재단 소장

204 〈그림자 없는 여인Die Frau ohne Schatten〉 최종 버전 3막 1장의 축소 모형, 1992, 폼 코어, 벨벳, 종이, 스티로폼, 석고, 천, 과슈, 216×230×122, 데이비드 호크니 재단 소장

205 〈그림으로 그린 환경 IIIPainted Environment III〉, 1993, 아카이브 보드에 붙인 16장의 컬러 레이저 프린트 사진, 에디션 25, 92×112.5

206 〈개 그림 19Dog Painting 19〉, 1995, 캔버스에 유채, 46.4×65.4, 사진: 스티브 올리버, 데이비드 호크니 재단 소장

207 〈찰리와 함께 있는 자화상Self-Portrait with Charlie〉, 2005, 캔버스에 유채,

182.9×91.4, 사진: 리처드 슈미트, 국립초상화미술관National Portrait Gallery(런던) 소장

208 〈초상화 벽: 조너선 실버, 1997년 2월 27일Jonathan Silver, 27 February 1997, from Portrait Wall〉, 1997, 캔버스에 유채, 34.9×27.3, 사진: 리처드 슈미트, 데이비드 호크니 트러스트The David Hockney Trust 소장

209 〈잠든 엄마, 1996년 1월 1일Mum Sleeping, 1st Jan. 1996〉, 1996, 캔버스에 유채, 45.7×61, 데이비드 호크니 재단 소장

210 〈모리스Maurice〉, 1998, 에칭, 에디션 35, 112×77.4

211 〈부드럽게 표현한 셀리아Soft Celia〉, 1998, 에칭, 에디션 35, 112×77.4, 사진: 리처드 슈미트

212 〈슬레드미어를 거쳐 요크로 가는 길The Road to York through Sledmere〉, 1997, 캔버스에 유채, 121.9×152.4, 사진: 리처드 슈미트

213 〈개로비 언덕Garrowby Hill〉, 1998, 캔버스에 유채, 152.4×193, 사진: 프루던스 커밍 어소시에이츠, 보스턴 미술관Museum of Fine Arts, Boston 소장, 줄리애나 체니-에드워즈 컬렉션Juliana Cheney-Edwards Collection, 세스 K. 스위처 기금Seth K. Sweetser Fund, 톰킨스 컬렉션Tompkins Collection-아서 고든 톰킨스 기금Arthur Gordon Tompkins Fund

214 〈더 가까운 그랜드 캐니언을 위한 습작 VI, 피마 포인트에서Study for A Closer Grand Canyon VI, from Pima Point〉, 1998, 종이에 오일 파스텔, 50.2×64.8, 사진: 스티브 올리버

215 〈더 가까운 그랜드 캐니언을 위한 과슈 습작Gouache Study for A Closer Grand Canyon〉,

1998, 폼코어에 부착한 흑백 레이저 복제물, 과슈, 47×203.2, 사진: 스티브 올리버

216 〈더 가까운 그랜드 캐니언A Closer Grand Canyon〉, 1998, 60개의 캔버스에 유채, 각 40.6×61, 전체 크기 207×744.2, 사진: 리처드 슈미트. 루이지애나 현대미술관Louisiana Museum of Modern Art(훔레벡, 덴마크) 소장. A. P. 묄러와 채스틴 맥키니 묄러 재단The A. P. Moeller and Chastine McKinney Moeller Foundation 기금으로 구입

217 장 오귀스트 도미니크 앵그르Jean Auguste Dominique Ingres, 〈존 맥키 부인, 결혼 전 이름 도로테아 소피아 데 샹Mrs John Mackie, née Dorothea Sophia Des Champs〉, 1816, 종이에 흑연, 21×16.5, 빅토리아 앤드 알버트 미술관Victoria and Albert Museum(런던)

218 〈스티븐 스튜어트-스미스. 런던, 1999년 5월 30일Stephen Stuart-Smith. London, 30th May 1999〉, 1999, 회색 종이에 연필, 흰색 크레용, 카메라 루시다 사용, 38.1×35.6, 사진: 리처드 슈미트. 데이비드 호크니 재단 소장

219 〈동일한 양식으로 그린 앵그르풍의 12점의 초상화: 론 릴리화이트. 런던, 1999년 12월 17일Ron Lillywhite. London, 17 December 1999, from 12 Portraits after Ingres in a Uniform Style〉, 1999-2000, 회색 종이에 연필, 흰색 크레용, 과슈, 카메라 루시다 사용, 56.2×38.1, 사진: 리처드 슈미트

220 〈만리장성The Great Wall〉, 2000, 18개 패널에 컬러 레이저 복제물, 전체 크기 243.8×2194.6, 사진: 리처드 슈미트.

데이비드 호크니 재단 소장

221 〈루시안 프로이트와 데이비드 도슨Lucian Freud and David Dawson〉, 2002, 종이에 수채(4장의 종이), 전체 크기 121.9×91.4, 사진: 리처드 슈미트

222 〈존과 로비(형제)John & Robbie(Brothers)〉, 2002, 종이에 수채(4장의 종이), 121.9×91.4, 사진: 프루던스 커밍 어소시에이츠

223 〈레온 뱅크 박사Dr. Leon Banks〉, 2005, 캔버스에 유채, 121.9×91.4, 사진: 리처드 슈미트

224 〈벚꽃Cherry Blossom〉, 2002, 종이에 수채, 크레용(4장의 종이), 91.4×121.9, 사진: 프루던스 커밍 어소시에이츠

225 〈계곡, 스탈헤임The Valley, Stalheim〉, 2002, 종이에 수채(6장의 종이), 182.9×91.4, 사진: 프루던스 커밍 어소시에이츠

226 〈큰 소용돌이, 보되The Maelstrom, Bodø〉, 2002, 종이에 수채(6장의 종이), 각 45.7×61, 전체 크기 91.4×182.9, 사진: 리처드 슈미트

227 〈고다포스, 아이슬란드Godafoss, Iceland〉, 2002, 8장의 종이에 수채, 각 45.7×61, 전체 크기 91.4×243.8, 사진: 리처드 슈미트

228 〈안달루시아, 회교사원, 코르도바Andalucia, Mosque, Cordova〉, 2004, 2장의 종이에 수채, 각 75×105.4, 전체 크기 75×211, 사진: 프루던스 커밍 어소시에이츠

229 〈한여름: 이스트 요크셔Midsummer: East Yorkshire〉, 2004, 종이에 수채, 36점의 수채화, 각 38.1×57.2, 사진: 리처드 슈미트. 데이비드 호크니 재단

230 〈밀밭 사이로 난 길, 7월Path through Wheat

Field, July〉, 2005, 캔버스에 유채,
61×91.4, 사진: 리처드 슈미트

231 〈월드게이트 숲, 2006년 7월 26, 27,
30일Woldgate Woods, 26, 27 & 30 July 2006〉,
2006, 6개의 캔버스에 유채, 각
91.4×121.9, 전체 크기 182.9×365.8,
사진: 리처드 슈미트

232 〈월드게이트 숲, 2006년 11월 7일,
8일Woldgate Woods, 7 & 8 November 2006〉, 2006,
6개의 캔버스에 유채, 각 91.4×121.9,
전체 크기 182.9×365.8, 사진: 리처드
슈미트

233 〈틱슨데일 근처의 세 그루의 나무
2008년 봄Three Trees near Thixendale, Spring,
2008〉, 2008, 8개의 캔버스에 유채, 각
91.4×121.9, 전체 크기 182.9×487.7,
사진: 리처드 슈미트

234 〈틱슨데일 근처의 세 그루의 나무
2007년 여름Three Trees near Thixendale, Summer,
2007〉, 2007, 8개의 캔버스에 유채, 각
91.4×121.9, 전체 크기 182.9×487.7,
사진: 리처드 슈미트

235 〈틱슨데일 근처의 세 그루의 나무
2008년 가을Three Trees near Thixendale, Autumn,
2008〉, 2008, 8개의 캔버스에 유채, 각
91.4×121.9, 전체 크기 182.9×487.7,
사진: 조너선 윌킨슨Jonathan Wilkinson

236 〈틱슨데일 근처의 세 그루의 나무
2007년 겨울Three Trees near Thixendale, Winter,
2007〉, 2007, 8개의 캔버스에 유채, 각
91.4×121.9, 전체 크기 182.9×487.7,
사진: 리처드 슈미트

237 〈로만 로드의 산사나무 꽃May Blossom on the
Roman Road〉, 2009, 8개의 캔버스에 유채,
각 91.4×121.9, 전체 크기
182.9×487.7, 사진: 리처드 슈미트

238 〈겨울 목재Winter Timber〉, 2009, 15개의
캔버스에 유채, 각 91.4×121.9, 전체
크기 274.3×609.6, 사진: 조너선
윌킨슨

239 〈베어진 나무-목재Cut Trees-Timber〉, 2008,
종이에 목탄, 66×102.2, 사진: 리처드
슈미트

240 〈더 가까운 겨울 터널, 2월-3월A Closer
Winter Tunnel, February-March〉, 2006, 6개
캔버스에 유채, 각 91.4×121.9, 전체
크기 182.9×365.8, 사진: 리처드
슈미트. 뉴사우스웨일스
주립미술관(시드니) 소장. 제프와 빅키
에인즈워스Geoff and Vicki Ainsworth,
플로런스와 윌리엄 크로스비Florence and
William Crosby 유증, 뉴사우스웨일스
주립미술관 재단Art Gallery of New South Wales
Foundation 기금으로 구입, 2007

241 〈와터 근처의 더 큰 나무들 또는 새로운
포스트-사진 시대를 위한 야외에서
그린 그림Bigger Trees near Warter, or/ou Peinture sur
le Motif pour le Nouvel Age Post-Photographique〉,
2007, 50개의 캔버스에 유채, 각
91.4×121.9, 전체 크기 457.2×1219.2,
사진: 프루던스 커밍 어소시에이츠.
테이트(런던) 소장

242 〈이스트 요크셔 월드게이트의 봄의
도래, 2011년The Arrival of Spring in Woldgate, East
Yorkshire in 2011 (twenty-eleven)〉 설치 장면,
전시 《데이비드 호크니: 더 큰 그림
David Hockney: A Bigger Picture》,
왕립미술원Royal Academy of Arts,
2012년 1월 21일-4월 9일, 종이에
인쇄된 51점의 아이패드 드로잉과
32개의 캔버스로 이루어진 1점의
회화로 구성된, 도합 52개의 요소로

이루어진 작품, 드로잉: 각 67.3×50.2 또는 144.2×108, 회화: 캔버스에 유채, 각 91.4×121.9, 전체 크기 365.8×975.4, 사진: 마르커스 J. 레이Marcus J. Leith

243 클로드 로랭Claude Lorrain, 〈산상수훈The Sermon on the Mount〉, 약 1656, 캔버스에 유채, 171.5×259.7, 프릭 컬렉션The Frick Collection(뉴욕)

244 〈산상수훈 II(클로드 로랭풍으로)The Sermon on the Mount II(After Claude)〉, 2010, 캔버스에 유채, 171.5×259.7, 사진: 리처드 슈미트

245 〈산상수훈 VII(클로드 로랭풍으로)The Sermon on the Mount VII(After Claude)〉, 2010, 캔버스에 유채, 91.4×121.9, 사진: 리처드 슈미트

246 〈더 큰 메시지A Bigger Message〉, 2010, 30개의 캔버스에 유채, 각 91.4×121.9, 전체 크기 457.2×731.5, 사진: 리처드 슈미트

247 〈봄의 도래, 2013년: 월드게이트, 5월 21일–22일Woldgate, 21-22 May from The Arrival of Spring in 2013 (twenty thirteen)〉, 2013, 종이에 목탄, 57.5×76.8, 사진: 리처드 슈미트, 데이비드 호크니 재단 소장

248 〈킬함 근처의 겨울 길Winter Road Near Kilham〉, 2008, 컴퓨터 드로잉, 종이에 잉크젯 프린트, 에디션 25, 122.6×94, 사진: 리처드 슈미트

249 〈낙엽Autumn Leaves〉, 2008, 컴퓨터 드로잉, 종이에 잉크젯 프린트, 에디션 25, 88.9×118.1

250 〈제이미 맥헤일 2Jamie McHale 2〉, 2008, 컴퓨터 드로잉, 종이에 잉크젯 프린트, 에디션 12, 111.8×74.9

251 〈도미닉 엘리어트Dominic Elliott〉, 2008, 컴퓨터 드로잉, 종이에 잉크젯 프린트, 에디션 12, 111.8×74.9

252 『나의 요크셔My Yorkshire』(디럭스 판) 중 〈작업실 창문 위로 내리는 비Rain on the Studio Window〉, 2009, 컴퓨터 드로잉, 종이에 잉크젯 프린트, 에디션 75, 55.9×43.2, 사진: 리처드 슈미트

253 〈무제, 474Untitled, 474〉, 2009, 아이폰 드로잉

254 〈무제, 522Untitled, 522〉, 2009, 아이폰 드로잉

255 〈다음 세대와 연결된 플러그(684)Plug in for the Next Generation(684)〉, 아이패드 드로잉

256 〈자화상, 2012년 3월 25일 No. 1 (1231)Self-Portrait, 25 March 2012, No. 1(1231)〉, 아이패드 드로잉

257 〈이스트 요크셔 월드게이트의 봄의 도래, 2011년–4월 28일The Arrival of Spring in Woldgate, East Yorkshire in 2011(twenty eleven), 28 April〉, 2011, 아이패드 드로잉, 종이에 프린트, 에디션 25, 149×105.5, 사진: 리처드 슈미트

258 〈킬함로드로 가는 길의 루드스톤, 2011년 5월 12일 오후 5시May 12th 2011, Rudston to Kilham Road, 5 pm.〉, 18개의 55″ NEC 스크린에서 동시 상영되는 18개의 디지털 비디오, 각 68.6×120, 전체 크기 206×729, 2분

259 〈사계, 월드게이트 숲(2011년 봄, 2010년 여름, 2010년 가을, 2010년 겨울)The Four Seasons, Woldgate Woods(Spring 2011, Summer 2010, Autumn 2010, Winter 2010)〉, 2010–2011, 36개 스크린의 디지털 영화 스틸

260 〈작업실, 2011년 9월 4일 오전 11시 32분: 춤을 위한 더 넓은 공간Sept. 4th

2011, The Atelier, 11:32 am: A Bigger Space for Dancing〉, 디지털 비디오 스틸

261 〈저글링 하는 사람들*The Jugglers*〉, 2012, 18개의 모니터에서 동시 상영되는 18개의 디지털 비디오. 에디션 10과 A.P. 2. 22분 18초

262 〈J-P 곤살베스 드 리마, 2013년 7월 11일, 12일, 13일*J-P Gonçalves de Lima, 11th, 12th, 13th July 2013*〉, 2013, 캔버스에 아크릴 채색, 121.9×91.4, 사진: 리처드 슈미트

263 〈배리 험프리스, 2015년 3월 26일, 27일, 28일*Barry Humphries, 26th, 27th, 28th March 2015*〉, 2015, 캔버스에 아크릴 채색, 121.9×91.4, 사진: 리처드 슈미트

264 〈마티아스 바이셔, 2015년 12월 9일, 10일, 11일*Matthias Weischer, 9th, 10th, 11th December 2015*〉, 2015, 캔버스에 아크릴 채색, 121.9×91.4, 사진: 리처드 슈미트

265 〈마거릿 호크니, 2015년 8월 14일, 15일, 16일*Margaret Hockney, 14th, 15th, 16th August 2015*〉, 2015, 캔버스에 아크릴 채색, 121.9×91.4, 사진: 리처드 슈미트

266 〈마르코 리빙스턴과 스티븐 스튜어트-스미스*Marco Livingstone and Stephen Stuart-Smith*〉, 2002, 4장의 종이에 수채, 각 61×45.7, 전체 크기 121.9×91.4, 사진: 리처드 슈미트

267 피터 웹*Peter Webb*의 책『에로틱 아츠*The Erotic Arts*』(런던: 세커 앤드 와버그*Secker & Warburg*, 1975) 중 〈에로틱한 에칭*An Erotic Etching*〉, 1975, 에칭, 에디션 100, 21×14.6

268 〈마르코 리빙스턴*Marco Livingstone*〉, 1980, 잉크, 22.9×30.5

269 〈브룩 호퍼*Brooke Hopper*〉, 1976, 석판화, 에디션 92, 96×71

270 〈데이비드 하트와 함께 있는 조*Joe with David Harte*〉, 1979, 석판화, 에디션 39, 120×80.3, 타일러 그래픽스 Ltd.

271 〈파도가 치는 해변 별장 1*Beach House with Waves 1*〉, 1988, 캔버스에 유채, 61×91.4

272 〈시클라멘, 메이플라워 호텔, 뉴욕*Cyclamen, Mayflower Hotel, New York*〉, 2002, 종이에 수채, 크레용, 50.8×35.6, 사진: 리처드 슈미트

273 〈나무 터널, 8월*Tree Tunnel, August*〉, 2005, 캔버스에 유채, 61×91.4, 사진: 리처드 슈미트

274 요크셔 월즈에서 작업 중인 호크니, 2009년 9월 10일. 사진: 마르코 리빙스턴*Marco Livingstone*

275 〈역사적으로 이스트 라이딩에 속하는) 노스 요크셔 틱슨데일 근처의 세 그루 나무를 보고 있는 셀리아 버트웰, 앤디 팔머, 호크니, 2008년 6월 9일. 사진: 마르코 리빙스턴

참고 문헌

호크니에 대한 문헌은 이전 35년에 걸쳐 손에 넣을 수 있었던 자료를 무색하게 할 만큼 1996년 이 책의 증보판 출간 이후로 그 수가 빠르게 늘고 있다. 그 문헌들 중 가장 중요한 단행본, 전시 도록, 기사를 추렸다.

자전적인 문헌

호크니가 저술한 두 권의 책 『데이비드 호크니가 쓴 데이비드 호크니David Hockney by David Hockney』(런던, 1976)와 이후 이 책을 재발간한 『나의 초년기My Early Years』, 그리고 『내가 보는 법That's the Way I See It』(런던, 1993)은 호크니의 의견에 반대하는 최근의 저자들조차 중요한 해석 수단으로서 이 책들을 상당히 인용할 만큼 지금까지도 호크니에 대한 모든 연구의 기본 자료가 되고 있다. 첫 번째 책에 실린, 니코스 스탠고스Nikos Stangos가 25시간 상당의 내화 녹음 자료를 편집한 긴 글은 실제로 유익하고 흥미로우며 호크니의 작품이 제작되는 과정에 대한 정보를 제공해 준다. 특히 한 권으로 정리한 434개의 도판은 1954-1975년 시기 호크니의 작품에 대한 가장 완벽한 개관을 제공해 준다. 스탠고스가 편집한 『데이비드 호크니의 그림들Pictures by David Hockney』(런던, 1979)은 문고판으로 출간되었고, 앞의 책에서 추린 일부 진술과 144개의 도판을 싣고 있다. 『내가 보는 법』 역시 스탠고스가 5년에 걸쳐 나누었던 긴 시간의 대화를 훌륭하게 정리해 엮은 책으로, 첫 번째 책이 끝난 지점에서 이야기를 효과적으로 이어가고 있다. 그러나 이 책은 자전적인 일화보다는 호크니의 예술을 점차 강력하게 뒷받침하는 이론적 탐구를 한층 강조한다. 따라서 20년 동안 호크니의 다양한 작품을 형성해 온 개념에 대해 좀 더 전문적이고 이론적이긴 하나 때로는 장황한 설명을 제공한다. 청력의 약화, 에이즈로 인한 친구의 죽음이 초래한 내면으로의 침잠과 커가는 외로움을 간략하게 다룬 것을 제외하면 첫 번째 책이 보여 주었던 직접적인 매력과 사적인 친밀함은 부족하지만, 이 책은 비판적 견해를 가진 사람들이 더 이상 예전처럼 폄하할 수 없는 미술가가 된 호크니의 사고의 깊이와 독창성을 설득력 있게 입증한다.

템스 앤드 허드슨 출판사Thames and Hudson 출판물

앞의 책들을 모두 기획, 출판한 템스 앤드 허드슨 출판사는 사실상 호크니를 담당하는 영국의 출판사가 되어 이외에도 많은 책들을 미국의 출판사들과 기획, 제휴했다. 『종이 수영장Paper Pools』은 호크니가 1978년 여름에 제작한 연작만을 다룬 책으로 1980년에 출간되었으며, 앞에서 언급한 자전적 문헌을 제외하고는 호크니를 다룬 첫 번째 책이다. 뒤를 이어 『호크니가 그린 무대Hockney Paints the Stage』(애비빌 출판사Abbeville Press와 제휴,

1983)가 출간되었다. 이 책은 공연에서 영감을 받았거나 공연을 위해 제작된 호크니의 작품에 대한 인상적이고 완벽한 설명을 제공한다. 미네아폴리스의 워커 아트 센터Walker Art Center가 기획한 호크니의 주요 순회전에 맞추어 기획된 이 책은 1985년 전시를 위해 제작했던 무대 세트의 3차원적 재현 자료를 첨부한 소책자를 추가하였다. 호크니와 공연감독 존 콕스John Cox와 존 덱스터John Dexter, 전시기획자 마틴 프리드먼Martin Friedman의 글은 일화로 흐르는 경향이 있지만 상세한 배경을 풍부하게 담고 있다. 『데이비드 호크니의 사진작업David Hockney Cameraworks』(알프레드 A. 크노프 출판사Alfred A. Knopf, Inc.와 제휴, 1984)은 1982년 폴라로이드 카메라로부터 시작된 호크니의 사진 실험을 주제로 다룬다. 로렌스 웨슐러Lawrence Weschler의 흥미진진한 글과 풍부한 도판을 제공한다.

템스 앤드 허드슨 출판사에서 이후 발간된 출판물은 호크니 작품의 특정 측면에 초점을 맞추는 경향을 보여 주었다. 『중국 일기China Diary』(1982)는 가장 특별한 관심사를 다룬 책으로, 그레고리 에번스Gregory Evans, 시인 스티븐 스펜더Stephen Spender와 동행한 3주간의 중국 방문을 기록한 호크니의 드로잉과 사진을 담고 있으며, 스펜더가 글을 썼다. 1982년 여름부터 그린 스케치북을 완벽하게 복제한 『마사의 포도밭과 다른 장소들Martha's Vineyards and Other Places』은 1986년에 출판되었다. 흑백으로 계획된 두 번째 권 『머스티크에서 멕시코까지From Mustique to Mexico』는 결국 출간되지 못했다. 『데이비드 호크니: 얼굴들David Hockney: Faces』(1987)은 1966-1984년의 초상 드로잉의 세부를 전면에 실은 모음집으로, 호크니가 디자인했으며 고도의

기교를 통해 복사기를 다용도 인쇄기로 활용할 수 있음을 입증한다. 마르코 리빙스턴Marco Livingstone의 글은 호크니의 초상화와 각각의 모델에 대한 호크니의 접근 방식의 일반적인 양상을 논한다.

이후 출간된 책으로는 호크니 작품의 이미지를 주제별로 정리한 모음집 『호크니의 그림들Hockney's Pictures』(2004)과 1993년 이래로 사랑하는 애견 닥스훈트를 그린 드로잉과 회화에 대해 호크니가 쓴 짧은 서문이 담긴 『데이비드 호크니의 개의 나날들David Hockney's Dog Days』(1998), 마틴 게이퍼드Martin Gayford가 쓴 『더 큰 메시지: 데이비드 호크니와의 대화A Bigger Message: Conversations with David Hockney』(2011, 국내에서는 『다시 그림이다』로 출간)가 있다. 이보다 크게 주목할 책은 2001년 호크니가 펴낸 『은밀한 지식: 옛 거장들의 사라진 기법을 찾아서Secret Knowledge: Rediscovering the lost techniques of the Old Masters』(국내에서는 『명화의 비밀』로 출간)이다. 이 책은 1830년대 화학적 사진술의 발명이 있긴 전 오랜 기간 이어진 미술가들의 렌즈를 활용한 작업 방식에 대한 2년간의 탄탄한 연구를 바탕으로 이뤄 낸 성과물이다. 호크니는 자신의 논지에 대한 시각적 증명으로서 15세기 이후의 회화 작품을 자신의 해설과 함께 제시하며, 미술사가, 과학자 들과 주고받은 서신들을 중요한 한 장으로 수록하였다. 오랫동안 지속되어 온 많은 가정을 뒤집고 매우 특별한 시각적 관점에서 미술의 역사를 다시 쓰고자 한 호크니의 시도는 많은 논쟁을 불러일으켰다. 그의 논지가 미술계의 특정 영역으로부터 반감을 사긴 했지만 그의 흥미롭고 종종 매우 설득력 넘치는 시각적 논거는 여러 언어권에서 많은 독자들로부터 호응을 얻었다. 2006년 이

책의 개정증보판이 발간되었다.

판화

호크니는 이론의 여지가 없는 현대판화의 대가로서 특별한 주목을 받아 왔다. 그의 세 개의 에칭 판화 연작은 크기를 축소해 다음의 책으로 출판되었다. 『난봉꾼의 행각A Rake's Progress』(라이온 앤드 유니콘 출판사Lion & Unicorn Press, 런던, 1967), 『그림형제 동화 6편Six Fairy Tales from the Brothers Grimm』(피터즈버그 출판사, 카스민 갤러리Kasmin Gallery와 제휴, 런던, 1970) 및 새 디자인으로 다시 만든 보급판(왕립미술원Royal Academy of Arts, 런던, 2012), 『푸른 기타The Blue Guitar』(피터즈버그 출판사, 런던, 1977). 런던의 빅토리아 앤드 앨버트 미술관Victoria and Albert Museum은 1970년대 초 그림 동화 연작의 순회전시를 위해 작지만 이해를 돕는 팸플릿을 제작했다. 이 팸플릿에는 유익하고 많은 시사점을 제공하는 인터뷰 "데이비드 호크니, 판화제작에 관하여David Hockney on Printing Making"가 실려 있다. 『18점의 초상화18 Portraits』는 1976년에 제작된 대형 석판화의 세부를 담은 작은 책으로 제미니 G.E.L.Gemini G.E.L.이 판화의 인쇄 및 책 제작을 담당했다. 작지만 도판이 매우 훌륭한 『데이비드 호크니: 23점의 석판화 1978-80David Hockney: 23 Lithographs 1978-80』(타일러 그래픽스Tyler Graphics Ltd, 뉴욕, 1980)은 1970년대 후반의 판화 작품을 주제로 다룬다. 사무용 복사기로 제작한 《집에서 제작한 판화Home Made Prints》 연작은 로스앤젤레스의 L.A. 루버 갤러리L.A. Louver Gallery와 런던의 뇌들러 갤러리Knoedler Gallery가 공동으로 출간한 도록에 실렸다. 엄선을 거친 매우 중요한 호크니의 팩스 드로잉은 스프링 제본의 도록 『데이비드 호크니 팩스 드로잉David Hockney Fax Dibujos』에 수록되었다. 멕시코시티의 현대문화예술센터Centro Cultural Arte Contemporáneo가 발행한 이 도록에는 호크니가 쓴 짧은 소개글이 스페인어로 수록되어 있다.

호크니의 판화 작품을 논하는 보다 일반적인 연구 중에서 다음 문헌들은 특별히 주목할 만한 가치가 있다. 루스 E. 파인Ruth E. Fine의 전시 도록 『제미니 G.E.L: 미술과 협업Gemini G.E.L.: Art and collaboration』(국립미술관National Gallery of Art, 워싱턴 D.C., 애비빌 출판사, 뉴욕과 제휴, 1984), 팻 길모어Pat Gilmour의 『켄 타일러-판화 대가와 미국 판화의 르네상스Ken Tyler-Master Printer and American Print Renaissance』(오스트레일리아 국립미술관Australian National Gallery, 캔버라, 1986), 리바 캐스틀맨Riva Castleman의 『7인의 판화 대가: 1980년대의 혁신Seven Master Printmakers: Innovations in the Eighties』(현대미술관Museum of Modern Art, 뉴욕, 1991), 제인 킨스만Jane Kinsman의 『케네스 타일러 컬렉션The Kenneth Tyler Collection』(오스트레일리아 국립미술관, 캔버라, 2016).

호크니의 첫 판화 도록인 『데이비드 호크니: 작품 도록-판화David Hockney: Oeuvrekatalog-Graphik』는 1968년 베를린의 미크로 갤러리Galerie Mikro가 피터즈버그 출판사와 공동으로 출간했다. 이 도록에는 비브케 폰 보닌Wibke von Bonin의 글 "호크니 에칭 판화의 2차원성과 공간Two-dimensionality and Space in Hockney's Etchings"이 수록되어 있다. 이 책은 카탈로그 레조네catalogue raisonné 『데이비드 호크니의 판화 1954-77David Hockney prints 1954-77』로 대체되었다. 1979년 스코틀랜드 예술위원회Scottish Arts Council, 피터즈버그

출판사와 노팅엄의 미드랜드 그룹Midland Group이 공동 발간한 이 카탈로그 레조네는 호크니의 에디션 번호가 붙은 판화에 대한 오늘날까지도 필수적인 문헌으로 남아 있으나 오랫동안 절판된 상태다. 1977년 초까지 제작된 호크니의 판화 218점이 전면 도판으로 수록되어 있으며, 앤드루 브라이턴Andrew Brighton이 쓴 서문은 필독해야 하는 참고 문헌이다.

호크니 판화의 일부분을 연구한 문헌으로는 다음의 몇 가지를 꼽을 수 있다. 『데이비드 호크니: 에칭과 석판화 1961-1986David Hockney: Etchings and Lithographs 1961-1986』(템스 앤드 허드슨과 웨딩턴 그래픽스Waddington Graphics의 공동 출간, 런던, 1988)은 엄선한 도판과 리빙스턴의 서문이 실려 있다. 『데이비드 호크니: 판화 25년David Hockney: 25 Years of Printmaking』(CCA 갤러리CCA Galleries와 버클리 스퀘어 갤러리Berkeley Square Gallery, 런던, 1988, 날짜 미상)은 『프린트 쿼털리』(5권 3/4호, 1988)에 발표했던 글을 다시 정리한 크레이그 하틀리Craig Hartley의 서문을 수록하고 있다. 『데이비드 호크니 그래픽/판화David Hockney Grafiek/Prints』(보이만스반 뵈닝겐 미술관Museum Boymansvan Beuningen, 로테르담, 1992)는 미발표된 판화 일부를 포함한 흥미로운 작품 선정을 보여 주며, 만프레드 셸링크Manfred Sellink의 깊이 있는 해설이 실려 한층 풍부하다. 여러 경매회사에서 1999년부터 2011년 사이에 제작된 호크니의 판화와 포스터의 판매에 노력을 기울이고 있음에도 불구하고, 이후 호크니의 판화 작품을 다룬 문헌 중에서 가장 중요한 것으로는 최신의 정보를 담고 있지만 불완전한 카탈로그 레조네 『데이비드 호크니: 판화 1954-1995David Hockney: Prints 1954-1995』(현대미술관Museum of Contemporary Art, 도쿄, 1996)와 『판화가 호크니Hockney Printmaker』(런던: 스칼라Scala, 2014)가 있다. 『판화가 호크니』는 런던 덜위치 픽쳐 갤러리Dulwich Picture Gallery에서 개최된, 작품 활동 전 기간을 아우르며 폭넓게 살핀 전시에 맞추어 제작되었다. 이 책에는 전시기획자인 리처드 로이드Richard Lloyd의 글과 호크니의 친구, 동료, 미술사가 등이 기고한 글이 담겨 있다. 모든 판화 작품을 수록한 완전한 카탈로그 레조네가 여전히 절실히 필요하다.

드로잉

호크니의 드로잉에 대한 연구는 훨씬 더 부족하다. 1963년부터 1971년까지의 잉크 및 크레용 드로잉을 담은 『데이비드 호크니의 72점의 드로잉72 Drawings by David Hockney』(조너선 케이프Jonathan Cape, 런던, 1971)은 오랜 기간 절판된 상태다. 작지만 아름다운 책 『데이비드 호크니: 소묘와 판화David Hockney: dessins et gravures』는 1975년 파리의 클로드 버나드 갤러리Galerie Claude Bernard가 출간했으며, 마크 푸마로리Marc Fumaroli의 글 "젊은 남성으로 표현된 미술가의 초상화Le portrait de l'artiste en jeune homme"가 실려 있다. 묵직한 도록인 『펜과 연필, 잉크와 함께 한 여행Travels with Pen Pencil and Ink』은 1978년 피터즈버그 출판사에서 출간했다. 이 도록은 미국의 순회전시 《호크니의 판화와 드로잉Hockney's prints and drawings》과 동시에 발간되었는데, 이 전시는 위싱턴 D.C.에서 시작되어 1980년 테이트 미술관에서 종료되었다. 에드먼드 필스베리Edmund Pillsbury가 서문을 썼다. 같은 해에 빈의 알베르티나 미술관Albertina이

『데이비드 호크니: 소묘와 판화David Hockney: Zeichnungen und Druckgraphik』를 출간했다. 이 책은 화려함은 덜하지만 이 당시까지 공개되지 않은 다수의 판화를 보여 준다는 점에서 유용하다. 대개의 문헌보다 한층 포괄적인 연보와 참고 문헌 그리고 피터 바이에르마이르Peter Weiermair의 짧지만 다소 혼란스러운 서문이 담겨 있다. 함부르크 미술관Hamburger Kunsthalle을 비롯한 여러 장소에서 개최된 전시를 위해 제작된 『데이비드 호크니: 드로잉 회고전David Hockney: A Drawing Retrospective』(템스 앤드 허드슨, 런던, 1995)에는 울리히 루크하르트Ulrich Luckhardt와 폴 멜리아Paul Melia의 글이 수록되어 있다. 애초에 남긴 기록 없이 판매되거나 사람들에게 나누어 준 많은 드로잉들을 고려할 때, 호크니가 왕성하게 제작한 드로잉을 담은 카탈로그 레조네는 요원해 보이며 아마도 실현이 불가능할 수도 있다. 이후에 제작된 호크니의 드로잉은 상업 갤러리에서 개최된 호크니의 다수의 개인전 도록에 다른 매체를 활용한 작업들의 맥락에서 포함되었다. 2000년 로스앤젤레스의 UCLA 해머미술관UCLA Hammer Museum에서 개최된 전시를 위해 제작된 소책자인 『초상: 데이비드 호크니가 그린 최근의 초상 드로잉 Likeness: Recent Portrait Drawings by David Hockney』은 호크니가 1990년대 말에 카메라 루시다의 도움을 빌려 제작한 연필 드로잉을 주제로 다루고 있으며, 리빙스턴의 글이 실려 있다. 1999–2000년에 카메라 루시다를 활용해 제작한 호크니의 초상 연작은 전시 《조우: 옛 것에서부터 태어난 새로운 예술Encounters: New Art from Old》(내셔널 갤러리National Gallery, 런던, 2000) 도록에 실린 리빙스턴의 글에서 주제로

다루어졌다. 풍경 수채화를 그린 호크니의 스케치북 중 한 권을 복제한 『요크셔 스케치북A Yorkshire Sketchbook』은 2012년 런던 왕립미술원에서 출간되었다. 초기작 중 특정 부분에 초점을 맞춘 도록으로는 『데이비드 호크니: 이집트 여행 David Hockney: Egyptian Journeys』(예술궁전, 카이로, 2002)와 『데이비드 호크니: 초기 드로잉David Hockney: Early Drawings』(오퍼 워터맨Offer Waterman, 런던, 2015)이 있다. 『데이비드 호크니: 이집트 여행』은 1963년과 1978년 이집트에서 호크니가 그린 드로잉을 기록하고 있으며, 리빙스턴의 글이 수록되어 있다.

사진

호크니의 사진 작업을 다룬 최초의 책은 1982년 파리 퐁피두센터Centre Pompidou의 전시 도록 『데이비드 호크니의 사진David Hockney photographe』이다. 이 도록에는 호크니가 쓴 서문이 실려 있으며, 피터즈버그 출판사가 이 책의 영문판을 출간했다. 『데이비드 호크니의 사진Photographs by David Hockney』(국제전시재단International Exhibitions Foundation, 워싱턴 D.C.)은 본래 『호크니의 사진Hockney's Photographs』(영국 예술위원회Arts Council of Great Britain, 1983)에 수록되었던 마크 하워스-부스Mark Haworth-Booth의 글과 안드레 에머리히 갤러리André Emmerich Gallery Inc.가 최초 출간한 1983년 11월의 호크니의 강의 원고 "사진에 대하여On photography"를 함께 모았다. 이 전시를 변형한 전시 《호크니의 사진Hockney fotógrafo》(카하 드 펜시오네스Caja de Pensiones, 마드리드, 1985)에는 루이스 레벤가Luis Revenga의 글이 수록되어 있다. 1985년 12월호 『파리 보그Paris Vogue』는 특별히 주목할 만한데, 호크니가 이 잡지를 위해

제작한 사진이 41페이지에 걸쳐 원색 화보로 담겼다. 『데이비드 호크니, 사진에 대하여: 폴 조이스와의 대화 *Hockney on Photography: Conversations with Paul Joyce*』(하모니 북스 Harmony Books, 뉴욕/ 조나단 케이프 Jonathan Cape, 런던, 1988)는 앞에서 언급한 『데이비드 호크니의 사진작업』만큼 폭넓지는 않지만 잘 만들어진 책으로 인용한 호크니의 언급이 유익하다. 1996년 로스앤젤레스의 데이비드 호크니 스튜디오 David Hockney Studio가 발간한 작은 도록 『20장의 사진 *20 Photographs*』에는 리처드 슈미트 Richard Schmidt의 보조를 받아 호크니가 쓴 짧은 서문과 마크 글레이즈브룩 Mark Glazebrook의 글과 함께 특별히 새로운 두 가지 유형의 디지털 잉크젯 사진이 실려 있다. 카메라를 토대로 제작된 작품에 초점을 맞춘 주요 순회 전시를 위해 펴낸, 분량이 훨씬 더 두터운 출간물인 『데이비드 호크니 사진 회고전 *Retrospective Photoworks David Hockney*』은 쾰른의 루드비히 미술관 Museum Ludwig의 전시를 기획한 라인홀트 미셀벡 Reinhold Misselbeck이 편집을 맡았으며, 하이델베르크의 움샤우/브라우스 Umschau/Braus에서 각각 독일어판과 영어판이 출간되었다.(1998년 출간, 날짜 미상) 이 도록에는 미셀벡, 요헨 푀터 Jochen Pötter, 크리스토프 블라저 Christophe Blaser, 다니엘 기라댕 Daniel Girardin, 안케 솔브리그 Anke Solbrig의 글과 미셀벡의 호크니 인터뷰가 수록되어 있다.

개인전 도록

무수한 호크니의 개인전이 개최되었고 일부 전시의 경우 묵직하고 중요한 도록이 제작되었다. 이 도록들은 대체로 도판이 풍부하며, 일부는 1990년대까지 거의 논의의 주제로 다루어지지 않았던 호크니에 대한 비평문을 포함하고 있다. 이 중 가장 중요한 도록인 『데이비드 호크니: 회고전 *David Hockney: A Retrospective*』은 1988년 전시에 맞추어 로스앤젤레스 카운티 미술관 Los Angeles County Museum of Art과 템스 앤드 허드슨 출판사가 공동으로 출간했다. 이 전시는 뉴욕의 메트로폴리탄 미술관 Metropolitan Museum of Art과 런던의 테이트 미술관을 순회했다. 이 도록에는 헨리 겔드잘러 Henry Geldzahler, 크리스토퍼 나이트 Christopher Knight, 게르트 쉬프 Gert Schiff, 앤 호이트 Anne Hoyt, 케네스 E. 실버 Kenneth E. Silver, 웨슐러 Lawrence Weschler의 글뿐 아니라 간략한 연표, 당시까지 발표된 문헌을 가장 포괄적으로 아우른 참고 문헌 목록이 실려 있다.

이보다 앞선 시기에 출간된 도록 중에서는 『데이비드 호크니: 회화와 판화, 그리고 드로잉 1960-70 *David Hockney: Paintings, prints and drawings 1960-70*』이 다루는 범위에 있어서 가장 완벽하다고 할 수 있다. 1970년 런던의 화이트채플 갤러리 Whitechapel Gallery에서 개최된 대규모 회고전을 위해 출간된 이 도록은 1960년대 이후 소개된 작품들에 대한 완벽한 도록을 목표로 제작되었으며, 글레이즈브룩의 서문과 호크니의 인터뷰가 실려 있다. 이 도록을 수정한 하드커버 판이 1970년 런던 험프리즈 Lund Humphries에서 출간되었고, 글이 추가된 변형판이 같은 해 하노버의 케스트너-게젤샤프트 하노버 Kestner-Gesellschaft Hannover에서 출간되었다. 1969년 맨체스터의 휘트워스 미술관 Whitworth Art Gallery은 좀더 간소한 회고전 『데이비드 호크니의 회화와 판화 *Paintings and Prints by David Hockney*』에 맞추어 마리오 아마야 Mario Amaya의 서문이 실린 간략한 도록을 제작했다. 빌레펠트 미술관 Kunsthalle Bielefeld이 제작한

얇은 도록『데이비드 호크니: 소묘, 판화, 회화David Hockney: Zeichnungen, Grafik, Gemälde』(1971)는 귄터 게르켄Günter Gercken의 짧은 서문을 담고 있으며, 피터 슐레진저Peter Schlesinger에 별도의 장을 할애했다. 1974년 파리의 장식미술관Musée des Arts Décoratifs에서 개최된 전시에 맞추어 내용이 보강된 도록 『데이비드 호크니: 회화와 소묘David Hockney: Tableaux et Dessins』가 출간되었다. 스펜더의 서문과 피에르 레스타니Pierre Restany와의 인터뷰가 수록되어 있다.

이후에 발간된 개인전 도록으로는 간단한 제목의 두 차례의 회고전《데이비드 호크니David Hockney》의 전시 도록이 있다. 첫 번째 전시는 1989년 리빙스턴이 도쿄의 아트 라이프를 위해 조직해 일본을 순회한 전시이고, 두 번째 전시는 1992년 마드리드의 후안 마치 재단Fundación Juan March이 기획한 전시로 브뤼셀의 팔레 데 보자르Palais des Beaux-Arts에서 처음으로 소개되었다. 리빙스턴이 쓴 서문이 실린 두 번째 전시 도록은 스페인어로만 출간되었다가 이후 프랑스어와 플라망어로 별도 제작되었다. 리빙스턴은 아트 라이프의 후원을 받아 한층 포괄적인 전시 《캘리포니아의 호크니Hockney in California》를 기획하고 도록에 글을 썼다. 1994년 도쿄의 타카시마야 갤러리Takashimaya Art Gallery를 비롯하여 일본 내의 다른 세 곳의 장소에서 개최된 이 전시는 처음으로 작품의 주제에 주목한 종합적인 연구에 토대를 둔 전시였고, 이를 통해서 호크니의 다양한 양식과 태도의 변화를 매우 명확하게 정리할 수 있었다. 일본에서 제작된 또 다른 도록인 『호크니의 오페라Hockney's Opera』는 도쿄의 분카무라 미술관Bunkamura Museum of Art에서 개최된 순회 전시를 위해 1992년 마이니치 신문사Mainichi Newspapers가 출간하였다. 이 도록은 『호크니가 그린 무대』에 포함되지 않은 이미지를 담고 있으며, 스펜더의 글 "텍스트에서 이미지로Text to Image"를 포함한 여러 편의 글이 실려 있다.

1990년 이후에 발간된 좀더 간략한 전시 도록 목록은 다음과 같다. 페넬로페 커티스Penelope Curtis가 글을 쓴『데이비드 호크니: 1960년 이후의 회화와 판화David Hockney: Paintings and Prints from 1960』(테이트 미술관 리버풀, 1993), 멜리아가 글을 쓴 『데이비드 호크니: 당신이 만든 그림. 회화와 판화 1982–1995David Hockney: You Make the Picture. Paintings and prints 1982-1995』(맨체스터 미술관Manchester City Art Gallery, 1996), 알렉스 파콰슨Alex Farquharson과 브라이턴이 글을 쓴 『데이비드 호크니 1960–1968: 양식의 결혼David Hockney 1960-1968: A Marriage of Styles』(노팅엄 현대미술관Nottingham Contemporary, 2009). 특정 회화에 초점을 맞춘 도록 목록은 다음과 같다. 독일어로만 출간되었고 루크하르트가 서문을 쓴『인형 소년Doll Boy』(함부르크 미술관, 1991), 캐서린 킨리Catherine Kinley가 글을 쓴『클락 부부와 퍼시Mr and Mrs Clark and Percy』(테이트 미술관, 런던, 1995). 1980년대 후반 이후로 상업 갤러리에서 이루 다 헤아릴 수 없을 만큼 많은 수의 훌륭한 도록이 발간되었고, 일부에는 긴 글이 실려 있다. 그중 일부 갤러리를 꼽으면 다음과 같다. 뉴욕의 안드레 에머리히 갤러리, 캘리포니아 베니스의 L.A. 루버 갤러리, 시카고와 뉴욕의 리처드 그레이 갤러리Richard Gray Gallery, 프랑크푸르트 암 마인의 노이엔도르프 갤러리Galerie Neuendorf, 글래스고의 윌리엄

하디 갤러리William Hardie Gallery, 도쿄의 니시무라 갤러리Nishimura Gallery, 요크셔 솔테어의 1853 갤러리1853 Gallery, 런던의 애널리 주다 파인아트Annely Juda Fine Art, 파리의 르롱 갤러리Galerie Lelong, 뉴욕의 페이스 갤러리Pace Gallery.

이후에 발간된 도록 중 가장 중요한 자료들로는 미술관 도록을 꼽을 수 있으며, 모두 여러 편의 긴 글이 수록되어 있다. 특히 디디에 오탱제Didier Ottinger, 리빙스턴, 제라르 바이크먼Gérard Wajcman, 케이 헤이머Kay Heymer가 글을 쓴『데이비드 호크니: 공간/풍경David Hockney: Espace/Paysage』(퐁피두 센터, 파리, 1999)이 주목할 만하다. 그 밖의 도록은 다음과 같다. 오탱제와 장 클레어Jean Clair, 마크 푸마롤리Marc Fumaroli, 사이먼 포크너Simon Faulkner가 글을 쓴『데이비드 호크니: 피카소와의 대화David Hockney: Dialogue avec Picasso』(피카소 미술관Musée Picasso, 파리, 1999), 오탱제, 멜리아, 리빙스턴, 헤이머, 캐롤린 핸콕Caroline Hancock이 글을 쓴 『데이비드 호크니: 흥미진진한 시대가 우리 앞에 있다David Hockney: Exciting times are ahead』 (독일 예술과 전시회장Kunst-und Ausstellungshalle Bonn der Bundesrepubllik Deutschalnd에서 개최된 일반적인 회고전, 본, 2001), 리빙스턴, 글레이즈브룩, 사라 하우게이트Sarah Howgate, 에드먼드 화이트Edmund White, 바바라 스턴 샤피로Barbara Stern Shapiro가 글을 쓴『데이비드 호크니의 초상화David Hockney Portraits』 (국립초상화미술관National Portrait Gallery, 런던, 2006), 크리스토프 베커Christoph Becker, 리빙스턴, 리처드 코크Richard Cork의 글과 이안 바커Ian Barker가 작성한 호크니의 연혁이 실린『데이비드 호크니: 오직 자연만이David Hockney: Nur Natur/Only Nature』(쿤스트할레

뷔르트Kunsthalle Würth, 슈베비슈 할, 2009), 리빙스턴과 마거릿 드래블Margaret Drabble, 팀 배링어Tim Barringer, 자비에 F. 잘로몬Xavier F. Salomon, 게이퍼드가 글을 쓴『데이비드 호크니: 더 큰 그림David Hockney: A Bigger Picture』(왕립미술원Royal Academy of Arts, 런던, 2012), 리처드 베네필드Richard Benefield, 웨슐러, 하우게이트 및 호크니가 글을 쓴 『데이비드 호크니: 더 큰 전시David Hockney: A Bigger Exhibition』(샌프란시스코 미술관Fine Arts Museums of San Francisco, 2013). 2013년부터 2016년 사이에 아크릴 물감으로 그린 야심 찬 초상화 연작을 소개한 런던 왕립미술원의 전시를 위해 제작되었으며 배링어가 긴 글을 쓴『데이비드 호크니: 82점의 초상화와 1점의 정물화David Hockney: 82 Portraits and 1 Still-life』, 아이폰과 아이패드 드로잉에 대한 완벽한 기록을 포함한 근작들로 이루어진 주요 전시를 위한 도록으로 시몬 메이드먼트Simon Maidment를 비롯한 여러 필자가 글을 쓴『데이비드 호크니: 근작David Hockney: Current』(템스 앤드 허드슨, 멜버른의 빅토리아 국립미술관National Gallery of Victoria과 제휴).

2016년 테이트 브리튼은 지금까지 개최된 회고전 가운데 가장 규모가 큰 전시를 위해 회화에 초점을 맞춘『데이비드 호크니David Hockney』를 출간했다. 전시 기획자인 크리스 스티븐스Chris Stephens과 앤드류 윌슨Andrew Wilson 및 이안 알티버Ian Alteever, 메러디스 A. 브라운Meredith A. Brown, 마틴 해머Martin Hammer, 헬렌 리틀Helen Little, 리빙스턴, 데이비드 앨런 멜러David Alan Mellor, 오탱제의 글이 수록되어 있다.

단체전 도록

호크니가 초창기에 참여한 단체전의 경우 참고할 만한 도록은 소수에 불과하다. 몇몇 경우에는 이따금씩 실린 호크니의 언급이 전부인 경우도 있다. 『진행 중인 이미지*Image in Progress*』(그라보우스키 갤러리Grabowski Gallery, 런던, 1962), 『신세대*The New Generation*』(화이트채플 갤러리, 런던, 1964)가 그 예다. 『그림을 향한 드로잉 2*Drawing towards Painting 2*』(영국 예술위원회, 1967), 『캔버스 위의 흔적들*Marks on a Canvas*』(오스트발 미술관Museum am Ostwall, 도르트문트, 1969)에서는 앤 세이모어Anne Seymour의 유익한 글을 만나볼 수 있다. 호크니의 초기 작품은 다음의 문맥 안에서 다루어지고 있다. 『영국의 팝 아트: 새로운 형상의 시작 1947-63*Pop Art in England: Beginnings of a New Figurations 1947-63*』(쿤스트페어라인 함부르크Kunstverein Hamburg, 1976), 『팝 아트*Pop Art*』(왕립미술원, 런던, 1991), 리빙스턴의 글 "팝 아트의 원형들Prototypes of Pop"이 실린 『전시 길: 왕립미술대학의 화가들*Exhibition Road: Painters at the Royal College of Art*』(파이돈Phaidon(옥스포드), 크리스티Christie's와 왕립미술대학(런던)의 제휴, 1988). 그 외에도 영국의 팝 아트에 집중한 역사적인 연구를 토대로 한 다음 전시에서도 호크니가 탐구되었다. 두 명의 기획자 리빙스턴과 월터 구아다니니Walter Guadagnini의 글이 실린 『팝 아트 UK: 영국의 팝 아트 1956-1972*Pop Art UK: British Pop Art 1956-1972*』(실바나 에디토리알레Silvana Editoriale, 밀라노, 2004), 기획자 리빙스턴의 글이 실린 『영국의 팝*British Pop*』(미술관Museo de Bellas Artes, 빌바오, 2006), 리빙스턴과 아만다 로 이아코노Amanda Lo Iacono의 글이 실린 『영국이 팝으로 향했을 때. 영국의 팝 아트: 초창기

When Britain went Pop. British Pop Art: The Early Years*』(크리스티 인터내셔널 미디어 디비전Christie's International Media Division, 2013). 호크니는 캐서린 램퍼트Catherine Lampert와 타냐 피지-마샬Tanja Pirsig-Marshall이 편집한, 뮌스터의 LWL-예술문화미술관LWL-Museum für Kunst und Kultur에서 개최된 전시의 도록 『벌거벗은 삶: 베이컨부터 호크니까지. 런던 미술가들의 사생활 1950-1980*Bare Life: From Bacon to Hockney. London Artists Painting from Life 1950-1980*』(2014)에도 포함되었다.

인터뷰와 호크니의 글

호크니는 현재 생존하는 미술가들 가운데 가장 많은 인터뷰의 대상이 되었던 인물 중 한 사람이고 또한 자신의 작품에 대한 많은 정보를 제공하는 글을 쓰기도 했는데, 특히 그가 쓴 두 권의 책은 중요하다. 1981년 런던 내셔널갤러리에서 개최된 전시《미술가의 눈Artist's Eye》을 위한 소책자 판형의 도록 『책에서 그림을 보기*Looking at Pictures in a Book*』에 호크니가 쓴 글은 사진과 복제의 기능에 대한 흥미로운 고찰을 담고 있다. 호크니의 『피카소*Picasso*』(하누만 출판사Hanuman Books, 마드라스 및 뉴욕, 1989)는 레이몬드 포이Raymond Foye와 프란체스코 클레멘테Francesco Clemente가 편집한 아주 작은 판형의 시리즈 중 한 권으로 1983년부터 1989년까지의 짧은 글 여러 편을 엮어 유용하다. 『케임브리지 오피니언 37*Cambridge Opinion 37*』(1964년 1월, 날짜 미상)에는 호크니의 글 "두 인물이 있는 그림Paintings with two figures"이 실렸고, 이 글은 1970년 화이트채플 갤러리의 도록에 전재되었다. 『미술과 문학 5*Art and Literature 5*』(1965년 여름, 날짜 미상)에 실린 호크니와 래리 리버스Larry

Rivers의 대담 "아름답거나 흥미롭거나Beautiful or interesting"는 존 러셀John Russell과 수지 가블릭Suzi Gablik의 『재정의된 팝 아트Pop Art Redefined』(템스 앤드 허드슨, 런던, 1969)에 재수록 되었다. 왕립미술대학의 정기간행물인 『아크Ark』는 호크니의 글 "요점은 사실……입니다The point is in actual fact……"를 1967년 41호에 게재했다. 1968년 『스튜디오 인터내셔널Studio International』 12월호에는 카바피Cavafy 에칭 판화에 대한 호크니의 언급과 그림동화 삽화 작업에 대한 계획이 부록으로 실렸다.

호크니와의 인터뷰는 다음의 문헌들에 실려 있다. 『예술과 예술가들Art and Artists』(1970년 4월호), 『가디언The Guardian』(1970년 5월 16일), 『앤디 워홀의 인터뷰Andy Warhol's Interview』 23호(1972년 7월)와 34호(1973년 7월), 『런던 매거진London Magazine』(1973년 8–9월호), 『더 리스너The Listener』(1975년 5월 22일), 『스트리트 라이프Street Life』(런던, 1976년 1월 24일–2월 6일), 피터 웹Peter Webb의 『에로틱 아츠The Erotic Arts』(세커 앤드 와버그Secker & Warburg, 런던, 1975), 『게이 뉴스Gay News』 100호(1976년 8월), 『아트 먼슬리Art Monthly』(1977년 11월, 12월호), 피터 풀러Peter Fuller의 『미술의 위기를 넘어서Beyond the Crisis in Art』(라이터스 앤드 리더스Writers and Readers, 런던, 1980). 특히 흥미로운 인터뷰 "R. B. 키타이와 데이비드 호크니의 대담David Hockney in conversation with R. B. Kitaj"은 『더 뉴 리뷰The New Review』(1977년 1/2월호)에 실렸다. 그 밖의 다른 호크니의 언급은 다음 문헌에서 찾아볼 수 있다. 『테이트 갤러리 리포트Tate Gallery Report』(1963–4), 『게이 뉴스Gay News』 101호(1976년 8/9월호)의 프랜시스 베이컨Francis Bacon에 대한 로렌자 트루치Lorenza

Trucchi의 책에 대한 리뷰, 조앤 키너Joan Kinnear가 편집한 책으로, 호크니가 부모님에게 쓴 1958년의 편지들을 수록한 『미술가가 그린 자신의 모습: 젊은 시절부터 노년에 이르기까지의 자화상The Artist by Himself: Self-Portraits from youth to old age』(그라나다 출판사Granada Publishing Ltd., 세인트 올번스, 하트퍼드셔, 1980), 제프리 캠프Jeffery Camp의 『그리다Draw』(안드레 도이치André Deutsch, 런던, 1981)의 서문.

앞에서 언급한 조이스와 사진에 대해 나눈 대화를 수록한 책을 확장한 버전인 『호크니의 '예술'에 대하여: 폴 조이스와의 대화Hockney on 'Art': conversations with Paul Joyce』(리틀, 브라운 & Co.Little, Brown & Co., 런던, 1999)는 웨슐러의 책 『팝진성: 데이비드 호크니와의 25년간의 대화True to Life: twenty-five years of conversations with David Hockney』(버클리: 캘리포니아대학교 출판사Berkeley: University of California Press, 2008)에 합본되었다. 호크니의 책 『나의 요크셔: 마르코 리빙스턴과의 대화My Yorkshire: Conversations with Marco Livingstone』(에니사먼 에디션스Enitharmon Editions, 런던, 2011)에서 호크니는 어린 시절부터 알았던 풍경을 그리는 일에 열정적으로 몰두했던 시기에 평생 인연이 이어지고 있는 요크셔와의 관계를 구체적으로 언급한다.

기사와 리뷰

1981년 초판에 실린 참고 문헌에서 호크니에 대한 리뷰와 기사는 그 수가 적지 않지만 그 내용이 가벼워 언급할 것이 없다고 쓴 바 있다. 이와 같은 일반화한 주장이 본질적으로는 여전히 유효하긴 하지만 1988년 로스앤젤레스에서 개최된 회고전 도록에 주석으로 달린 참고 문헌은 지금까지

나온 것 중 독자들에게 가장 유용한 목록을 제공해 준다. 한편 『뉴요커*The New Yorker*』(1979년 7월 30일)에 실린 앤서니 베일리Anthony Bailey가 작성한 호크니에 대한 길고도 상세한 프로필은 여전히 특별히 언급할 만한 가치가 있다. 『뉴요커』(2000년 1월 13일)에 실린 또 다른 장문의 글, 웨슐러의 "거울The Looking Glass"은 호크니가 이듬해 출간할 예정이었던 책 『은밀한 지식*Secret Knowledge*』에 담고자 한 광학 기구의 활용에 대한 주장 일부를 담았다.

호크니에 대한 다른 논문

1981년 당시 호크니의 작품을 다룬 최초의 단행본이었던 이 책의 출간 이후로 여러 개설서가 나오고 있다. 이중 피터 웹이 쓴 전기 『데이비드 호크니의 초상화*Portrait of David Hockney*』(샤토 앤드 윈더스Chatto and Windus, 런던, 1988)가 가장 먼저 출간되었다. 크리스토퍼 사익스Christopher Sykes가 쓴 한층 포괄적이고 정확도 높은 전기는 런던의 센추리 랜덤 하우스Century Random House에서 2011년과 2014년 각각 "난봉꾼의 행각A Rake's Progress"과 "순례자의 행각A Pilgrim's Progress"의 부제를 단 두 권으로 출간되었다. 리빙스턴과 헤이머가 저술한, 호크니의 작품에서 가장 중요한 인간적 측면을 깊이 있게 다룬 최초의 연구서 『호크니의 초상화와 사람들*Hockney's Portraits and People*』(템스 앤드 허드슨, 런던, 2003)에도 전기적인 요소가 포함되어 있다. 훌륭한 개관적인 소개글이 담긴 작품집으로는 멜리아와 울리히 루크하르트Ulrich Luckhardt가 쓴 『데이비드 호크니*David Hockney*』(프레스텔Prestel, 뮌헨 및 뉴욕, 1994), 실버의 『데이비드 호크니*David Hockney*』(리졸리Rizzoli, 뉴욕,

1994), 피터 클로시어Peter Clothier의 『데이비드 호크니*David Hockney*』(애비빌 출판사, 뉴욕, 1995)가 있다. 멜리아는 다양한 성격의 글을 모은 『데이비드 호크니*David Hockney*』(맨체스터 대학교 출판사University of Manchester Press, 1995)도 편집했다. 이 책들은 모두 호크니 작품의 발전 과정에 대해 소상히 알고 있지 않은 독자들에게 유익한 출발점이 되는 장점이 있지만 모두 동일한 부분을 다루고 있다는 점은 아쉬움으로 남는다. 일본어로 된 짧은 글을 담고 있는 작품집인 『데이비드 호크니*David Hockney*』(신초샤Shinchosha, 도쿄, 1990)는 신초샤의 『수퍼 아티스트*Super Artists*』 시리즈로 출간되었다. 다른 두 권의 작품집 『호크니의 포스터*Hockney Posters*』(파빌리온 북스Pavilion Books, 런던, 1994)와 『벽으로부터: 호크니의 포스터*Off the Wall: Hockney Posters*』(파빌리온 북스, 런던, 1994)는 장식적이고 매력적인 포스터에서 발견할 수 있는 호크니 작품 이미지의 차용을 다룬다. 『호크니의 알파벳: 데이비드 호크니가 그린 드로잉*Hockney's Alphabet: Drawings by David Hockney*』(파버 앤드 파버Faber and Faber, 런던)은 에이즈 위기 신탁위원회AIDS Crisis Trust의 기금 마련을 위해 1991년에 출간되었다. 이 책은 호크니가 그린 이니셜의 매력적이고 즉흥적인 모음집으로 스펜더가 편집한 기고문들이 수록되어 있다.

찾아보기

아